圖說建築城市史

從金字塔到摩天樓

陳仲丹 編著

U0061573

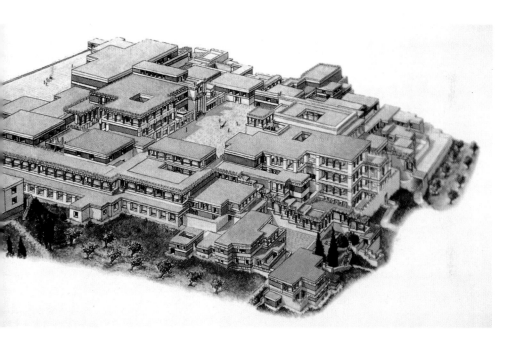

三聯書店（香港）有限公司

序　言

錢乘旦

英國皇家歷史學會會士，北京大學歷史系教授

陳仲丹教授近來又有新著問世，這次寫的是建築城市史，是繼兵器戰爭史、交通探險史之後的第三本"圖說"。此次他又請我作序，我仍是欣然為之。一是想做點導讀工作，把該書的特點、佳處點明說清，為有興趣的讀者開卷點題；二則也想借這個機會談些自己的想法。

陳教授這本書描述的對象是建築和城市，都是與我們今天生活息息相關的內容。人們為了遮風避雨，先是利用天然洞穴藏身，後構木為廬，繼之燒磚砌房，壘石為屋，到後來更搴雜，出現了鋼鐵構架的摩天大樓，房舍連綿林立，城市也由小而大，由簡到繁。這個過程，首先是人們為了滿足自己物質需要的結果，再者也是科技發展的結晶。當然建築本身也是一個藝術門類，有人稱"建築是凝固的音樂"，其意即在於此。以前我曾翻譯過多卷本的《劍橋藝術史》，瞭解建築作為藝術的主幹內容，是在技術條件允許範圍內對藝術觀念的再現。所以要寫好一本建築史，最重要的就是要準確捕捉建築在技術和藝術兩大因素制約下發展的脈絡，而本書在這方面是比較成功的。作者將建築以及城市演變的歷程放置於一個廣闊的背景下來描述，着重挖掘其中的文化內涵，敘述時不拘泥於專業術語或技術內容，寫作時又表述得生動有趣，引人入勝。作者的文字也屬上

乘：簡練傳神，文采斐然，有些篇目單獨來看，算得上是不錯的散文。聽說前兩本"圖說"出版不久就被香港三聯書店購去版權，出了繁體字本，在海外成為暢銷書。言之無文，行之不遠，但要是書的立意好，文字佳，就會行之遠遠，銷路當然會好。

本書還有一個我在前兩本書的序言中已經說過的優點，就是圖片精美。因為這個優點十分明顯，也就不妨再三陳說。對書中眾多帶有藝術欣賞價值的圖片，我是將它們當作史料來看的。文字使思想精密，而圖像則使意蘊形象。任東來教授曾為作者編的這套書寫過書評，其中也稱讚作者搜圖之勤，選圖之精，按他的說法："這些圖片類型多樣，就古代的主題而言，既有原始人的岩畫，中國的漢畫像磚，古埃及的石刻，古印度的佛塔，古希臘的陶瓶畫，腓尼基人的壁畫，古羅馬的遺存……如果不是作者十幾年的用心收集，幾乎不大可能從各種零散的文獻搜尋出這些珍稀的圖片。"讀者若翻閱了本書，就當知任教授這個說法所言不誤。其實，無論盔甲兵器、交通工具，還是古今建築，若只靠文字描述而無形象體現，就很難讓人有直觀感受。所以說，本書圖片不只是扶持文字之花的綠葉，它本身也是芬芳的花朵，與文字共為並蒂蓮。

　　對本書的簡單介紹就到此，下面再談一些我的感想。最近國家領導人去醫院看望錢學森、季羨林兩位老人，錢學森是著名科學家，曾對國家的"兩彈一星"事業做出過巨大貢獻。他在病榻上熱誠進言：要重視學生的人文教育，對理工科大學生尤為重要，因為要培養年輕一代的創造力，光進行專業教育是不夠的。他還以自己為例，說他在事業上有所成就，是從歷史文化、文學藝術等人文教育中獲得了很大的啟發，其影響並不亞於科學教育。錢先生言之諄諄，所說極有見地。實際上國家的教育主管部門也已注意到這一問題，故而大力提倡"素質教育"。所謂"素質教育"主要就是人文教育，在國外被稱為"通識教育"（general education），按其本意是指不分專業、對所有學生都適用的教育內容，目的是增加學生的知識總量，培養學生的文化底蘊，熏陶學生的情操素養。從國家發展、青年成長諸方面看，這一教育方向的調整是十分必要的。我曾在南京大學一度主持過學校文化藝術教育中心的工作，受命對學生的素質教育做些工作，曾邀請過不少名流學者來開設講座，親見大學生好學之誠。素質教育的方法有很多，如開設講座、課程，組織活動、競賽，指導參觀、訪問，以至修學旅行都是可行的途徑，但歸結到最後，

鼓勵讀書對素質教育才是最重要的，飽讀詩書才能談吐不俗，知識豐厚才能思維敏捷。看書的範圍不妨稍寬，以求學問的融通，這就是古人所說的做詩"工夫在詩外"的道理。

　　談到讀書，錢鍾書先生主張多讀經典，也就是他所說的大經大典，他說自己就是以讀經典為主，旁及其他。曾國藩說"讀書不二"，"一書未點完斷不看它書"，不要"東翻西閱"。這些都是經驗之談。但這些原則主要是針對讀書已初入門徑的人說的，如果是對還未入門徑、甚至是發蒙未久的少年，就需要提供淺易的讀物。陳教授編的這套"圖說"就屬於這類讀物，以求讓孩子們在不知不覺中喜愛各門知識，培養起讀書的興趣，今後可以去尋找大經大典鑽研，立志做出一番事業。

　　陳教授攻讀外國歷史多年，受過嚴格的史學訓練，也寫過不少專業方面的著作，然他心存高遠，有為少年朋友提供上好精神食糧的決心，用做學問的大力氣來編寫普及讀物，一而再，再而三，這本書就是個再而三，以一本厚厚的精美圖冊奉獻給讀者，我因此為之慶賀。據作者說在這本之後還有一本《圖說體育競技史》也將編竣問世，一年後北京將舉辦奧運會，能有那樣一本書出版，真是恰逢其時，謹在此提前表示祝賀。

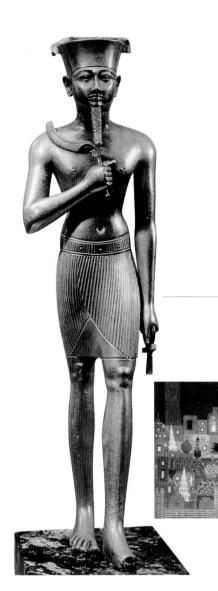

目 錄

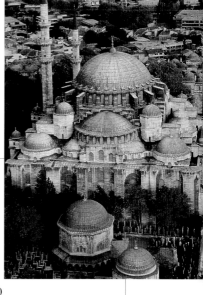

古廊神殿

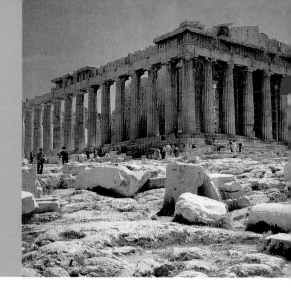

人類最早的建築是我們祖先搭建的茅廬，建造方法簡單，構木搭成支架，添草鋪成頂棚，在裡面可以聊蔽風雨。到文明初曦之時，古人用草木土石營造建築已不只是為滿足日常生活所需，同時也為了滿足精神需要，因而建造了不少神廟。在英倫荒原上，人們費大力立起的巨石陣或許就是原始的神廟，也可能是古觀象台。巨石陣的功用難有定論，但後於此的埃及金字塔倒是用途明確，這些壘石大墓都被用來存放法老的木乃伊。古埃及人早期建的標誌性建築是金字塔，而後期建的標誌性建築則是神廟。無數奴隸在尼羅河畔辛苦勞作，雕像刻石，立起巨柱，以供奉阿蒙太陽神。

上古時代，在西亞兩河流域石料難尋，當地居民就因地制宜取土燒磚，造高塔，建王宮，有的還用彩釉琉璃貼面，使這裡的建築另有一番風格。巴比倫的空中花園據説是國王為慰藉王妃思念故國山林而建，儘管時至今日僅有殘跡可尋，但美好的傳説將這一王家園林蔥鬱的綠色，永遠留在後人記憶之中。後世的希臘人曾將金字塔、空中花園與其他五個古代標誌性建築並列，稱為"世界七大奇跡"。這應該算是最早的一份世界文化遺產名單。

猶太王國所羅門王建的聖殿雖然不在"世界七大奇跡"之列，但要論其建築當不在這些奇跡之下。這座聖殿是所羅門王傾一國之力而建，以宏偉豪華著稱，然其命運則坎坷多難，毀了又建，建了又毀，現在只有一堵斷牆供人傷懷

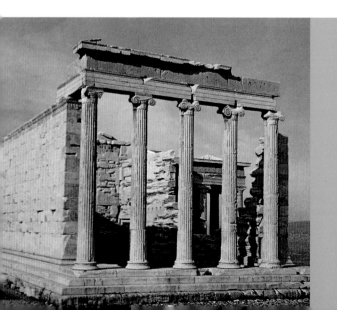

追思。

　　希臘、羅馬是歐洲文明的兩朵奇葩，在西方被視為可供萬世垂範的經典。在建築上，它們也是各有所長，希臘建築精緻、典雅，羅馬建築雄偉、張揚。從總的方面來看，希臘建築崇尚的是藝術，羅馬建築推崇的是技術。就具體細節而言，希臘建築注重柱式，頎長立柱頂着三角門楣已成希臘建築標誌；而羅馬建築注重穹頂，用火山灰澆注的巨大穹隆是羅馬建築典範。再以供人觀戲的劇場建築為例，希臘造的是半圓坡形劇場，演出各種戲劇，讓人既獲得愉悦，又得以明智；而羅馬則多造圓形鬥獸場，規模宏大，幾乎能容全城居民於一場。

　　從年代來看，希臘文明的初始要早於羅馬。早在4,000年前，在希臘南部克里特島就已建造了成片的宮殿。經考古學家多年挖掘，這座殿宇林立的迷宮終於抖落塵土，以其本來面目見人。在羅馬則有整座城市經考古學家之手面世，供人參觀。這就是被火山灰埋沒的意大利古城龐貝。火山噴發之災把歷史定格在某個瞬間。

　　人類最早的城市源於聚居生活的需要，在各主要文明發源地都有早期城市。早期城市規模都不大，而羅馬城卻是當時世界少見的一座大都市，人口多達百萬。城內公共建築眾多，蔚為壯觀，使它獲得了“永恆之城”的美名。然而名實終究難符，在東哥特人鐵蹄的踐踏下，這座城池終於兵敗城破，凋零敗落而殘破不堪。

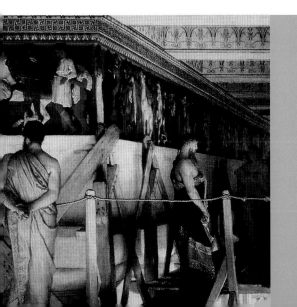

構木為廬

法國 8,000 年前朗韋勒遺址村莊復原圖。

古希臘哲人亞里士多德說過,建築是"人類抵抗風雨的遮蔽物"。那麼在建造房屋之前人們是怎樣遮擋風雨的呢?據説在遠古時代,我們的祖先曾在樹上"構木為巢",以躲避野獸侵害。中國古籍上曾多次提到:"太古之民,穴居而野處。"這就説明古人曾利用天然山洞棲息。這些住人的山洞一般都離水源比較近,地勢較高,適宜居住。比如我們已知的中國境內最早的人類居所,是北京猿人住過的周口店猿人洞,洞內發現了大量石器,還有明顯的用火遺跡,燃燒留下的灰燼厚達幾米。當然這種山洞不能算住

瑞士蘇黎世湖上椿屋的復原建築。

北京周口店猿人洞。

房。等到人們從岩洞裡出來,或是從樹上下來,擺脱了天然的穴居野處環境,以最簡單的方式造出房屋,建築就產生了。

早期的木構建築都是些棚屋,是用樹枝、木條搭建成的茅廬、帳篷一類的簡易建築。這些簡易建築建造的基本方式是:先用木頭做個框架,然後在傾斜的或平坦的木架上覆蓋能遮風蔽雨的材料。1977 年,有些熱衷於揭開早期建築建造秘密的實驗考古學者在法國復原了一座古屋,是根據7,000 年前的一處遺址重建的。他們復原的具體步驟如下:第一,插椿。剝去木頭上的樹皮,插入坑內,用沙土和礫石培緊;第二,安樑。將3米長的橫樑架在木椿上,固定牢;第三,造牆。將一些細枝條豎立在四周,再用水、草、泥混合成的草泥塗在枝條上;第四,建頂。

古廊神殿

草泥風乾後用木板條造屋頂，再用蘆葦鋪頂，並在頂層塗一層黏土，以防雨水沖刷。復原這幢建築的人不是專業的建築工人，而是發掘這個遺址的考古學者。他們用這種方式來探索先人構木為廬的奧秘。

1854年，一場大旱使瑞士蘇黎世附近的一個湖見了底，附近居民驚奇地發現湖底有許多木樁。學者們經研究後認定，這些木樁是用來支撐建在湖上的房屋的。蘇黎世考古學會主席科萊爾注意到，"這些木樁排列得很緊，上面平鋪着樹幹和木板，形成一個平台，這個平台就是建造房屋的堅實地基。顯然建造這些水上樁屋是為了保護居民的生命財產不受敵人的侵犯"。這些建於新石器時代的木屋牆壁用的是塗有黏土的木板，屋頂鋪了茅草，還通過圓木長橋與湖岸相連。後來在意大利、法國不少地方都發現了類似的湖上樁屋遺址。

對早期建築的瞭解除依靠考古發現外，還可以通過對現有原始民族的生活來考察。法國人類學家隆吉注意到，原始民族的居民造房子，會

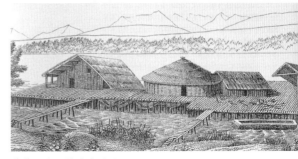

蘇黎世湖上樁屋復原圖。

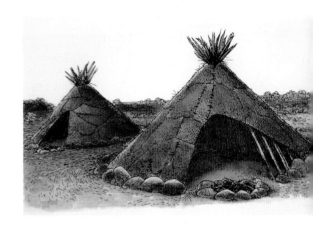

（上圖）法國一萬年前的普林斯莫特遺址茅廬復原圖，圖中可見用火後的灰燼。

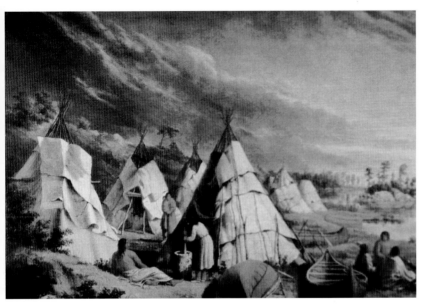

北美印第安休倫部落的帳篷。

構木為廬

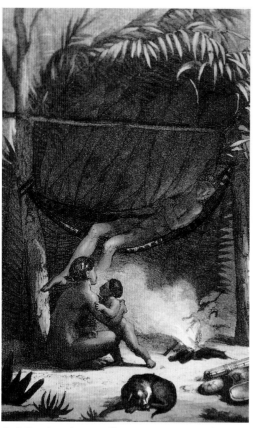

南美叢林中印第安人的草屋。

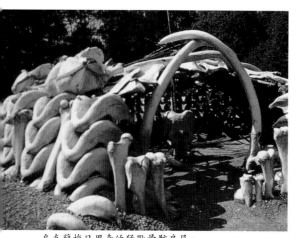

烏克蘭梅日里奇的猛獸骨骸房屋。

到樹林裡找些樹枝。他們先挑四根粗壯的樹枝，立起來圍成一個正方形，然後在這些樹枝上面又立起一些細點的樹枝，讓它們相互傾斜在頂端交叉，最後在頂上覆蓋上樹葉，這樣房子就建好可以住人了。而北美印第安人的小屋更簡單，就用幾根木棍在頂端交叉，裹上獸皮，帳篷小屋就建成了。這種房屋建造簡便，便於遷徙，有時整個印第安部落都會跟隨着龐大的野牛群遷移。

原始民族建房造屋都會注意利用當地的建築材料，使他們的房屋適應所處的自然環境。比如居住在北極地區的因紐特人會用冰塊建造冰屋，以適應極地氣候。而居住在北非沙漠中的阿拉伯人，自然就會住在帳篷中。在烏克蘭的平原上，曾出現過用猛獸骨架構的房屋，則是因為在遠古時期這裡是猛獸生活的樂園，後來猛獸滅絕了，它們留下的殘骸就成了特殊的建築材料。在基輔附近的梅日里奇，發現了一個有1.5萬年歷史的古村落遺址，這個村落現存的五間房子全是用猛獸骨建的。最大的腿骨被用來建造承重牆，搭成"人"字形，較小的骨頭則排列在承重牆上，構成牆壁的上半部，屋面鋪猛獸皮。

中國大約是在進入原始社會的氏族社會後才開始營建房屋的。由於地域遼闊，自然條件、民俗風情多有不同，"北方人穴處，南方人巢居"，所以建的房屋也有地域上的差異。大體上在北方地區是由穴居轉為"掘地為穴"，建造半地穴式房屋，上面以木柱支撐、草泥覆蓋的屋頂蔽風雨，並逐步發展為地面建築。西安半坡村發現的原始村落遺址（距今約6,000年）是這一類型的代表。現在發掘出來的居住區裡有40多個房基，中間有一座地穴式的大房子，大概是氏族成員集會的場所。半坡村遺址的房屋有方形和圓形的，都採用傘架式木結構。屋頂是尖的，從屋頂到四周的牆體骨架用一根挨一根的木頭搭在四周的木柱上，木料之間用藤條綁紮。屋頂和牆壁敷着厚厚的草和泥土。屋內有個火塘，用來取暖、照明和烹煮食物。

古廊神殿

在南方則由巢居下降到地面造屋。浙江河姆渡發現的原始建築遺址（距今約 7,000 年）是這一類型的代表。據在河姆渡發掘出的三幢木構住屋實物分析，這些都是底層架空帶有前廊過道的長屋，在建房時先把椿木打入地面，承重的地方用方柱，圍護部分用板椿或圓椿。河姆渡的木構建築，在僅有石器和骨器的條件下就製作出了精巧的榫卯構件，是建築史上的奇跡。

後來房屋佈局逐漸發生變化，每幢房子面積縮小，房間數量增加，不僅有單間，還有了前

西安半坡村的坡頂草屋。

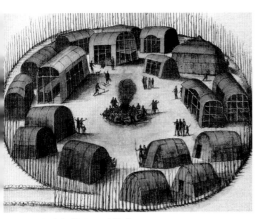

16 世紀北美印第安人的村莊。

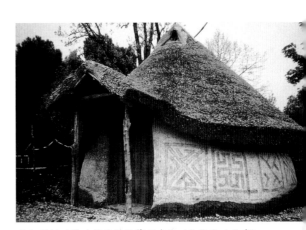

意大利新石器時代的泥牆草頂建築（依據遺址重建）。

後相通的雙間。有些蓋在地面的房屋四周立柱，正中架樑，形成前後兩個坡面的屋頂。這些早期建築的基本樣式也逐漸演變為木骨泥牆，主體牆基豎立多根木棍作骨架，用藤條纏結，在木骨外塗抹草泥。在牆體表面加工修飾好後，再用火燒烤呈現出磚紅色。這種木骨泥牆樣式後來成為中國傳統建築風格的雛形，有着結構上"牆倒屋不塌"的特點。

除木構建築外，原始居民還用石頭建造房屋，甚至用巨石搭建宏偉的宗教建築，如英國的巨石陣。這是原始建築發展的另一方向。

因紐特人建的冰屋。

巨石列陣

比較一致的意見：巨石陣的建造最早開始於公元前2750年左右，建造的時間前後延續了1,000多年。從現在殘存在地上的柱洞可以斷定，建造者是先修外圍圓形的土堤和溝槽，後來建了一些木頭建築，最後用石陣代替了木頭建築。巨石陣的建築規模和工程難度就當時人的技術水平而言是難以想象的。有人估計，整個工程要耗費150萬個工作日。那麼誰是它的建造者呢？最初人們認為它是由魔鬼、巫師施展魔力的產物，這種說法

在歐洲西部的原野、山谷和林間，不時可以見到一些矗立的巨石。少數是一兩塊大圓石，更多的是由眾多巨石組成的石陣。這些巨石遺存北起瑞典，南到西班牙，現存的不下萬處，構成了當地一道獨特的風景線。這就是巨石陣，是歐洲最古老的紀念性建築，可能與古人對巨石的崇拜有關。在這些巨石建築中，英國南部的圓形巨石陣最有名。

這座巨石陣坐落在英格蘭威爾特郡的索爾茲伯里平原，遠看與近觀氣勢都頗為不凡。在那裡，一根根筆直的石柱衝天而立，平均每根重量在25噸左右。石陣的主體是由巨大石柱排列而成的幾個同心圓，外圍是直徑約90米的環形土堤和溝槽。巨石陣最壯觀的部分是它中心的石圈。30根相鄰的石柱間架着石頭橫樑，形成一個封閉的圓圈。這些石柱高4米，寬2米，厚1米。圈的內層是由五組三石塔排列而成的馬蹄形結構。三石塔就是拱門，是由兩根重達50噸的巨大石柱和一根10噸重的橫樑嵌合而成的。這個巨石排列成的馬蹄形結構位於整個巨石陣的中心，馬蹄形的開口正對着夏至時太陽出來的方向。在巨石陣的東北有一條通道，通道的中軸線上豎立着一塊完整的巨石，高近5米，重35噸，被稱為踵石。每年夏至、冬至從巨石陣中心線遠望踵石，日出日落隱沒在它背後，使巨石陣更具神秘色彩。

關於巨石陣的建造年代，學者們已經有了

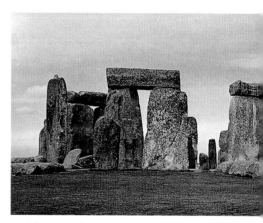

石圈中的三石塔。

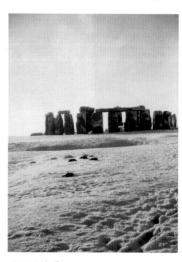

巨石陣遠景。

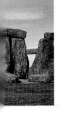

穎然不足為憑。一直流傳着一種有趣的傳說,認為巨石陣是上古時代的巨人所建,他們力大無比,用肩扛手提就把巨石運來放好。17世紀時,英國學者奧布里認為它是古代凱爾特人的神廟,是由當地原始的督伊德教徒建造的,他們在這裡舉行祭祀活動。這種說法也有問題,因為巨石陣出現的時間要比督伊德教徒生活的年代早得多。19世紀後期,英國考古學家根據巨石陣的結構樣式推斷,它是由來自希臘的遠征軍建的,

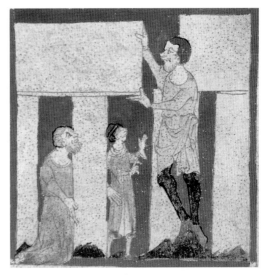

14世紀的手稿中巨人在建造巨石陣。

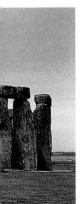
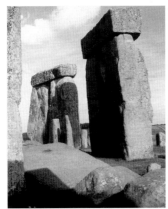

三石塔近景。

巨石列陣

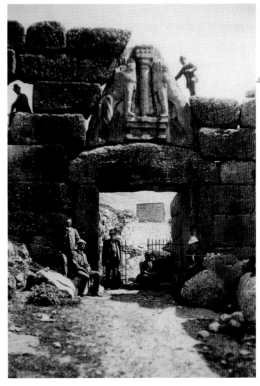

希臘邁錫尼的"獅子門",它的結構與巨石陣的三石塔有相似之處。

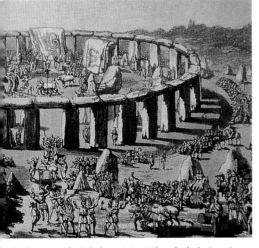

1年英國人的畫作中成群的凱爾特人在建造巨石陣。

古廊神殿

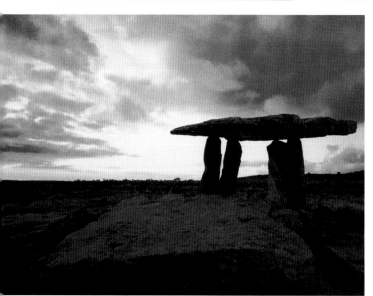

愛爾蘭搭建而成的巨石建築。

畫家筆下的督伊德女祭司站在巨石陣中。

巨石列陣

很有可能是希臘南部的邁錫尼人所建，因為邁錫尼的城門"獅子門"與它有相似之處，都是用同樣的石工榫合技術建造的。但這一假設也有問題，巨石陣建造的年代比"獅子門"的出現要早。到現在誰是這座巨石陣的建造者還沒有定論。

不管是誰建了這一龐然大物，從建築上看有些問題一時也難以解釋。1923年考古學家發現了巨石陣的石料來源，是在240千米以外威爾士的普萊斯利山。但在工程技術水準落後的遠古時代，人們是如何從那麼遠的地方將幾十噸重的巨石運來，又把它們豎立起來的呢？有專家做過一次實驗考古學的試驗，即用幾千年前的工具和方法，試着搬動一塊25噸重的巨石。他們剝下樹皮擰成一團，製成粗繩，然後把巨石綁在木頭滑板上拖拽，還在木軌上塗了不少油脂，結果動用了130個人費盡力氣才挪動了上百米。因而有人就斷定這些巨石不是靠人力運來，有可能是當年冰川移動帶來的。不過這些巨石顯然經過人為的排列，這一工程量也相當巨大。經過用古法嘗

試，只要技術運用得當，有150人還是可以把石塊豎起來。但要把10噸重的石樑架到石柱上就需要壘斜坡，或是用圓木搭成架子把石樑抬上去。石陣裡的巨石表面有不少小圓坑，這大概是古人在加工時用石錘敲砸出來的。

遠古居民為什麼要耗費這樣巨大的人力，歷經千年時間建造如此奇特的建築？學者們對此提出了種種假設。有學者認為，巨石陣有可能是遠古時代的天文台。人們早就注意到巨石陣的主軸線指向的位置是夏至時太陽升起的方向，而冬至時太陽的落下又在東西拱門的連線上。那麼古人為什麼對特定節氣的日出日落特別關注呢？或許對農耕民族來說夏至的日出有着特殊意義，因為它宣告了播種季節的到來和生命的復蘇。還有學者提出，巨石陣應該是古人舉行宗教活動的地點。也有人推斷這是墓地，高大直立的石條就是死者的墓碑。甚至有人猜測巨石陣是原始居民的狩獵裝置，把野獸引誘到圓陣中捕殺。種種假設莫衷一是。

除了英國的巨石陣外，在歐洲還有一些巨

古廊神殿

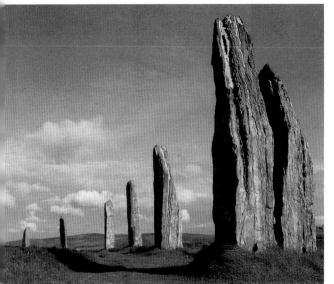

英國奧克利排列成行的石柱。

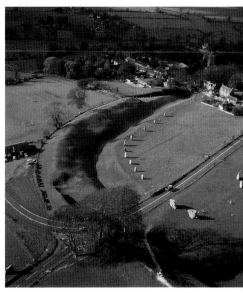

英國艾維伯里的巨石群。

巨石列陣

石建築也很有名。如在法國有一塊"巨型斷石",總重280噸。這塊巨石現在已經斷裂成四塊倒在地上,如果把它豎立起來將高達20米。也有一些巨石是三三兩兩地排列,或是擺放成間距相等的行列呈長條形。比如法國布列塔尼地區卡爾納克的"巨石群",巨石排列成數排連綿展開,長度有1,000多米,其中上千塊是難以加工的花崗岩。在愛爾蘭也有不少類似的巨石陣,保留至今的約有1,200處,應該是由當地的凱爾特人先民建造的,不少還相當壯觀,下面有幾塊立石,上面覆蓋一塊巨大的蓋頂石,外形像巨大的石桌。這些石陣的功用可能與原始的宗教活動有關,用來祭祀某個與當地人的生活息息相關的神靈。在愛爾蘭的古代神靈中最有影響的是女神瑪查,她既是位豐產女神,也是位女戰神,或許不少巨石陣的建造就與她有關。至今在愛爾蘭還有個古老的圓形高台就是為這位女神建的,一直被當地的凱爾特人看作是聖地。

現代人裝扮成督伊德祭司在巨石陣中舉行宗教活動。

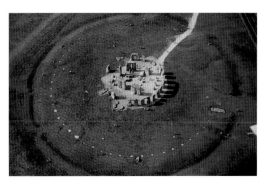

巨石陣全景。

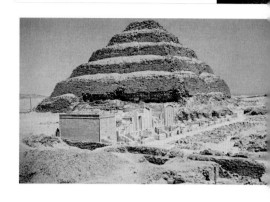

巍峨金字塔

古埃及建築中成就最大的是它的陵墓建築和宗教建築。宗教建築中最有代表性的是太陽神阿蒙的神廟，而陵墓建築中給人印象最深的則是作為法老王陵的金字塔。

"金字塔"是對古埃及角錐形陵墓的一種形象稱呼。由於這種陵墓每一面都呈三角形，類似於漢字的"金"字，因而得名。而古埃及人花費大量精力和錢財為王侯嬪妃建造碩大無比的金字塔，根源於他們追求永生的宗教觀念。他們認為人死後不是生命的終止，而是另一種形式新生命的開始，所以就必須為死者建造雄偉的永恆居所，妥善地保存遺體。

金字塔出現的鼎盛年代是古埃及初年的古王國時期。金字塔的形狀還經歷了一個從階梯金字塔演變到現在人們所熟悉的角錐金字塔的發展過程。第一座金字塔是在距今4,700年前用石塊建造的。第一個建造金字塔的埃及法老是古王國第三王朝的左塞王，設計者是建築師伊姆霍特普。這位建築大師後來被埃及人看成是智者的化身，被當作神崇拜。左塞王的金字塔是一座階梯金字塔，如同一個對稱的大台階，高約60米。法老的木乃伊存放在金字塔的地下

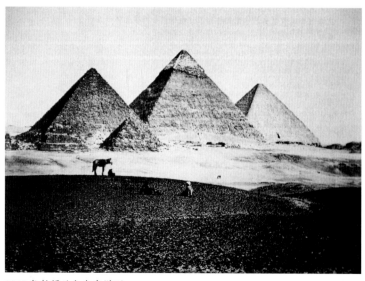

1860年拍攝的大金字塔群。

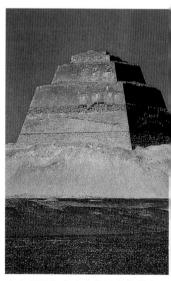

法老斯涅弗魯改建角錐金字塔失敗後留下的階梯金字塔。

古廊神殿

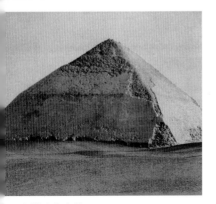

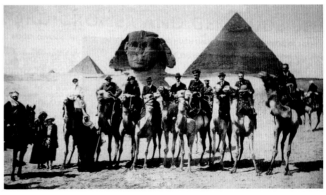

(上圖)彎曲金字塔。
(左上圖)左塞王的階梯金字塔。

1921 年一批英國官員在吉薩金字塔遊覽，其中有後來出任英國首相的丘吉爾。

墓室裡，有甬道與出口相連。

到第四王朝時金字塔的式樣有了重大改變，出現了銳角尖頂的角錐金字塔。最早的角錐金字塔是在法老斯涅弗魯統治時建的。斯涅弗魯一生主持建造了三座金字塔，因而被稱為「金字塔之王」。他先是將一座階梯金字塔改建成角錐金字塔，但在建造過程中坍塌，前功盡棄。斯涅弗魯並不灰心，又開始造第二座金字塔，但在造到一半時突然發現金字塔的角度過

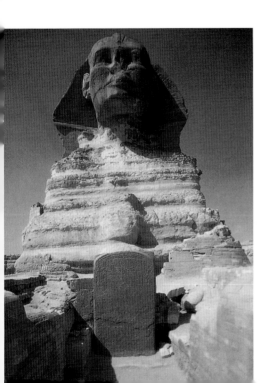

於傾斜，為了減輕內部墓室的屋頂負荷，就改變傾斜角度，結果建成了一座彎曲金字塔。斯涅弗魯還不滿足，繼續動工修第三座金字塔，最終造出了一座標準的角錐金字塔。

後來斯涅弗魯的兒子胡夫王正是在此基礎上建造了雄偉的大金字塔。大金字塔高 137 米，它是由從附近採石場運來的 230 萬塊石頭壘砌成的。每塊石料重量超過 2 噸，最大的超過 50 噸。這座金字塔巨石拼接嚴密，建造得非常精確。它建造在一塊人工鋪平的地基上，與絕對水平面誤差只有幾厘米。大金字塔的主體部分用當地產的石灰石砌築，外表則覆蓋了一層美麗的白石灰石。金字塔的北面有一入口，人們可以通過低狹的通道進入通向法老墓室的長廊。

在大金字塔附近還有一座胡夫的繼承人哈夫拉的金字塔，規模要小一些。令人稱奇的是構成哈夫拉金字塔建築群的有一尊獅身人面像，蹲踞在哈夫拉金字塔東側，好似塔陵的守衛者。人們推測，獅身人面像的寓意是人的智慧和獅的勇猛的結合，而其人面雕刻的正是哈夫拉的面容，其意顯然是在稱頌哈夫拉的偉大。這尊獅身人面像高約 20 米，長 55 米，據說是用建金字塔時留下的整塊巨石雕刻而成的。

獅身人面像，中間的石碑是羅馬皇帝哈德良為紀念他的一個在尼羅河中淹死的寵臣而立的。

巍峨金字塔

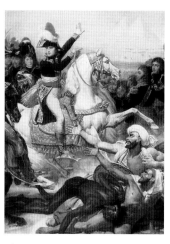

（左圖）金字塔之戰，拿破侖指着金字塔激勵士兵奮勇作戰。

（右圖一）建造金字塔。

（右圖二）金字塔內室，牆上刻滿了象形文字。

（右圖三）麥羅埃金字塔。

魏峨金字塔

如果把它匍匐在地的兩隻前爪計算在內總共有73米長。它的頭高5米，耳、鼻的長度都超過普通人的身高，可惜的是它的鬍鬚和鼻子現在已毀損嚴重。在距離哈夫拉金字塔幾百米處是哈夫拉兒子孟考拉的金字塔，高62米，保存得比較好。

這三座位於埃及首都開羅郊外吉薩的金字塔至今巍然屹立，依次排列在尼羅河邊的荒漠沙海之中。這一金字塔群莊重、肅穆、超然的崇高形象，千百年來給人們留下了難以磨滅的印象。1798年拿破侖率3萬法軍進軍埃及。在吉薩金字塔群前的沙漠中，他指揮法軍打敗了當地的騎兵。面對前來應戰的馬木路克騎兵，拿破侖手指着靜穆而蒼茫的金字塔，激勵士兵們："4,000年的歷史在注視着你們！"

關於金字塔的建造方法，古埃及人的文獻中沒有什麼記載。根據考古學家發現的工具推斷，這些龐然大物是靠滑軌、槓桿、滾軸和牛車這些原始工具建造起來的。古希臘歷史學家希羅多德在走訪了埃及後稱，他聽說工匠是用槓桿把石頭一塊塊搬上去的。而現在的埃及學家估計，當時的工匠採用的是"斜面上升法"，也就是從採石場用麻繩牽引移動石塊到工地，再在一定高度修一個斜坡運送石塊。建造金字

塔動員的人力和耗費的時間相當驚人。希羅多德在他的史書中寫道："他們分成10萬人的大群來工作，每一個大群要工作三個月。在十年間人民都是苦於修築可以使石頭通過去的道路……金字塔本身的建築用了20年。"

金字塔附近一般還建有祭廟。法老的木乃伊先被送到祭廟，在祭司按照禮儀對木乃伊進行了淨身、熏香等種種處理後，再被裝進石棺送入金字塔中。以後還要在規定的日子在祭廟為法老舉行紀念活動。在祭廟裡有時還能發現

古廊神殿

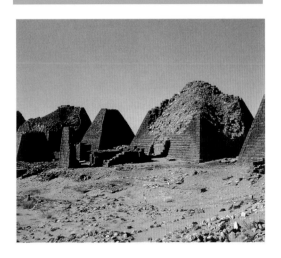

一些意想不到的東西。 1954年考古學家在胡夫大金字塔的祭廟旁挖掘出一條完整的船。這條船長44米，用雪松打造，是世界上保存至今最古老的航船。按照古埃及人的宗教觀念，這是供已故法老身後在天國巡遊的 "太陽船"。

第五王朝以後，金字塔的修建進入低谷，規模縮小，質量下降。有的金字塔的建築材料竟是碎石泥磚，留存到今天大多成了一堆堆廢墟。隨着建造金字塔熱情的消退，法老們更加

關注的是為太陽神阿蒙修建神廟。再過了數百年到新王國時期，埃及王陵採用石窟墓形式，就完全停止了建造金字塔。

無獨有偶，在尼羅河南部的麥羅埃王國也出現過金字塔。麥羅埃王國管轄的範圍在今蘇丹境內，這個古國深受埃及影響，國王和王后死後也建造金字塔安葬。不過麥羅埃的金字塔比較小，用砂石和泥磚砌築，一般是多座成群地排列在墓地，與埃及的金字塔相比也自有其特色。

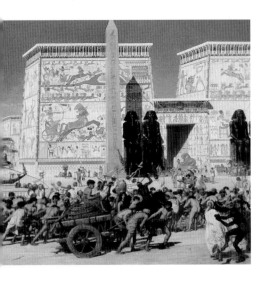

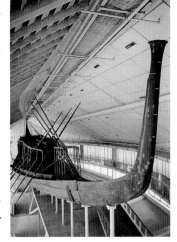

（左圖）19世紀末英國畫家波因特的畫作，表現了古埃及人在建築上的驚人成就。

（右圖）在胡夫大金字塔附近發現的 "太陽船"。

巍峨金字塔

阿蒙神廟

 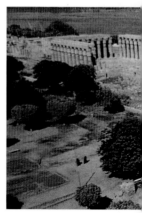

阿蒙神。

古代埃及人有着強烈的宗教觀念，虔誠地信仰一大批神靈。由於當地常年太陽高懸，日照充足，對生產和生活影響很大，因而在古埃及人心目中太陽似乎有着無處不在的光輝和力量，當地人也就對與太陽有關的神最為崇拜。在神廟的壁畫中，太陽有時被描繪成一隻日輪，張開鷹隼的翅膀，凌空穿越天宇。在古埃及宗教史上太陽神始終有着最高的地位，掌管天國和人間事務。它們的種類也不少，比如早期的拉神就是太陽神，它有着隼頭人身的模樣；完全是鷹隼模樣的荷魯斯也是太陽神。各種太陽神構成了埃及宗教中的一個日神系統。不過在這些太陽神中地位最顯赫的則是阿蒙神。阿蒙神通常的模樣是個頭戴高冠的王者，有時也會以公羊的樣子出現。供奉

阿蒙神的中心地區是尼羅河中游的底比斯城，因為底比斯在新王國時期長期是埃及的都城，所以阿蒙也就成為全國最受尊崇的神靈。為祭祀供奉阿蒙神，新王國的歷代統治者在底比斯建造了宏偉的盧克索神廟和卡爾納克神廟。

古埃及的神廟建築一般格局是以中軸線為中心，呈南北方向延伸，依次由塔門、立柱庭院、立柱大廳和祭殿組成。塔門由對稱的東西兩個門樓和連接它們的天橋組成，象徵東西地平面，是太陽神阿蒙每天的必經之地。塔門上常有法老高舉權杖打擊敵人的浮雕，以表現法老的巨

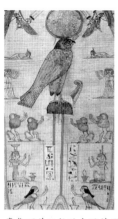

鷹隼頂着日輪的太陽神形象。

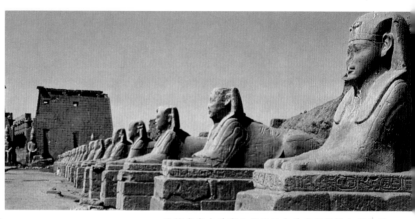

連接盧克索神廟和卡爾納克神廟的司芬克斯大道。

古廊神殿

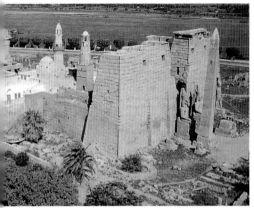

尼羅河邊的盧克索神廟遺址，裡面建有一個小清真寺。

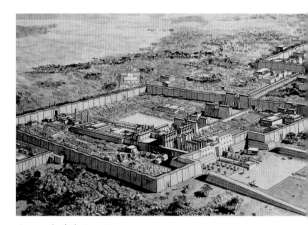

卡爾納克神廟復原圖。

大威懾力。緊靠塔門，通常立有法老的巨像和高聳的方尖碑。方尖碑一般是用整塊花崗岩雕成，重達幾百噸，碑身上刻滿象形文字的頌辭和圖畫。神廟中的立柱都很高大，巍然聳立。柱頭裝飾有紙草花式、蓮花式、棕櫚葉式等多種樣式，柱子上也滿是文字和圖畫。進入塔門以後，神廟的屋頂逐漸降低，而地面卻逐漸抬高。到了最深遠的祭殿中，光線已非常暗，氣氛也顯得肅穆神秘。普通人只能進入立柱庭院，只有法老和大祭司才能到祭殿中去。祭殿中供奉着阿蒙神像，在舉行重大宗教活動時會把神像抬出去與公眾見面。

神廟中舉行祭祀活動的目的，一是要對阿蒙神感恩，二是為了祈求神的幫助。日常的祭神儀式由大祭司來執行。每天早晨大祭司都要沐浴淨身，然後進入祭殿，捧出神像，為它燒香塗油。在重大的宗教節日，則由法老親自主持祭祀活動，吟唱頌歌表達對神的感激之情。

盧克索神廟和卡爾納克神廟位於尼羅河東岸，與河西岸的法老墓地「帝王谷」遙遙相對。在兩座神廟之間有一條長2.5千米的司芬克斯大道，路兩旁整齊地排列着雙雙蹲踞的獅身人面像。盧克索神廟的主體工程是在法老阿蒙霍特普三世和拉美西斯二世統治時完成的，以後歷

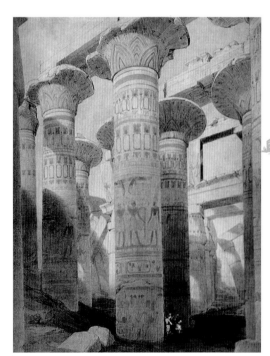

1838年英國畫家羅伯茨創作的卡爾納克神廟巨柱寫生圖，當時柱子上的圖案還色彩絢麗。

代陸續有所增建，或增加點浮雕，或造些小建築。在羅馬帝國後期，這座神廟的前廳曾被改作舉行軍事典禮的祠堂，現在在那裡還能找到

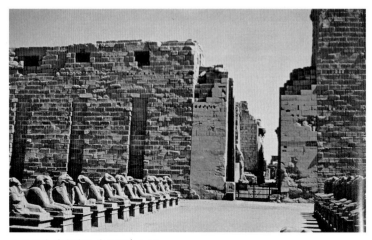

卡爾納克神廟前的羊頭獅身大道。

神廟巨柱細部。

阿蒙神廟

羅馬軍團的一些遺跡。13世紀時，有人在神廟的立柱庭院中建造了一個小清真寺，使得它的整體建築風格受到影響。

盧克索神廟的塔門建於拉美西斯二世統治時期，這個好大喜功的法老在塔門上描繪了他指揮的卡疊什之戰的場景。這是公元前 1285 年在埃及與近東強國赫梯之間爆發的一場戰車大戰，結果是雙方勢均力敵，不分勝負，但塔門上的圖繪則畫成了埃及大勝。塔門前原有兩根方尖碑，現在只剩下一根，還有一根早在 19 世紀就被運到了法國巴黎，作為城市景觀的點綴。緊靠塔門有兩尊拉美西斯二世的巨大坐像。在庭院裡有兩個巨柱群，分別是在阿蒙霍特普三世和拉美西斯二世這兩個法老主政時修建的。柱子上描繪了法老向神獻祭的場面，其中有在宗教節慶時祭司們抬着"太陽船"從卡爾納克神廟向盧克索神廟行進的情景。庭院的西北角有個小祭殿，裡面供奉着三個神：中間是主神阿蒙，兩邊是他的配偶穆特神和兒子洪蘇神。

離盧克索神廟不遠的卡爾納克神廟是一組龐大的建築群，規模更大。這裡是阿蒙崇拜的主要中心，稱得上是埃及第一神廟。為了讓神滿意，歷朝歷代法老都花費巨資對它不斷進行擴建和裝飾，修建時間長達近 2,000 年。神廟的牆壁

上還刻了不少文字和圖畫，以記載法老的功績。卡爾納克神廟實際是由三座神廟組成的，中間最大的是阿蒙神廟，北面是供奉底比斯地方神蒙圖的神廟，南面還有一座穆特神廟。在阿蒙神廟和

站在父王膝下的本特安塔公主。

古廊神殿

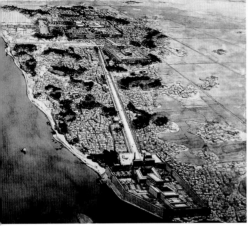

底比斯城復原圖。

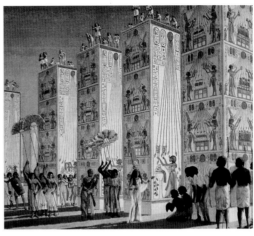

埃赫那頓建造的高台式樣的阿頓神廟。

穆特神廟之間有一條羊頭獅身大道相連,每個羊頭下都站立着一個雙手交叉的法老,意為法老受到化身為公羊的阿蒙神庇護。對建造卡爾納克神廟出力最多的法老仍是那位拉美西斯二世。他同

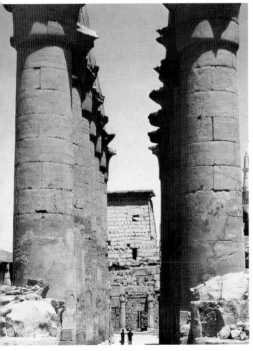

卡爾納克神廟中的巨柱。

樣也將卡疊什之戰的場景刻在神廟的圍牆上。另外在阿蒙神廟的第二座塔門前也立有一尊拉美西斯二世的巨像,較為奇特的是在這座巨像膝下還站立着他的女兒本特安塔公主,很有點人情味。進入第二座塔門就可見到這座神廟最讓人震驚的建築奇觀——立柱大廳。現在大廳的屋頂早已不存在了,但134根紙草狀的巨柱仍排列成陣,而且柱頭的式樣還多有變化。其中中間過道的12根柱子特別大,據說每根柱頭上能站立百人之多。在神廟中還有一個長方形的聖湖,給這一宗教建築群增添了少許自然景觀的情趣。

在古埃及新王國第18王朝時曾出過一個與眾不同的叛逆法老埃赫那頓。他可能是因為與阿蒙神廟祭司集團矛盾尖銳,在位時竟以強制手段在全國禁止崇拜阿蒙神,下令以阿頓神代替阿蒙神。阿頓神的形象是一個太陽圓盤,放射出帶有許多人手的光芒。一時間阿蒙神廟被關閉,代之以在露天建造的高台,人們在陽光下進行祭拜活動。但在他死後埃及又恢復了對阿蒙神的崇拜,底比斯的神廟又開始香火旺盛,頌歌不絕。

巴比通天塔

巴比塔是《聖經》中提到的一座通天塔，是由躲在方舟上避過洪水的挪亞的後代建造的。在《聖經·舊約》中有這樣一個故事：古時候天下的人都說一種語言，挪亞的後人在向東遷移時走到一個叫示拿的地方，發現一片平原，就住了下來。他們計劃修建一座高塔，塔頂要高聳入雲，直達天庭，以顯示人們的力量和團結。人們很快就開始建塔，這件事驚動了天庭的耶和華神。他

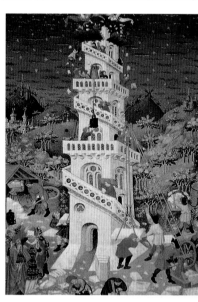

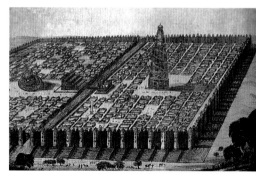

18世紀人想象中的通天塔。

見到塔越建越高，暗自思忖：現在天下的人都是一個民族，都說一種語言，他們團結一致，什麼奇跡都可以創造，那神還怎麼統治人類？於是耶和華便施魔法，變亂了人們的口音，使他們無法溝通，高塔也無法繼續建下去，最終沒有建成。這就是歷史上關於“通天塔”的傳說。所謂“巴比”，在猶太人用的希伯來語中是“亂”的意思，因有變亂口音這樣一個來歷，這座塔也就得名為“巴比塔”。

這個故事聽來頗有些傳奇色彩，在《聖經》

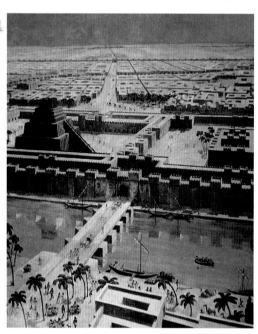

巴比倫城，城牆邊的巴比塔顯而易見。

古廊神殿

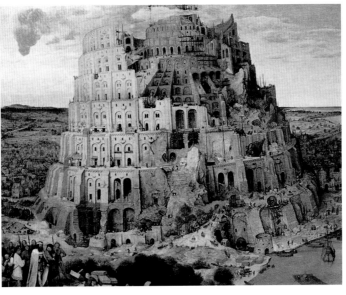

(左圖一)中世紀人畫作中的巴比塔。

(左圖二)11世紀英國人的畫作，表現眾人建造巴比塔。

(左圖三)畫家筆下又一種式樣的巴比塔。

巴比通天塔

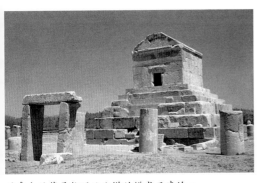

居魯士的墓是仿照巴比塔的樣式而建的。

中這座塔是半途而廢沒有建成，而在現實中情況則正好相反。古代兩河流域的巴比倫城中確實存在過一座建成的巴比塔。在公元前6世紀新巴比倫王國的泥版文書中曾提到有好幾個國王主持過建塔工程。那伯帕拉薩爾寫道："巴比塔年久失修，神命我重建。神要我把塔基牢固地建在下界的胸膛上，而塔尖要直插雲霄。"他的兒子尼布甲尼撒二世在泥版上寫道："我竭盡全力把頂造得與天一樣高。"這個國王還讓人從腓尼基(今黎巴嫩)運來雪松作建築材料。這說明是經過幾

代人的努力才建成了巴比塔。而當時的巴比倫是個國際性都市，城內有許多不同民族的居民，比如就有幾萬從耶路撒冷遷來的猶太人，大家彼此語言不同，這與《聖經》中記載的人們口音各異、無法溝通的情形是吻合的。

古希臘歷史學家希羅多德在他的書中也提到過巴比塔。他在公元前460年遊覽巴比倫城時，曾見到一座已被廢棄的巴比通天塔。照他的描述，巴比塔是座實心的主塔，高約200米，共有八層。外面有條螺旋形的通道，可以繞塔而上，直達塔頂，在通道半途設有座位，供登塔人歇腳。希羅多德還提到通天塔上"建有一座神廟，裡面有張精緻的躺椅，鋪陳華麗，旁邊有一張金桌子"。塔頂小廟是用藍色琉璃磚砌成的，裡面供奉巴比倫神譜中的主神馬爾都克。

據史料記載，波斯國王居魯士征服巴比倫時，被這座塔的雄偉氣勢所感染，下令保護這座塔，他還讓人按塔的式樣給自己造陵墓。可惜的是後來的波斯國王薛西斯還是把它毀掉了。在馬其頓國王亞歷山大東征時，他來到這裡憑弔，曾

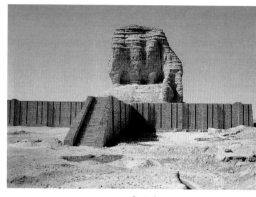

下令讓1萬名士兵清理現場，但已無法恢復它的原貌。

1899年，德國學者科爾德維在巴比倫遺址考古時，挖到了一座塔的巨大塔基。這座塔建在一塊凹地裡，塔基每邊有80多米長，是座多層高塔。有的磚石上還包有金箔，貼有淡藍色釉面。科爾德維估計，造這座塔要耗費幾千萬塊磚，他推測這可能就是《聖經》中提到的巴比塔。儘管面對的是一堆殘破的廢墟，科爾德維還是激動不已，他感慨道：「親眼看到遺跡絕非閱讀任何書面的描述可比。通天塔碩大無朋，四面是祭司朝拜的豪華殿堂。當年的壯麗莊嚴景象在整個巴比倫是無與倫比的。」

對巴比塔到底是一座什麼樣的建築物，學者們有不同說法。有人認為它就是巴比倫城內的馬爾都克神廟大寺塔。這座塔的高度相當於今天一座20多層的摩天樓，在當時人眼裡會被看作是高不可及。也有人認為當時的巴比倫城內除了馬爾都克神廟大寺塔外還另有一座巴比塔。

說起來兩河流域的古代城邦早就有建造高塔的傳統，並形成了這一地區獨特的建築風格。這些高塔實際都是神廟，每個城邦中都要建一座

一座殘存的兩河流域的塔廟。

或是幾座高聳的塔廟。這一傳統的起源與兩河流域南部蘇美爾人的宗教觀念有關。古代蘇美爾人崇拜天體和山嶽，他們認為神都住在高山上，那麼神廟也就要往高處造，造得越高人與神就越接近，這就產生了塔廟。塔廟最早出現在蘇美爾的烏魯克城邦，上古時期這個城邦中最顯眼的建築就是有台階的塔廟，全城人的精神生活甚至實際生活都與塔廟息息相關，比如市場這些經濟活動的中心就大多是圍繞塔廟而建。從考古發現來看，這座城邦裡至少有兩座塔廟遺址。而在兩河流域眾多的塔廟中最有代表性的是建於公元前22

國王參加建造塔廟的勞動。

蘇美爾泥版畫，表現國王頭頂草籃運送泥磚建塔廟。

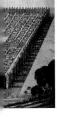

古廊神殿

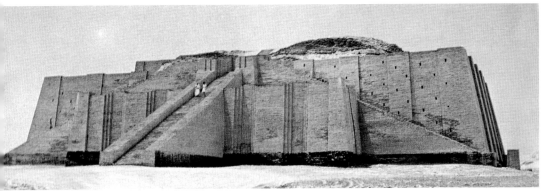

烏爾塔廟。

世紀的烏爾塔廟。

　　烏爾塔廟供奉的是月神，它位於烏爾城西北角，是烏爾第三王朝的國王納那姆辛所建。幸運的是這座塔廟與巴比塔不同，現在還保存着其基本輪廓。烏爾塔廟共分四層， 塔基長63米，寬43米，各級台階外側用泥磚砌成，泥磚間再用瀝青黏合。各層顏色不同，代表的含義也不同：第一層黑色，代表地下世界；第二層紅色，代表人間；第三層青色，代表天堂；第四層白色，代表太陽。塔的上面有座小神廟，小神廟頂部裝飾了淡青色琉璃磚，裡面用雪松、柏樹等名貴木材支撐，還鑲嵌了金銀、玉石和瑪瑙。小神廟內也安放有大床和桌子，但這些東西不是給人使用的，而是供神享用。塔廟中央採用拱門圓頂結構，外層有三層台階可以通向頂層， 中間的台階是給參加宗教活動的祭拜隊伍用的，而兩邊的台階則留給神廟祭司使用。整個塔廟高約70米（現存高度30米） ，是當時亞洲最高的建築物，在世界範圍高度位居第二，僅次於埃及的金字塔。

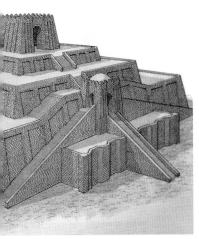

烏爾塔廟復原圖。

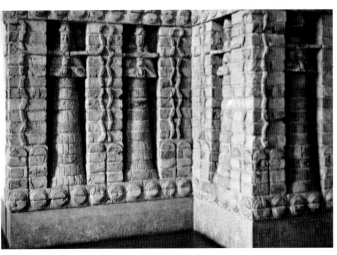

塔廟泥磚上的紋飾。

空中花園

空中花園

世界上最早的園林可能要算是傳說中的伊甸園。《聖經》中記載，"耶和華神在東方的伊甸建造了一個園子"，"使各樣的樹從地裡長出來，可以悅人眼目"，"有河從伊甸流出滋潤那園子"。這說明早期園林需要具備灌溉用的水源和供人觀賞的樹木這些基本的構景要素。 據說在人因觸犯神被趕出伊甸園前，園內富饒、芬芳，充滿了祥和、愉悅的氣氛，水波和笑聲匯成的音樂令人陶醉。天上神造的園子難以尋覓，而人間建造的園林則最早出現在西亞的兩河流域。

大約早在5,000年前，兩河流域南部烏魯克國王吉爾伽美什就以他城邦中的果園和花園感到自豪。後來幾乎所有兩河流域的國王都擁有王室花園，他們經常在園子裡舉辦宴會。花園裡綠樹成蔭，芳草茂盛。有些樹木是來自異域的珍貴品種。大約3,000年前在兩河流域北部的亞述就出現了大型的公共園林。亞述國王亞述巴尼拔在都城尼姆魯德修渠道，引泉水，灌溉一個種滿果木的花園，園內點綴着灌木花草。今天人們在刻在石柱上的楔形文字碑銘中還能看到亞述巴尼拔對這個花園的描述："河水流入花園，園內充滿芳香，水珠像星星一樣在花園中閃閃發亮。石榴樹長滿葡萄一樣的串串果實，微風中送來陣陣清香，我像隻老鼠似的在花園中不停收穫果實，欣然歡暢。"後來的亞述國王辛那赫里布把首都遷到尼尼微，在新都又重建了花園。他還模仿巴比

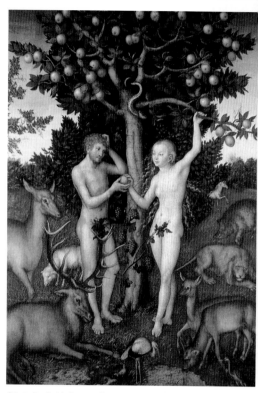

《聖經》中描繪的亞當和夏娃生活的伊甸園。

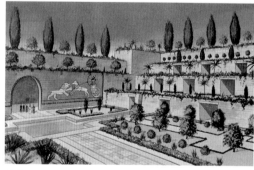

空中花園復原圖之一。

倫南邊的沼澤復原那裡的自然環境，這一做法很奏效，連鷺鷥都飛到他的新園子築巢。不過在兩河流域眾多的園林中，最壯觀、最奇特的還要數新巴比倫的空中花園。這一建築奇觀被古希臘人

古廊神殿

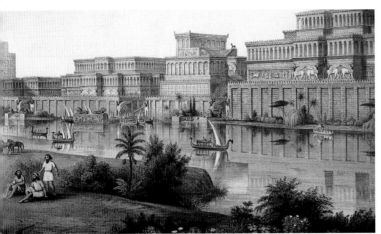

巍峨的亞述王宮風景秀麗。

空中花園復原圖之二。

亞述巴尼拔在王宮花園與嬪妃們在一起。

列入了"世界七大奇跡"之一。

　　空中花園位於幼發拉底河畔的巴比倫城，這裡是新巴比倫王國的都城。所謂"空中花園"並不是真懸在空中，實際是建在梯形高台上的一座花園。它初建於公元前6世紀，毀於公元前3世紀。

　　說起來空中花園的建造還與一段王室戀情有關。新巴比倫國王尼布甲尼撒二世的寵妃米梯斯來自鄰國米底（在今天的伊朗境內），是米底國王的女兒。她的家鄉多山，山林茂密，花草叢生，而巴比倫卻大多是平原。王妃來到巴比倫，見到景色與她熟悉的故國不同，經常因為思念家鄉而悶悶不樂。為解愛妃的思鄉之苦，尼布甲尼撒二世下令在都城內造一座與米底山區景色相仿的高台花園。我們知道在此之前亞述的尼尼微

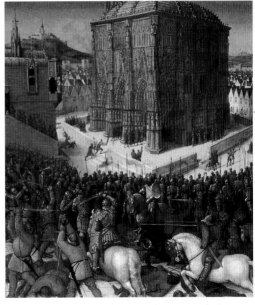

尼布甲尼撒二世率軍攻打耶路撒冷。由於此畫是歐洲人在中世紀時所畫，把他畫成了中古國王模樣。

就建有花園，後來巴比倫人在滅亡亞述時把這座花園毀了，很有可能空中花園就是在仿照亞述花園的基礎上修建的。

　　由於空中花園現在只剩下一點還不能確定

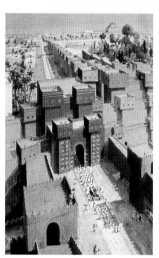

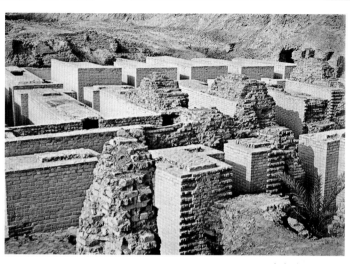

巴比倫城伊什塔爾城門復原圖，
可以在圖右上方看到空中花園。

空中花園遺址。

空中花園

的遺跡，它到底是什麼樣子已難以弄清了。 對它的瞭解我們主要依靠後來古希臘羅馬人的記述。這些古代學者這樣描述空中花園："由於花園傾斜呈台階狀，因此整個花園看起來像個劇場。建造在上面的一層斜台的下面有柱廊，柱廊承載花園的全部重量。"花園中"無數高聳入雲的樹木給城市遮蔭，遠看上去像森林一般，隨風飄蕩"。"這個建築純粹是王室的奢侈品，它最驚人的特點便是園林懸在參觀者的頭上。""從壯大和寬廣這一點來看，空中花園雖然不如尼布甲尼撒的宮殿，或是巴比塔，但它的美麗、優雅以及難以抗拒的魅力是其他建築望塵莫及的。"

根據古代學者的描述，我們可以粗略地瞭解到，這座花園的面積有 1,200 平方米大小，高約 25 米，建在王宮裡。花園上下建有一層層台階，每層台階實際也就成了一個小花園。 這些小花園之間還有可以納涼的小屋。為保證光照充足，高台一層層收縮，呈下大上小的塔形。花園底部由數道高牆組成，每道高牆大約有7米寬，牆與牆之間相距3米，高牆上面架有石板橫樑。橫樑上是三層防止水滲漏的建築材料：下面是蘆葦與瀝青的混合物。中間是兩層泥磚，最上面是

鉛包的外套。花園用的泥土置於頂部鉛包外套中，澆灌花園的水則通過水槽從下面引上來。土層很厚，足以讓大樹生根。還有一種說法提到，在石頭橫樑上面鋪着由椰棗樹製成的木樑，這些木樑不但不會腐爛，反而還為花園裡生長的樹木提供養分。

為澆灌這些高高在上的植物，古希臘學者說，"有專門的旋轉式螺旋槳把幼發拉底河水送上去滋潤整個花園"。 19世紀末德國考古學家科爾德維在挖掘巴比倫宮殿遺址時， 挖出一個長方形的建築基礎，並在附近找到一口開了溝槽的水井。在發掘中，考古隊還發現了有種植花木的痕跡。因此科爾德維推測這裡就是傳說中的空中花園遺址，灌溉用水不是從河裡而是直接從井裡通過水槽引上來的。他認為，輸水設備"和我們現在用的泵鏈基本一樣，它把幾個水桶繫在一個鏈帶上與放在牆上的一個輪子相連，一眨眼工夫輪子就轉動一圈，水桶也跟着轉動，完成提水倒水的整個工序，水再通過水槽流到花園中進行灌溉"。後來的考古學家修正他的看法，認為空中花園中的輸水設備還是古人所說的螺旋裝置，是一種由黏土燒成的陶製螺旋形齒輪，由奴隸不

古廊神殿

古埃及畫作中描繪的帶魚池的風景庭院。

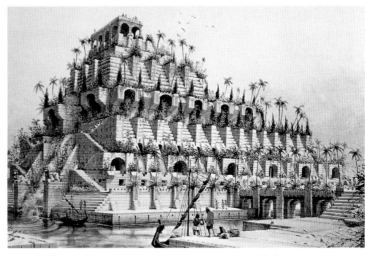

空中花園復原圖之三。

停地轉動着提水，把水送到最高層的儲水池中，再向下流到各層。工作原理與後來古希臘人阿基米德發明的螺旋泵相同。

　　由於在科爾德維發現的遺址中出土的實物數量有限，再加上在巴比倫的泥版文書中隻字未提空中花園的存在，甚至古希臘歷史學家希羅多德在走訪了巴比倫城後，在他的史書《歷史》中也沒有提到空中花園，因而有人竟懷疑是否真的存在過這一建築奇觀。而對空中花園具體建築細節的復原就主要要靠藝術家的想象力了。

（左下圖）古埃及法老宮廷中都有大小不等的水池林苑。

（下圖）波斯國王居魯士統治時的王宮花園。

空中花園

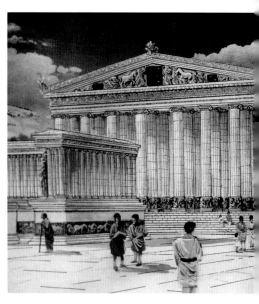

世界七大奇跡

古希臘人早就有"世界奇跡"的概念,是對某些人造世界奇觀(主要是建築和雕塑)的歸類。這些奇觀要有讓人一見就肅然起敬的地方,它們要麼規模巨大,要麼氣勢恢弘,要麼技藝精湛,最好是三者俱備,這樣就可以列入"世界奇跡"。現在聯合國教科文組織已制定了"世界遺產名錄",而古代的"世界奇跡"也就是古人評出的"世界遺產名錄"。早在公元前5世紀,希臘歷史學家希羅多德就稱"希臘土地上有三大奇跡",它們都在薩摩斯島上,分別是引水渠隧道、海港防波堤、赫拉女神神廟。後來希臘人評定奇跡的範圍更廣,數量也更多,這就產生了"世界七大奇跡"的說法。

公元前4世紀後期,馬其頓國王亞歷山大征服了希臘、西亞和埃及,建立了疆域遼闊的亞歷山大帝國,而"世界七大奇跡"就都在他及

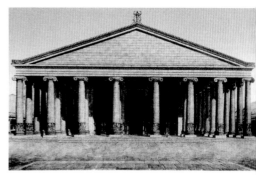

對以弗所月神廟的另一種復原。

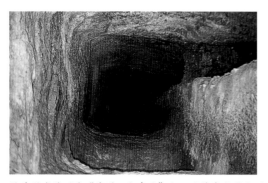

被希羅多德列為"希臘三大奇跡"之一的薩摩斯引水隧道。

奧林匹亞宙斯神廟,右側是祭壇。

古廊神殿

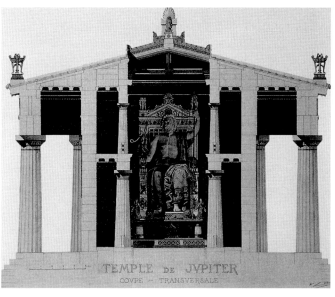

（左圖一）以弗所月神
廟復原圖。

（左圖二）宙斯神廟剖
面圖。

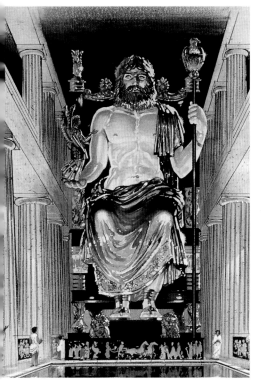

菲迪亞斯雕刻的宙斯巨像。

其後繼者控制的疆域範圍內。這七大奇跡是：埃及金字塔、巴比倫空中花園、希臘奧林匹亞宙斯神像、小亞細亞以弗所月神廟、哈利卡納蘇斯王陵、羅德島太陽神像、亞歷山大燈塔。因為名單是希臘人在公元前2世紀提出的，所以希臘文明的藝術成就自然就佔了上風。"世界七大奇跡"中每一項都從某個技術角度代表了人類建築和雕塑成就的精華：埃及金字塔是石頭建築的傑作，空中花園展示了人類引水灌溉的絕技，羅德島神像是鑄銅技術的高超表現……可惜的是在今天"世界七大奇跡"除金字塔尚存外，有的僅存遺跡，有的連遺跡也蕩然無存了。因為當時古希臘人對遠在地球另一側的中國還不瞭解，像長城這樣的世界奇觀沒有被列入就不足為奇了。本書對金字塔和空中花園已有專章介紹，此處就只介紹其餘的五大奇跡。

以弗所月神廟 小亞細亞的以弗所在今天土耳其境內。以弗所的 這座神廟是在公元前550年為祭拜古希臘月神阿爾忒彌斯而建的，公元前356年被毀，幾十年後重建。這座用大理石造的月神廟以其列柱聞名，它的三面每面都有兩排列

世界七大奇跡

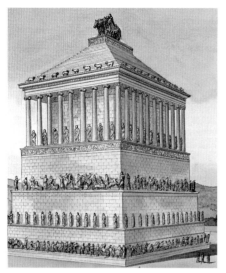

哈利卡納蘇斯王陵復原圖。

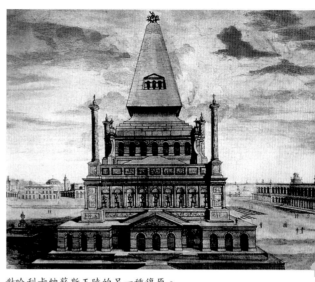

對哈利卡納蘇斯王陵的另一種復原。

柱環繞。這些愛奧尼亞式圓柱根根修長，柱上有精緻的溝槽，密密匝匝，形成了一個列柱森林。神廟正面有巨大的三角形門楣，據説在安裝門楣時遇到了困難，因為太重無法吊起。工程師就想出個辦法：堆一個略高過門楣由沙袋壘起的斜坡，將門楣拖到沙袋上，然後再將沙袋中的沙子掏空，使坡面緩緩下沉，這樣就把門楣安放在正確位置上了。另外修神廟的巨石來自 11 千米外的採石場，有的石塊重十幾噸，用大車運不了。工程師就以長石條為軸，兩頭固定在木架裡，下面裝滾輪，石條像巨大的滾筒一樣旋轉，用幾頭牛就能拖走。公元262年，月神廟被入侵的哥特人破壞，現在只剩些殘跡。

奧林匹亞宙斯神像　希臘南部的奧林匹亞是舉辦古奧林匹克運動會的著名地點，而實際上人們舉辦運動會的目的是為了祭祀希臘主神宙斯。這裡有設在露天的宙斯祭壇，還有被列入"世界七大奇跡"的宙斯像。公元前470年，奧林匹亞人建造了宙斯神廟，到公元前433年又在廟中立起了宙斯巨像。雕刻這尊巨像的藝術家是雅典人菲迪亞斯，他也是雅典帕提儂神廟中雅典娜女神

像的雕刻者。在奧林匹亞，他雕的是坐像。這尊宙斯像用木材做內芯，表面鑲嵌象牙，有些地方如袍子和鞋則嵌了黃金。坐在寶座上的宙斯右手托一尊帶翅膀的勝利女神像，左手握一根節杖，

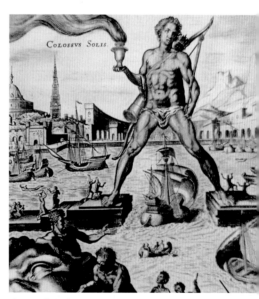

中世紀畫家筆下的羅德島巨像。

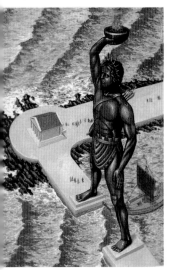

對羅德島巨像的另一種復原。

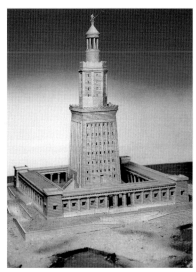

亞歷山大燈塔復原圖。

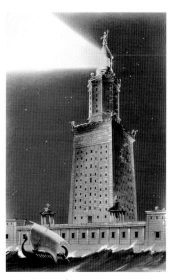

黑夜中為船隻導航的亞歷山大燈塔。

世界七大奇跡

氣宇軒昂。可惜的是在羅馬帝國後期信奉基督教的皇帝下令把它毀掉了。

哈利卡納蘇斯王陵 這座王陵位於今天土耳其的東南海岸，是為安葬卡里亞的國王摩索拉斯而建的，建造者就是王后。在摩索拉斯於公元前353年去世後不久陵墓也就完工了。這座王陵高45米，底座呈方形，上面形同大廈，愛奧尼亞式柱廊環繞在四周。它的頂層是座有24級台階的金字塔。王陵外牆全部用青石和大理石覆蓋，內層則是綠色的火山岩。為了裝飾王陵，王后請了五位希臘有名的雕塑家來，四人各負責一面牆的裝飾性雕塑，另一人負責頂尖上的四馬戰車設計。雕塑內容都是些希臘神話故事，描述希臘人與半人半馬怪物或亞馬孫女人族的戰鬥。建築本身早已坍毀，而上面的精美雕飾還保留了不少殘片。

羅德島太陽神像 這座青銅太陽神巨像位於希臘愛琴海中的羅德島上，建造於公元前3世紀。建造巨像的起因與當地居民抵禦外族入侵的一次勝利有關。為紀念這次勝利，居民們用繳獲的青銅兵器在雕塑家查萊士指導下，從公元前294年開始，用12年時間分段鑄造了這尊巨像。神像的形象是個高大的裸體男子，手舉火炬充當燈塔，背負弓箭傲然面向前方。據說銅像高35米，形體巨大，人的雙臂竟摟不住巨像的一個手指。他兩腿叉開，橫跨港灣，船從下面駛過。不過這座巨像存在的時間並不長，在造好65年後一場地震來臨，銅像從膝蓋處斷裂，碎成一大堆銅塊。到公元7世紀銅塊被一個敘利亞商人買走，從此這個青銅巨人就蹤跡全無了。

亞歷山大燈塔 公元前280年建在埃及亞歷山大城港口附近的法羅斯島上，設計師是希臘人索斯查圖斯。整座燈塔有多層，主體分別為正方形和八角形，最上面是圓柱形，通過塔內的螺旋形坡道可以到達頂層。燈塔高122米，塔頂有一個巨大的火爐，熊熊燃燒的火焰終年不熄，在40千米外就能見到火光，為航船指引進港的路線。據後來的阿拉伯旅行家記載，當時這座燈塔在白天是用一面巨大的銅鏡反射陽光導航，到晚上才點燃火爐。1375年，燈塔毀於一場大地震，建築殘骸沉入海中。

所羅門聖殿

所羅門聖殿是古代猶太王國國王所羅門統治時所建，是用來崇拜猶太人心目中的上帝耶和華的主要場所，同時也是為了存放猶太人的聖物——約櫃。據說約櫃裡裝着上帝耶和華授予猶太人的兩塊石板，石板上刻着上帝與猶太人訂立的聖約，也就是櫃十條誡律。在猶太人的國家建立初期，約櫃被輪流放在一些聖所中。這些聖所都很簡陋，往往就是有頂棚的麻布帳幕。

後來猶太歷史上的英雄大衛王建立了統一的猶太王國。他在攻下耶路撒冷後把約櫃移到城中。大衛王在世時就想造一座聖殿放置約櫃。據《聖經》記載，大衛為自己住在宮殿而約櫃仍放在帳幕中一直感到不安。但因為當時戰事還沒有停息，他沒能完成這一心願。這一願望到大衛的兒子所羅門在位時才得以實現。所羅門即位後就開始規劃建造聖殿。他首先得到了北方鄰國推羅（在今黎巴嫩境內）的幫助。推羅人長於建造殿堂，而且推羅境內盛產香柏木和雪松，是建造聖殿的上好材料。於是所羅門就派出了3萬人去推羅伐木，還請推羅的建築師來幫助設計。所羅門還徵發了8萬人去山上採石，7萬人運輸。等到建築材料準備好後就開始建造聖殿。這一巨大的工程前後經歷了七年，於公元前957年竣工。竣工時所羅門親自主持了約櫃安放儀式，他在儀式上向耶和華禱告：“我已建造了一座殿宇做您的居所。”這座聖殿因是所羅門主持建造，所以被稱為“所羅門聖殿”。

所羅門聖殿建在耶路撒冷的摩利亞山（或稱聖殿山）上，按照當時西亞流行的長方形神廟樣式建造，四周有圍牆。聖殿本身長30米，寬10米，高15米，殿前的門廊長10米。殿牆用石料砌成，再用香柏木板貼面。殿右側的房屋內有螺旋形的樓梯，登上樓梯可直達頂層。殿樑採用粗大的香柏木，地面用松木板鋪成，表面貼有金

古廊神殿

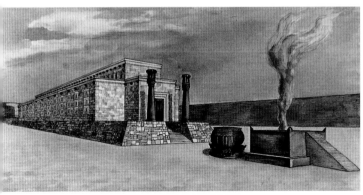

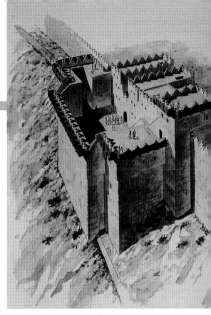

所羅門聖殿復原圖。

根據考古發掘繪出的所羅門聖殿圍牆高塔。

箔。整個聖殿分為內殿和外殿。外殿長 20 米，牆面用香柏木遮蔽，上面刻有野瓜和剛綻蕾的花，地板也貼有金箔，是舉行祭拜的主要場所。內殿長、寬各 10 米，用來安放約櫃。內殿的牆和地板都用金箔貼面，門扇、門楣和門框用橄欖木製成。門殿中用香柏木做的祭壇也用金箔包裹。此外，內殿中有兩個包金的橄欖木做的天使基路伯，各高約 5 米。每個基路伯伸展着兩個張翅的翅膀，彼此相接，並排放在殿中。據說內殿是上帝所在的地方，只有猶太教的大祭司在贖罪日才能進去。聖殿的院落寬闊，院中有一個帶有台階的大祭壇，還安放了一個稱作"銅海"的大銅盆，供祭司淨身用。總之，所羅門聖殿的外觀設計雄偉壯觀，而內部裝飾又精美絕倫，看起來一片金碧輝煌。

但好景不長，在周圍強鄰的威逼下，這座聖殿後來遭到了嚴重破壞。公元前604年和公元前597年，新巴比倫國王尼布甲尼撒二世兩次劫掠了聖殿中的財寶，他還在公元前586年將聖殿徹底毀壞，約櫃不知去向。後來波斯國王居魯士

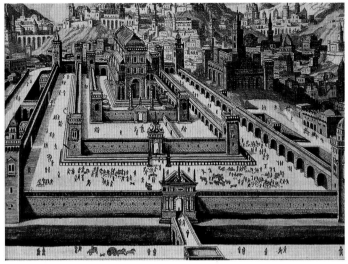

（左圖一）猶太人抬着約櫃過約旦河。

（左圖二）中世紀人的畫作，描繪所羅門王統治時猶太人在建造聖殿。

（左圖三）另一種式樣的所羅門聖殿復原圖。

所羅門聖殿

居魯士同意猶太人重建聖殿。

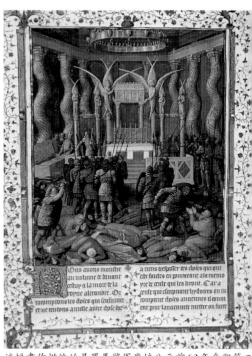

這幅畫作描繪的是羅馬將軍龐培公元前63年參觀第二聖殿。

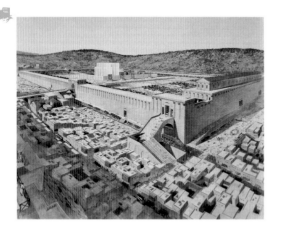

滅亡了新巴比倫，他在公元前538年允許被擄掠到巴比倫的猶太人返回耶路撒冷重建聖殿，還把從聖殿中搶走的5,000多件器物還給了猶太人。頭一年返回的猶太人先在廢墟中清理耶路撒冷街道，第二年才開始重建聖殿。他們先在聖殿舊址

修了一個祭壇，恢復對神的獻祭。祭司們穿上禮服，讓人吹奏鼓樂，大家同唱讚美詩。這是傳統的奠基禮儀。在重建過程中他們遇到了阻撓。有人對波斯國王進讒言，說是猶太人一旦建好了聖殿就會鬧獨立，不再臣服於波斯。波斯國王聽後

古廊神殿

第二聖殿復原模型局部。

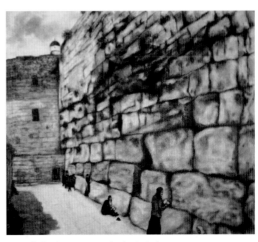

法國畫家夏加爾 1932 年畫的哭牆。

心中生疑,下令停止動工。這一拖就是16年,直到新的波斯國王即位,工程才又重新上馬。公元前516年,重建的聖殿(第二聖殿)完工。第二聖殿模仿前一座聖殿的式樣,但比較簡陋,沒有多少巨大的柱子,也不貼金箔,精美

中心,使它成了被攻擊的目標。公元70年,聖殿被羅馬軍團摧毀,僅存西牆的一段。這堵殘存的西牆又稱哭牆,傳說早在羅馬人統治時就常有猶太人聚集在這堵殘牆前,哭泣禱告,故而得名。哭牆代表着過去的苦難,在猶太人心目中成

(左圖一) 第二聖殿復原圖。

(左圖二) 羅馬軍團洗劫聖殿。

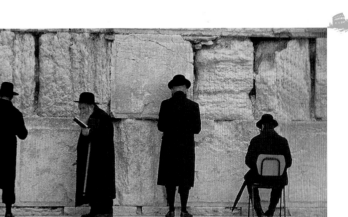

(右圖) 身穿黑衣黑帽的正統派猶太教徒在哭牆前祈禱。

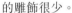

的雕飾很少。

　　公元66年,猶太人因為宗教原因舉行起義,這次針對的是羅馬統治者。在此之前,駐耶路撒冷的羅馬總督下令在聖殿裡豎起羅馬皇帝像,引起了激烈反抗。猶太起義軍以聖殿為指揮

了聖地。直到現在,還有很多猶太人會來到哭牆邊,手捧經書,口中如泣如訴,一邊祈禱,一邊點頭(根據猶太教規,凡唸到聖人名字時必須點頭),使自己沉浸在對往昔的追憶中,憑弔耶路撒冷城的陷落和聖殿的被毀。

克里特迷宮

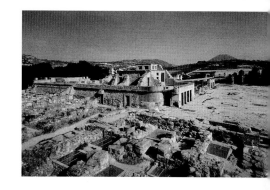

克里特迷宮

在歐洲東南部有片美麗的海域叫愛琴海，這裡曾誕生出歐洲最古老的青銅文明，史稱"愛琴文明"。而在愛琴海南端有個狹長的海島，這就是希臘的克里特島，正是在這個島上發現了愛琴文明最早的遺址。

在古希臘人留下的神話傳說中，有個故事與克里特島的古老文明有關。傳說遠古時期克里特島上的宮殿中有個牛頭人身的怪物，叫"米諾牛"，是米諾斯王國的王后所生。這個怪物每年要雅典奉獻七對童男童女供他食用，給雅典人帶來了無窮的災難。後來雅典王子提修斯決心自己去克里特島，為百姓除去這一禍害。英俊的提修斯一到克里特，就得到了米諾斯王國公主的愛。

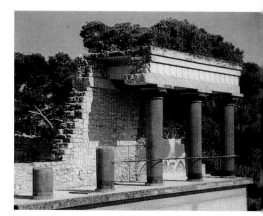

（上圖一）克里特迷宮遺址全景。
（上圖二）北門通道上的塔樓。

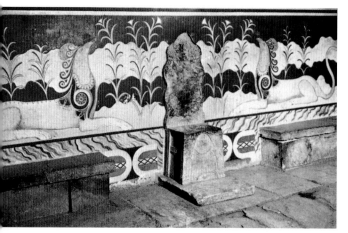

御座間。牆上有神秘的怪獸壁畫。

伊文思。在他背後的是在克里特島發現的壁畫。

古廊神殿

公主為幫助提修斯除害，送給他一把利劍、一個金線團。島上的宮殿是個迷宮，不熟悉的人走入其中就會找不到出口，早晚都會成為米諾牛的美餐。提修斯把線團一頭繫在迷宮門口，然後拉着金線往裡走。在迷宮深處，他用公主送的利劍殺死了牛怪，再沿着線團從原路走出迷宮。

後來有些學者對這一傳說感興趣，認為這個離奇故事的背後隱藏着歷史的某些真實內容。有些人更進一步試圖尋找這座迷宮。到20世紀初英國考古學家伊文思幸運地成了這座迷宮的發現者。從1900年開始，伊文思帶人花費了32年時間挖掘出了迷宮和它的附屬建築。從年代上推斷，迷宮至少是在距今3,500年前建造的，而且是經歷了很長時間分階段完成的。

迷宮建造在克里特島的克諾索斯，雖然沒有傳說中那麼複雜，但其建築還是相當龐大，廳堂房舍至少有1,500間。迷宮整個建築圍繞着中心庭院展開，樓房密佈，樓宇層疊，高低錯落，有眾多迂迴曲折的樓梯和柱廊盤繞其間。若貿然走進去，真還有點讓人弄不清方向，所以傳說中稱之為"迷宮"也不無幾分道理。

迷宮的北門靠着海邊，或許是為迎接從海路來的賓客而開的正門。進入北門有個寬敞的長方形大廳，是迷宮中最大的房間。伊文思猜想這裡是辦理入境通關手續的地方，稱它為"海關大廳"，這未免想得過於現代化。有人從大廳中發現了不少動物骨頭，推斷這應是宴會大廳或飯廳。出"海關大廳"就走上了北門通道。這條通道兩側建有氣勢恢弘的塔樓和柱廊。通道盡頭是中心庭院。而在中心庭院中最重要的部分是"御座間"。"御座間"的北牆中央有一張高靠背的石頭寶座（御座），故而得名。在"御座"周圍有長條石凳。牆壁上繪有色彩絢麗的壁畫，畫的是兩頭鷹首獅身有翅怪獸對臥在"御座"兩旁，靜靜地潛伏在紙草花莖叢中，給人一種超自然的神秘感。伊文思認為"御座間"不是國王主持政務的場所，很有可能是"祭司王"主持宗教典禮的地方。

迷宮的東側是王族成員的居住區，從壁畫內容也能看出其功用所在。這裡不少壁畫都是表現宮廷貴族夫人的生活，畫中的女子有真人大小，她們身着盛裝，打扮得珠光寶氣，儀態高貴典雅。從中心庭院進入居住區必須通過大樓梯，樓梯用光滑、潔白的石頭砌成。居住區中最氣派的是國王起居室，包括天井、大廳和內廳三部分。大廳是國王的會客室，廳內懸掛有雙面斧，

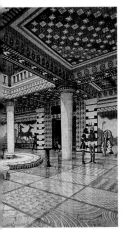

國王會客大廳復原圖。

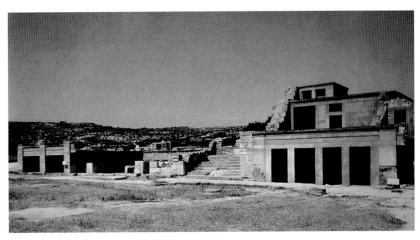

中心庭院西側大樓梯遺址。

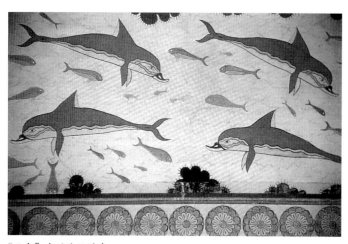

"後宮"中的海豚壁畫。

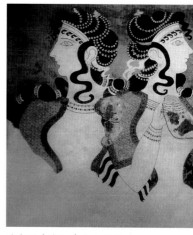

迷宮壁畫中的貴夫人形象。

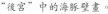

這種用具有着神聖的宗教含義。大廳靠牆有木製寶座（因被焚只剩下炭灰），兩側通東西走廊，與內廳相連。大廳和內廳之間用列柱分隔，這些列柱上都有凹槽，用來安放折疊式的門扇。每當冬季來臨，就把門拉上以保暖；每當夏季來臨，則把門推進柱中的凹槽，讓清涼的風吹進來。

國王的居所與王后的"後宮"靠得很近，有一條彎曲的小走廊相通。"後宮"中的壁畫大多畫的是在水中遨游的海豚，故而王后臥室有"海豚壁畫廳"的雅稱。壁畫上海豚的背、鰭和尾都塗上了深藍色，腹部則是乳白色，中間用兩條橘黃色線分開，用淡黃色的背景來表現大海。這些海豚被描繪得栩栩如生，彷彿在魚群中自由穿梭，是迷宮壁畫中的精品。"海豚壁畫廳"採光條件很好，有不少窗戶，應是設計者特意安排的。與寬敞明亮的王后臥室不同，旁邊的"浴室"很小。伊文思在這裡發現了一個彩繪的陶製澡盆，因而斷定這裡是"浴室"。

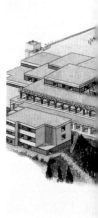

古廊神殿

克里特島發現的女神塑像。

　　克里特島迷宮的建築與後來講究對稱的希臘建築在風格上截然不同。迷宮的整體建築佈局鬆散、隨意，一切以方便實用為原則，並充分利用地形地勢，將各種建築元素巧妙地結合成一個和諧的整體。在具體的建築元素上它也有一些特色，比如採用取光天井，使上層的房間明亮、通風；圓柱設計成上粗下細，塗成紅色，粗端支撐屋頂，細端立在柱礎上，像一棵倒立的大樹，顯得俊秀挺拔，比例勻稱。在建築材料上，迷宮的

外牆用精加工的大石塊疊砌，而內牆則用碎石和泥土疊成。牆面和地板除抹以白石灰膏外，還常用色彩絢麗的繪畫裝飾，且繪畫主題大多是花鳥、動物、風景一類寫實圖案。

　　現在學術界對克里特迷宮的用途還有爭議。迷宮的發現者伊文思認為這是一座宮殿，是克里特國王的"寧靜居所"，這是被大多數學者接受的看法。但也有人以迷宮中濃烈的宗教氣氛為依據，斷定這不是"米諾斯王的宮殿"，而是一座供奉"米諾斯大女神"的神廟。也有學者調和這兩種觀點，認為迷宮既是宮殿，也是神廟，一身而兼二用。或許這種解釋比較周全。

　　後來大約是遭遇火山、地震破壞，這座迷宮被遺棄了，逐漸成為廢墟。伊文思在挖掘的同時對它進行了部分重修，對壁畫也做了修復，甚至用現代建築材料復原它的柱子。他的這種做法在保護古跡的同時也付出了代價，有些地方的添加重建改變了原貌，讓人惋惜。

克里特迷宮

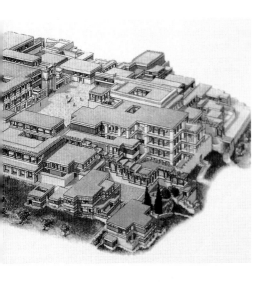

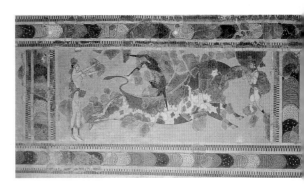

（上圖）克里特壁畫中的鬥牛圖，有人認為或許就是由於這種危險的競技產生了牛怪吃人的傳說。
（左圖一）中心庭院西側大樓梯復原圖。
（左圖二）迷宮復原圖。

雅典衛城山

城。衛城山上修建了一系列建築物，其中有代表性的是帕提儂神廟、伊瑞克提翁神廟、勝利女神廟和衛城山門幾座建築。

在這些建築物中最重要是帕提儂神廟，主要用來供奉雅典娜女神。在古希臘的神話傳說中，雅典娜既是威武的戰神，又是聰穎的智慧女神，同時也是雅典城的保護神，因而雅典人要用全力建造她的神廟。帕提儂神廟是一座長方形的廟宇，形體簡單，正面是立柱圍繞的三角形屋

在古希臘雅典城中心的衛城山上聳立着一組建築，是有史以來人類創造的最偉大的建築奇觀之一。衛城山是一座只有 80 米高的岩石山丘，四周陡峭，頂部平坦。這裡很早就有人類活動，人們在山上建造神廟和聖所。此處的地形易守難攻，山上還有井水供應，是一處天然的避亂場所，衛城的地名就與此有關。

公元前480年，雅典城被入侵的波斯大軍攻佔，衛城山上的神廟建築被夷為平地。傳說山上有棵雅典娜女神栽的橄欖樹也被燒死，後來這棵枯樹竟發出了新芽，讓雅典人感到欣慰，認為是雅典復興的好兆頭。在波斯人被打敗趕出希臘後，雅典人在首席將軍伯里克利統治時重建了衛

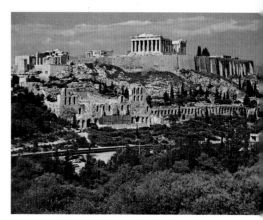

衛城山建築群遺址。

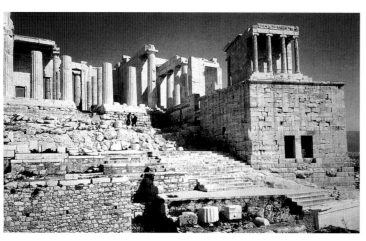

衛城山門遺址。

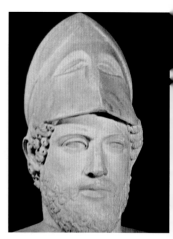

雅典首席將軍伯里克利。

古廊神殿

頂，中間由一堵牆隔成東西兩部分，東面是聖所，西面是財庫和檔案庫。整座建築用優質大理石建成，只有門扇、門道和頂棚使用了木料。伯里克利的好友雕塑家菲迪亞斯負責工程監督，但實際的建築師是伊克提諾斯和卡里克來特。這座神廟是希臘最大的多立克柱式神廟，四周由46根粗壯的多立克式柱子圍合而成。這種柱子直接安放在台階上，中間沒有柱礎。神廟裡供放着菲迪亞斯用黃金和象牙雕成的雅典娜女神像。這座

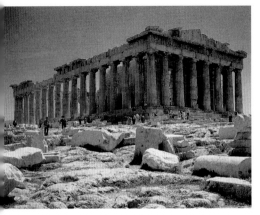

帕提儂神廟遺址。

巨像實際是用金片鑲在木頭框架上製成，它的臉、手、腳部分用象牙雕刻，眼珠由寶石鑲嵌。雅典娜女神左手按盾持矛，右手托着勝利女神像。可惜的是這一藝術傑作後來被拜占庭皇帝下令搬走，此後就下落不明。

在神廟兩端的山牆上有不少裝飾性浮雕，東端一組表現的是雅典娜的誕生，雅典娜是從宙斯神的頭中衝出來的；西端一組反映的是雅典娜在與海神波賽東競爭中獲勝，被雅典人選為城市守護神的故事。神廟內部門廊檐壁上有一圈連續的浮雕飾帶，內容是泛雅典娜節朝聖的場面，長長的隊伍在走向雅典娜女神。這條雕刻飾帶大部分已經在1806年被英國人額爾金撬下帶回英國，存放在大英博物館中。

後來人們發現，為了取得好的視覺效果，雅典人在建造帕提儂神廟時做過一些精細的處理。如果按照通常的方式建造，這座神廟的山牆會顯得壓抑，而柱子也會顯得纖細外伸。希臘人的做法是把下面的台階向上拱起一些，而柱子加粗並向神廟中心內傾。這樣整座建築看起來就匀稱柔和，氣度非凡。大建築師柯布西耶稱讚它："每個部分都是確切的，顯出高度的精確性、豐富的表現力和良好的比例。"

雅典衛城山

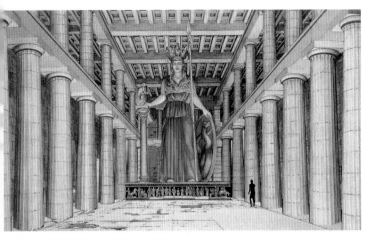

供放在帕提儂神廟中的雅典娜女神像。

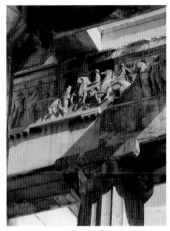

帕提儂神廟殘存的檐壁浮雕飾帶。

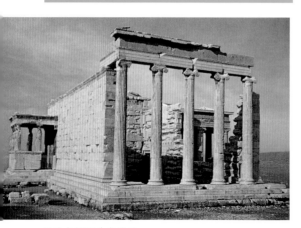

伊瑞克提翁神廟遺址。

（右圖）英國畫家台德瑪的作品，內
容表現菲迪亞斯展出為裝飾帕提儂神
廟創作的浮雕。

衛城山門復原圖。

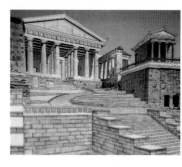

雅典衛城山

距帕提儂神廟不遠的是小一些的伊瑞克提翁神廟。這座神廟的建築師皮泰歐在設計時似乎是有意使它與帕提儂神廟形成對比。帕提儂神廟雄偉簡潔，採用簡樸的多立克式柱子，而伊瑞克提翁神廟則顯得小巧複雜，柱式採用渦捲形的愛奧尼亞式。與帕提儂神廟追求渾然一體的整體感不同，伊瑞克提翁神廟追求的是細膩的細節處理。這座神廟還有它獨具特色的女像柱廊。六尊少女立像用單腿支撐着厚重的屋頂，顯得輕鬆自如，姿態優雅。

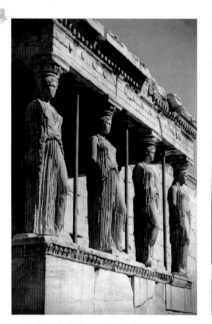

伊瑞克提翁神廟的女像柱廊。

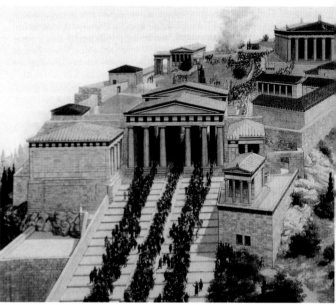

朝聖的人群走向衛城山。

古廊神殿

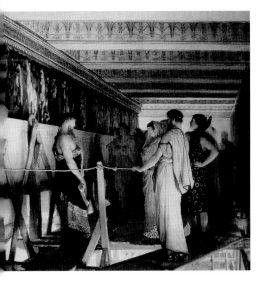

19世紀存放在大英博物館中的帕提儂神廟浮雕。

　　在靠近山門處有一座勝利女神廟，造在懸崖上。這座神廟很小，由一個方形內殿和愛奧尼亞式柱廳組成。在神廟的門楣上有20多座神像留存，儘管大多已經沒有了頭，但仍不掩其精美雅致的藝術風韻。內殿原有一尊大理石的勝利女神像，女神右手握一顆象徵豐產與和平的石榴，左手握雅典娜的頭盔，現已不存。

　　衛城的山門造得很有特點，它的東西兩側並不對稱。東半邊造在山頂，西半邊建在登山的徒坡上，比東邊低一些。東西兩半邊之間修了一道隔牆，開五個門洞，中間一個門洞特別大，供車輛通行，其他門洞讓行人通過。建築師把兩邊的高差放在山門裡面，在山門外一邊造了個畫廊，另一邊建個敞廊，把屋頂的錯落處遮住，從外面看就比較勻稱。而這兩個門廊建築又如同山門伸出的雙臂，要迎接從山下走來的朝聖者。

　　後來古羅馬學者普魯塔克曾稱頌雅典衛城"大廈巍然聳立，宏偉卓然，輪廓秀麗，無與倫比"。衛城山建築群的佈局沒有中軸線，不講究對稱，建築物的安排主要是為了方便舉行泛雅典娜節的朝聖活動。每年的泛雅典娜節，雅典人都要舉行遊行，由少女們以城邦名義向雅典娜女神奉獻她們手織的無袖外衣。在節慶最後一天的早晨，遊行隊伍從山下的廣場集合出發，先環繞衛城山行進，向上眺望山邊岩壁掛着的繳獲波斯人的戰利品。然後遊行隊伍沿着台階走進山門。一進入山門就看到了位於廣場中心高大的雅典娜鍍金銅像，這也是菲迪亞斯的作品。雅典娜女神身穿戎裝，手執長矛，氣宇軒昂地站在高高的基座上。遊行的人先圍着帕提儂神廟的柱廊繞行，邊走邊欣賞上面的浮雕飾帶，以感受雅典娜的神武偉大。最後遊行人群要在衛城山的廣場上舉行盛大典禮，在露天祭壇上點火，載歌載舞地歡慶這個神聖的節日。

　　在拜占庭統治希臘時，衛城山的神廟被改作基督教堂，巨像被移走。1458年，奧斯曼帝國的土耳其人佔領了雅典城，帕提儂神廟被改作清真寺，而伊瑞克提翁神廟被改成行宮。1687年，威尼斯人向在雅典的土耳其駐軍發動進攻。這時帕提儂神廟被土耳其人用作彈藥庫，結果在作戰中發生爆炸，建築遭到了嚴重破壞。

雅典衛城山

希臘古劇場

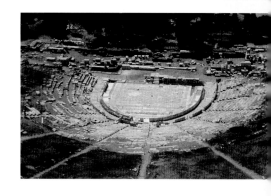

希臘古劇場

在古代希臘的文化中，戲劇發展得比較成熟，這與官方的鼓勵和支持有關。在公元前534年以後，雅典城邦每年都要在酒神祭壇頒發戲劇獎，向創作優秀劇本的劇作家頒獎，給予經濟資助。看戲從來就是免費的，甚至在雅典發展的鼎盛時期要向看戲的公民發放觀劇津貼。

古希臘戲劇的起源與酒神祭典有關。這是古希臘人在收穫葡萄的季節舉行的紀念酒神狄奧尼索斯的民間活動。在祭典上有歌隊演唱，由此逐漸演變為戲劇。相傳狄奧尼索斯曾遊歷世界，在他身邊總是跟隨着一個半人半羊的神。而歌隊隊員都身穿山羊皮，頭戴羊角，扮成這個神的模樣，在神壇前聽歌隊隊長講述酒神的故事，再不時合唱讚美酒神的頌歌。這個隊長實際就是演員，他的表演以唸白為主，後來演員人數增加，出現了對話，唸白作用隨之增強，歌隊合唱內容相應減少，戲劇開始定型。古希臘的戲劇有悲劇和喜劇之分，悲劇追求崇高莊嚴的戲劇效果，而喜劇注重的則是滑稽可笑的逗樂趣味。古希臘曾出過埃斯庫羅斯、索福克勒斯和歐里庇得斯三大悲劇作家和阿里斯托芬、米南德兩位著名喜劇作家。

古希臘演戲的劇場是隨着戲劇繁榮發展起來的公共建築。起初，劇場就設在酒神祭壇旁

狄奧尼索斯的半人半羊隨從。

台德瑪的畫作，希臘少女在劇場聽藝人彈奏豎琴。

古廊神殿

（左圖一）雅典衛城山下的狄奧尼索斯劇場。

（左圖二）古希臘喜劇人物面具。

臺，在演出開始前才臨時搭建，或只是簡單佈置，沒有固定的演出場所。有的就直接安排在山坡上，合唱隊在下面的平台上表演。觀眾在山坡上或坐或立，圍着看戲。後來開始在山坡上建造固定的露天劇場，形狀多為摺扇一樣的半圓形，外觀規整，從三面環繞着舞台。觀眾席的石頭座位是在山坡上挖填補砌而成的。舞台設在觀眾席前面的圓形空地上，演員和合唱家就在這裡盡情表演。舞台後側有用來佈置背景的低矮建築，可以固定帶有程式化風格的簡單佈景。這些低矮建築先是木頭建的細長柱廊後牆，後來被永久性的石頭建築代替，再後來

建有用作換裝室的舞台建築。這一建築的高度要與最後排的觀眾座位高度相當，與觀眾席形成共鳴，以便將表演區的聲音清楚地傳送到觀眾席的每個座位上。

那時人們不採用複雜的佈景。演悲劇時佈景通常是王宮和廟宇，演喜劇就用一般民宅作佈景。埃斯庫羅斯的《俄瑞斯特亞》被公認是最早需要安排佈景的戲，舞台背景被佈置成一座宮殿。演出中還有一些約定俗成的規定，從演員如何進出就知道他的角色和來歷，比如天上的神靈都從換裝室進出，而下界的鬼神則從表演區的地面直接上場。進而舞台上不同的方位也代表着不同的含義，比如舞台右側代表着城市，而左側代表着鄉村，演員從哪個側面出場，就代表了他來自的是城市還是鄉村。有史料表明，後期的希臘舞台上已有了簡易的轉台，特別是在歐里庇得斯的劇作中常用，把室內景物用轉台推出到前台。少數劇場還有提升設備，把演員從表演場地提升到屋頂，或是從屋頂降到地面。歐里庇得斯的戲結束時，演員有時就在屋頂上與觀眾道別。

最早的古希臘劇場大約是在公元前6世紀

陶瓶畫上的古希臘演員。

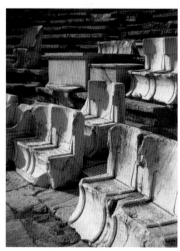

古希臘劇場的"貴賓席"。

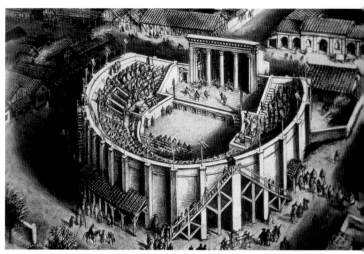

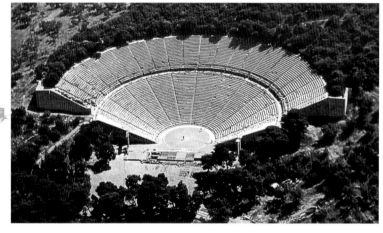

（左上圖）戴面具的希臘喜劇演員。

（上圖）古羅馬劇場。

（右圖）古羅馬戲劇場景。

（左圖）埃比道拉斯劇場。

時出現在雅典，這個劇場就建在雅典衛城山下的酒神祭壇附近，利用了衛城山的南坡，最初用木頭搭建，有木製條凳和木頭搭的平台。在平台上建一個圓場，供戲劇表演用。後來加建了圓場後面的建築物。公元前498年木頭朽毀後改用石頭建造，前兩排是為官員和祭司專設的大理石"貴賓席"。在這個劇場觀眾能清楚地看到大海，當年雅典大戲劇家的主要作品大多是在這裡首演。雅典城每年一度的泛雅典娜慶典合唱比賽也是在這裡舉行。此外這裡還是

雅典召開公民大會的會場，可以容納1萬多人。這個劇場是古希臘後來建造的大多數劇場的原型。

在古希臘眾多劇場中最有名的是埃比道拉斯劇場。這個劇場位於伯羅奔尼撒東北部，離雅典有100千米遠，由著名建築師波力克雷托斯設計，在公元前300年前後建造。劇場中心是一個直徑約19米的圓形舞台，周圍用石灰石鑲邊。舞台正中心有一塊圓石頭，可能過去這裡有座小祭壇，表明它與酒神祭典有關。觀眾

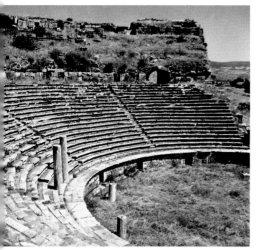

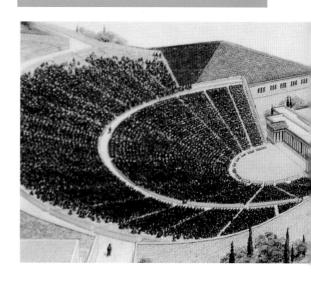

（上圖）雅典狄奧尼索斯劇場復原圖。
（左上圖）古希臘劇場。

個劇場形成了一個像碗一樣的聚音空間，另一方面設計者還在座位下面安裝了陶瓷共鳴器。這個古劇場至今保存完好，現在希臘每年的希臘劇場節就在這裡舉行。

後來羅馬人的劇場與古希臘劇場不同，不建在山坡上，而是直接建在平地，四周有石砌的圍牆，圍牆都經過精心裝飾。羅馬劇場的主體建築是高大的舞台，舞台後面有兩層樓高的後牆作背景。但這樣豪華的劇場演出的劇目內容卻比較貧乏，與古希臘劇場正好形成了鮮明的對照。古希臘劇場的建築比較簡樸，但上演的卻是流芳千古的經典劇作。

德國哲學家尼采在《悲劇的誕生》中曾讚美道：“希臘的劇場使我們想起了一座孤寂的山谷：那觀眾坐席的建築就如同一片光明的雲彩，那麼奇妙的結構，就如同它們是從山峰上呼擁而下一般；而在劇場的中央，狄奧尼索斯將自己顯現給大家。”酒神狄奧尼索斯在將自己顯示給希臘人看的時候，不僅戲劇藝術，而且劇場建築藝術也真正誕生了。

帝建在山坡上，形成了一個圍繞舞台的看台，總共可容納1.4萬人。與眾不同的是它的觀眾席分為上下兩個斜坡，上面的斜坡稍陡一些，下斜坡佔看台的三分之二，要平緩得多，以便所有觀眾都有一個清晰的視野。只有前側最靠邊的一個坐席被希臘人認為是視線最差的位置，留給外邦人、遲到的人和婦女。令人驚奇的是，這個劇場的音響效果非常好，圓形舞台上的低聲話語，坐在劇場看台的任何座位都能聽清楚。這主要是因為上層的斜坡比較陡，使整

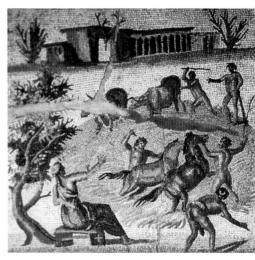

羅馬別墅

羅馬鄉間別墅磨房。

在古代羅馬，許多貴族和富人除了在城裡有住房外，還喜歡到城市郊外或是外地鄉間去建造別墅，尤其是住在京城羅馬的富人常喜歡去意大利中部購置產業，建造別墅。為了出行的方便，這些別墅有些離交通主幹線羅馬大道不遠，處所環境幽靜、空氣清新。別墅的主人每年往往會在夏季遷出城市，住進位於亞平寧山麓或湖海之濱的別墅，生活幾個月，以躲避城市夏日的燥熱和喧鬧。

羅馬別墅通常不只是一幢單純的住宅，其主體部分是主人的居住區，包括客廳、臥室、餐廳、廚房、浴室和院落等生活設施。此外還有幹活奴隸的生活用房，低矮粗陋。另外還有穀倉、馬廄和磨房等幹活所需的用房。在房屋附近有供主僕自給自足的地產，比如耕地和果園等。主人不在時就由管家代為管理。

在這些羅馬人的心目中，最值得誇耀的當然是他們自己的居住區，這也是別墅中建築最為

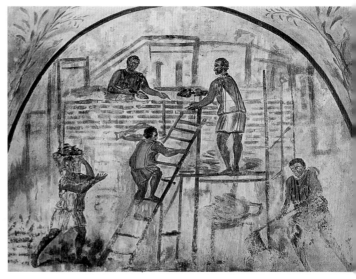

古廊神殿

（右圖）英國畫家台德瑪的作品，描繪羅馬貴族婦女在
鄉間別墅過着悠閒的生活。
（下圖）羅馬墓葬壁畫中的鄉間別墅農場。

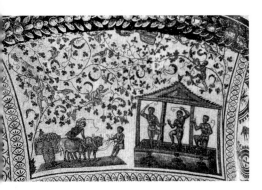

考究的部分，我們所説的羅馬別墅也是指的這一
部分。羅馬人的別墅多數房子並不高，一般不超
過兩層。房子外表看起來也不豪華，風格樸實。
只是屋頂的紅瓦在陽光照耀下顏色比較鮮艷，有
些別墅的窗戶上安裝了百葉窗，甚至是玻璃。但
若是要走進別墅裡一看，情況就大不一樣了，風
格由樸實轉為奢華。一走進別墅就會見到一個寬
敞的會客廳，裡面擺放着各種名貴的藝術品，地

這幢羅馬別墅建在風景優美的山頂。

（左圖一）羅馬鄉間別墅。
（左圖二）建造別墅住宅。

板上是由五彩的大理石和高檔木板拼成的鑲嵌圖
案。客廳內家具不多，但製作都很精緻。有的桌
子是用松柏木料雕刻而成的，有的甚至是用大理
石和青銅製成的。家具上面的裝飾也很講究，飾
有動植物圖案。在別墅內部一般都有一個寬闊的
庭院，栽種了花木，安放一些塑像、雕刻，配以
迴廊。庭院中央是一個帶有噴泉的水池，用來養
魚。在庭院四周分佈着餐廳、客房、書房、臥室
和祭拜用的家庭神龕等生活用房。此外還有羅馬
別墅中最不可缺少的浴室，鉛製水管把水引入浴
室的浴缸中。

　　羅馬官員小普林尼曾當過邊疆行省的總
督，在外省生活過多年，但他最喜愛的住處仍是
他在意大利拉蒂姆岸邊的鄉間別墅。小普林尼也
是位善於記事的作家，他在寫給友人的信中曾這
樣描寫他的別墅：裡面"安裝了管道，冬天在屋
後牆下的火爐裡燒起木炭或焦炭，熱氣順着管道
送到房間的牆裡面和地板下，房間很快就熱起
來"；"有兩間客房，一間半圓形的書房，室內
的窗戶整天都能照到陽光"；"庭院直接通向樹
林和山上"；在別墅的另一側是"雅致的客廳"、
餐廳和四間臥室；浴室套房中有"一間舒適的更
衣室"、一個冷水浴池，溫水浴室中有燒成不同
溫度的三個浴池，還有一個熱水浴池，全部由暖

別墅花園。

尼祿的別墅"金殿"遺址。

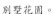

氣管供熱。外面有游泳池、儲藏間、花園和宴會大廳。從其格局來看,小普林尼的別墅條件要超過通常的羅馬別墅。

小普林尼在這樣的別墅中休閑度夏,讀書寫作,過着閑適的生活。他在信中寫道:"在柱廊角落的餐廳對面是一個大臥室,透過窗戶你能看到台階和草地。靠窗戶不遠處有個帶有噴泉的水池,在那裡看看聽聽都是一種享受。水從高處落下,翻着白沫落在大理石盆中。冬天臥室裡光照充足,感覺很暖和,而在陰天暖氣又從附近的火爐中傳過來。""在這裡我心情愉悦,完全放鬆。周圍靜悄悄的,天氣晴朗,空氣清新。在這裡我享受到了身體和精神狀態俱佳的快樂,在書房裡我愉悦精神,而在狩獵時我又使身體得到了鍛煉。"

除了羅馬的貴族、富人有鄉間別墅外,羅馬的皇帝也有自己的別墅,而且要奢華得多。在眾多帝王別墅中首屈一指的是暴君尼祿的"金殿"。金殿是個1英里見方的別墅區,建在羅馬城內,中央是離宮,四周是花園。花園裡有草地、魚池、獵場、鳥舍、葡萄園、小溪、噴泉、瀑布、湖泊、涼亭、花房和迴廊。據當時人介紹,這座別墅的特點是注重自然景觀,出奇之處是其"野趣湖光,林木幽邃,間或闊境別開,風

物明朗"。別墅造好後,尼祿很滿意,慨嘆道:"這才像個人住的地方。"

這個別墅內部的豪華程度驚人,各個房間裡擺放着數以千計的塑像、浮雕和繪畫,牆壁上鑲着珍珠母和各種名貴寶石。客廳的天花板上包着一層象牙花,尼祿在客廳裡會見客人時,常常要當眾炫耀一番。在他微微點頭示意時,就有人開動機關,隨之一團氣味芬芳的香水就會從象牙花上濺落下來,灑在賓客身上。餐廳裡的象牙天花板是球形的,能工巧匠在上面繪製了天空和星

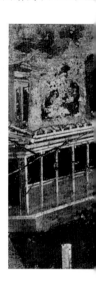

壁畫中的別墅建築。

古廊神殿

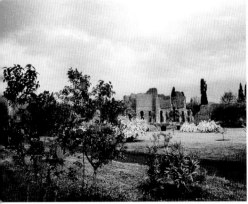

9世紀畫家筆下的哈德良別墅遺存。

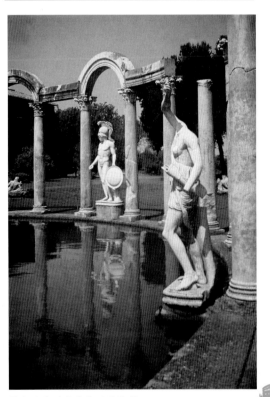

保留至今的哈德良別墅柱廊。

（左下圖） 龐貝古城壁畫中的別墅柱廊。

辰。在裡面機器的帶動下，球面不停地慢慢轉動，演示着天象變化。可惜的是後來在尼祿被廢黜自殺後，這個別墅也隨之殘破。後來的羅馬大鬥獸場就建造在這幢別墅的舊址上。

　　還有一個羅馬皇帝哈德良的別墅也很有名。哈德良別墅建於羅馬近郊的蒂伯，這裡環境幽雅，景色宜人。在建造別墅的過程中，喜歡旅行的哈德良曾巡視整個帝國，他把自己感興趣的景致在這座別墅裡仿建。別墅內園林精美，館閣別致，建築組合迂迴多變，其中最有代表性的建

築是黃金廣場和海島別莊。黃金廣場採用長方形庭院形式，四周佈置精巧的柱廊。院內奇花異草千姿百態，噴泉水池點綴其中。海島別莊位於別墅中心，設計很富有想象力。在高牆圍成的大圓環內，挖土成"海"，水中建成島上別墅，四周圍以圓形柱廊。柱廊像海浪一樣，高低不平，錯落有致。從中央的廳堂環顧四周風光，可以透見四處景色。這座別墅總的特點是重視水景，把河水通過水渠引來，流經整個建築群。現在哈德良別墅已大部分損毀，只剩下柱廊等少數建築殘存。

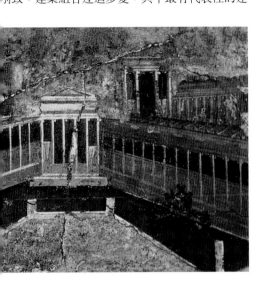

大鬥獸場傳奇

建造圓形的鬥獸場是羅馬人在建築上的創造。鬥獸場內有一層層的座位，密密麻麻的觀眾從上向下觀看格鬥廝殺的場面。角鬥士和猛獸被帶進場中，在眾目睽睽下被迫捉對格鬥，死於刀劍或利齒之下。

公元1世紀，羅馬城內建造了一座名為"科洛塞姆"(意為"巨像"，因附近有一皇帝巨像而得名)的大鬥獸場。在此之前，羅馬城內有圓形鬥獸場，但在公元64年的大火中被毀，需要重建。公元69年即位的羅馬皇帝韋伯薌下令建造一座規模空前的大鬥獸場。這座鬥獸場就建在前任皇帝暴君尼祿的私人花園"金殿"的湖泊原址上，把湖水排乾後動工，工程持續了八年之久。當時韋伯薌剛好鎮壓了帝國猶地亞行省的猶太人起義，就把在征戰中俘虜的8萬猶太人抓來充當修鬥獸場的勞工。這座大鬥獸場完工時韋伯薌已經去世，就由他的兒子新皇帝提圖斯主持落成典禮。共運來5,000頭猛獸為落成慶典助興，

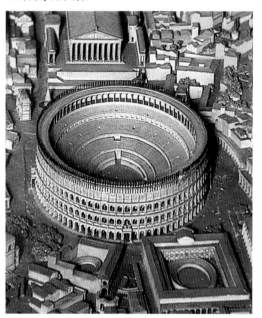

大鬥獸場復原模型。

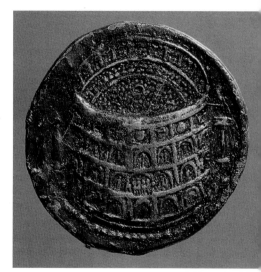

(上圖)　羅馬錢幣上的大鬥獸場。
(右上圖)　大鬥獸場看台。
(右中圖)　在大鬥獸場中表演水戰。

整個慶典活動前後長達100天，5,000頭猛獸全部被殺，還死了不少角鬥士。不過大鬥獸場的有些掃尾工程還是在下一個皇帝圖密善統治時才最後完成的。

這座圓形大鬥獸場實際是橢圓形的，它的長軸188米，短軸156米，周圍527米。其體量巨大，可以容納5萬觀眾，最多時曾有8萬人在這裡觀看表演。整個鬥獸場有80個出入口，有着放射狀像蜘蛛網般密集的走道。它的樓梯和走

古廊神殿

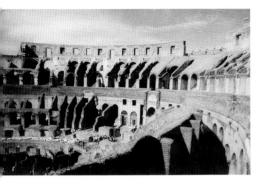

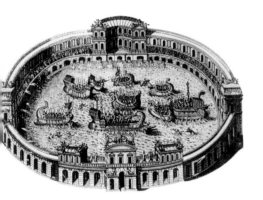

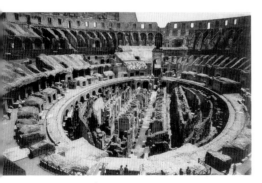

大鬥獸場的地下結構。

間，用來關猛獸和角鬥士。為了保證猛獸不傷人，鬥獸場裡還有讓猛獸從看台底下的隔間直接進入場內的升降機。

場內的看台約有60排座位，逐排升起，由低到高分為五個區。最前面的一個區是榮譽區，給皇帝、官員、元老、外國使節這些貴賓坐；第二區坐的是騎士和其他有身份的人；第三區坐的是富人；第四區坐的是普通公民；最後一個區在頂層的柱廊裡，是給婦女坐的。尊貴人物的座位

大鬥獸場地下室。

廊設計巧妙，保證了觀眾進出各層座位暢通無阻。這座建築的中心是一個"表演區"，可以同時保證3,000名角鬥士上場表演，注入附近的湖水後還能表演水戰。地面鋪有木板，木板底下的地下室用混凝土牆（以火山灰為材料）隔成小

是大理石的，他們甚至還有專用的包廂，出入口是專用的。儘管看表演是免費的，但要發票，憑票入場。進場前，觀眾要在外面一個用欄杆圍起來的地方等待，然後根據票上的號碼通過離自己座位最近的入口登上台階，對號入座。在觀眾席

大鬥獸場傳奇

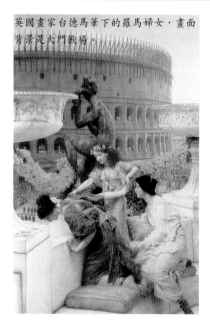

英國畫家台德馬筆下的羅馬婦女，畫面背景是大鬥獸場。

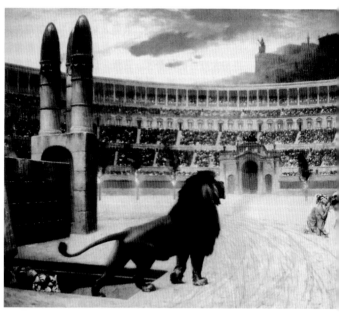

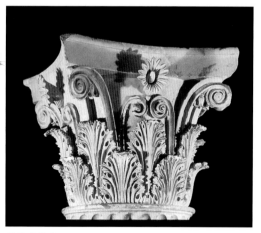

科林斯柱式。

下分佈着拱形迴廊，是觀眾避雨和休閑的地方。烈日當空時，頂層就會高高豎起240根長杆，張起巨大的帳幕。有專門招募來的1,000名那不勒斯水手駐紮在羅馬，專門負責這件事，通過精心排列的繩帆、滑輪和繩索來控制帳幕。

　　大鬥獸場中的角鬥表演是一種很殘忍的娛樂活動。每次表演開始，先用升降機把猛獸和佈景從下面的隔間升上來，角鬥士進場，然後再由這些很快就要面對死亡的角鬥士向坐在貴賓席的皇帝致敬。表演區的地板上要撒一層沙土，一是為了防止角鬥士腳下打滑；二是便於吸血。當角鬥士受傷倒地時，會有專門的奴隸用烙鐵燙他，以防止他裝死。為了延長角鬥的時間，角鬥士要披戴盔甲，以免他們很快送命而無戲可看。角鬥結束後，組織者向觀眾拋撒帶有號碼的鉛牌，可以憑牌領獎。

　　整個鬥獸場上下共有四層，下面三層開有拱門，第四層開的是小窗。這樣遠看起來氣勢磅礴，近看又錯落有致，不失精巧。它的外觀設計可說是希臘立柱和羅馬拱門這兩種建築式樣的巧妙結合。從外表看，它是由連續的拱門支撐的，但在它的表面又立着許多希臘式的柱子。實際上這些柱子只是嵌在牆體作裝飾用，並沒有承重功能，但看起來它們好像也在起支撐作用。大鬥獸場的柱子匯集了各種古希臘柱式：底層是多立克

古廊神殿

(左圖)畫家格羅姆的作品《最後的祈禱》,描繪的是早期基督徒被送到大鬥獸場讓獅子咬死。

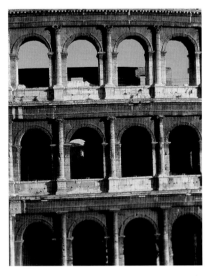

棄,幾次受到地震影響。中世紀人沒有珍惜古跡的觀念,竟長期把它當作採石場,拆它的石塊來建教堂、府邸。直到 1749 年羅馬教皇才宣佈鬥獸場為聖地,這是因為早年的基督教徒受到羅馬統治者迫害,曾被趕到這裡被迫與猛獸搏鬥,成了殉難者。這才制止住了對它的破壞,保住了一部分建築。此後大鬥獸場裡長滿了野草雜樹,使它顯得古意益然,一時間成為近代歐洲浪漫詩人的弔古傷今之地。英國著名詩人拜倫就曾觸景生情地在詩中寫道:"只要大鬥獸場屹立,羅馬就屹立;大鬥獸場倒塌,羅馬就倒塌。"他把這座鬥獸場看作是羅馬盛衰榮辱的象徵。

(左圖)大鬥獸場不同柱式的立面。
(下圖)英國名畫家特納所繪大鬥獸場遺址。

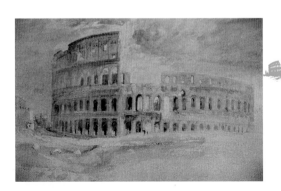

式,粗壯堅實,體現出陽剛之美;第二層是愛奧尼亞式,秀麗靈巧,體現出陰柔之美;第三層是科林斯式,富麗堂皇,顯得華貴。在科林斯式柱子上面還有一層用的是羅馬獨有的壁柱。這樣的柱式安排是精心設計的結果,由下至上,從比較厚重的多立克式,經過愛奧尼亞式的過渡,到達上面裝飾性強的科林斯式。羅馬人在幾種希臘柱式中特別喜愛外表奢華的科林斯式。通過這些希臘柱式的拼接組合,美化了大鬥獸場由拱門組成的巨大牆面,構成了一種連綿不斷、寧靜從容的韻律感。從上面兩層拱門的遺跡中,人們推測當初每個拱門裡都放着一尊大理石雕像。著名散文家朱自清在 20 世紀初曾遊覽過大鬥獸場,給他留下的印象是:它的"外牆是一個大圓圈兒,分四層,要仰起頭才能看到頂上。下三層都是一色的圓拱門和柱子,上一層只有小長方窗戶和楞子,這種單純的對照叫人覺得這座建築是整整的一塊,好像直上雲霄的松柏,老幹亭亭,沒有一些繁枝細節"。

後來在羅馬帝國滅亡後,大鬥獸場被遺

18 世紀中期英國青年貴族去羅馬旅遊,畫面背景中有大鬥獸場和凱旋門。

古廊神殿

火山之災

火山噴發是人們熟悉的一種地質現象。它一方面對人類有益，如提供肥沃的土壤、礦產資源等，但更多的是給人類帶來災難和痛苦。火山噴發物如火山灰、熔岩流等洶湧而來，頃刻間將附近的建築和城市埋在濃煙泥灰之中，甚至還會引發地震和海嘯。歷史上毀於火山之災最有名的城市是古羅馬的龐貝。經過考古學家多年努力，今天的龐貝已成為一座巨大的露天博物館，在向人們無言地述說着當年火山的淫威，並展示昔日羅馬人的城市生活。

說到火山危害，實際早在龐貝被火山掩埋前1,000多年，就有個島嶼曾被火山吞沒，這就是希臘南部愛琴海中的鐵拉島。距今約3,500年前，靠近克里特島的鐵拉島上已經出現了發達的

古代文明。島上居民建造了寬敞的房屋，在房間裡繪製精美的彩畫。他們過着以捕魚、經商為主的生活。不幸的是在公元前2000年中葉的某一天，島上的斯特朗西利火山突然噴發。古希臘詩人赫西俄德根據前人描述記載了這場災難："整個大地、天空和海洋沸騰了，狂打着旋，翻着泡沫從陸岬席捲而過。"希臘哲學家柏拉圖則把這場災難描述成一個叫大西島的古國消失在大海中的神奇故事。以後，人們對此一直弄不清真相。

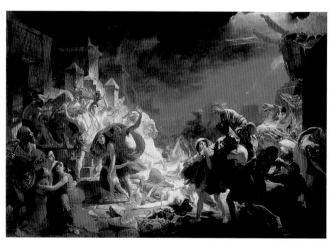

古廊神殿

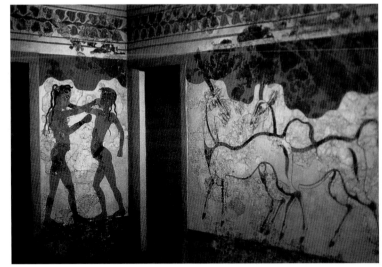

（左圖一）英國畫家台德馬的作品，畫的是龐貝城的花店。據說台德馬在參觀了龐貝遺址後決定，他今後只畫與希臘羅馬題材有關的作品。

（左圖二）鐵拉島壁畫，描繪的是拳擊和動物。

直到20世紀後期，考古學家來到鐵拉島，挖出了古代的城池和房屋，發現了房中的用具和壁畫，還找到了火山灰遺跡，才解開了這個千古之迷。

時光跨越到公元1世紀，火山的魔影又籠罩到古羅馬的龐貝城。龐貝西臨那不勒斯海灣，北鄰維蘇威火山，背山面海。它是個平凡寧靜的小城，沒想到在一刹那間災難就從天而降。

公元79年8月24日，這天熱得異乎尋常，城裡人也沒感到有什麼異樣。下午，龐貝人注意到天空中出現了黑雲。黑雲漸漸變大，遮住了整片天空，龐貝城全被籠罩在黑暗中。黑雲繼續向下壓，開始斷斷續續向下落火山灰。突然，天空中響起了震耳欲聾的爆炸聲，火山口噴出滾滾的濃煙和燃燒的岩漿，中間還夾着石塊，猛烈地衝進居民的家園。頃刻間天昏地暗，地動山搖。很快又下起了傾盆大雨，山洪裏挾着石塊和泥沙，形成一股巨大的泥石流，向着龐貝城洶湧而來，

火山之災

龐貝遺址俯瞰圖。

（左圖一）俄國畫家布留諾夫的名作《龐貝的末日》，這幅畫的創作耗費了他六年時間。
（左圖二）龐貝遇難者的石膏模型。

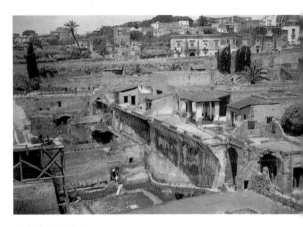

赫庫蘭尼姆遺址。

古廊神殿

龐貝居民住宅中的精美壁畫，這幅鑲嵌畫畫的是鬥雞場景。

火山之災

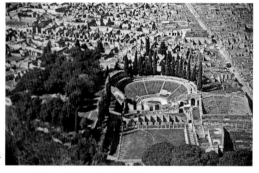

龐貝城的古劇場和圓形鬥獸場。

把整座城都吞沒了。居民們亂成一團，慌忙逃命。一天過後，這座城市就從地圖上消失了。

歲月滄桑，在原來城區的地方長滿了野草和藤蔓，無人關注它曾存在過。直到多年後人們才重新關心它，把這座消失的城市從塵土中挖了出來。18世紀中葉，統治意大利南部的埃爾伯特親王下令在維蘇威火山附近建一座別墅，供他在這裡小住。在為他的別墅挖井時，無意中挖出了大理石雕像，後來又挖出一座劇場。人們發現這裡是一座叫赫庫蘭尼姆的古城遺址。這座城市是在那場災難中與龐貝一起被埋入火山灰中的。從這時（1748年）起，人們就一直在發掘龐貝和赫庫蘭尼姆兩座古城，要讓它們重見天日。

意大利統一後，青年考古學家菲奧勒利負責這一工作。他建立了一套科學的挖掘方法，把龐貝分成若干區，在每個區又按街道分成幾個房屋群，給每座房子都編一個號。菲奧勒利還發明了一種石膏翻模的方法，以再現被火山灰掩埋的人或動物的形貌。由於當年裹住屍體的火山灰凝固，形成了一層硬殼，而其中的肉體已腐爛消失，就形成了人形或獸形的殼子。他讓人把石膏漿注入殼子裡，這樣就得到了栩栩如生的模型。

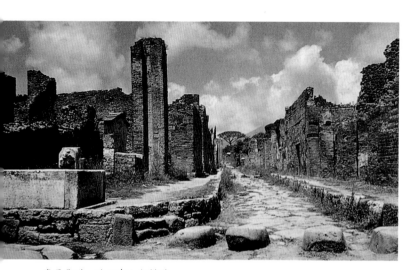

龐貝街道，路口有人行橫道。

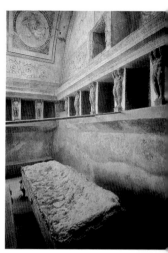

龐貝的公共浴室。

古廊神殿

經過200多年的考古發掘，龐貝和赫庫蘭尼姆兩座古城漸漸抖落塵土，以其古貌蒼顏重新展現在世人面前。

這裡就以龐貝為代表，讓我們看看當年古羅馬城市的基本格局。這座城市現在約有一半被清理出來。龐貝東西、南北方向各有兩條筆直的大街，把全城分成九個城區，每個城區又有許多小街小巷縱橫相交。路面用石塊鋪成，在路口街心處砌着幾塊高出路面的石頭，與兩邊人行道平齊。這是讓過路行人在下雨天過街時用的，相當於現在的人行橫道。龐貝的房屋不高，很少開窗子，室內主要靠門來採光。雖然這裡的建築物外表不堂皇，但龐貝人喜愛在室內畫上精美的彩圖，題材有的是家居生活，有的是家禽家畜，畫得都很生動傳神。在龐貝，幾乎在每戶有點家產的人住宅裡都有個小花園，花園當中有大理石的水池和噴泉。城市中心的位置是龐貝廣場，城內最宏偉的建築物大多集中在這個廣場四周。廣場柱廊的柱子裡面用磚砌，外面塗上石膏泥灰。據說當時羅馬元老院禁止外地城市建造大理石柱廊，公共建築的規模也要小於羅馬同類建築，以顯示羅馬城的獨尊地位。在龐貝廣場東面有一座浴場，它的大部分建築因未被火山灰壓垮而保存完好。浴場內分為冷水、溫水和熱水幾種浴室。浴室內陳設和裝飾都很考究，柱廊屋檐上有浮雕，柱廊裡安置了石躺椅。

在城內還挖掘出一條被稱為"豐收大街"的商業街道。當年在這條街上挖出一家水果店，貨架上滿是葡萄、栗子等各種水果，這條街就因此而得名。沿街排列着一家家店舖，不少店舖兼作手工作坊，規模都不大，一個作坊主帶幾個奴隸幹活，產品自產自銷。離"豐收大街"不遠處有座阿波羅神廟，現在這裡已見不到阿波羅神的蹤影，只留下一尊商業神墨丘利的青銅像。這尊神像立在大理石座上，側身朝北，好似在疾走，一條披巾搭在手臂上，造型非常生動。

直到今天，火山噴發對人們的正常生活仍有很大危害，還不時傳來火山致災的消息，甚至是像龐貝一樣整座城市被吞沒。人類雖然不能阻止火山施虐發威，但可以對它保持警惕，尤其是對活火山，不能被它平靜安寧的假象所迷惑。

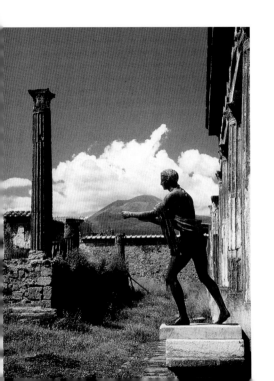

（上圖）1910年意大利藝術家協會會員參觀龐貝遺址，這條街就是"豐收大街"。

（左圖）龐貝阿波羅神廟前的墨丘利青銅像，遠處背景可見維蘇威火山。

古廊神殿

城市探源

城市是人類社會發展到一定歷史階段的產物，它的出現往往被看成是文明產生的標誌之一。按照比利時學者亨利·皮朗的說法，最早的城市起源於經濟活動的市場或是軍事活動的要塞。看來皮朗的說法並不周全，應該還有其他因素也同樣導致城市的產生。城市與鄉村不同的地方在於，它要在相對狹小的空間容納較多的設施，以滿足城裡居民的各種需要。為滿足居民安全防衛的需要，城市就要有城牆和堡壘；為滿足居民宗教信仰的需要，城市就要有神廟和祭壇；為滿足居民經濟生活的需要，城市就要有市場和

作坊；為滿足居民公共活動的需要，城市就要對市政的管理。依照這樣幾個標準，我們可以按時序來考察世界上的一些早期城市。

土耳其的恰塔爾休于有可能是人類最早建立的城市，距今有8,000年之久。這座城裡有1,000多座土磚砌的房屋，相互間都緊緊地挨着，排得密密麻麻，城裡沒有街道，人們是用房頂作通道。這些房屋底層不開門窗，只在二樓開個小門，住戶靠木梯從底層上二樓。這樣安排可能是為了抵禦水災。住戶的內室很小，不少人家牆壁上裝飾着壁畫。恰塔爾休于沒有城牆和其他公共設施，嚴格説來，它至多只是個大居民點，還算不上真正的城市。

比恰塔爾休于要晚些時間出現的耶利哥（又譯傑里科，在今天巴勒斯坦境內），有人認為它是世界上最早的城市。耶利哥地理位置很好，附近有源自約旦河的一汪清泉。這座城市倒是有堅固的城牆，還建有一座高9米的圓形石塔。城裡有些以木柱支撐的泥磚房子。但對耶利哥能否算城市，學者們看法不一，否定的意見認為圍牆內居民數量很少，稱它為軍事要

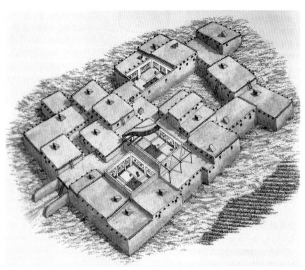

土耳其恰塔爾休于復原圖。

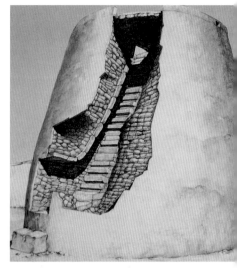

耶利哥石塔復原圖。

古廊神殿

（右圖）烏魯克出土的精美人像。
（下圖）烏魯克彩釉浮雕。

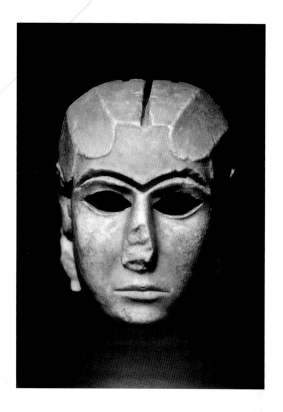

塞更為合適。

距今 5,000 年前，在西亞兩河流域南部（稱蘇美爾）出現了十多個城邦國家，大多都建有城牆、宮殿和神廟，有的塔形神廟造得巍峨壯觀。這些城邦被認定是城市應無疑問。在今伊拉克南部的烏爾和烏魯克是它們的代表。

烏爾是兩河流域最富庶的貿易中心。它的城牆長約 2,000 米，城裡擁擠的房屋和整潔的街道都圍繞巨大的塔形神廟而建。有兩條運河把烏爾與附近的幼發拉底河連接起來。運河不僅有助於城市發展海上貿易，還給附近的農村提供了充足的水源。考古學家在這裡工作多年，挖出了王

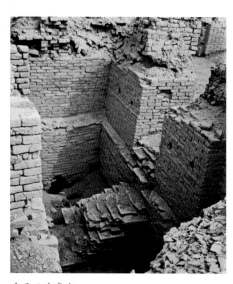

烏爾王陵廢墟。

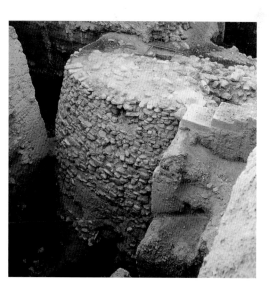

耶利哥石塔遺址。

古廊神殿

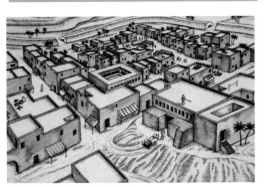

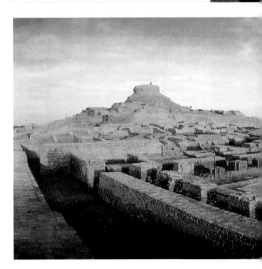

（上圖）摩亨佐‧達羅城市復原圖。

（右圖一）摩亨佐‧達羅城遺址。

（右圖二）中國夏王朝宮殿（根據在河南偃師二里頭遺址發掘結果復原）。

陵和塔廟。離烏爾不遠的烏魯克是傳說中英雄吉爾伽美什的故鄉。在《吉爾伽美什》史詩中，有對建造烏魯克城的生動描繪：「他（吉爾伽美什）建造了森嚴壁壘的烏魯克城，看它的外牆，那飛檐有如銅鑄，看它的內城，世上絕妙無雙！」20世紀初，德國考古隊來這裡發掘，挖出了神廟和宮殿建築遺址，還出土了泥板、印章、石雕等精美藝術品。在這裡出土的彩釉浮雕磚反映了當地的建築水平之高，各種工藝品在技藝上也達到了爐火純青的地步，因而現代學者認為烏魯克文化是「高度發達的文明」。但這兩座城市就功能而言，與後來印度的摩亨佐‧達羅相比就顯得有些不足了。

20世紀20年代，英國考古學家在印度河流域（今屬巴基斯坦）發現了一座古城，這就是約在4,000年前出現的摩亨佐‧達羅遺址。按這座城市的規模推算，城內居民約有4萬人。這座城市的建造肯定經過了精心的規劃。城區分為東西兩部分，東城區呈長方形，兩條並行大街由南向北穿城而過。城裡大街小巷基本按東西或南北方向整齊排列，使整個城區如同一個大棋盤。這裡的主要建築材料是用本地黏土燒製的泥磚。這種土黃色泥磚不但被用來蓋房，也被用來鋪路、砌

排水溝。東城區主要的房屋是民居，大多數房子沿街而建。由於不用木頭框架，磚牆砌得很厚。城裡雖然沒有專門的工商業區，但有些房屋的主人顯然是專門從事某項手工業，他們在屋內畫上了這個行業崇拜的神靈。也有些房子比較寬大，可能是商店。

與同一時期的其他城市相比，摩亨佐‧達羅的優越之處在於它有完善的公共建築和設施。街道下面有連通各家的排水系統，城裡有幾眼為

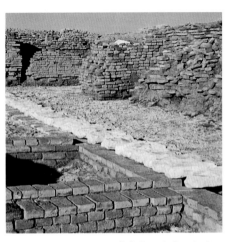

摩亨佐‧達羅下水道。

古廊神殿

城市探源

的城是原始社會末期的城堡（邑），這種城堡以軍事功能為主。如山東章丘的城子崖城址，規模不大，設施簡單，佈局也較隨意。不過夏朝的都城已開始以宮殿為中心來設計佈局。商周時代的城市除仍注重軍事、政治功能外，也開始對經濟和文化功能有所考慮。宮殿和宗廟是都城的主體建築，城裡有了手工作坊區。到春秋戰國時期，天下紛爭，築城成了"國之大事"，城市也就蜂擁而起。在城市佈局上，棋盤形格局初步形成。都城有了城、郭之分，內城為城，外城為郭，"築城以衛君，造郭以守民"，有了功能的分工。手工作坊開始固定在宮殿周圍，市場在城內也有了固定位置。築城方法是先用版築夯土築牆，但因為夯土易受雨水沖刷，後來就用磚石包夯土築牆，使城牆牢固程度大大加強。在今江蘇常州的淹城至今基本輪廓還保存完好，這是春秋時淹君的駐地。該城有土牆三重，分為子城、內城和外城，城外有護城河。外城是不規則的圓形，內城和子城近似方形，房屋建築現已不存，城內有幾個高高的土丘，可能是昔日樓台的遺跡。

居民提供用水的大水井。東城西邊有個高台，高台上最引人注目的是大浴池。池壁和池底砌磚，磚縫中填滿石灰漿，上面塗一層瀝青，以做到滴水不漏。這裡可能是舉行大型祭祀活動的場所，人們就用池中的水潔淨身體。像這樣注重整體規劃的城市，當時在世界各地還很少見，一直等到2,000多年後羅馬人統治地中海區域時，才有類似的城市。

在中國，城市起源也很早，目前發現最早

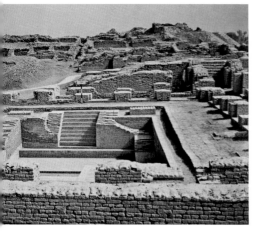

摩亨佐·達羅大浴池。

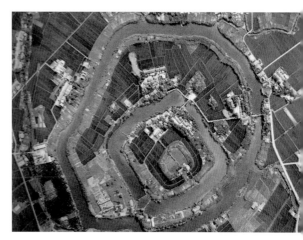

淹城遺址。

古廊神殿

永恆之城

有着"永恆之城"美譽的羅馬是羅馬帝國的都城，位於意大利北部台伯河東岸，是全羅馬的政治、經濟和文化中心。關於羅馬城的來歷有一個傳說：戰神馬爾斯和女灶神私自結合，生了一對孿生兄弟。兩兄弟被遺棄在台伯河邊，有頭母狼來餵養他們，後來一對牧人夫妻收養了他們。兄弟倆長大後就在他們被收養的地方建城。為爭統治權哥哥羅穆洛斯殺了弟弟勒穆斯，並以自己的名字命名這座城市為羅馬。經過幾百年發展到

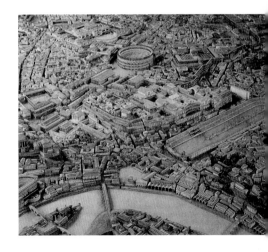

鼎盛時期，羅馬城的居民已有百萬人之多，是當時世界上首屈一指的大城市。

羅馬人修建城市很講究規劃，在建城時先要由設計師用測量工具確定一個直角，規劃兩條以90度相交的寬闊大街，然後再以這個十字路口為起點，標出一些相隔一定間距、寬度相等的街道。在城市中心都要安排用於公共活動的建築，如神廟、會堂以及廣場等建築物。店舖則規劃在街區，同類性質的集中在一起，再在通衢大道造一兩座帶有雕塑的紀念性拱門。浴場、劇

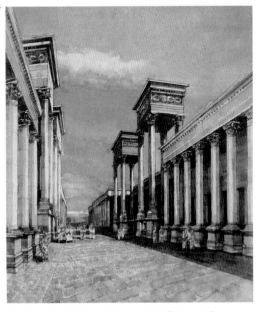

在羅馬人規劃建造的新城中，街道寬闊、整齊。

古廊神殿

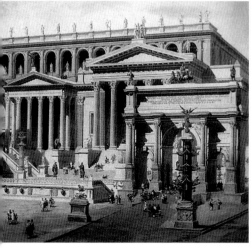

(左圖一)浮雕上描繪的是羅馬傳說中母狼哺嬰的故事。
(左圖二) 羅馬廣場復原圖。
(下圖) 羅馬廣場遺址。

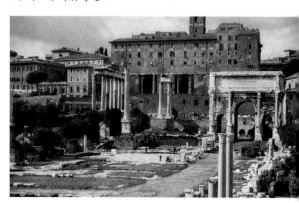

(左圖)鼎盛時期羅馬城的模型,可以見到大鬥獸場、
賽車場等公共建築。

(下圖)愷撒廣場遺址。

場、鬥獸場這些公共建築更是每座羅馬城市必不
可少的。

　　這種規劃方法適用於新建的城市,對老城
就不容易施行了,而對羅馬城來說難度尤其大,
因為城內有七座小山丘,高低不平,街道曲折。
但羅馬是偉大帝國的都城,再有困難也要按照整
體設計和統一規劃改建。整座城市改建有困難,
就先從城中心的羅馬廣場改起。經過幾百年的營
建,羅馬廣場上已造了不少建築物,看起來比較
凌亂。而且附近還有很多老房子,木頭樑柱,磚

牆瓦頂,不夠氣派。在公元前1世紀愷撒統治時
改建工程開工。他的計劃是將廣場上的老建築一
律改建為大理石的豪華殿堂,還要新建一座會
堂,既作市政當局的法庭,又供羅馬公民聚會
用。這座會堂按照慣例由長方形主廳和側廳組
成,兩旁開高窗為廳內取光,材料採用名貴大理
石,廳內裝修也很豪華。當時愷撒還認識到,改
建廣場難免受已有條件的限制,最好是按整體設
計另建一座新廣場。這就是在羅馬廣場西北面新
建的"愷撒廣場"。廣場為正方形,四周以柱廊
環繞,北面建一座神廟。因為愷撒很快被刺,這
些規劃後來就由他的繼承人屋大維一一實現。屋
大維自稱,在他手裡"一個磚土的羅馬變成了大
理石的羅馬"。

　　對羅馬城市規劃有重大影響的事件是公元
64年的一場火災。大火燒毀了14個老城區中的
10個,狹窄曲折的小街和破舊的房屋被一掃而
光,取而代之的是經羅馬皇帝尼祿同意建造的公
寓樓房。這些公寓樓房都按照統一規格建造,建
築材料是石料和水泥。羅馬的水泥實際是用火山
灰拌合的泥漿,乾了後與現代的混凝土效果差不
多。每幢公寓有四五層高,臨街一面有柱廊,底
層闢為店舖,樓上各層分成一套套單元房,有窗

古廊神殿

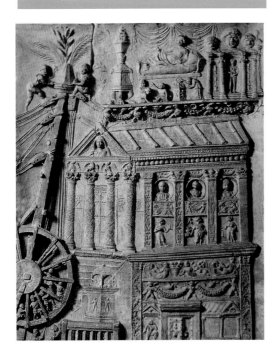

永恆之城

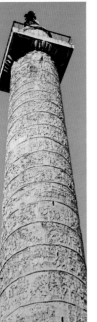

(上圖) 羅馬工匠用踏車起吊
建築材料。

(左圖) 圖拉真紀功柱。
(下圖) 萬神廟建築效果圖。
(下右圖一) 羅馬大火後修建
的公寓樓房模型。
(下右圖二) 萬神廟內景。

戶或是陽台。有的樓房還圍起來,形成一個小廣場。這種公寓樓房除了沒有電氣和衛生設備,在其他方面已與後來的公寓住房沒有什麼區別。

到公元 2 世紀,羅馬皇帝圖拉真又開始修建廣場,這個廣場造得比以前任何廣場都大。為圖拉真設計廣場的建築師是來自敘利亞的阿波羅多洛斯,此人實際是個生活在東方的希臘人,精通建築設計。他把這個廣場設計成群眾聚會的場所,整個廣場分為前後四部分:首先是一個寬 100 多米的長方形大庭院,以一座凱旋門為入口,正中豎立一尊圖拉真的青銅騎馬雕像;第二部分是一個很大的會堂,會堂兩端呈半圓形;第三部分是兩座相對排列形制相同的圖書館,分別存放希臘文和拉丁文的書籍;最後一部分是座神廟。在兩座圖書館之間豎立着著名的圖拉真紀功柱,刻着他率羅馬軍團遠征達西亞人的畫面。在廣場外側還有為市民服務的半圓形的圖拉真商場,按統一設計佈置店舖。商場共有五層,底層專售鮮花和蔬菜瓜果;第二層賣油、酒;第三、四兩層經營香料和進口的高級消費品,其中就有來自中國的絲綢;第五層除店舖外還設有為政府發放救濟的機構;頂層是個水池,用於養魚,實際是魚市。

羅馬城內即使是單個的建築也不乏精品,

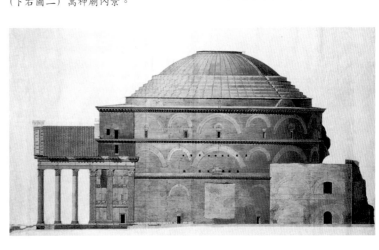

古廊神殿

就以完整保存到今天的萬神廟為例。所謂萬神廟，顧名思義是供奉眾多的神靈。萬神廟是羅馬皇帝哈德良設計的。哈德良一直對建築有濃厚的興趣，還尤其喜歡在建築中使用穹頂結構，因而他就給萬神廟設計了一個大圓頂。為了減輕承重，圓頂越向上所用的石材越輕，底層用堅硬厚重的花崗岩，而到頂層就換為輕巧的火山浮石。萬神廟的圓頂直徑是43米，高度也是43米，整個殿堂只有一個門供人進出。圓頂中央留了一個直徑9米的天窗取光，人站在裡面彷彿置身於一個高大空曠的圓球中，但通過天窗又能看見藍天白雲，因而不會有閉塞幽暗的感覺。如果外面下大雨，由天窗落下的水滴經空中飄散化為水汽，影響也不大。這一巧奪天工的設計真讓人叫絕。

不過羅馬城內窮人的居住區卻一直得不到改建。他們住得很擁擠，街巷的地面凹凸不平，人走在上面搖搖擺擺。晚上窮人的街區沒有路燈，漆黑一片，外出要帶燈籠、火把照明。有時候行人會遇到盜賊搶劫，或是被樓上扔下的東西砸中，貧富差距還相當大。

帝國後期羅馬仍在大興土木，但質量和技藝已明顯地大大退步。410年，西哥特人攻陷了羅馬，城市建築遭到嚴重破壞。到6世紀時，羅馬已從有百萬居民的帝國京城下降為只

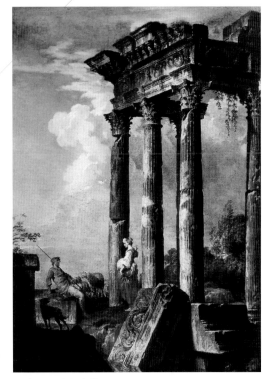

殘破的羅馬古建築。

有5萬人口的破敗城市。羅馬廣場、圖拉真廣場等一系列帝國廣場已是磚石遍地，滿目蒿萊。"永恆之城"終究未能逃脫沒落的劫運。

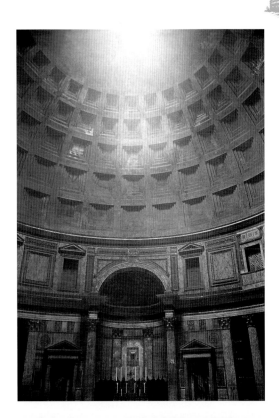

幽堡深宮

自公元5世紀西羅馬帝國滅亡後，世界歷史進入了中古時期。這一時期大約有千年之久。歸納中古時期的特點大致有這樣三個方面：一是經濟以農業活動為主，生活節奏舒緩；二是文明向世界範圍擴展，不再局限於幾個主要的文明發源地；三是宗教在社會中有着重要的地位。這三個特點也明顯地反映在建築和城市的發展變化之中。

中古封建社會經濟的組織形式是領主制。封建領主佔地為王，各自修建自成一體的城堡，一時間歐洲大地上到處是城堡。城堡既是經濟活動的據點，也是軍事防禦的堡壘，披甲戴盔的騎士為攻城守堡忙碌個不停。等到火炮問世，高聳的城堡難以抵擋，終被棄用，人們都搬到生活要舒適些的城市中去居住。當時歐洲城市中最引人注目的建築是教堂，一般都為石砌，有的建造時間甚至長達幾百年。教堂的樣式主要有羅馬式和哥特式兩大類，一為穹頂，一為尖塔，形態有着明顯的差異。教堂內部則裝飾富麗，彩窗玻璃，浮雕油畫，目迷五色，彷彿要將信徒引向想象中的天國。

在東方諸國也都各有其獨特的建築，其中最為壯觀的多是宗教建築，佛教的桑奇大塔、印度教的巍峨神廟，還有受到佛教和印度教雙重影響的柬埔寨吳哥古窟，古佛高塔，神廟靈光，形成了與同一時期西方教堂足以媲美的東方宗教建築巨構。人們還可以把目光投得更遠，在西方殖民者到達美洲之前，美洲本土的印第安古建築已

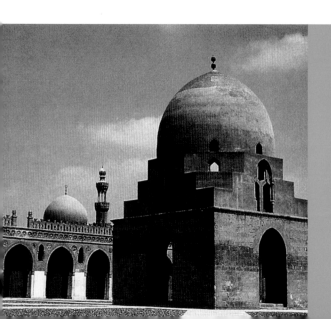

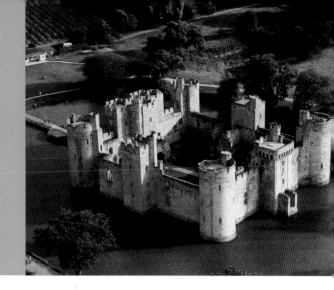

發展到了相當高的水準。中古時期的西亞主要受伊斯蘭教影響，建築自然也帶有其印跡。清真寺外有拱廊，內有穹頂大廳，四周有高高的宣禮塔，用於召喚穆斯林來做禮拜。而且在乾旱地區生活的阿拉伯人還特別喜愛園林，尤其注意在園中多置水景，栽種花木，以讓遊者體會他們憧憬的天園之美。

這時中國正處於文化的鼎盛巔峰時期，在建築上也是如此，逐漸形成了自己的傳統建築風格。中國建築以土木混合建築為主，很少用石塊建房。在結構上以木構架為主，牆體作外圍結構，再配以斜坡式屋頂。在佈局上以單座建築組成庭院，再由一個個庭院組成建築群。就是以這樣的匠作方式，歷代勞動者建造了無數的殿堂、

寺廟、民居，營造出樓閣比肩、房舍相連的勝境。工匠們不但建造了供人居住的建築，還建造了作為宗教建築的寶塔、作為防禦工事的長城和作為安魂之所的墓室。至於中國的園林那更是建築中的奇珍。中國園林講究象徵意蘊，“一拳代山，一勺代水”，在方寸天地寓大千世界。被譽為“萬園之園”的圓明園採中西園林、南北園林之精華，集諸種美景於一園，可惜的是竟被侵略者焚掠而萬劫不復。

說到中古時代的城市，規模一般都不大，也沒有多少規劃設計可言，管理也不完善，大致處於初級的發展階段。而中國唐代的長安城是個例外，這是個有着周密規劃、完善管理的大都市，其佈局風格曾為日本等鄰國效法模仿。

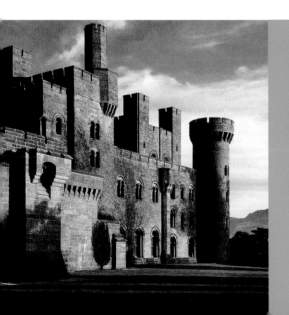

城堡興衰

歐洲中世紀的城堡是一種兼有軍事和民用兩種功能的建築。它既是用來防禦敵人進攻的堡壘，也是貴族和騎士生活起居的住所。

歐洲的古城堡起源於古羅馬的軍事營寨。在羅馬帝國後期，羅馬人曾在邊境行省建造了一些規模宏大的永久性營寨。這些營寨大多為方形，每個營寨中有駐軍的營帳。這可以看作是後來城堡的前身。羅馬帝國滅亡後，在羅馬故地出現了不少國家，整個西歐處於兵荒馬亂之中。在這樣的混亂局面中，各地王公貴族為了自保，開始建造城堡。

中世紀早期的城堡大多是用土木材料建的，建築在稱為"護堤"的高大夯土台基上。城堡有的用泥土夯實堆築，更多的是用木材搭建。堡內建有高大的塔樓，在塔樓旁邊還建有主廳、馬廄、教堂等一些生活設施。城堡四周挖有護城河。這些木堡的致命弱點是經不起火攻。

9 世紀是城堡大發展的時期，在建造城堡技術上的重大改進是石頭城堡的問世。城堡的建造也就成了一種專門學問，出現了專職的城堡設計師和石匠。以前造木頭城堡時間很短，有時只要幾天，而修建一座大型石頭城堡則要花費幾年時間。城堡造好後，不但可以保護領主和他們的家人，還可以用來控制周圍地區。平時附近的莊

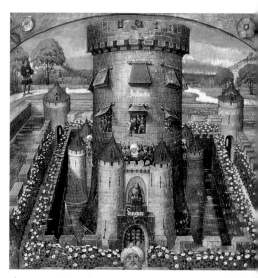

建於 1225 年的德國海德堡。這個城市最初是個大城堡。

羅馬軍團在邊境行省建的營寨。

城堡裡的騎士去參加比武大會。

幽堡深宮

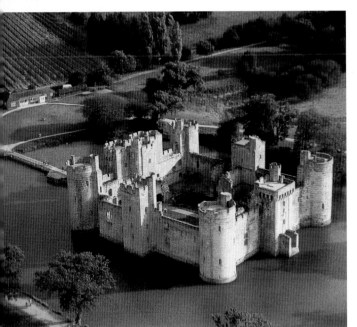

英國 14 世紀建的博丁堡，城堡四面臨水。

守軍在城堡牆頭與攻城者相遇。

園生產城堡裡所需的物品，到戰時莊園裡的農民就會逃到城堡裡來尋求保護。11～13世紀，城堡的發展進入全盛時期。一時間，在西歐各地城堡星羅棋佈。保存到今天最好的中世紀城堡不少在英國的威爾士。13世紀後期，英國國王愛德華一世出兵征服威爾士。每攻下一地，他都要選擇要害地點建造城堡，以形成對威爾士的包圍之勢。

建造城堡首先注重的是它的軍事功能，需要設計各種防衛設施。首先要在城堡外圍挖掘護城河，裝吊橋與外界相通。從吊橋進入外堡，再從外堡進入主城堡。主城堡的大門是整座城堡建築的關鍵部位，要造得堅固耐用，有的大門用質地好而厚重的木料外包鐵皮製成，有的大門整個就是鍛造而成的鐵格子板門。鐵門很重，要用裝在頂上的滑輪才能提起放下。在門洞裡還有木頭柵欄的吊閘，能迅速落下，如有敵人經過，就會被木柵欄的尖刺刺中。大門的門樓牆特

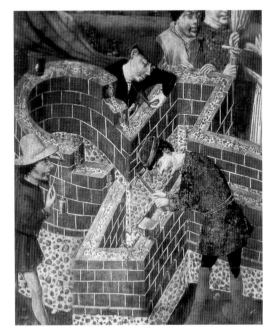

工匠在砌石牆。

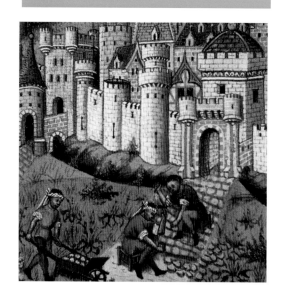

別厚，還有兩個圓形的塔樓夾峙拱衛。進入大門後遇到的是一個狹窄的場院，在這裡進攻者會遭到來自上下左右各個方向的攻擊。

　　城堡的圍牆裡外兩層都用石頭砌成，中間以碎石和泥土填充。城牆的底部要選用大石塊來造，把它們用砂漿砌在一起，這樣就能經得住攻城槌的撞擊。當時造城堡的工匠吊起大石塊要借助一種叫"松鼠輪"的升降機。這是一種大輪

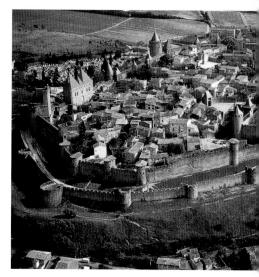

子，輪子裡有兩個人踩動使得它轉動，吊起重物。城牆頂部還建有叫"堞雉"的波形矮牆，供守衛者防護用。城牆每隔一定距離都建有塔樓，轉彎的地方也建有塔樓。塔樓一般設計成圓形，讓進攻者沒有可以利用的邊角。塔樓通常有好幾層，每層之間由設在圍牆裡的樓梯上下。高高的塔樓頂端視野開闊，衛兵站在上面可以居高臨下打擊下面的敵人。塔樓下層開有射擊孔，孔開得不大，這樣對手的箭不容易射進來。

　　城堡中心的主樓是最重要的建築，這裡既是主人平時起居的住所，也是在城堡遭受攻擊時

（右下圖）法國掛毯上繡的木頭城堡圖案，攻城者在用火點着城堡。

（下圖）這個城堡有高聳的主樓。

幽堡深宮

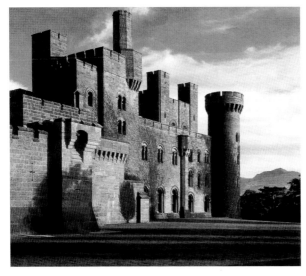

(上圖)英格蘭軍隊準備圍攻蘇格蘭的一個城堡，在畫中可以見到各種攻城器械。

(左圖一)工匠在鋪城堡前的路。
(左圖二)法國的卡爾卡松城堡。
(左圖三)英國貴族仿照古代樣式建的城堡。

城堡興衰

最後躲避的地方。主樓也是用大塊石頭壘砌而成，還建有高塔，是城堡的最高點，哨兵在這裡觀察城堡內外的動靜。主樓的門開得很高，要借助一個活動梯子才能進入。主樓第一層是主人安排各種活動的廳堂，第二層是主人夫婦的臥室，第三層則是孩子們的住房。有的城堡主樓還有地下的秘密通道通往外面的隱蔽處。

在城堡裡並不是只有領主一家人住，還有不少僕人、工匠、農民也居住在城堡的各個院牆內。在主人住的主樓外有很多低矮的普通建築：共耕種領主土地的農民生活的住房和城堡僱用的工匠的住所，還有馬棚、爐房、磨坊、井房、洗衣房等。守衛城堡的衛兵住在一個大院落裡，這裡廚房、倉庫、教堂一應俱全，彷彿一個城中之城。

要攻打這樣堅固的城堡需要有完善的攻城設備：用拋石機把大石丸拋進城堡；用巨型弓弩把弩箭射進去，箭頭上還常帶有燃燒的破布；高高的攻城塔下面裝有輪子，把它推到城牆前放下跳板，讓攻城士兵跳上城頭；用巨大的樹幹製成攻城槌撞擊城牆和城門；用雲梯登城也是常用的攻城手段。把城牆弄倒的另一種有效辦法是挖坑道。攻城者在城牆底下挖一條坑道，用木柱支撐，挖完後在坑道裡點火，木柱被燒掉後城牆失去支撐就會倒塌。鑒於這些攻城方法，守衛者也針鋒相對，用火燒攻城塔和攻城槌，將滾開的油倒向攻城者。對付挖坑道的攻城者，守衛者自己也挖地道通向坑道，在地下打擊敵人。如果某個城堡實在難攻，攻城者會放棄強攻，在它四周造起工事，長期圍困，迫使守軍彈盡糧絕後投降。

自15世紀起，城堡開始衰落。衰落的原因一是戰爭方式發生了變化，火器出現後火炮轟擊使得城堡的防衛功能下降。另外歐洲各國這時出現了加強王權的趨勢，強有力的國王當然不希望本國的貴族依仗堅固城堡擁兵自重。導致城堡衰落的另一個原因是，狹窄、昏暗的城堡難以滿足居住者追求生活舒適的需要。貴族們紛紛搬出城堡到新興的城市居住，古老的城堡逐漸被廢棄。在此之後有些貴族還住在城堡裡，但這些新建或改建的城堡不再用於防禦，不再建得那麼牢固，窗子也可以開得較大，室內裝修豪華，只能算是一種有着城堡外表的華宅。

教堂風采

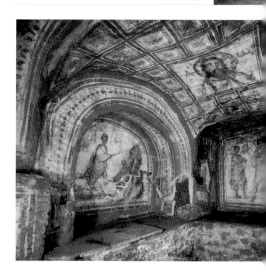

　　基督教在問世後的200多年間沒有建造過教堂，因為當時羅馬帝國當局禁止基督教傳播，基督徒受到迫害，沒有可能修建教堂。出於團體聚會活動的需要，羅馬帝國的基督徒就把地下墓穴當作他們集會、祈禱的場所。現在發現的這些地下墓穴有不少牆上繪有耶穌像和聖經傳說故事。

　　到羅馬帝國晚期，基督教取得了合法地

（上圖）羅馬基督徒聚會的地下墓穴。
（右上圖）羅馬式教堂聖壇。
（右下圖一）比薩主教堂。
（右下圖二）比薩斜塔。

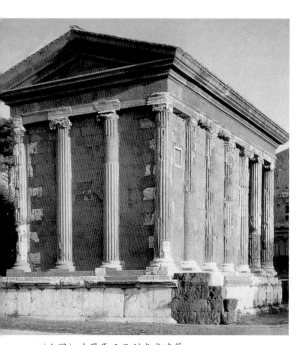

（上圖）古羅馬巴西利卡式建築。
（右圖）建造教堂。

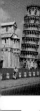

幽堡深宮

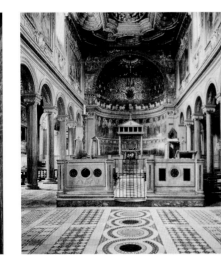

立,基督徒開始建造教堂。教堂是信徒集會的場所,因而內部空間很大。基督徒們就借用了羅馬人一種現成的建築形式——"巴西利卡",將其改建為教堂。巴西利卡是羅馬人集會或是審理案件用的建築。它的結構並不複雜,中間是長方形的中殿,兩邊是低矮、狹窄的側廊,側廊和中殿則用列柱隔開,中殿盡頭有個半圓形高台,給會議主持人或法官坐。

改建後的巴西利卡式教堂中殿則是供信徒聚會的地方,比側廊要高,而側廊則作通道。兩側開有兩排高側窗,用於採光。主教或教士講道的地方在中殿盡頭,那裡有半圓形、半穹頂的聖壇。列柱排在通向聖壇的中殿兩邊,既分隔了中殿和側廊,又襯托了教堂的神聖莊嚴氣氛。地面和屋頂的裝飾也起類似作用,把人們的注意力引向正前方的聖壇。早期基督教堂的建築比較樸素,不用羅馬式的穹頂。

在經歷了早期巴西利卡式教堂的簡樸階段後,人們開始重新關注厚重壯觀的羅馬穹頂建築,出現了新的教堂式樣——羅馬式教堂。羅馬式教堂最明顯的特點是採用羅馬傳統的穹頂,並有所改進。為減輕拱頂重量,建築師創造了肋拱這種新形式,先在立柱間砌上交叉的肋拱,再充填其間的三角形間隙。羅馬式教堂的另一創新之處是把鐘樓組合到教堂建築中。意大利的比薩主教堂就屬於羅馬式教堂。1063 年,比薩人在一場海戰中獲勝,為紀念這次勝利建造了主教堂。比薩主教堂主體也是帶有側廊的巴西利卡,但在聖壇兩邊加了兩個半圓室,看上去像兩座教堂呈直角與主教堂對接,並在交叉處用穹頂覆蓋。比薩主教堂正面牆上帶有細長的圓柱和精美拱券,它們層層疊起又橫向排列,看起來富有韻律感。

教堂風采

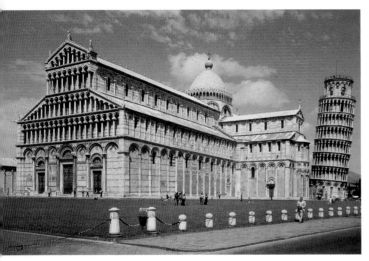

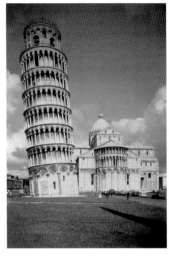

比薩主教堂的鐘樓始建於 1174 年,與通常的教堂鐘樓不同,它是獨立的建築物。這是座圓形鐘樓,共有八層,中間六層圍着精緻的連續拱廊,外牆用白色大理石裝飾,沒有尖頂。在建塔時因地基不均勻出現了沉降,塔身向南傾斜,傳說伽利略曾在塔上做過自由落體實驗,這就使它成了一座聞名世界的斜塔──比薩斜塔。

文明之光西方不亮東方亮,在西方世界正經歷文化衰落的"黑暗時代"時,原先羅馬帝國的東部地區在文化上卻成就不凡,建造了眾多教堂。公元4世紀,羅馬帝國衰落,羅馬皇帝君士坦丁把都城遷到拜占庭,改名為君士坦丁堡。後來羅馬帝國分裂,成為東、西兩個部分。西羅馬帝國滅亡後,東羅馬以君士坦丁堡為中心建立了拜占庭帝國。拜占庭最重要的建築是首都的聖索菲亞大教堂。這座教堂離海很近,乘船從四面八方來君士坦丁堡的人遠遠就能看見。大教堂建於公元6世紀,是將當時各種建築技術融合在一起的產物。為建這座教堂,拜占庭皇帝查士丁尼從小亞西亞請來當時最負盛名的建築師安泰米烏斯和伊西多爾來設計,皇帝本人也親自參與。在動工期間,查士丁尼身穿白麻布衣衫,手拿拐杖,

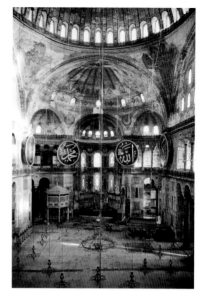

頭裏圍巾,經常在工地巡視。公元537年,他親自參加了教堂落成典禮,走進大堂,舉起雙臂,高呼道:"所羅門王啊,我已經勝過了你!"言下之意他建的這座大教堂勝過了猶太國王所羅門建的聖殿。

聖索菲亞大教堂沒有採用通常的巴西利卡

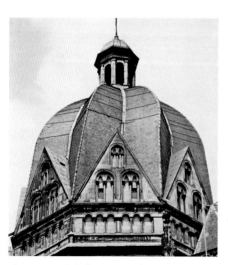

德國亞琛教堂有着羅馬式的穹頂。

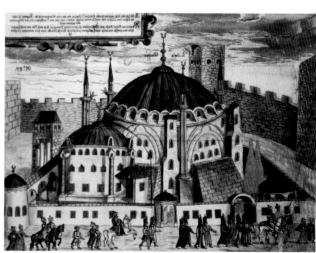

聖索菲亞大教堂。

幽堡深宮

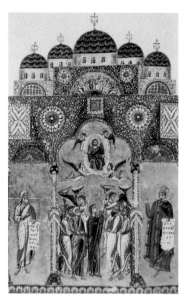

（左圖一）聖索菲亞大教堂內景。

（左圖二）拜占庭建築的柱頭。

（左圖三）拜占庭畫中的教堂穹頂。

式教堂形制，而是採用穹頂覆蓋和拱券平衡相結合的形制。建築師在設計時用了帆拱，這是羅馬穹頂技術與西亞拱券技術的結合。帆拱是穹頂與拱券之間的過渡體，它使穹頂可以坐落在由角柱組成的平面上，側推力由四周較小的穹頂或半穹頂承托。這樣，教堂內就不需要建許多支撐穹頂

聖伯西爾教堂。

的柱子，內部有了開闊的空間。

拜占庭帝國流行的東正教與天主教不同，它不注重繁複的宗教儀式，而強調信眾們親密無間，和衷共濟，而開闊的空間對此有利，增加了使用的靈活性。聖索菲亞大教堂穹頂底部，緊密地排列着40個窗洞，從外面散射進來的光線，照得裡面朦朦朧朧，造成了一種縹緲的幻覺，渲染出濃烈的宗教氣氛。大教堂內部裝飾很華麗，但都是平面的鑲嵌畫，不用有立體感的線腳和雕刻。柱墩和牆壁用彩色大理石貼面，石紋像海浪一樣起伏。帆拱和穹頂上都有用金箔為底的彩色玻璃，內容以使徒、天使、殉道者的像等宗教內容為題材，在幽暗的光線下閃爍發光。拜占庭史學家普洛柯比烏斯曾讚嘆道：“當你走進去祈禱時，你會覺得這項工程不是人力完成的。”15世紀土耳其人的奧斯曼帝國滅亡了拜占庭帝國，土耳其素丹下令在教堂外四個角上，各修一個尖頂圓柱的宣召塔，把它改成了清真寺。後來奧斯曼帝國還修建了十幾座類似的清真寺，都是仿照聖索菲亞大教堂而建。

拜占庭的教堂建築風格，對同樣信仰東正教的俄羅斯也有很大影響。俄羅斯建的東正教堂在繼承拜占庭風格的基礎上有自己的貢獻：一是穹頂外殼越來越飽滿，形成了洋蔥形的圓頂；二是在穹頂下造了圓柱形鼓座，把幾個一組的穹頂高高托起。莫斯科的聖伯西爾教堂就是由九個穹頂塔樓組成，中間的塔樓最高最大，周圍幾個錯落相連，如眾星拱月般襯托中央的高塔。這些穹頂塔樓表面的花紋和色彩各異，在陽光照耀下五光十色，如同童話中的神奇景致，是俄羅斯最有民族特色的傳統建築。

教堂風采

桑奇大塔

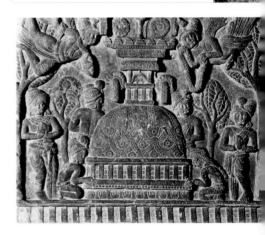

　　佛塔最早出現在印度，在古印度的梵文中
稱為 stupa，意思是"墳"，中文譯為堵波、
塔、浮屠等。這最初是佛家弟子為存放佛陀釋
迦牟尼的舍利而造的建築。"舍利"是釋迦牟尼
遺體火化後結成的多彩晶瑩的珠子，實際是骨
灰。這些舍利被分作八份，置於瓶中，在各地
建了八座塔廟供奉。

　　這時印度的佛塔數量還不多，後來古印度
興起的大修佛塔之風與阿育王有很大關係。阿
育王是公元前3世紀印度孔雀王朝的第三代國
王。他即位後就致力於征討南印度的羯陵伽
國。在激烈的爭戰中羯陵伽國有10萬人死於
沙場，還有15萬人被俘。據說阿育王在羯陵
伽戰爭獲勝後不久受高僧感化皈依佛門，對發
動戰爭深感悔悟。於是他轉而大力宣揚佛教，
派人去國內外弘揚佛法，比如曾派他的兒子去
錫蘭傳教。他傳佈佛教的一種方式是在各地建
造佛塔。阿育王開掘了存放有佛陀舍利的七座
塔廟，在全國建塔8.4萬座，分置這些舍利。
這一數目肯定有些誇大，但同時也反映出當時
印度的建塔風氣之盛。錫蘭國王在阿育王之子
來傳教後就在國內修建了一座佛塔，以供奉佛

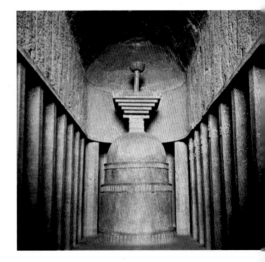

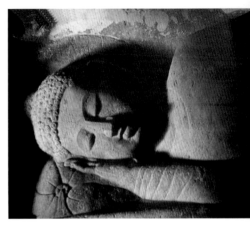

（右上圖）印度浮雕中的佛塔。
（右中圖）印度石窟寺中的佛塔。
（右下圖）印度阿旃陀石窟中的睡
佛，表現釋迦牟尼圓寂。

幽堡深宮

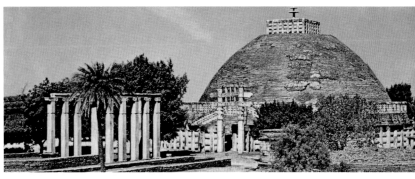

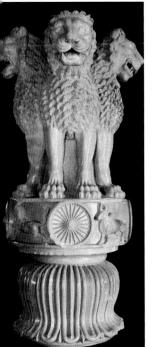

（上圖）桑奇大塔
遠景。

（左圖）印度鹿野
苑阿育王石柱柱
頭，上面是雄獅，
中間是法輪，下面
是覆蓮。

（下圖）桑奇大塔
石門。

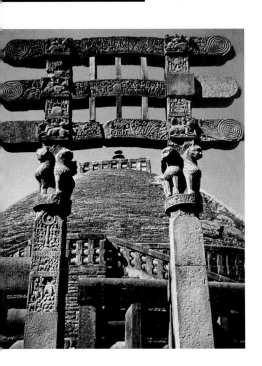

陀的鎖骨舍利。在中國浙江寧波現在也有一座
阿育王寺塔，建於西晉年間，也是用來供奉佛
陀舍利的。

　　印度佛塔的外形如同墳丘，是半球形的，
供奉的舍利埋在塔頂。這種半球形的建築式樣
是從印度恆河平原土著居民在墳上建塔和廟的
習俗發展而來的。對印度佛塔樣式的來源還有
一種比較玄妙的說法，認為古印度人相信天地
宇宙本身就是一個完美的球形，而這種半球形
正是他們這種天宇觀的物質體現。塔頂以傘蓋
形圓盤串連而成的相輪就是天宇的中軸，信徒
以此與天地宇宙溝通。唐代高僧玄奘在印度遊
歷時曾見到121座佛塔，其中高的有300尺，最
低的也有50尺。這些佛塔雖然大小各異，但形
制大體相同。佛塔從下至上由基座、缽體、平
台和相輪四部分組成，塔身呈半球形的缽體，
由磚石砌成，周圍繞以石欄杆，在四方開門。
門欄上刻有關於佛教內容的石雕。

　　桑奇大塔是印度最大也是最有名的一座佛
塔，位於今印度中央邦博帕爾城東北。佛塔建
在一座小山上，山上共有三座塔，桑奇大塔是
其中最大的一座。大約在公元前250年，阿育
王親自選定桑奇為隱修地，從波斯召來匠人在
高處建造波斯式樣的紀念柱，也就是阿育王石
柱，從此這裡便成了聖地。後來阿育王在此造
塔，他最初建的是磚塔，比現在人們見到的桑
奇大塔要小得多。磚塔呈覆缽狀，建在圓形的

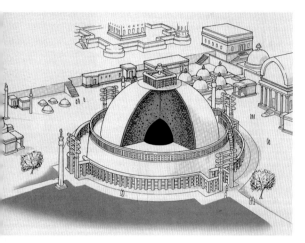

（上圖）桑奇大塔剖面圖，可見它裡面的磚塔部分。

（右圖一）桑奇大塔表現佛陀歸鄉說法的浮雕。
（右圖二）侏儒群像。

桑奇大塔

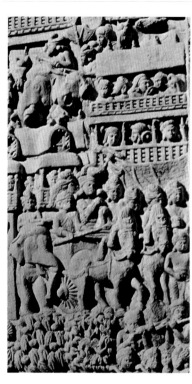

基座上，內藏佛舍利。

　　約在一個世紀以後，當地有個由富商資助的僧團，在原有磚塔的基礎上擴建這座塔。他們保留原有的磚塔，只是在它外面用石塊壘起一個新的大穹隆，直徑大約增加了一倍，再在外面包上一層砂石，塗上銀灰色和金黃色灰泥。塔身仍然是半球形，高16.5米，直徑大約是高度的兩倍，這樣的比例關係使半球體顯得更為標準，看起來更富有神秘感。建造者還在塔的南側增修了樓梯和上下兩層圍欄，圍欄也用砂石建造，形成了現在的格局。塔的缽體頂部立有傘蓋狀的三個相輪，這三個相輪也有寓意，代表着佛教的三寶：佛、法、僧。塔的底座周圍有寬約4米的環道，道邊有仿木結構的石欄杆。朝拜的香客由東門進入，然後按順時針方向繞塔三周敬拜，使大塔始終處於自己右側。香客巡禮的路線與太陽運行的軌跡在方向上一致，以表示他們與天地宇宙融為一體，從混沌世界上升到了聖靈境界。除桑奇大塔外，在它周圍還形成了一個龐大的僧院建築群，建造了廟宇、僧舍、經堂等建築。

　　公元前1世紀，在大塔圍欄東西南北四個方向各造了一座石門。這四座門形如牌坊，高約10米。每座門是在兩根方形門柱上橫架三根門樑而成。門樑兩端呈圓形，刻以旋紋，類似捲軸。四周的欄杆和門柱、門樑輪廓精巧玲瓏，把半球形的塔體烘托得更加宏大、莊嚴。

　　桑奇大塔在建築上還有一個特點是將建築與雕刻糅合為一體。在大塔的門柱、門樑上通體都有表現佛教內容的石刻，這些石刻都是由虔誠的信徒出資雕成的，出自擅長精雕細刻的印度牙雕工匠之手。這些石刻代表了早期佛教雕刻的風格，其中不少浮雕描繪的是佛陀故事，通過長幅的畫面來展現連續的情節。比如在東門的一根門柱上就刻有佛陀從出世到圓寂的一系列畫面。除寫實風格外，還用象徵手法來表現佛教內容，如用一頭小象象徵"託胎"，一匹馬意為"出家"，

幽堡深宮

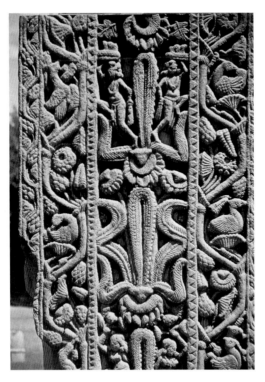
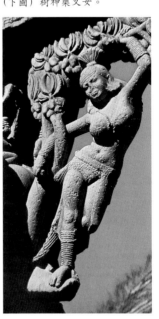

（左圖）桑奇大塔的花卉藤蘿圖案。

（下圖）樹神藥叉女。

<div style="text-align:right">桑奇大塔</div>

法輪表示"説法"，傘蓋代表"佛陀"等。在桑奇大塔的雕刻中還明顯地反映出外來文化的影響，在西門的柱頭上有四個一組的侏儒群像。他們背對而立，舉臂挺腹，形如金剛力士，模樣奇特，這顯然就受到了波斯工藝的影響。另外石雕中的象、獅、異獸、藥叉女神、花卉藤蘿等都很傳神，尤其是東門斗拱邊的一尊樹神藥叉女圓雕，更是活靈活現。藥叉女雙臂攀着芒果樹枝，從身向外傾斜，在橫樑和立柱間形成了完美的支撐。她頭部內傾，上身向外突出，構成了優美的體形曲線。

　　因為後來在印度佛教的重要地位逐漸被印度教取代，桑奇大塔遂被人遺棄，無人問津，到1818年它被英國人發現時已相當殘破，尤其是塔頂的相輪已不復存在。接踵而來的盜墓者曾挖過這座大塔，想從中尋得珍寶，在發現它是實心的後才作罷。直到1881年桑奇大塔才得

20世紀初維修桑奇大塔。

到保護。1912~1919年，在英國考古學家馬歇爾的主持下，桑奇大塔得到認真的修復，形成了現在的樣子。

幽堡深宮

印度廟宇

印度教主神毗濕奴。

　　留存至今的印度古代廟宇，除一些佛教遺址外，大多是印度教的宗教建築，少數是耆那教和其他宗教的。印度教由古老的婆羅門教發展而來，在婆羅門教基礎上吸收佛教和其他宗教成分逐漸演變而成。在教義上，印度教強調因果報應、生死輪迴，認為人今生行善作惡，來生必有善惡的報應，並把人生看作是無窮無盡生死輪迴的一部分。而要超越生死輪迴，就要通過修煉達到所謂"梵我如一"的境界。印度教徒信奉梵天（主管創造）、毗濕奴（主管保護）和濕婆（主管毀滅）三位主神，並為這些神建造了恢弘壯麗的神廟。

　　從公元10世紀開始，印度各地開始大興土木，建造印度教廟宇。在總體風格上，印度教與佛教不同，佛教強調寧靜平和，而印度教則崇尚動態變化，因而注重建築外觀給人的視覺衝擊力。印度教廟宇通常有這樣幾個特徵：一是有着高聳的外形，常以巍峨的塔廟樣式出現；二是廟宇建築與三位一體的主神相對應，有時內部還象徵性地分為三個串連的廳堂，外部則是三個相連接的高塔；三是多用石材建造，靠石塊堆疊而成，不採用古羅馬建築中常用的拱券結構；四是整座神廟往往通體滿是雕刻，神廟彷彿就是由無數雕刻堆積起來的。在信徒們看來，印度教廟宇既是神的居所，又是神的本體，他們繞廟宇走動也就是在拜神。

　　印度教廟宇經常在聖城、聖地成群地建

造，以供信徒焚香敬拜。在建築風格上，印度廟宇分為北方和南方兩種類型。北方廟宇相對簡樸一些，大多沒有院落，獨立在曠野之中。廟宇建常由三個主要部分組成：大廳、神堂和由神堂屋頂演化而來的塔。建築樣式與三位一體的神一一對應：方形大廳代表濕婆神，在印度教傳說中，

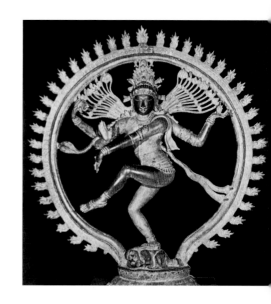

幽堡深宮

早期印度教神廟遺址。

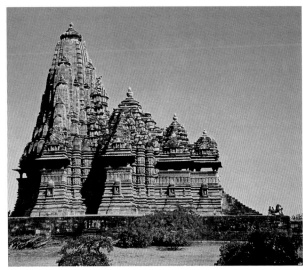

康達立耶廟。

印度廟宇

濕婆象徵初升的和將沒的太陽，故而方廳就有象徵朝日和落日出沒的地平線的寓意；神堂也是方形的，但它頂上的塔代表着護持神毗濕奴，毗濕奴象徵正午的太陽，用垂直線來表現，因而塔身上佈滿垂直的凸棱；神堂裡還有間聖壇，向四個方位開門，是創造神梵天的象徵，據說梵天有四手四頭。神堂上的高塔輪廓曲線柔和，富有彈性，這種形制可能起源於民間住宅編竹抹泥的屋頂。印度屬熱帶季風氣候，終年雨量大，屋頂又偏高而陡峭，以竹為構架，比較軟，在雨水侵蝕下就容易形成這種弧形輪廓線。

　　北方最著名的印度教廟宇是卡朱拉荷的康

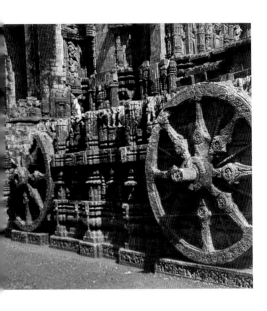

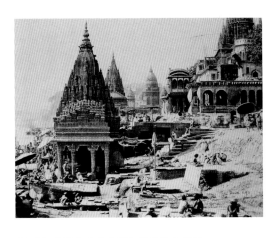

（上圖）位於印度北方恆河邊的貝拿勒廟。
（左圖一）濕婆神。
（左圖二）太陽神廟的車輪圖案。

幽堡深宮

達立耶廟。廟塔高 35 米，塔頂比較尖。塔身上
有層層疊疊的突起，造成了叢叢簇簇的垂直線。
基座上有密密的水平線，橫豎交錯，以反襯塔的
垂直。另外，在北方比較有特點的還有位於奧里
薩的太陽神廟。這座廟的整個造型像太陽神的馬
車，神廟底座兩側雕有 24 個大車輪，七匹石雕
駿馬騰空而起，好像在拉車前進。古代印度有種
習俗，在宗教活動中常把神像放在馬車上遊行，
以宣揚神威。為表示對神的尊重，中世紀的信徒
就把大塊岩石鑿成戰車形狀作為神廟。

　　印度南部從 7 世紀起就建造廟宇，建造的塔
通常是方錐形的，輪廓曲線不明顯。這些塔的檐
口層層挑出，檐下深凹，點綴石雕裝飾。這種層
層向上的高塔被信徒看作是供神降臨到人間的梯
子。瑪瑪拉普蘭海岸神廟建在海邊，就屬於這種
南方類型的廟宇。它前後有兩座塔廟，前矮後
高，高的有七重檐，矮的是四重檐。每重檐都有
柱廊欄杆，香客可登塔憑欄遠眺。

　　印度南部的廟宇後來越造越大，塔越造越
高，數量也越造越多，有的一個神廟有十幾座高
塔。其中米納克希廟很有名，香火旺盛。米納克
希在印度的傳說中是個公主，被濕婆神娶為妻。
米納克希廟有 12 座高塔，而廟塔上的雕刻更是
多得出奇，據統計竟有 3 萬多個裝飾雕像。來米
納克希廟的朝聖者很多，那裡有供朝聖者沐浴的
大水池，池邊的柱廊雕刻中描繪了濕婆創造的
64 個奇跡。

　　幾乎在同一時期，在印度北部還建了一些
耆那教的廟宇。耆那教是印度與婆羅門教同樣古
老的一種宗教，在教義上提倡以苦修來淨化信徒
靈魂。耆那教還有個突出的特點：嚴禁殺生，甚
至要求信徒在外出時要帶上掃帚、羽扇，隨時趕
走身邊的飛蟲螻蟻，以免傷害生靈，或是戴上口
罩，防止小蟲子飛入他們的口鼻中喪生。耆那教
廟宇最顯著的特點是在門廊要擺放一個耆那教聖
哲的塑像，這一塑像如同佛陀一樣盤腿坐着。另
外，耆那教廟宇很明顯的一個特點是其圓形屋頂

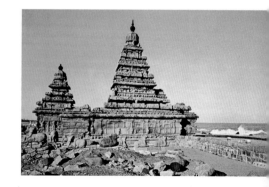

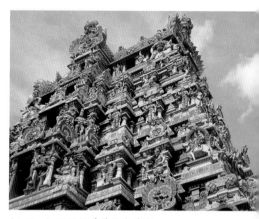

（上圖一）　瑪瑪拉普蘭海岸神廟。
（上圖二）　外出戴着口罩的耆那教徒。
（上圖三）　米納克希廟有無數精美的雕像。

都支撐在八根柱子上，且每兩根相鄰的柱子形成
一個拱門，給柱頭以支持。圓形穹頂以層層疊疊
的石料構成，一層層向中心掩砌，直到最高處，

幽堡深宮

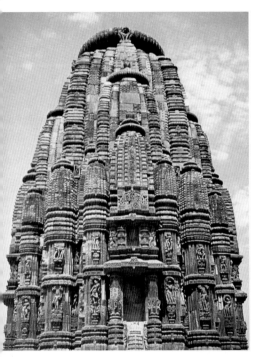

（上圖）印度阿迪納沙的耆那教神廟。
（左圖）印度教廟塔上有層層疊疊的突起。
（左下圖）耆那教廟宇的門廊裡有聖哲塑像。

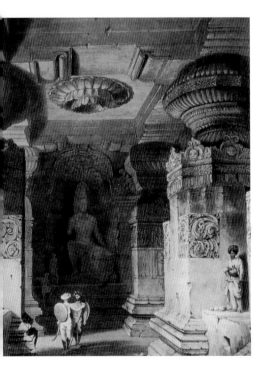

<div style="writing-mode: vertical-rl">印度廟宇</div>

然後用石板封閉屋頂，這樣就形成了一個看起來很敦實的圓頂。

就總體而言，首先，印度廟宇在建築上的特點體現在平行的穹隆結構上。這種建築結構的優點是不產生橫壓力，可以用細長的支柱支撐穹頂，並便於在穹隆內的中心部位使用垂懸的飾物，穹隆飾物也呈向心的環形。其次，附屬的裝飾雕刻重要性有時甚至會超過建築本身。有人曾這樣評價：“印度廟宇是光彩奪目的裝飾品的薈萃，富麗堂皇的裝飾把建築物整個都遮蓋了。各種各樣的雕刻以及裝潢點綴重重疊疊，使人看得眼花繚亂。它們給人造成這樣的印象：這些建築自身彷彿不是一個整體，而只是各種圖案的匯集。這些圖案內容異常豐富，使人頓覺困惑茫然，因而產生強烈的宗教意識。”“每件裝飾都是精工細作的藝術品，並具有獨特的神秘含義。”這些工程浩大的印度廟宇外觀巍峨挺拔，局部精雕細刻，五彩繽紛，藝術內涵豐富，並寓有明確的象徵意義，是南亞人民創造的寶貴文化遺產。

吳哥古窟

古代柬埔寨的高棉王國最為強盛的時期是
9～14世紀，那時王國定都在吳哥，因而稱為
吳哥王朝。在吳哥王朝鼎盛時，高棉王國統治的
疆域囊括了東南亞很大的一部分，並創造出了舉
世聞名的古吳哥文明。

吳哥王朝的各代國王為了得到神的庇護，
即位後都致力於修建新的寺廟，歸在自己名下。
高棉人在歷史上曾受印度文化影響，接受了來自
印度的印度教和佛教，並模仿印度人用石塊修建
寺廟。而且他們對這兩種宗教採取兼容並蓄的態
度，常在同一座寺廟中，體現兩種宗教的內涵。

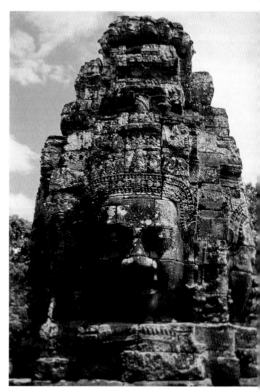

吳哥城的四面神像。

掩映在林中的吳哥窟。

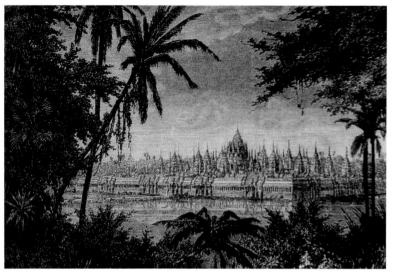

巴雲寺遺址。

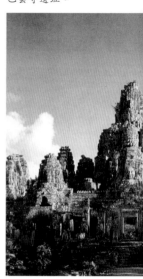

幽堡深宮

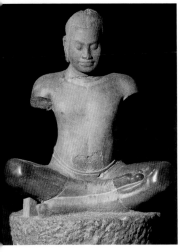

修建吳哥窟的高棉國王耶跋摩七世。

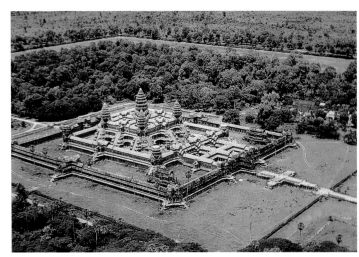

吳哥五塔。

這些宗教建築嚴格遵循有關世界中心的佈局，根據四個主要方位確定朝向，正面和主要的入口要面向代表生命之源的東方，而主要的塔廟則象徵着世界的中心和眾神的居所。

在柬埔寨眾多的古代寺廟中，最有名的是位於洞里薩湖北岸的吳哥窟。1861年，法國生

吳哥窟中央大道。

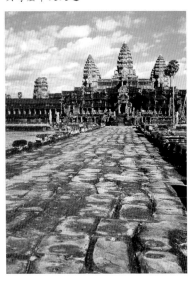

物學家亨利·穆奧來柬埔寨採集動植物標本。在叢林中搜尋時，透過茂密的古樹枝葉，他不經意間見到了一幅綺麗的圖景：五座高聳的石塔，像一朵蓮花朝天開放。穆奧慨嘆道："世界上再沒有別的建築可以和它媲美了。"這個宏大而壯麗的塔廟建築群就是吳哥窟，它被遺忘在密林中已有400多年了。

今天遺留在吳哥的古跡包括吳哥城和吳哥窟兩部分，吳哥窟坐落在吳哥城的東南。吳哥城是國王和百姓居住的都城，城內也有不少宗教建築。在五座城門上每座門都有一尊20米高的四面神像，在一塊巨石四面都雕有神的頭像。這種神像是柬埔寨獨有的藝術品，兼有印度教和佛教神像的特徵。因為城內只有神的住處才用石頭建造，古代的王宮是用木頭搭建的，現在已不存在。城內還有幾座寺廟遺址，如巴雲寺，建築風格與吳哥窟相似。巴雲寺的中心位置供奉一尊大佛像，周圍有50多座小塔，每座小塔上也都刻有頭像，眾星拱月般地圍繞着大佛像。

吳哥窟又稱吳哥寺，是世界上現存最大的石窟寺，12世紀高棉國王蘇利耶跋摩二世在位時開始興建，到1220年耶跋摩七世時完工，建

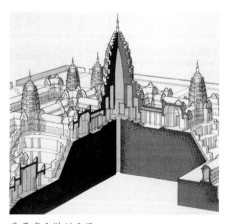

吳哥窟主塔剖面圖。

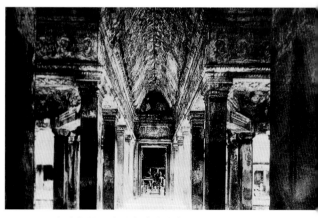

20世紀20年代拍攝的吳哥窟浮雕長廊。

造時間歷時近90年。束埔寨的佛塔普遍採用金剛寶座式樣，就是在三層或五層的台基上建造五座塔，中央一座，四周各一座，構成傳説中的宇宙中心須彌山。吳哥寺佈局宏偉，結構勻稱，設計莊重，裝飾精細。它的建築材料用的全是砂石，砂石分為粗細兩種，粗砂岩用來壘牆，細砂岩用作建長廊，以便於在上面刻出精美的浮雕。

　　這座寺窟的平面為方形，四周有兩道石牆，外圍有條護城河。進入窟寺先要走過一座橫跨護城河的寬闊石橋，橋兩側的護欄上各雕有一個七頭蛇形水神，七個眼睛的蛇頭呈扇形分佈。過了橋就是吳哥窟正門。這是一個由大石塊壘成的門廊，門廊正中有三個門洞，上面有石塔。石塔上刻滿各種人物造型和動物形象，門廊裡擺放着印度教和佛教的神像。來訪者在穿過門廊後眼前豁然開朗，看到了一個可以容納數千人的大廣場，這是當年國家舉行盛大典禮的地方。廣場中間有條長500米的中央大道筆直地通往內圍牆。中央大道高出廣場地面1米多，全部用巨大的石板鋪成。大道兩邊各有一方水池，盛開的蓮花點

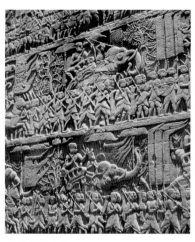

戰爭場景浮雕。

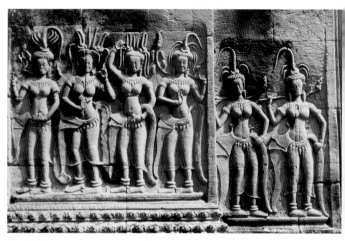

仙女浮雕。

綴着水中的塔影。

　　順着這條大道向前就是主體建築——吳哥五塔。這五座塔建在三層的台基上，象徵着這裡是宇宙的中心和眾神的居所。在塔體四周和石柱、門樓上刻有許多仙女和蓮花蓓蕾形的裝飾物。從台基第二層平台到第三層平台僅有六級台階，卻有 13 米高，呈 70 度傾斜，十分狹窄、陡峭。這樣不便攀爬的台階有其設計的意圖，讓人們在攀越而上時必須小心翼翼地手腳並用，幾乎是五體投地地伏在台階上爬行，自然就會產生誠惶誠恐的敬畏心理。第三層平台中央聳立着最高的主塔，與第二層平台上四個低些的塔一起組成了著名的吳哥五塔。現在柬埔寨的國旗和國徽上都有這個標誌性的五塔圖案。五塔的塔基看起來穩重厚實，塔身則顯得飄逸空靈，自下而上越來越細，高聳的塔尖直刺蒼穹，給人一種神聖、莊嚴的心理感受。這五座塔還通過長方形的過廳和柱廊連在一起，在總體上形成一個“田”字形佈局。

　　吳哥寺建築上的奇特，還體現在整座建築沒有用灰漿黏合，全靠一塊塊平整的巨石排列、疊加在一起，中間沒有縫隙。通過研究，人們還發現它內部有完備的排水系統。柬埔寨屬於熱帶氣候區，雨季降水量大。為了使大量雨水迅速排入護城河或寺內蓄水池中，建造者在寺廟各部分都設置了明暗相通、縱橫交錯的排水管道。更神奇的是，這套排水系統把雨水引到寺內四個大蓄水池中，還可以供香客們在朝拜前洗浴潔身用。

　　吳哥窟除了建築雄偉奇特外，它還有一個精妙之處，這就是窟中有大量浮雕。在五塔周圍的底層平台上，環繞着長800米、高2米的精美浮雕長廊，據說這是世界上最長的浮雕迴廊。從柱子、窗櫺到欄杆、廊頂都刻滿了浮雕，題材主要出自印度的兩大史詩《羅摩衍那》和《摩訶婆羅多》，比如猴王與魔鬼作戰等。浮雕中還描繪了激烈的戰爭場景，如表現國王蘇利耶跋摩二世親自上陣，率領軍民打敗入侵者的歷史。浮雕中也有描繪普通百姓日常生活的內容，比如漁夫捕魚，農民耕作。浮雕上的人物都面帶一種特殊的微笑，讓人覺得既神秘又富有魅力，這種獨特的笑容被稱為“吳哥的微笑”。

　　1431年，泰國人入侵吳哥，高棉王國的都城遷到了金邊，吳哥被廢棄，從此湮沒在森林中，直到 400 多年後才被人發現。

浮雕中的猴王故事。

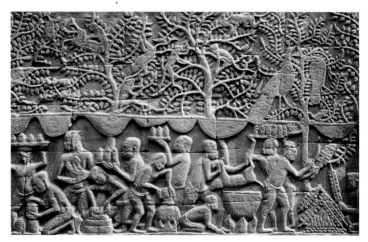
浮雕中的飲宴活動。

印第安古跡

1492 年，哥倫布開闢新航路，發現了美洲。而這個"發現"應該加引號，因為早在他來到美洲前，在美洲大陸上居住的印第安人就創造了自己獨特的文明，不必有勞他去發現。可惜的是後來歐洲殖民者的入侵中斷了這一文明的進程，使之成為一種失落的文明。在印第安文明這一大類內又可分為諸多各有特色的小的文化群體，其中比較有影響的有分佈在中美洲的瑪雅人和阿茲特克人創造的文化以及分佈在南美的印加人的文化。而這些文化成就的一個重要方面就體現在建築中。

瑪雅人最偉大的建築成就是他們建造的金字塔。瑪雅金字塔與埃及金字塔不同，它不是用做墳墓，而是宗教活動的場所，實際就是塔形神廟。另外在形制上也有所區別，埃及金字塔是尖頂的，而瑪雅金字塔頂層是平的，有的上面還建一間神殿，供祭祀天神用。提卡爾(在今危地馬拉)是瑪雅文化的中心。城中央的祭祀中心建造了幾座金字塔，最高的一座高達 75 米，人們通過一個陡峭的階梯可以直達頂層祭神。

位於今天墨西哥境內的奇琴伊察是瑪雅人的另一個文化中心。城中心的金字塔是用來祭奠羽神的。這座金字塔的設計很奇特，它的台階和階梯平台的數目分別代表一年的天數和月數。52塊有雕刻圖案的石板則象徵着瑪雅曆法中將52年作為一個輪迴年。這座金字塔的方位也經過精心安排，四個階梯分別朝向正北、正南、正東和正西。另外奇琴伊察的球場是美洲古代最大最好的球場。這個球場長95米，寬35米，球場兩側有8米高的牆，牆中央雕了兩個大石圈，供比賽用。比賽時球員用臀部把橡膠球頂入石圈算獲勝。牆下建有兩座平台，供觀眾站立觀看比賽。球場牆上浮雕中刻有一些被砍了頭的比賽者，當年舉行的可能是生死球賽，輸球的球員要被砍頭祭神。這種比賽不是通常的體育運動，更像是一種宗教活動。

在瑪雅人建造的金字塔中最有名的是特奧蒂瓦坎的太陽金字塔和月亮金字塔。特奧蒂瓦坎

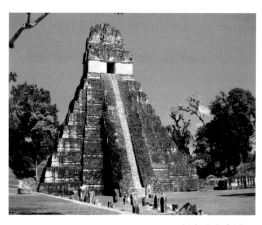

提卡爾金字塔。

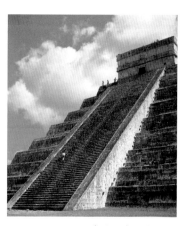

奇琴伊察金字塔。

幽堡深宮

遺址也在墨西哥,在古代這是個很繁榮的城市,有寬闊的街道、眾多宗教建築和工匠居住的密集街區。整個城市嚴格按棋盤形規劃設計。為了不使平行的街道被切斷,人們將河流改道。城市的中軸線是條寬40米、長2,300米的南北向大道。大道兩側多是排列成行的廟宇和神殿,其中最壯觀的就是這兩座金字塔。在印第安人傳說中這裡是太陽和月亮的誕生地。太陽金字塔高60多米,整座塔從上到下分為五個套疊的部分,構成一個五點形的棱錐體。塔四周的階梯比較陡峭,表面飾以平滑的火山岩。在下面往上仰望,只見層層階梯漸漸收窄,彷彿沒有盡頭,而登到塔頂向下俯視,又有脫離塵世之感。月亮金字塔的規模要略小些。

在瑪雅文化後期又出現了一批新的城市,其中有代表性的是位於今天墨西哥的烏斯馬爾城。它的城市建築群規模宏大,包括金字塔、總督府、修女宮等。這組建築群造型優美,雕刻精緻。在總督府的建築上有條鑲嵌了浮雕圖案的華美牆飾,高3米多,長98米,上面刻有150個雨神的頭像。

印第安人中另一支阿茲特克人最初可能居住在墨西哥灣的海島上。14世紀初,他們在部落酋長率領下來到今墨西哥城的位置,在特斯科

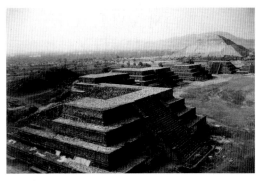

特奧蒂瓦坎月亮金字塔。

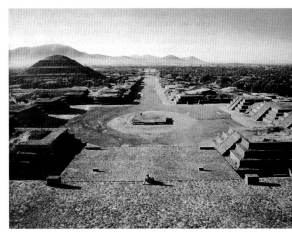

特奧蒂瓦坎遺址。

瑪雅球場。

烏斯馬爾廣場。

幽堡深宮

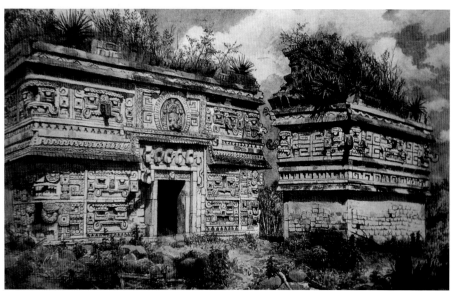

（左圖）烏斯馬爾
修女宮浮雕牆飾。

（右圖）庫斯科"太
陽門"。

科湖的幾個小島上建造了首都特諾奇蒂特蘭城。這座城市的建造顯然經過精心規劃，城市平面略呈方形。城中央有個很大的廣場，四周建有宮殿和金字塔。各地區間通過運河往來，還有用橋樑連接的堤道，這些堤道寬闊到能容納八個人並排行走。宮殿和住宅都是四合院式的，用毛石和卵石砌成，彌縫的灰漿很細。全城有幾萬幢房屋，屋頂是平的，建築物上塗有石膏，在陽光照射下白光耀眼。據見過這座城市的西班牙人記載："城裡的建築物非常漂亮，一般家庭建築都有院子，庭院中種花種草，有的人家還修了屋頂花園。"後來這些美麗的建築在殖民者攻城時被破壞殆盡。

"印加"意為"太陽之子"。據傳說，印加

幽堡深宮

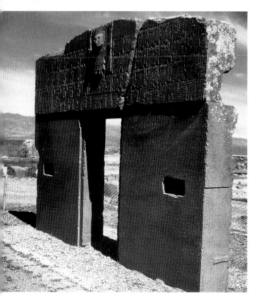

極為生動。印加人長於用大石塊疊壘各種建築，且石塊間不靠砂漿黏合，不用灰泥彌縫。庫斯科的太陽神廟就是用精心修整、平坦碩大的石板堆成的，石塊一層層疊高，每層之間不用砂漿也能緊密砌合，在接口處連個刀片都插不進去。另外在這座神廟大殿的牆壁上到處都鑲滿了金片，所以這座神廟又名"金宮"。牆壁正中是太陽神的金像，實際是個男子臉形，周圍環繞着光芒和火焰。它面朝東方，在受到陽光照射時會映出燦爛的金光。

在印加人的建築中還有個鬼斧神工的傑作，這就是馬丘比丘城。這是當年印加王曼科二世為逃避入侵的西班牙人而率部眾退入安第斯山中修建的，一直不為外人知曉，直到1911年才被美國考古學家賓漢發現。賓漢剛發現馬丘比丘時被驚獃了。他讚嘆道："這裡的城牆和廟宇是世界上最美的石砌建築，讓我簡直不敢相信自己的眼睛！"馬丘比丘建在兩座山峰間的一塊平地上，一條河流從城中蜿蜒而過。整齊的建築都是用花崗岩石塊砌在一起，不用砂漿黏合，相互間吻合得不露絲毫縫隙。一排排房舍靜靜地掩映在雲遮霧繞的山間，如同遁跡在世外的伊甸園。

人最早的統治者曼克·卡帕克於公元1000年左右帶領整個部落來到南美秘魯的庫斯科，建立帝國。在庫斯科有座建於12世紀的"太陽門"，是印加人創造的有代表性的藝術品。太陽門是在一塊巨石上雕出兩根柱子，再在柱子間橫放一個粗大門楣而構成。門楣正中有尊神像，周圍眾多小天使的浮雕都朝向正中的神像，形態

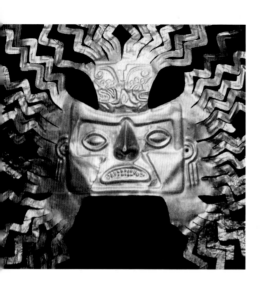

（左圖一）瑪雅雨神像。

（左圖二）墨西哥藝術家里維拉創作的壁畫"偉大的特諾奇蒂特蘭城"。

（左圖三）印加金面具。

（右圖）馬丘比丘遺址。

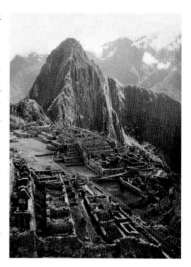

印第安古跡

幽堡深宮

伊斯蘭建築

阿拔斯王朝時的巴格達城。

　　伊斯蘭建築是伊斯蘭藝術的一類，其成就主要表現在宗教建築清真寺中。最早的清真寺可說是創立伊斯蘭教的穆罕默德所建。622年，穆罕默德在阿拉伯半島的麥地那建造了一座建築，既是他的住宅，又作為信仰伊斯蘭教的穆斯林聚會的場所。這座房子用椰棗樹幹做樑柱，四面以土坯圍攏而成。以後的清真寺就按照它的式樣建造：一座長方形建築，四周是有拱券的長廊；拱廊三面較淺，一面較深，較深的一面朝向伊斯蘭教的聖地麥加，成為穆斯林聚集祈禱的殿堂。在早期的清真寺中，以麥加的天房（克爾白）最為有名。天房是一個方形建築，自頂向下四面都用

布覆蓋，四周是廣場。天房的東南角嵌着一塊黑隕石，被認為是天使遺下的聖石。

　　穆罕默德去世後伊斯蘭教迅速傳播，穆其林建立了一個疆域遼闊的阿拉伯帝國，開始了倭馬亞王朝的統治，隨之就在各地興建規模龐大的清真寺。在耶路撒冷有一座重要的伊斯蘭建築——岩石圓頂寺（岩頂寺）。岩頂寺建於公元 7 世紀末，它建在伊斯蘭教的一個聖跡之

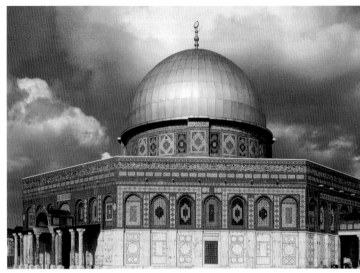

伊斯蘭建築

幽堡深宮

3世紀的開羅街頭。

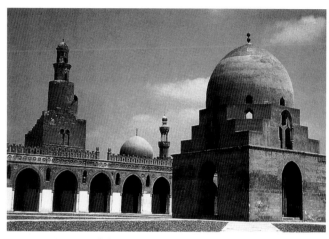

開羅的伊本·圖倫清真寺。

<div style="float:right">伊斯蘭建築</div>

上，據說穆罕默德曾在這裡登霄覲見安拉。寺內中心有塊聖石，周圍有柱廊供朝聖者列隊繞行。它的圓頂表面貼以金箔，金光燦爛，建在由石柱支撐的鼓形底座上。這一時期建造的著名清真寺還有位於敘利亞大馬士革的大清真寺。它是由基督教堂改建而成的，每個牆角原來就有的方塔沒有拆，以便召喚穆斯林前來祈禱。寺內新建了拱廊、正堂和穹頂，牆壁用大

（左圖一）清真寺裝飾中的參加達房平面圖。

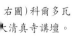

（左圖二）耶路撒冷岩頂寺。

（右圖）科爾多瓦大清真寺講壇。

理石裝飾，飾以植物花紋。這兩座清真寺的修建代表着伊斯蘭建築風格的形成。

公元750年，阿拉伯帝國的阿拔斯王朝建立，開始了阿拉伯文化的鼎盛時期，文學名著《天方夜譚》就是以這一時期為背景創作的。與文化的高度繁榮相應，伊斯蘭建築也在這時進入了黃金時代。762年，阿拔斯王朝定都於底格里斯河畔的巴格達，調集了10萬人，用四年時間重建了這座都城。中世紀的巴格達城有三道城牆，外城很少建築，主要用於防衛。而內城中有阿拔斯王朝統治者哈里發的宮殿，還有清真寺、政事廳、軍營等建築，整體佈局井然有序。皇城外是市民居住區，分為兩個部分，河東岸是貴族聚居區，而市民、商人則住在城南和西北。到9世紀巴格達最興盛時城內有250萬人、1萬座清真寺。可惜滄海桑田，因戰亂破壞，在巴格達留存到今天的古建築並不多，而最為可觀的伊斯蘭建築卻有不少保留在埃及。

公元868年，埃及總督伊本·圖倫在開羅建立了圖倫王朝。他在位時擴建開羅城，興建了許多建築，其中最著名的是以他的名字命名的伊本·圖倫清真寺。這個清真寺正堂用五排柱子分隔，外牆為磚砌並以灰泥石膏粉飾。寺

幽堡深宮

伊斯蘭建築

院中央是一座下面呈正方形、上面為圓拱形的建築，它的底部四周有四座拱尖形的門廊。裡面有一眼泉水，供穆斯林在禮拜前潔淨身體。從整體效果看，伊本・圖倫寺簡樸而整齊，細部也不乏精巧之處。

早在 750 年，阿拉伯帝國內部朝代更迭，倭馬亞王朝哈里發家族殘存的一支逃到西班牙，在那裡建立了後倭馬亞王朝。這一王朝在西班牙的科爾多瓦建都，在城內建造了不少精美的伊斯蘭建築，其中最有代表性的是科爾多瓦大清真寺。這座清真寺建成於 786 年，裡面有上千根柱子支撐屋頂。其內部結構採用了西班牙穆斯林建築師的獨特設計，建造了許多馬蹄形的拱券門，建築材料則採用白色和彩色相間的楔形磚石，顏色錯落有致，美觀大方，柱頭裝飾帶有明顯的希臘古典風格。

1258年，巴格達被蒙古大軍攻克，阿拔斯王朝終結，但伊斯蘭文化在繼續發展，在其他地方仍有不少伊斯蘭建築。14世紀信奉伊斯蘭教的土耳其人建立了奧斯曼帝國，迅速向地中海沿岸擴張。1453年，奧斯曼大軍攻下君士坦丁堡，將這座城市作為奧斯曼帝國的首都。帝國蘇丹下令在城內修建清真寺，其中最富麗堂皇的是以蘇丹蘇來曼的名字命名的清真寺。蘇來曼清真寺覆蓋着一個宏偉的圓頂，由四根巨大的四方柱子支撐，寺內牆壁上鑲嵌着五顏六色的大理石塊。它的前庭建造得非常華麗，其中一面側翼還採用了波斯式宮門。

此外，伊斯蘭建築還在印度生根發展。早期印度伊斯蘭建築最重要的遺物是德里的庫特卜塔。這是一座用赭紅色砂石建造的圓柱形高塔，塔身有五層，由下向上收縮，塔身密佈垂直的棱線，給人以強烈的升騰感。在印度的伊斯蘭建築中成就最高的是陵墓，其中以泰姬陵最有名，它實際上是座園林。印度信奉伊斯蘭教的莫臥爾王朝統治者來自中亞，而在中亞搭

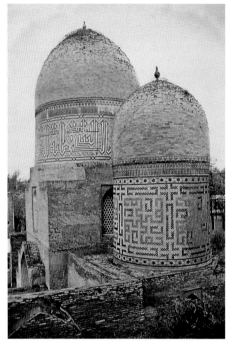

（上圖）清真寺內寶藍色貼面釉磚。

（左圖一）蘇來曼清真寺。

（左圖二）印度德里的庫特卜塔。

（左圖三）印度穆斯林在建造清真寺。

（左圖四）撒馬爾罕伊斯蘭風格的陵墓。

馬爾罕的帖木爾墓就是一座瑰麗的紀念性建築。它有着醒目的洋蔥頭形穹頂，直徑略大於基座，因而顯得十分飽滿。其表面由凸起的圓形棱線組成，看起來富有彈性。頂上鑲嵌了伊斯蘭特有的寶藍色釉磚，並以繁複花紋組成美麗的圖案。這種洋蔥頭穹頂形制後來就成為伊斯蘭建築的一個顯著特徵。

伊斯蘭建築除了有其獨特外形外，還很注重裝飾牆面。裝飾方法一般有三種：一是用花式磚裝飾，砌出各種幾何紋樣；二是用琉璃磚覆蓋牆面，產生出璀璨閃耀、堂皇絢麗的藝術效果；三是用石膏作浮雕裝飾。裝飾圖案除幾何紋樣外，還用阿拉伯文字做裝飾題材，內容多出自《古蘭經》。伊斯蘭建築還有一種變化是設計不同樣式的宣禮塔，由宣禮員登塔宣召穆斯林來做禮拜。宣禮塔的形狀很多，有圓柱形、四方形、多棱形等，或像塔廟，或像燈塔。

宣禮員站在宣禮塔上召喚穆斯林來做禮拜。

幽堡深宮

天園之美

（上圖）喜愛玫瑰花的奧斯曼帝國蘇丹穆罕默德二世
（右上圖一）波斯花園。
（右上圖二）阿爾罕布拉宮的窗口透出濃郁的綠意。
（下圖）阿爾罕布拉宮的獅子院。

　　阿拉伯人早先是沙漠中的遊牧民族，過着
逐草而居的生活，自然很注意愛惜水源。這種對
水的珍視反映在阿拉伯人的古老傳說和他們信奉
的伊斯蘭文化中。在伊斯蘭教的聖地麥加有一座
天房（克爾白），裡面供奉着一塊黑石頭，這是
全世界穆斯林要朝覲的聖跡。緊靠天房就有一口
滲滲泉。據説阿拉伯人的祖先易司馬欣在與母親
來麥加時，他口渴沒有水喝，就用腳蹬地，在地
上蹬出一條裂縫，滲水形成了這口清泉。滲滲泉
水被朝覲者視為"聖水"，除自己飲用外還要用
瓶子裝回去送給親朋好友分享。

　　水象徵着生命，有水就有人能夠存活的綠
洲，阿拉伯人對水和綠洲懷有特殊的感情。這也
反映在他們的園林建築中，形成了伊斯蘭園林獨
特的風格。在伊斯蘭教的經典《古蘭經》中就有
這樣的內容："許給敬慎之人天國的情形：內有
常久不濁的水河，滋味不變的乳河，有飲者感覺
味美的酒河和清澈的蜜河。他們在那裡享受各項
果實，並受其養主的饒恕。"在穆斯林的心目
中，天國裡充滿着"水果、噴泉和石榴樹"，樹
蔭遍佈，綠意盎然，是生命和希望的象徵。而伊
斯蘭園林就是這種天國之園在人間的摹本。

　　古波斯人認為，世界以十字形劃分為四個
部分，中心點是一個生命的清泉。而伊斯蘭園林
就沿襲了這一格局，從西班牙到印度所有典型的
伊斯蘭園林，都由十字形水渠劃分為四等份，中
央是一個噴泉，水就從這裡順渠道流向四方。每

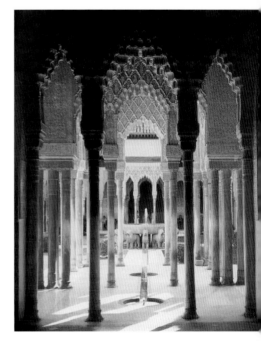

幽堡深宮

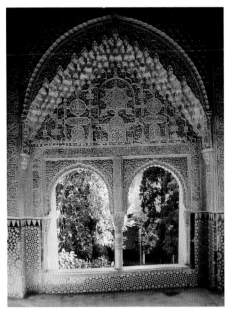

天園之美

條渠道代表一條河流，象徵着水、乳、酒、蜜四條河。

　　伊斯蘭園林的佈局大多是一個綠化庭院，以水池或水渠為中心，水處在緩緩流動的狀態，發出輕微而悅耳的聲音。建築物大都建得通透開敞，四周花木繁密，綠蔭匝地，園林景觀有一種親切、深邃、幽謐的氣氛。

　　直到 15 世紀，歐洲西南端伊比利亞半島上還存在過幾個伊斯蘭王國，這裡的宮苑代表了伊斯蘭園林的藝術水準。格拉納達的阿爾罕布拉宮是西班牙最美的伊斯蘭園林。它位於地勢險峻的山上，由一連串綠化院落組成。建築物除居住部分外大都是敞開的，室內室外彼此貫通，透過重重遊廊、門廊和馬蹄形拱券，甚至能看到遠處的群峰。通過水渠把水引到阿爾罕布拉宮各處，整座宮苑充滿了綠洲的情調。西班牙著名造園大師卡薩‧瓦爾德斯侯爵形容說："那裡的主角是水的潺潺聲和時刻都在變化的光線。每逢月滿之夜，那裡的美達到極至，飽含着茉莉花和柑橘花香味的空氣，能把人熏醉。"

（上圖）阿爾罕布拉宮用植物圖案裝飾牆面。
（下圖）帖木兒在宮中花園裡見幼小的王子沙赫魯。

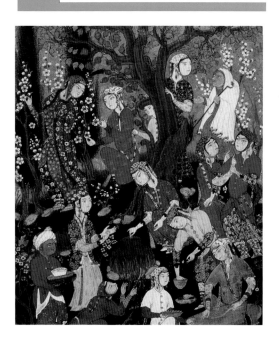

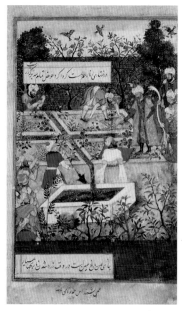

天園之美

阿爾罕布拉宮內的園林以庭院為主，其中最精彩的是石榴院和獅子院。石榴院中庭縱貫一個長方形水池，兩旁是修剪整齊的石榴樹籬，水中搖曳着拱券廊的倒影，方整寧靜的水面和暗綠色的樹籬對比着精緻繁密、色彩明亮的建築雕飾，顯示出一派靜謐、親切的氣氛。獅子院是后妃們居住的後宮，四周為馬蹄形券廊，庭院中心有一個噴泉，馱在 12 個用大理石雕刻而成的獅子上。十字形水渠向四方延伸。

14 世紀是伊斯蘭園林的極盛時期。都城在中亞撒馬爾罕的帖木爾帝國宮殿中就建有精美的御花園。帖木爾經常在園中舉行盛大的宴會。從西班牙來的使臣克拉維約曾親眼目睹了這裡的園林。整個園子龐大開闊，種了許多果樹。樹林中開闢了寬敞的道路，路旁是綠色的草坪。而在帖木爾的一座行宮中，"宮房四周為池水環繞，花園佈置之美麗，為它處所未曾見。"

以後，伊斯蘭園林的風格演變為印度莫臥爾帝國時的園林。莫臥爾王朝的創建者巴布爾是帖木爾的後裔，很熟悉四塊式的伊斯蘭園林。巴

布爾在回憶錄中曾詳細描述了他在傑拉拉巴德附近建的誠實園：園的西南角有個水池，十碼見方；四周種着柑橘樹和石榴樹，它們整個又被大片酢漿草草地包圍起來。回憶錄裡有一幅插圖描繪了這座花園的景象：花園中央是一個方形水池，向四面引出水渠，將下沉式的花圃分割為杜等的四塊。

莫臥爾王朝的許多國王和王后的陵墓本身也是一座座伊斯蘭園林。在阿克巴國王陵園大門上的波斯文題壁裡寫道："神祐的福地比天園更好！巍峨的結構比寶座更高！天園裡美婢如雲，天園裡仙境無垠。"陵園佈局的用意就是在地上建造天園，這是伊斯蘭造園藝術的基本思想。

泰姬陵是印度陵墓建築的登峰造極之作。它瀕臨朱木拿河，是由國王沙賈漢為愛妃泰姬‧瑪哈爾建造的一座優美的陵園。泰姬陵建成後，沙賈漢在自己宮殿的陽台上天天遙望着這座陵墓，以懷念美麗而早逝的王后，直到 1666 年他死後棺木也被安放在這座陵墓中。印

幽堡深宮

（左圖一）穆斯林婦女在園林中遊玩。

（左圖二）巴布爾命人在宮中建造園林。

（左圖三）巴布爾的誠實園。

（左圖四）巴布爾在宮園中狩獵。

（右圖）沙賈漢在宮殿庭院中與王后、王子見面。

天園之美

度詩人泰戈爾曾形容泰姬陵是"歷史面頰上掛着的一顆淚珠"。

　　與其他陵園不同的是，泰姬陵沒有將主要建築物建造在庭園中心，而是在通往巨大的圓拱形天井大門之外，以方形池泉為中心，開闢了與水渠垂直相交的大庭園，迎面而立的大理石陵墓倒映在一池碧水之中。主體建築建在高台上，頂部是穹頂圓塔，四周體量稍小的尖塔侍立左右。庭園部分以建築物的軸線為中心，取左右均衡、單純的佈局方式。一條寬闊的十字水渠將花園一分為四，每片花園又被十字小路一分為四，共有16個圓形花圃。花園裡的小路被濃蔭覆蓋，裡面全是草地，還種有成排的樹。草地比道路低，屬於下沉式。在十字渠的中心建了一個高於地面的白色大理石噴水池。純白的陵堂配以綠蔭覆地，給人以簡潔明淨、清新典雅的感覺。沙賈漢用波斯文在陵墓上寫了一首詩："像天國一樣光明燦爛，芬芳馥郁，彷彿龍涎香在天國洋溢，這是我心愛的人兒胸前花球的氣息。"

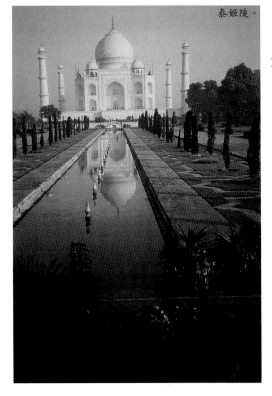

泰姬陵。

長城逶迤

長城是中國古代的一項著名的大型防禦工程,同時也是人類建築史上的一個奇跡。長城西起甘肅的嘉峪關,東抵河北的山海關,蜿蜒萬里,起伏於高山峻嶺之間,氣勢雄偉。人們一般都以為長城是秦始皇時才開始修的,實際上早在秦始皇統一中國前就已經有長城了。

古代打仗主要依靠的是步兵、騎兵和戰車兵,因而修建城牆、關隘對於防守有至關重要的意義。戰國時的秦、趙、燕三國為了防備北方匈奴遊牧民族的侵擾,都相繼在各自的北部邊境修築長城。這三條長城雖不相連,但卻為秦始皇修萬里長城打下了基礎。公元前221年,秦始皇統一六國以後,派遣大將蒙恬率領30萬大軍驅逐匈奴,佔領了今黃河河套地區。為了鞏固邊防,抵禦匈奴人南下的兵鋒,秦始皇決定把原來秦、趙、燕三國的長城連接起來,並重新加固。參加這一工程的除蒙恬的30萬大軍外,還徵調來了大量民工,前後耗費了十多年時間。正是在這一背景下民間產生了"孟姜女哭長城"的故事。這條秦長城西邊從臨洮(今甘肅岷縣)起,東至遼東,橫貫中國北部邊地,全長5,000多千米。雖然它以秦、趙、燕長城為基礎,但向北擴展了不少,比這三國的長城要長得多。

秦始皇以後的各個朝代都陸續對長城做了修整加固。漢代為了進一步加強對北方通道河西走廊的防衛,把長城延長到了玉門關,還在今新疆境內設置戍所和烽火台,連綿不絕。漢朝的"烽燧"制度很嚴密,"五里一燧,十里一墩,三十里一堡,百里一城"。如果發現敵人進犯,白天舉煙,晚上點火。南北朝時期曾對長城做過較大規模的整修。北魏宣武帝時修的一段長城長1,000多千米。而北齊文帝曾動員180萬人大修長城,並注意在山隘險要處設立軍事重鎮,每十里設一個屯兵所。隋代為抵禦北方突厥、吐谷渾

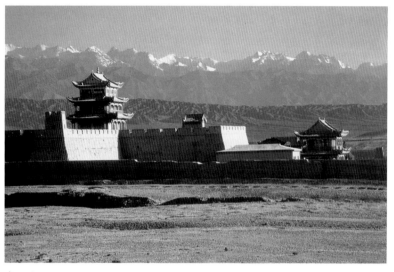

嘉峪關。

元代青花瓶,瓶上圖案是秦將軍蒙恬。

幽堡深宮

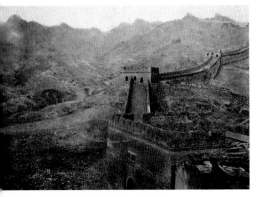

19世紀後期外國人拍攝的長城照片。

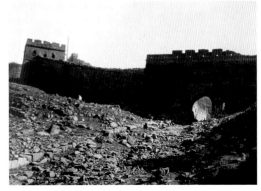

未經修葺的長城關隘。

等遊牧民族的侵犯，也曾幾次修築長城。隋長城西起寧夏，向東延伸，在黃河岸邊的偏關分為內外兩支。外長城利用北魏時修的長城，經今張家口、古北口直到山海關；而內長城利用北齊的長城，經雁門關、平型關在居庸關與外長城會合。

　　明代對長城進行了全面的改建。明朝推翻元統治後北方邊境一直不安寧，後來在東北興起的女真族又形成了新的威脅。為防備遊牧民族南下騷擾，明統治者決定修整、加固長城。在明朝的200多年中差不多一直沒有停止這一浩大工程。明王朝將長城西段延伸到嘉峪關，東段推到鴨綠江，全長6,000千米。過去長城的城牆都用石塊和泥土修築，明代改用整齊的石條和大塊的城磚來砌，使長城更加堅固、壯觀了。這時的城牆一般高兩丈多，寬一丈多，牆上可容五匹馬並排走。在居庸關、雁門關這樣重要的關隘還修築了幾重城牆。戚繼光任薊鎮總兵時在山海關到居庸關的長城沿線又修築了1,000多座墩台，使長

長城逶迤

19世紀末的居庸關。

為修長城出了大力的明朝將領戚繼光。

幽堡深宮

城成為一道台堡相連、烽火相望的堅固防線，在軍事防禦中發揮了重要作用。今天我們在八達嶺、山海關、嘉峪關等地看到的長城就都是明代修建的。

從建築構造上看，長城由牆體、墩台和城堡幾部分組成。牆體是長城最主要的部分，建築材料不一，而留存到現在的明長城都用磚石砌成。就以現在名氣最大的八達嶺長城為例。這段牆體高七八米，為便於防守，牆內低，牆外高。牆體斷面上小下大呈梯形，這樣比較穩定，不容易倒塌。牆身內部填滿石塊和灰土。牆頂用幾層磚鋪砌，最上面一層是方磚，下面幾層是條磚。用白石灰砌磚縫，要求砌得平整嚴實，讓野草難以生長。牆頂靠裡一面用磚砌

(右圖一) 蜿蜒在山間的萬里長城。

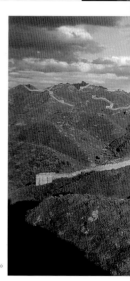

(右圖二) 中國軍隊在抗日戰爭時期依託長城對日軍作戰。

(左下圖一) 明長城示意圖，繪的是河北境內的一段。

(左下圖二) 蕭田峪長城。

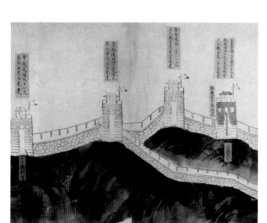

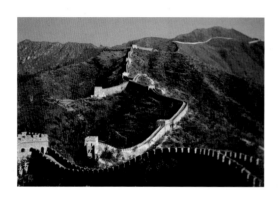

出高1米多的女牆，靠外側則砌成高2米的垛口。每個垛口上面開望孔，下面開射擊孔。牆面還有排水溝，排水溝外有一個長長的石槽伸出牆外，叫吐水嘴，以防雨水沖刷牆身。長城的墩台可以分為牆台、敵台和烽火台。牆台的台面突出牆外，在敵人逼近城下登城時守兵可以站在台面上射擊。敵台高出城牆好幾層，可以供守城士卒住在裡面，還可以用來儲備武器、彈藥。這種敵台的樣式是戚繼光所創。他認為建造這樣的儲兵場所，軍士不用在天氣不好時在城牆上"暴立暑雨霜雪之下"。烽火台是利用烽火、煙氣傳送軍情的建築。據史書記載，由於狼糞點火燃燒時火力高衝，容易被發現，所以烽火台就常用狼糞作燃料點火，稱為"狼煙"。明代燃烽煙時要加硫磺、硝石，以增加燃燒的烈度。長城沿線的城堡是用來駐兵的，每隔一定距離就要建一個城堡。在歷代修長城的實踐中，工匠和軍事家也總結出了一些築城的經驗，比如要注意"因地形，用險製塞"，也就是要利用高山險阻來修築長城。八達嶺一段長城就是沿着山脊修築的，牆外地勢陡峻，牆內比較平緩，以利於防守。

長城透迆

幽堡深宮

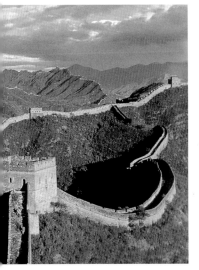

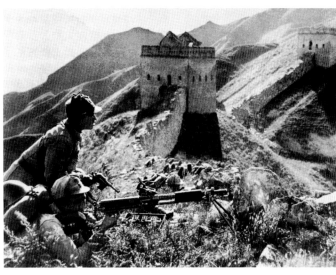

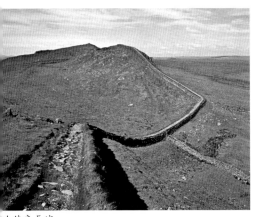

哈德良長城。

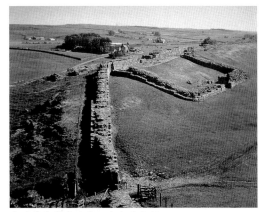

在哈德良長城沿線設有屯兵住所。

長城逶迤

　　在清朝滅明以後，有不少大臣主張繼續修長城，但康熙皇帝毅然決定停止修長城。他轉而採取"懷柔"政策，與蒙古族、藏族等少數民族上層搞好關係，長城也就逐漸失去了軍事上的防禦功能。

　　無獨有偶，在萬里之外的英國也有一道長城，這就是羅馬人建的"哈德良長城"。這條長城蜿蜒於英格蘭北部的群山之中。公元前1世紀，羅馬大將愷撒率兵渡海入侵不列顛，控制了不列顛島的南部。公元84年，羅馬軍隊開始向北方推進，遭到北方凱爾特人的頑強抗擊。此後羅馬人的邊境屢遭襲擾。122年，羅馬皇帝哈德良下令在邊境上修一條長城，以阻止凱爾特人南下。14年後工程竣工。這道牆高2米，寬2.5米，用石塊和草泥砌成，下有深溝。它的全長只有118千米，其長度遠不能與中國的萬里長城相比。

幽堡深宮

佛寺靈光

阿旃陀石窟佛殿。

公元前5世紀，印度人喬達摩‧悉達多創立佛教，他被尊稱為"釋迦牟尼"，意為"釋迦族聖人"。佛教建築隨着佛教興起開始出現。佛教僧人最初沒有固定居所，釋迦牟尼和弟子都在露天弘法。後來佛教徒增多，有的世俗貴族和商人就施予佛教僧團大量財物和房舍，僧人有了固定的傳教之地，佛教寺院出現。

早期的印度佛寺多為土木結構，規模不大，由一間間小屋組成，中間有院子，院子中央是供僧人沐浴的水池。隨着佛教的發展，建築也越來越複雜、豪華。如建於公元5世紀笈多王朝的那爛陀寺，寺內中心的寶洋殿是座磚木結構的

七層高樓，裡面藏有大量佛教典籍，東邊是成排的僧房，兩邊是土丘形的佛塔，形成了規模壯觀的寺廟建築群。那爛陀寺全盛時僧徒多達數萬人，寺內每天開講。中國唐代高僧玄奘就曾在這裡訪學。

佛寺中還有一種特殊形式的石窟寺。石窟寺興起於印度的阿育王時代。石窟建於山中，讓僧人在遠離塵世的地方靜心修行。石窟寺由兩部分組成，一部分是供僧人居住修行的僧房，鑿成一間間方方的禪室；另一部分是用於舉行宗教活動的佛殿，在山岩中開出長方形的柱廊大廳，兩側是石柱。兩排石柱在大廳裡形成曲線，圍繞着最裡面的石塔。石窟頂部鑿成拱形，門洞上面有個馬蹄形拱窗，天光就由拱窗照進佛殿。當時佛教還不拜佛像，做佛事時僧人就圍着石塔轉。以後石窟寺越造越大，出現了著名的阿旃陀石窟。阿旃陀石窟位於今印度馬哈拉施特拉邦的一個環形山谷中，共有29窟，其中25窟為僧房，4窟為佛殿。石窟內有大量雕刻和壁畫，描繪佛教故事，有很高的藝術價值。

後來佛教在印度本土衰落，但卻傳播到鄰近的國家，傳入中國、朝鮮、日本和東南亞國家，成為世界性宗教，佛教建築也隨之傳到這些國家。公元1世紀時，在洛陽建造了中國第一座佛寺白馬寺。這座寺廟是在東漢明帝時由印度僧

（左圖）印度古代金製佛塔上的釋迦牟尼與弟子像。

幽堡深宮

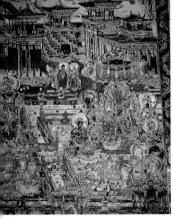

敦煌壁畫中的佛寺建築。

白馬寺。

人摩騰、竺法蘭所建。據說他們用白馬駄經書來中國傳教，得到明帝嘉獎，明帝命建白馬寺供他門居住。據史料記載，白馬寺"為四方式，凡宮塔制度猶依天竺舊狀而重構之"。這說明當時的寺廟佈局還是依照印度式樣，是一個以佛塔為中心的方形庭院。佛教在六朝時期得到很大發展，因而建造了大量寺廟。僅北魏都城洛陽一地就曾建寺上千所，南朝的都城建康（今南京）也有廟

宇 500 多所。這時的寺廟已採用"前塔後殿"佈局，但主要部分仍是塔院。比如北魏洛陽的永寧寺核心部分就是一座九層方塔，塔北建佛殿。

唐代是中國佛教發展的鼎盛時期，基本形成了今天的佛教寺廟格局。由敦煌壁畫等資料來看，這時佛寺的主體部分採用對稱式佈置，沿中軸線依次排列山門、配殿和大殿等建築，其中殿堂是全寺的中心，而佛塔則退居到後面自成塔

佛寺靈光

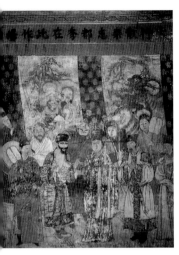

廣勝寺演劇圖。

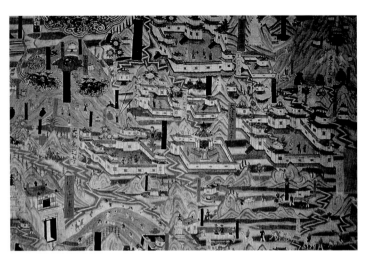

敦煌壁畫中的五台山寺廟。

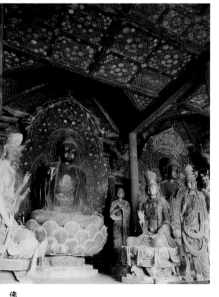

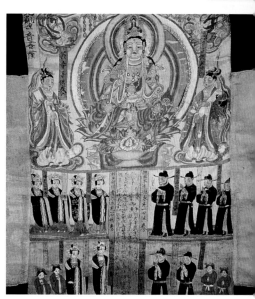

(左圖)華嚴寺下寺彩塑佛像。

(右圖一)敦煌壁畫供養人佛像,供養人是出資修繕寺廟的施主。

(右圖二)法國人伯希和在敦煌莫高窟藏經洞中搜掠經卷。

(右圖三)雲岡石窟佛龕。

佛寺靈光

院。大的寺廟除了中央一組主要建築外,還按用途不同劃分為若干庭院。山西五台山是佛教聖地,被當作文殊菩薩的道場,在這裡興建了不少寺廟。五台山的佛光寺始建於北魏,唐代重修。寺內的東大殿是唐代木建築的代表作,它用樑柱木結構作框架,以柱子承重,榫卯固定,殿身和屋頂間的斗拱碩大,具有很好的結構作用和裝飾效果。另外位於五台山另一台地的南禪寺大殿也是建於唐代,是中國現存最古老的木結構建築。大殿平面近似方形,殿內沒有柱子,樑架結構簡練實用,形體美觀。

佛寺中除建築外,還有眾多的造像雕塑、精美壁畫和書法墨跡。如山西洪洞的廣勝寺寺內保存了元代的精美壁畫,其中有幅"大行散樂忠都秀在此作場",生動地描繪了元代戲劇演出的情形。建於遼金時期的山西大同華嚴寺上寺中有上千幅壁畫,內容大多是佛教故事,而下寺則以彩塑佛像聞名。

除建在地面的木結構佛寺外,在中國還建造了不少印度風格的石窟寺,尤其是在北魏和盛唐時期形成了兩個開鑿石窟的高潮。與古印度石窟寺相仿,中國的石窟也是分為供崇拜用的"禮拜窟"和供僧人居住的"禪窟"兩部分。敦煌莫高窟是中國最大的石窟寺,現存洞窟近500個,因當地石料不宜雕刻,故窟內多壁畫和彩塑,有的甚至是兩種藝術形式並用。菩薩本身用泥塑,頂部的佛光、周身的飄帶則繪成壁畫。1900年,在窟內還發現了一個藏經洞,裡面存有大量經卷文書、絹畫等文物,有極高的史料價值,可惜的是它們大多已被掠往國外。北魏時期還先後在山西大同的雲岡和河南洛陽的龍門開鑿了兩個石窟寺,多為在山崖立面上開鑿佛像,數量多達幾萬尊,形成了"影中群像動,空裡眾靈飛"的壯觀景象。自唐以後,地處南方的四川石窟藝術崛起,並形成了與北方石窟不同的特點:一是注重雕造巨型佛像,最有名的是位於三江匯流處的樂山大佛,在崖壁上劈山雕造而成,它與山等高,遠看上去"山是一座佛,佛是一座山";二是造像內容有變化,有儒(儒家學說)、釋(佛教)、道(道教)三教合一的傾向,並有濃厚的生活氣息,四川的大足石刻就體現了這一變化。

幽堡深宮

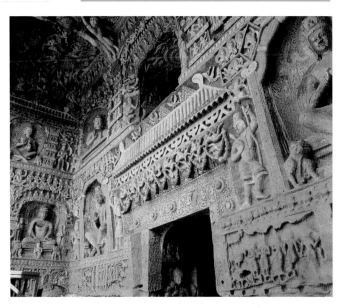

<div style="writing-mode: vertical-rl">佛寺靈光</div>

佛教從印度傳到中國後,又經朝鮮傳入日本,不久日本就出現了一些很有特點的佛寺。公元7世紀,在日本都城奈良興建了法隆寺。這座寺廟主體是個"凸"字形院子,四周環以廊廡。前有天王殿,後有大講堂,講堂兩側分立經樓和鐘樓,和廊廡相接,分列於軸線兩側的是金堂和五重塔。這種"唐式"佈局明顯受到中國寺廟建築式樣的影響。從12世紀開始,日本佛寺建築開始趨向本土化,在原有的仿唐建築風格中加入了一些本地特色。

樂山大佛。

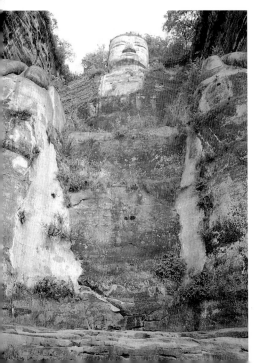

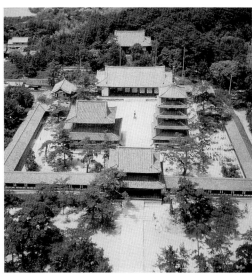
日本法隆寺。

幽堡深宮

古塔聳峙

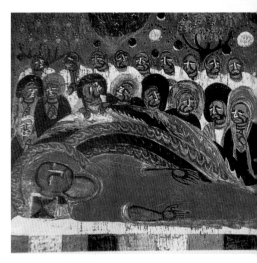

敦煌壁畫中佛涅槃圖，佛家弟子為釋迦牟尼去世傷心

塔起源於印度，最初是佛家弟子為存放佛祖釋迦牟尼的舍利而造的一種建築。印度的塔是墳塚式的。隨着佛教在東漢年間傳入中國，塔也隨之傳來。佛塔傳入後受到中國本地建築風格影響，形制有很大變化，其主體成為樓閣式的多層建築。塔原來的墳塚式樣被縮小到塔頂，稱為"刹"。

早期中國的佛塔多是正方形的木結構樓閣式塔，它是印度塔與中國樓閣建築結合的產物。這種塔都建在高大的台基或須彌座（由仰蓮花瓣組成）上，塔身自下而上逐層變窄，空間不斷縮小。塔的層數多為奇數，以七層最常見。據《洛陽伽藍記》記載，在北魏時都城洛陽的永寧寺有座樓閣式木塔，每層塔檐角上都懸掛着金鐸，風吹鐸響，十里外都能聽見。南北朝時出現了密檐式塔，它的第一層特別高大，以上各層之間距離低而密集，塔檐緊密相接，好似重檐樓閣。密檐式塔大多不用來登臨，有的雖可登臨，但因檐密窗小，又沒有欄杆，觀覽效果遠不如樓閣式塔。北魏時建的河南嵩岳寺塔就是一座密檐式磚塔。塔最下層為十二邊形，上段改為八角形，八面各砌出壁龕。塔刹是石頭的，上面承托着由七重相輪組成的刹身。塔內結構為空洞式，直通塔頂。塔身密檐間距離逐層向上縮短，顯得既巍峨挺拔，又婉轉柔和。

隋唐時期佛教廣為傳播，並進一步中國化。這時除樓閣式、密檐式外還出現了單層的亭閣式塔，主要用作墓塔。建塔材料除木材、磚石外，還使用了銅、鐵、琉璃等。因為木塔容易易於火，已很少建，基本上被磚塔取代，也有的是在磚築塔身外面用木欄杆、木屋檐，這樣既利於防火，也保持了木樓閣的外貌。

蘇州雲岩寺塔俗稱虎丘塔，始建於隋代，

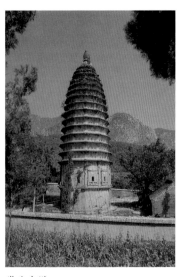

嵩岳寺塔。

虎丘塔。

幽堡深宮

大雁塔。

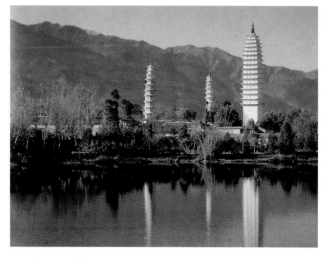

大理崇聖寺三塔。

現存的塔是五代時重建的。這座樓閣式磚塔早已傾斜，但傾而不倒，是中國現有傾斜度最大的古塔。慈恩寺塔又稱大雁塔，是唐塔的代表。這座七層樓閣式磚塔平面為正方形。唐代高僧玄奘取經回國後曾在慈恩寺居住，大雁塔上層還被玄奘用來藏經。在唐代來京城長安考中進士的文人，循例都要到大雁塔登高遠眺，抒懷暢詠，題名紀念。"雁塔留名"成了當時學子孜孜以求的美事。河南登封少林寺在唐代香火很盛，有眾多高僧，因而留下了不少墓塔，形成了塔林的奇觀。在雲南大理崇聖寺遺址呈"品"字形排列着三塔。三塔居中的千尋塔是唐塔。千尋塔為方形密檐式磚塔，塔內有樓梯可達塔頂。塔檐起勢圓和，外觀輪廓呈現優美的弧形。另外兩座是宋塔，外觀輪廓近似錐體，顯得玲瓏娟秀。這三座塔不是同時建造，風格也不同，但卻構成了一個和諧的整體。

留存至今的宋塔數量較多，塔的結構也多變化。在宋代還出現了全部用琉璃燒製的塔，色彩鮮艷。宋塔中杭州的六和塔是有名的一座。這座塔原本也是用來供奉舍利，並以鎮錢塘江大潮，後來在塔頂點燈，為夜間過往的船隻導航。遼代佛教盛行，在北方造了不少塔。遼塔大多是實心結構的密檐式塔，也有樓閣式塔。遼塔以山西應縣的木塔最為著名。這座木塔正式名稱為佛宮寺釋迦塔，它位於寺廟中心，呈八角形，外觀五層，內部實為九層，可沿木樓梯登塔。應縣木塔經歷了多次強烈地震考驗，都安然無事。

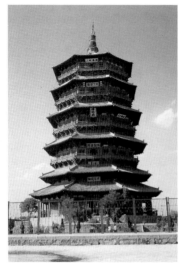

應縣木塔。

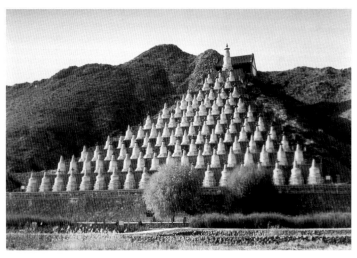

青銅峽塔群。

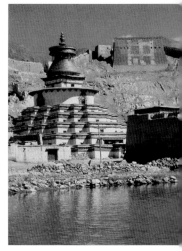

白居寺菩提塔。

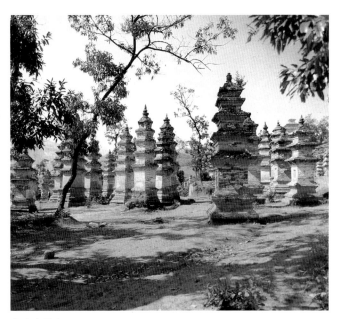

少林寺塔林。

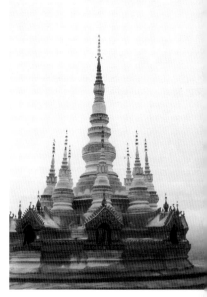

曼飛龍塔。

　　元代崇尚喇嘛教，既建喇嘛廟也造喇嘛
塔。元世祖忽必烈敕令在大都（今北京）建一座
喇嘛塔，工程由尼泊爾人阿尼哥主持，這就是
"白塔"。後來以白塔為中心建了寺廟，明代重

修後稱為妙應寺。現存的妙應寺白塔保留了元代
建築風格，塔座為摺角式須彌座，塔身為巨大的
覆缽，形如寶瓶，外形雄渾穩健。塔身之上又是
一層摺角式須彌座，上面相輪層層拔起，呈圓錐

幽堡深宮

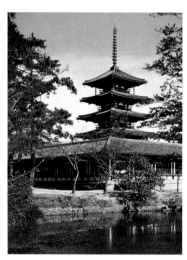

敦煌壁畫"分舍利"，造塔就是為供奉佛祖的舍利。

日本法隆寺塔，其形制受唐塔影響。

<div style="text-align:right">古塔聳峙</div>

形，共13層，名十三天。塔剎是一金光閃爍的銅製小喇嘛塔。在明清時期出現了一種新的寶塔類型——金剛座寶塔，它是在一個高台上建五個小塔，或是密檐塔，或是喇嘛塔，以供奉"金剛界五佛"。它的基本形體源於印度，後融合了中國城關式建築的某些特點。這種塔的數量很少。

在少數民族地區還有一些形態比較奇特的佛塔。寧夏青銅峽有一組規模很大的喇嘛塔群，由108個小喇嘛塔組成，形成一個三角形。西藏江孜的白居寺菩提塔底座為曲折形，成五層階梯狀，塔身為圓柱形，裡面設有佛殿、經堂，是一座將佛殿組合成塔形的特殊佛塔。雲南傣族聚居區的佛塔形式來自緬甸，因而稱為緬式塔，其中最有名的是景洪的曼飛龍塔。此塔在八角形須彌座上立有一座主塔和八座小塔，塔身為圓形，上下分若干段，粗細相間，頂上有尖錐狀塔剎，造型挺拔秀麗。

在中國的古塔中也有一些與佛教無關，比如在新疆吐魯番有座蘇公塔，用磚砌成圓錐形，塔身用琉璃磚裝飾，外表有十多種幾何花紋。塔旁有一塊用維吾爾文和漢文刻的石碑，碑文介紹這座塔是清乾隆年間吐魯番郡王蘇來滿為他父親額

敏和卓所建，故而稱蘇公塔。額敏和卓在清代曾配合朝廷平定了準噶爾部叛亂，為國家統一做出了貢獻。還有一種情況是各地為振興本地文風而建的塔，與風水有關，這些塔常被稱為文峰塔。據說建塔"立一文筆尖峰"，當地就會有更多人考中科舉。另外塔還有構景的功用，在明清兩代大造園林的熱潮中，塔是園中重要的造景要素。

中國古塔的形制還傳到了鄰國，為日本、朝鮮、越南這些也受佛教影響的國家所接受。

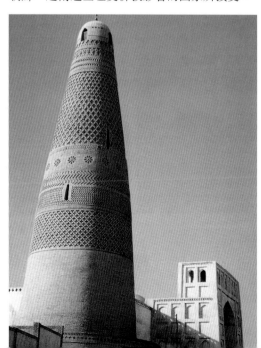
蘇公塔。

幽堡深宮

安魂之所

這裡說的安魂之所指的是埋葬死者的陵墓。將死者葬入墓中與信仰有關，古人相信人死後靈魂不滅，在另一個世界照常生活，所以就要厚葬死者，為他的靈魂提供舒適的生活環境。

早在史前社會就有各種墓葬形式，但從建築上來看，史前墓葬還相當原始。在中國自進入階級社會，到殷商時期開始形成陵墓的規制。這就是土坑豎穴墓葬，在地下建造木槨室，地面不立墳丘。到春秋戰國時期陵墓建築有變化，出現了墳丘式墓葬。為便於活着的人祭祀死者，還要在地面建造享堂。

到秦朝，陵墓及其附屬建築已經形成了佈局嚴謹、規模宏大的建築群。秦始皇是中國歷史上第一個皇帝，他即位不久就開始修建自己的陵墓，前後共用了 37 年。秦始皇陵的主體在今陝西臨潼驪山北麓，外觀是一個方錐形夯土台。秦

漢畫像磚上的薅秧圖。

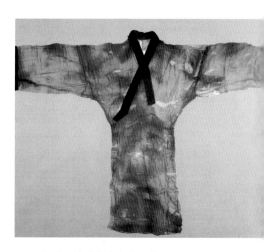

（上圖）馬王堆漢墓中出土的素紗襌衣。
（左圖）排列整齊的秦俑。

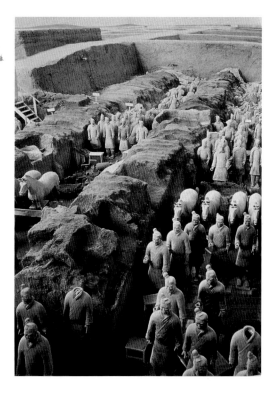

安魂之所

幽堡深宮

陵內部情況因未經發掘還不清楚，但據《史記》記載，秦陵地宮內放滿了珍珠寶玉，天花與地面有日月星辰和江河湖海的印記，並以水銀充填在江河印記之中。20世紀70年代，在秦始皇陵東面不遠處發現了兵馬俑坑，發掘出的陶俑有上千牛，陶馬上百匹，戰車幾十輛。這些陶俑、陶馬分作弓卒、步兵、騎兵、戰車兵，列成方陣，威武雄壯地埋在地下。

漢代陵墓沿襲秦制，墓室仍深埋於地下，地面有土丘為陵體。方形的陵園有夯土圍牆，每邊有門，門道兩側各有一土闕。漢代的地下墓室不再用豎穴土坑樣式，而是模仿地面宅院建造長方形的墓室，墓道也改為斜坡式或階梯式。漢代前期仍用木槨室，有所謂"黃腸題湊"的形制，即用黃柏木段疊成墓室。漢後期墓室的建築材料改變，用長條形的空心磚或石料鋪砌。這些磚石表面多雕刻有各種紋樣，被稱為畫像磚和畫像石。紋樣內容既有人物、動物圖像，也有描繪人們勞動、遊戲、生活的場景。還有一類漢墓是在天然岩石中開鑿而成，多見於諸侯王墓。漢代帝王墓中，以漢高祖的長陵和漢武帝的茂陵最為著名，長陵多陪葬墓，而茂陵則以墓前的石雕聞名。在

陵前設置石刻的做法始於漢代，其作用一是為表現戰功和成就，二是作警衛和儀仗。前些年考古工作者還發掘了一些漢王侯墓。漢代盛行厚葬之風，墓內隨葬品豐富。長沙的馬王堆漢墓中出土了大量絲綢織品，其中一件素紗禪衣重量竟不到50克。而在河北滿城出土的中山靖王墓是座依山開鑿的崖墓，墓中出土的金縷玉衣是罕見的珍寶。

六朝時期南朝的帝王陵也有其特點，它們大多建在背依山岡、面對平原的地方。在依山開鑿的墓穴裡鋪地磚，砌墓室。墓室中有石刻的墓誌銘，記載死者生平。墓前有精美的石刻，排列着石獸、石柱和墓碑。石獸形如獅子，配有雙翼，頸短而粗，昂首挺胸，張口吐舌，個個雕刻得栩栩如生。在南朝王侯蕭景墓前有根神道石柱，柱頭有圓盤柱蓋，柱蓋上刻蓮花紋，蓋頂立有一個玲瓏的小獸望天吼，造型極為生動。

唐代的皇陵繼承前代形制，以陵體為中心，陵前有神道相引，神道兩旁立有石雕。唐陵還採用六朝皇陵規制，用自然山體做陵體，使得皇陵氣魄宏大。唐太宗修建昭陵，採納"因山為陵，不復起墳"的做法，鑿山修陵。唐高宗和武

（上圖）南朝陵墓前的石獸辟邪。
（右圖）西漢中山靖王墓中的金縷玉衣。

（上圖）蕭景墓前的神道石柱。

安魂之所

則天合葬的乾陵也是開山石、闢隧道深入地下，陵前的神道兩旁依次排列華表、飛馬、朱雀、石人、石馬，還立有當年臣服於唐朝的外國君王石雕群像 60 座。

宋朝的皇陵修建體制與前代不同，以前皇帝剛登基就為自己建陵墓，而宋朝規定皇帝死後才能建陵，而且必須在七個月內完工下葬。所以在規模上宋陵比前代皇陵要小得多，施工質量也比較粗陋。但宋陵前石刻數量增加，將石人分為文臣、武將，還增加了大象、駱駝等大型動物。元代帝王承襲蒙古遊牧民族習俗，陵墓不起封土堆，葬後讓馬把地面踏平，所以元帝皇陵在何處就無人知曉了。

明代皇陵與前代帝王陵墓有些不同：不開山做地宮，而是在山前挖地為地宮，然後在地宮上堆土而成寶頂；把方形土堆改成了圓墳；皇陵集中建造，有共同的入口和神道；加長神道，排列眾多石像。明太祖朱元璋的孝陵位於南京城東鍾山的主峰下，陵墓前有長達 1,800 米的神道，神道上依次排列大金門、石碑、石像、石柱直到櫺星門。進門過金水橋到達陵墓中心區，由南至北佈置著大紅門、恩門、恩殿、方城明樓、寶城，地宮在寶城下面。這些建築排列在一條南北

明十三陵。

幽堡深宮

（左圖一）唐永泰公主墓室。
（左圖二）明十三陵大石牌樓。
（右圖）長陵。

中軸線上，北面正對鍾山主峰。孝陵的這種佈局成了後來明清兩朝皇陵的標準樣式。

明成祖朱棣在遷都北京後，就令人尋找修建皇陵的風水寶地。明皇陵選在北京昌平縣北面的天壽山南麓。這裡山地環抱，地域開闊，以後的明代皇帝都選在這裡建陵，合組成一個龐大的皇陵區，統稱為明十三陵。陵區大門是一座五開間的大石牌樓，由此向北，經大紅門、碑亭、石像直至欞星門。進欞星門後有一條大道通往朱棣的長陵，在這條道上分道通往其他各陵。長陵的規模居十三陵之首，它的恩殿寬度甚至超過了故宮的太和殿。1956年，考古工作者發掘了十三陵中定陵的地宮。定陵是萬曆皇帝的陵墓。據史料記載，在陵墓完工時，這位皇帝曾親臨現場，見到自己的陵墓質量不錯，欣喜之餘竟下令在地宮裡設宴，與群臣飲酒慶賀。如今發掘出的定陵地宮規模確實不小，裡面分為前殿、中殿、後

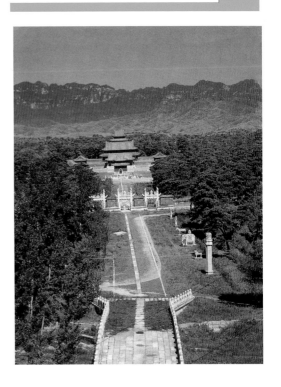

（左圖）明陵前的石人石馬。

定陵出土的金絲皇冠。

殿，中殿陳設皇帝寶座，後殿的石頭棺床上放置着皇帝和皇后的棺槨，裡面有許多陪葬品，其中有頂皇冠是用纖細的金絲編織而成的。

清朝陵墓建築基本上沿襲明制。清王朝入關後在北京附近建造皇陵，先是在河北遵化的燕山下建造了一個陵區，這就是清東陵，佈局與明十三陵相仿，只是寶頂由圓形改為長圓形。清雍正皇帝即位後嫌東陵風水不好，令人另選陵址，在河北易縣的泰寧山下又建了一個陵區，這是清西陵。到下一任乾隆皇帝建陵時本應隨父雍正葬在西陵，但他擔心東陵荒廢，又決定葬在東陵。他還立下規矩：其子之陵應在西，其孫之陵應在東，形成了父子分葬東西的格局，以使兩陵區都不被冷落。再加上清代在關外的一個陵區，清王朝共有三個帝王陵區。

安魂之所

皇城故宮

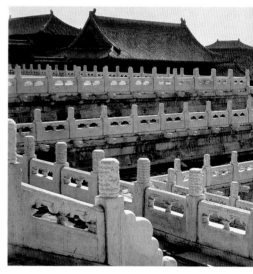

故宮又稱紫禁城，是明清兩代的宮殿，也是中國現存最大最完整的古建築群。1403年明成祖朱棣即位後決定從南京遷都到北京，1406年動工興建北京城，1416年興建皇宮，歷時14年後於1420年建成。為修建京城和皇宮，在全國徵調了約30萬工匠。來自江蘇吳縣的蒯祥就是其中的佼佼者，他被推為建造皇宮的設計師和監造者，主要負責修建三大殿和承天門(即天安門)，因技藝精湛被明成祖稱為"蒯魯班"。明代的北京城區是在元大都的基礎上改建的，而宮殿形制則仿照明初南京的宮殿。故宮在明清期間

故宮三大殿月台上的漢白玉欄杆。

多次重修、擴建，但基本佈局沒有改變。

北京城正中的中軸線是一條貫通南北長8,000米的大道。這條筆直的大道南起永定門，向北一直通向故宮。這種中軸線的安排體現了古代帝王"唯我獨尊"、"至高"、"至中"的理

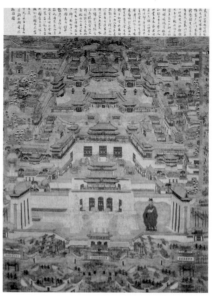

幽堡深宮

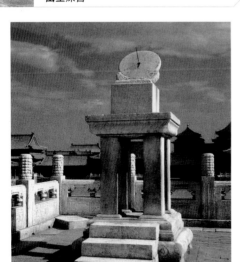

太和殿的日晷。

念。故宮就位於這條中軸線正中的位置，呈長方形，南北長960米，東西寬760米。四周有高大的磚砌城垣，宮牆四角各有一座精美秀雅的角樓。故宮角樓的造型奇特，是獨一無二有着"三層檐、九樑、十八柱、七十二條脊"的木結構建

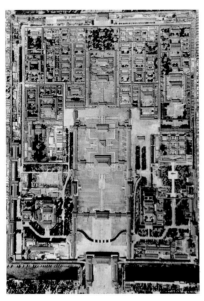

築。牆外有寬闊的護城河環繞，形成了一個壁壘森嚴的大城堡。故宮南面為南北狹長的前庭，有天安門和端門。正門是午門，午門採取門闕合一的形式，在高峻雄偉的城座上建起了一組建築，下闢門道，氣象威猛森嚴，是古代獻俘、頒詔的地方。民間有"推出午門斬首"的説法，實際明清兩朝這裡從來不作處決人犯的刑場，只是在明代曾把這裡當作處罰人的地方，用木棍杖責違逆皇帝意旨的大臣。午門後有一方形廣場，彎曲的金水河橫貫而過。河上跨五座漢白玉單拱石橋，橋北則是高大的太和門。

　　進入太和門就能見到故宮的主體建築。故宮的宮殿建築佈局有外朝、內廷之分。外朝以太和、中和、保和三大殿為中心，文華、武英兩殿為兩翼，是皇帝舉行大典和召見群臣、行使權力的主要場所。

　　三大殿是外朝的核心建築。太和殿就是俗稱的"金鑾寶殿"，是中國現存最大的木結構建築，重檐廡殿頂，有兩層屋檐，殿頂飛檐翹起，鋪金黃色琉璃瓦，檐上每個角裝飾有十個走獸，檐下佈滿斗拱，這些都是至尊至貴的象徵。殿前有可容萬人聚集的廣場。月台上放置銅龜、銅鶴、日晷（測時辰）、嘉量（標準容器）等陳設。這些陳設不僅象徵着江山永固統一，而且也點綴了殿前空曠的露天空間。太和殿是故宮中最尊貴的建築，每年元旦、冬至、皇帝生日三大節日以及國家的重大慶典，皇帝都在這裡接受百官朝賀。舉行慶典時，銅龜、銅鶴腹內引燃松香、沉香和松柏枝，口中飄出裊裊香煙，縈繞在殿前，給肅穆莊嚴的儀式增添神秘的氣氛。太和殿中央放着皇帝的寶座，整個大殿只供皇帝一人使用，

（左圖一）清代武英殿本珍籍中的插圖"成造木子圖"，表現工匠為造屋木作的場景。
（左圖二）明代的宮殿圖，右下處有蔣祥的立像。
（左圖三）清人徐揚繪《御製生春圖》，畫中可見沿中軸線建造的故宮。
（左圖四）故宮航拍全景。

皇城故宮

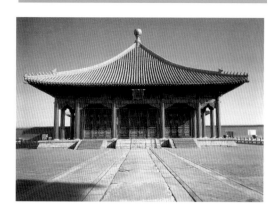

(上圖)天津楊柳青年畫"京都紫禁城"。

(左圖) 中和殿。

(右圖) 1919年五四運動時天安門前的遊行隊伍。

行禮時大門敞開,文武百官都站在下面的月台和廣場上。這時眾人站在下面,開闊的廣場被四周的廊閣封閉,8米高的台基把大殿平地托起,三層漢白玉雕花欄杆層層疊疊,眼前紅牆、黃瓦和白欄杆被青灰色磚石映襯,在藍天下形成崇高、莊嚴、神聖不可侵犯的氣勢,對人心理上有強烈的震懾作用。中和殿是座方方正正的建築,供皇帝在大朝前休息用,是個臨時停留場所,因而體量較小。再後面的保和殿則是皇帝宴請王公、舉行殿試的地方。三大殿建在一個"工"字形的漢白玉三層台基上,四周廊廡環繞,氣勢磅礴,是故宮中最壯觀的建築組合。

文華殿原是太子讀書處,後來改作皇帝召見翰林學士、舉行經筵(講學活動)的地點。這裡雖然建築規模不大,但環境清幽雅致,皇帝很喜歡來這裡活動。在文華殿北有一座黑綠

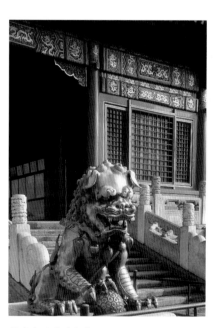

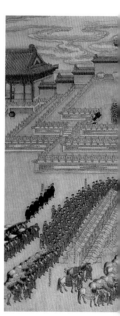

乾清宮門前的銅獅。

御花園中的假山。

幽堡深宮

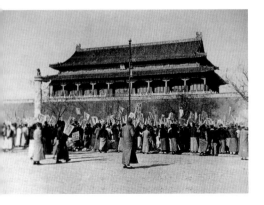

兩色的琉璃頂樓閣，這裡是國家收藏圖書的文淵閣。武英殿是皇帝召見大臣的地方。1644年，李自成率起義軍打進北京，就是在這裡理政。清康熙年間，在武英殿設銅活字印書場所，印出了大量活字版圖書，稱為殿本。

　　內廷是皇帝處理日常政務和后妃、皇子們居住、遊玩的地方。由於功用不同，內廷建築布局緊湊、謹嚴而富有生活氣息。內廷從乾清

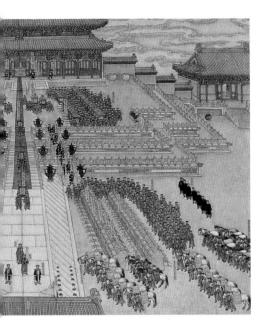

《光緒皇帝大婚圖》，典禮在太和殿前舉行。

門開始，在中軸線上的建築有乾清宮、交泰殿、坤寧宮以及周圍的東、西六宮等。乾清門前有一對金光閃耀的鎏金獅子和相對排列的十隻鎏金水缸，水缸貯水既供日用，也備發生火災時滅火用。乾清宮、交泰殿和坤寧宮像三大殿一樣也坐落在"工"字形的月台上，但月台只有一層，殿宇規模也不如三大殿，建築風格由雄渾壯麗變為端莊華貴。乾清宮東西各有六組自成體系的院落，即東六宮和西六宮，每組院落都以前後殿堂、東西廂房這樣"一正兩廂"的格局組成。這裡的建築不講究外表的堂皇，注重的是內部裝飾的華麗，大量使用琉璃磚裝飾，看上去玲瓏剔透，光彩奪目。東六宮南面有奉先殿，西六宮前面是養心殿。雍正皇帝就曾在養心殿居住，處理政務。他為辦事方便，曾在養心殿附近設立軍機處，後來成為清廷中權力最大的機構。按宮廷制度內廷是生活區，外臣不得擅自入內，但因為後來皇帝常在這裡聽政、講讀，故而也就允許外臣進入。

　　內廷裡還有三座花園。御花園在故宮中軸線的煞尾處，這裡有蒼松翠柏、名花異卉，怪石虯立，泉水噴珠，是宮中風景最佳之處。寧壽宮花園因是乾隆時所建，俗稱"乾隆花園"，處處模仿江南園林。慈寧宮花園面積很小，裡面有喇嘛寺和古木老樹，供年老的嬪妃養老。

　　金碧輝煌的故宮是中華文明的瑰寶，中國建築藝術的精華，即使在世界建築之林也是奇觀巨構。

布達拉宮紀事

拉薩大昭寺壁畫《文成公主入藏》。

　　布達拉宮是現存最大的藏傳佛教喇嘛教的
寺院建築群，也是過去喇嘛教宗教領袖達賴居
住的宮殿，位於中國西藏拉薩市中心的紅山
上。布達拉宮的名稱出自梵文，意為"佛之聖
地"。

　　布達拉宮的始建年代可以追溯到公元 7 世
紀。據藏文文獻記載，雄才大略的吐蕃贊普
（藏王）松贊干布定都邏些（拉薩古稱）時，文
成公主從長安來吐蕃和親。松贊干布為迎娶公
主，"乃為公主築一城以誇後世"。《西藏王臣
記》裡寫道："在紅山那裡，築起三道圍牆。在

圍城當中修起堡壘式宮室999座，又在紅山頂修
起一座，湊足千座之數。這些宮室裝飾金鈴、塵
拂、珍珠網幔、纓絡等物，十分壯麗，可與天宮
媲美。"但盛景未能長久，松贊干布死後，因雷

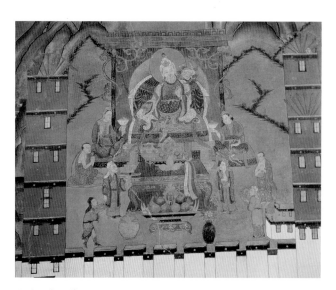

布達拉宮松贊干布像。

布達拉宮壁畫《金城公主入藏》。

幽堡深宮

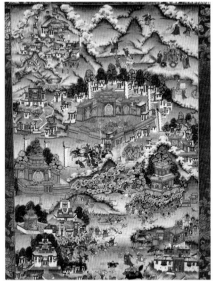

西藏唐卡畫，描繪松贊干布統治時建造宮室的情形。

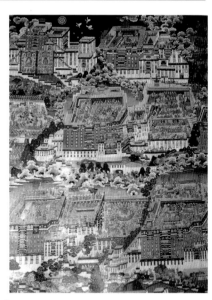

西藏唐卡畫，描繪布達拉宮完工。

布達拉宮紀事

電火災和戰亂破壞，布達拉宮大部分被毀，只剩下斷壁殘垣，以後就這樣衰敗了整整 1,000 年。

清順治二年（1645 年），五世達賴決定重建布達拉宮，他親自去現場勘察。重修工程規模十分浩大，有幅壁畫《布達拉宮建築圖》畫出了當時的情景：運送巨石的工匠彎腰屈背，不停地喘息。當時西藏不用車，所有石料都用騾子和人力搬運。為了取土，人們在山下的草地挖了個又大又深的坑，湧出的地下水形成一個湖，這就是龍王潭。幾年後紅山上建起了高峻雄偉的白宮（因外牆塗成白色得名）。1652 年，五世達賴進北京去觀見順治皇帝，返回拉薩後就住進了白宮。傳說在 1682 年達賴圓寂後，攝政桑結嘉措決定暫不發喪，以免影響後期工程，並於 1690 年又繼續修築布達拉宮的紅宮（因外牆塗成紅色得名），歷時四年建成。到竣工時桑結嘉措才宣佈達賴圓寂的消息，還在宮前立無字碑以示紀念。開工時常年有 7,000 多工匠在工地幹活，康熙皇帝派了 100 多名滿漢工匠來參加施工，甚至鄰國尼泊爾也派工匠來援建。以後的維修一直沒有停止，每世達賴圓寂後還都要拆一方屋頂，修一座靈塔。

紅山之巔的布達拉宮由紅宮、白宮、平台、角樓和僧舍等部分組成。整座建築以石木結

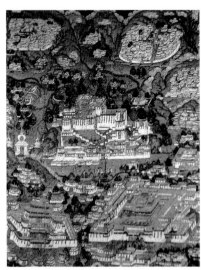

清代拉薩城全景，畫面正中是布達拉宮。

幽堡深宮

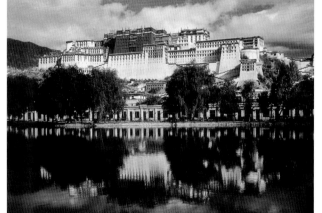

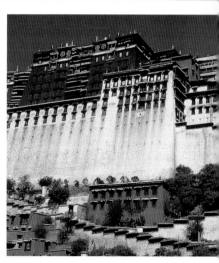

構為主，紅白相間的宮牆、金碧輝煌的宮頂，在藍天白雲映襯下顯得格外壯觀。布達拉宮依山而建，下寬上窄，結構渾然，氣勢非凡。從宮前廣場向北穿越石砌門樓，進入一個三面築有高牆的圍城，再經過漫長的石蹬道走到山腰，才到達宮門。宮門的門閂很特殊，是用整根樹幹做成。這裡帶箭窗的碉樓用白石砌成，厚達幾米，在檐邊和石欄牆則用白瑪草塗紅裝飾，外觀簡潔明快。絳紅色的白瑪草有着絲絨般的質感，是西藏特有的建築材料，只在重要的宗教建築中才用。出廊

道有個大平台，是以前專供達賴和貴族看藏戲和歌舞表演的地方。這個平台用西藏特有的阿噶土夯築而成，土中摻有酥油，施工效果如同水磨石。

紅宮是整個建築群的主體，由主殿、靈塔殿等殿堂組成。主殿居中，西端正中有達賴喇嘛的寶座，是達賴接受參拜的地方。主殿裡用絲綢裹柱，樑樑都飾以彩畫圖案或鏤空佛像，還懸挂着乾隆帝題寫的匾額和康熙帝送的一對刺繡幔帳。這對幔帳是專門為慶賀紅宮落成而製作，為

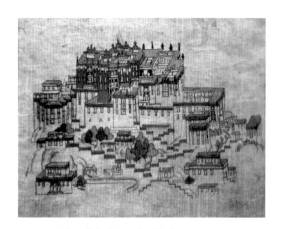

20世紀初英國畫家筆下的布達拉宮。

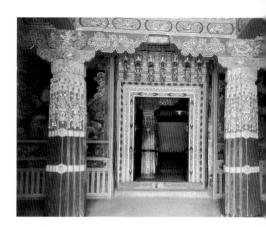

白宮中金碧輝煌的大廳。

幽堡深宮

(左圖一)布達拉宮映在龍王潭中的倒影。
(左圖二)布達拉宮雄姿。
(下圖)藏於布達拉宮的金奔巴瓶。

化康熙皇帝精選工匠，耗銀1萬多兩、花費一年時間才完工。幔帳闊大無比，只在達賴舉行大典時才用。靈塔殿裡有八座達賴靈塔，塔體方座圓身，外形與北京的白塔雷同，外面用金皮包裹，珠玉鑲嵌。按照西藏的風俗，達賴享有塔葬中最高的金靈塔葬待遇。五世達賴靈塔是第一座也是最大的一座靈塔。他的享堂佔據整個一間大殿，四周遍繪記述五世達賴生平的壁畫。他生前曾去北京朝拜順治皇帝，受到冊封，並受贈金冊、金印。這是他一生中很重要的事，在壁畫中自然被重點描繪。紅宮最高處的殿堂供有乾隆帝畫像，以前每到藏曆新年，達賴喇嘛都要率僧俗官員在像前敬拜。

白宮在紅宮東面，是達賴喇嘛的住所。它的位置比紅宮低，裝飾十分華麗。白宮中有個壁畫大廳，裡面繪有唐朝兩位公主文成公主和金城公主進藏的內容。白宮主殿東大殿是舉行大型活動的場所，歷代達賴坐床、親政、冊封這些重要典禮都在這裡由清朝駐藏大臣主持舉行。宮中收藏了極為豐富的珍貴文物，其中有中央政府歷代敕封達賴喇嘛的金冊、玉冊、金印等，還有乾隆皇帝御賜的為挑選達賴轉世靈童而設的金奔巴瓶，由駐藏大臣在金瓶中取籤確定靈童。白宮頂層是

達賴日常生活起居的處所，有兩間殿堂，因這裡裝有落地玻璃窗，光照充足，被稱為東日光殿和西日光殿。

仔細尋找還能在宮內找到一些最早的遺跡，有松贊干布修法洞和觀音堂。傳說松贊干布曾在洞中靜坐修行，洞壁已被煙熏得漆黑發亮，洞裡的松贊干布、文成公主塑像則反映了1,300多年前漢藏友好聯姻的親密關係。

布達拉宮拔地高200多米，外觀13層，實際只有九層。由於它起建於山腰，大面積的石壁又屹立如削壁，使建築彷彿與山岡合為一體，氣勢恢弘。在建築設計上它沒有採用宮廷建築常用的中軸線和對稱佈局，但卻在體量和位置上突出紅宮，並注重色彩的強烈對比，仍然達到了重點突出、主次分明的效果。紅宮頂上的金殿和金塔，在陽光照射下金光燦爛，也更加突出了這組建築的氣勢。在建築佈局和形體上，布達拉宮實際採用的是曼荼羅模式。"曼荼羅"在梵語中是壇城的意思，也就是要築方圓之壇，安置諸尊以供祭者。布達拉宮在建築設計上正是要體現這一目的，它的佈局、層次和色調都是要再現一個佛國靈界，以巨大、厚重、幻化迷離來強化曼荼羅的神聖境界。

布
達
拉
宮
紀
事

清廷在熱河承德避暑山莊仿布達拉宮建的普陀宗乘廟。

幽堡深宮

中國民居

民居就是住宅建築，因其面廣量大，是建築發展的主體和基礎。民居的發展情況既是社會工程技術水平的體現，也受自然條件影響，還反映出其中豐富的文化內涵。

中國的古民居出現得很早，在原始社會末期就有氏族成員聚居的村落。進入奴隸社會後，民居建築中出現了等級差別。在一處商代遺址中，奴隸住在半地穴住宅中，而奴隸主則住在地面寬敞的房屋裡。這時的牆大多用夯土或土坯築成，樑架用的是木頭。到西周時住宅佈局已相當整齊，以中軸線為中心出現了四合院、影壁、廊房和大廳。屋頂上已有筒瓦和板瓦。至漢代，貴族的豪宅除大門外還有中門，車馬可直接進出，門旁蓋有客房，中門以內是住房。隋唐時民居有

了更大的發展，有些貴族宅邸規模宏大，房屋間用迴廊連接，迴廊上有直櫺窗。古民居發展到宋朝已相當成熟，官宦人家住宅承襲漢以來格局，前面是堂屋，後面是住房，兩邊有耳房和偏院。在今天浙江永嘉楠溪江流域，還完整地保存着一個"宋村"，這就是蒼坡村。這個南宋年間建成的村落以"文房四寶"形式佈局：村子右邊有座筆架山，對着山鋪磚石長街為"筆"，鑿5米長的條石為"墨"，闢東西兩方水池為"硯"，壘卵石成方形的村牆，使村子像一張展開的紙。到明清時期，民居建築就形成了流傳至今的固定式樣，一些保存完好的古民居村落成了值得珍視的文化瑰寶。

當然中國地域廣大，民族眾多，許多民族都有自己特有的民居樣式。即使是漢族民居，從北到南，為適應不同氣候條件，差異也很大。比如為了保暖、爭取日照，北方民居牆厚，屋頂厚，院落寬敞；而南方民居則屋簷深挑，天井狹小，室內高敞，以有利於通風，遮蔽烈日。下面列舉各地一些有代表性的民居類型。

北京四合院 北京四合院佈局的特點是受到封建宗法制度影響，住宅嚴格區分內外，講究尊卑有序，對外隔絕，自成天地。四合院的大門一般朝南，位於住宅的東南。有的大門上有門屋

中國民居

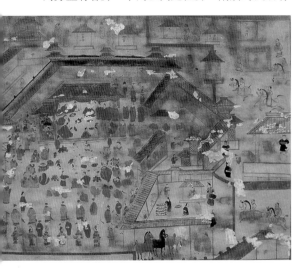

(左圖一)內蒙古和林格爾東漢墓葬壁畫，描繪的是漢代的貴族住宅。

(左圖二)唐三彩民居模型。

(右圖一)在住宅廳堂中舉行祭拜儀式。

(右圖二)《盛世滋生圖》中的蘇州民居。

幽堡深宮

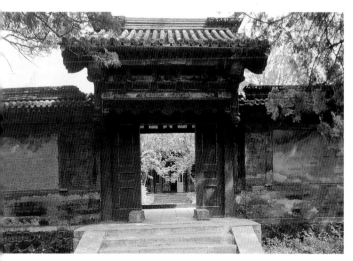

七京四合院的垂花門。

狹長甬道的"避弄"。

<div style="float:right">中國民居</div>

門的開間也有大有小，最大的七開間是親王府邸
用的。門扇裝在中柱縫的叫廣亮門，上面有門
釘，大門兩邊有石鼓，是有地位人家用的。門扇
設在檐柱處的叫如意門，為普通民居所用。入大
門迎面有影壁（門牆），影壁表面砌水磨磚，飾
以雕花圖案。四合院分前院和內院，以中門院牆
相隔。前院外人可到，而內院則非請莫入。中門
在住宅中軸線上，常為垂花門形式，也就是在門
柱上刻有花瓣聯珠木雕。內院裡有迎面的正房

和兩側的廂房，長輩住正房，晚輩住廂房。大的
四合院有多重院落，甚至還向兩面擴展。院內栽
植花木，陳設魚缸、盆景，形成安靜閑適的居住
環境。

　　蘇州民居 江蘇的蘇州地區歷來經濟發達，
為古代富商、官僚聚集之地，因而住宅的規模
大，建造也講究。蘇州民居不少都是樓房，房舍
高敞。出於防火需要，房屋間用高牆遮斷。建築
縱深往往有若干進，每進都有天井或庭院。這些

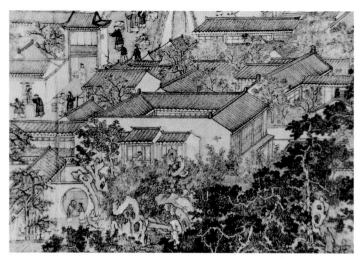

幽堡深宮

（左圖）â€¦
十光的畫
作《江南
水鄉》。

（右圖一）
蒙古包。

（右圖二）
侗族鼓樓。

住宅的大門通常漆成黑色，門內有轎廳，存放主人出行乘坐的轎子。轎廳後面是磚刻門樓，進門樓後就見到了大廳，供舉行喜慶典禮用。再往裡走就進入了上房，是女眷生活區，外人不得入內。除正中大門外，還在住宅側面另闢狹長的甬道，稱為"避弄"，以溝通各進院落。在蘇州民居中一般都設有花廳，供主人宴客會友、聽曲清談。花廳有不同樣式，如一分為二的鴛鴦花廳，四面無倚的四面廳等，花廳四周佈置山石花木，這裡最能體現蘇州民居的風雅情致。

徽州民居 在安徽南部徽州一帶，今天仍保留着不少明清時的古民居。徽州民居通常都是以天井為中心的內向合院，四周有高牆圍護，狹小的庭院構成天井。下雨時雨水被高牆所堵，從四面匯入天井堂前，再從陰溝排出屋外，這種佈局被稱為"四水歸堂"。徽州民居的整體色彩是黑白相間，素雅質樸。其精於裝飾之處體現在建築的雕刻中，有木雕、磚雕、石雕，雕刻風格豐滿華麗而不瑣碎，題材廣泛，歷史人物、戲劇故事、花鳥蟲魚，無不精雕細刻，很能表現傳統文

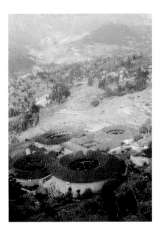

幽堡深宮

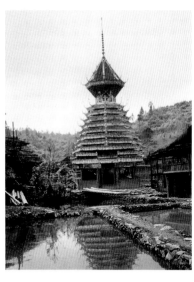

比的深厚底蘊。

　　福建土樓　在福建龍岩地區散佈着一些富有
地方特色的客家土樓，這是一種聚族而居的堡壘
式住宅。這種民居都是靠夯土建造而成，以夯土
為承重牆，有方形和圓形兩種。大的圓形土樓有
好幾環，房間總數可多達兩三百間。土樓下面兩
層用做儲藏物品或雜用，上層住人。內側有長
廊，連通各個房間。方形土樓則以大廳為中心，
由前廳、中廳和兩側橫屋包繞。土樓建造的關鍵
是夯土牆內要摻入石灰、砂石和卵石，土中含水

量要適當，這樣築成後就能堅硬如同石塊。

　　蒙古包　蒙古族人民過去以放牧為生，逐水
草而居，就需要用可以拆卸的蒙古包作為住所。
蒙古包構造簡單，用皮條綁紮木桿支架，再蒙上
羊皮或毛氈，最後束緊繩索就完工了。蒙古包有
門窗各一，頂部尖端部分敞開，用來透光透氣，
遇到雨雪便遮蓋起來。

　　干欄式民居　"干欄"指的是用支柱架離地
面的樓層，居住者需登梯進入住房，目的是防備
地面蟲蛇的傷害。這種民居大多分佈在南方少數
民族地區。如雲南的傣族就居住在干欄式竹樓
裡。傣族村寨裡幢幢竹樓被竹叢包圍，每戶都有
以竹籬隔開的單獨院落。登上竹樓到前廊，這裡
光線和通風好，是家務活動、休息和接待賓客的
地方。正房分為外室和內室，分別用來吃飯和睡
覺。樓下則用來堆放物品或飼養家畜。南方侗族
用杉木搭建的吊腳樓也屬於干欄式建築。侗族村
寨一般都圍繞寨子中心的鼓樓建房，形成層層疊
疊的放射狀佈局。

中國民居

(左圖一)清代《古歙
　　　山川圖》，圖中有
　　　徽州民居村落。

(左圖二)福建土樓。

(左圖三)傣族村寨。

移山縮水

明代畫作，從中可見帝王苑囿中的花園。

中國文化中自古就有師法自然的優良傳統，而能很好體現這一傳統的藝術瑰寶則是中國的古典園林。歷代造園家以大自然的山川地貌為藍本，運用豐富的想象力，將山水、建築、花木糅合在一起，創造了無數精美的園林範本，並形成了一種以山水為景觀的造園風格。這種園林以表現自然情趣為主要目的，移山縮水，納世間美景於不大的空間，在基本風格上與講究規則、對稱的歐洲園林大為不同。

中國園林的發展有悠久的歷史，大約在商代就出現了最早的園林——苑囿。在苑囿中放養鳥獸，供王公行獵取樂。秦始皇統一全國後，在京城郊外"作長池，引渭水，築土為蓬萊山"，開了人工堆山的先例。漢武帝時在前朝基礎上修築了規模宏大的上林苑。這座帝苑"廣長三百里"，裡面建有"離宮七十所"。苑內還建造了觀賞鳥獸的魚鳥觀、白鹿觀等。魏晉時期，士大夫崇尚清談，追求返樸歸真，喜愛寄情山水，與此相關造園藝術也有了大的發展，產生出了再現自然美的山水園。有些士大夫自家營建園林，提出園林應"隨便架立，不存廣大"，"以小為好"，這就明確提出了園林小型化的主張。這時還風行在園中堆土成山，因為園林趨於小型化，就需要用堆山來再現山林意境。總之這一時期園林發展的趨勢是小型、精緻和人工山水的寫意化。唐代仍延續這一發展趨勢，造園水準不斷提高。私家園林已較為普及，有錢人在自己居住的

庭院內鑿地堆山，種花栽竹。當然也有建在郊外的大園林，如宰相李德裕的平泉莊。莊內水上可泛舟，種植花木上百種，佈在清流兩側的奇石是從全國各地搜羅來的。到宋代造園更注重搜尋奇石作景物，當時朝廷動用運糧的綱船從江南運奇

揚州瘦西湖白塔。

幽堡深宮

元人繪西漢上林苑。

揚州瘦西湖五亭橋。

清人冷枚繪《避暑山莊圖》。

移山縮水

石來京城裝點皇家園林艮岳，這就是小説《水滸》中提到的"花石綱"。艮岳中疊起了高大的假山，山上有峰巒、石壁、溪谷等各種景觀，還方蜀道設蹬道和棧道。明清兩代尤其是清代是中國古典園林發展的巔峰時期，留存至今的園林也大多是這時建造的。這一時期的園林有兩類：恢弘的皇家園林和精緻的私人園林。皇家園林有承德避暑山莊、頤和園和圓明園等，而私人園林則主要集中在南方的蘇州和揚州。乾隆皇帝六下江南時，各地官員、富豪為他大建行宮和園林，在

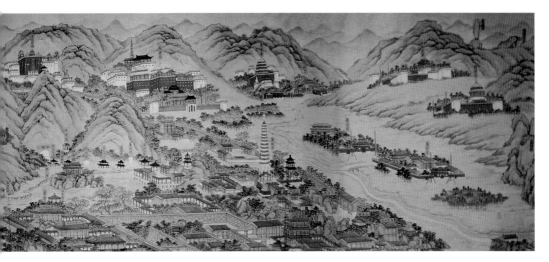

避暑山莊的宮室部分。

移山縮水

運河沿線城市興起了一個造園熱潮,其中以揚州的鹽商最為熱心,他們在瘦西湖兩岸造得十里樓台一路相接,湖岸的五亭橋和白塔就是這一造園熱的結果。

自古以來皇家苑囿的規模都很大,裡面建造了眾多館舍,作為帝王居住的處所。清朝皇帝每年有三分之二時間在苑囿中度過,這就需要兼顧處理政務和遊樂休閒兩種需要。所以清代的皇家苑囿一般都分為兩大部分:一部分是居住和朝見用的宮室,另一部分是遊樂的園林。宮室在前,園林在後。清代皇家園林造景的主要原則是仿各地名園勝景於園中,尤其是仿江南園林美景。其中避暑山莊和頤和園就很能說明清代皇家園林的一些特點。

避暑山莊是康熙皇帝為籠絡蒙古王公和避暑在承德建造的離宮,乾隆時擴建。避暑山莊周邊有 20 多里,園內山地佔五分之四,園中的水面是熱河泉水匯聚而成。山莊南面是宮室部分,殿宇樓閣的風格要比皇宮素淡。園林區域分為平原和山嶺兩部分,平原地帶泉流匯集,水面沿

頤和園佛香閣。

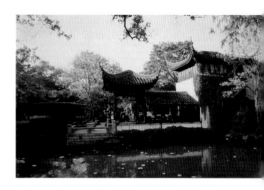

拙政園景觀"香洲",用建築象徵一艘船舫。

幽堡深宮

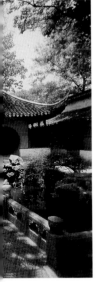

（左圖一）1875年外國人拍攝的頤和園玉帶橋。
（左圖二）拙政園景觀"梧竹幽居"。
（左圖三）蘇州環秀山莊中的假山。
（下圖）園林中用卵石鋪地。

蕩，堤島分佈其間，這裡的景色多仿江南名勝。水面北面有一塊較大的平地，佈置有萬樹園、試馬埭等景點，是皇帝宴請和射箭的地方。山嶺地帶則建造了一些遊觀建築和廟宇，依據地形都安排得錯落有致。頤和園原名清漪園，位於北京西郊。這裡風景秀麗，有山有水，乾隆年間建成為皇家園林，1860年被英法聯軍毀壞。1886年慈禧太后下令重建，取"頤養衝和"之意，改名為頤和園。1893年完工，1900年又被八國聯軍破壞，1905年慈禧再次下令修復。現在頤和園的大部分建築就是這次修復的產物。全園總面積4,000多畝，水面佔四分之三。園中宮室佈局嚴謹，建築密集。園林部分以萬壽山為中心，加以人工改造後，形成前山開闊、後山幽深的不同景致。在萬壽山上建有38米高的佛香閣，成為全園的制高點。沿昆明湖岸建有長廊，長728米，把沿岸景觀連接在一起。

明清江南的私家園林面積都不大，要在有限的空間創造出豐富的景觀，就需要採用一些造園手法，比如用牆垣、漏窗、花木等將全園分隔成若干景區，景區間似隔非隔，以增加景深和層次；用"一拳代山，一勺代水"的象徵手法小中見大，以體現自然意趣。下面以蘇州的留園和拙政園為例來具體說明私家園林的一些特點。留園建於明代，清代擴建。這個園子在建築空間的處理上很成功。遊覽者進園後先經過一段狹窄的曲廊、小院，視覺感到收縮，然後略為擴大，到看到成片綠蔭時則豁然開朗，山池景物也開闊明亮起來，在短時間內遊覽者經歷了一個由壓抑到疏朗的收放過程。拙政園最早也是建於明代，後來多次改建。這裡原是一片洼地，經整修後成為一個以水為主的風景園。園門內有一座黃石假山作屏障，使人進門後不能一眼看見全園景致，起到了遮景的作用。園內臨水建有不同形體、高低錯落的建築物，其中遠香堂是主體建築。遠香堂周圍環境開闊，四周長窗透空，可觀四面景物。由遠香堂西望，遙見荷風四面亭，以見山樓作背景，這是借景手法；由遠香堂東望，庭院間以短廊相接，在不大的面積內分隔成幾個空間，同時又用漏窗、門洞連成一氣，使其景色變幻無窮。

移山縮水

萬園之園

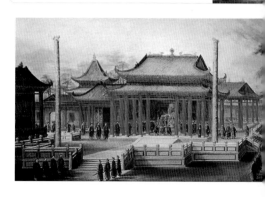

在清代修建的皇家園林中，規格最高、建築最多樣、園景最豐富的是圓明園。它既有平和淡雅的古意，又有富麗堂皇的壯觀，還將東西方不同的造園風格成功地用於一園，故而對它早就有"萬園之園"的讚譽。圓明園不是一般的苑園，它實際是一座園林化的皇家夏宮。

圓明園位於北京郊外，這裡原是明代的故園，佔地300畝。1709年康熙皇帝把它賜給皇四子胤禛，而胤禛就是後來當了皇帝的雍正。雍正即位後從1725年開始大事興建圓明園，"因水成景，借景西山"，將面積擴大到3,000畝。他還在園前仿照皇宮建造宮殿建築群，用做處理政務的場所。乾隆皇帝登基後繼續擴建，大興土木，挖湖堆山，增添、完善為圓明園四十景。他還修建了長春園和綺春園，與原有的園子合稱圓

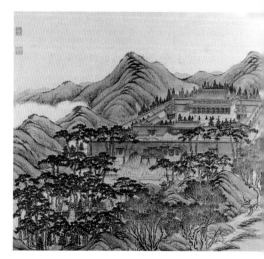

（上圖一）圓明園"九洲清晏"建築群的正殿。
（上圖二）圓明園四十景之一"鴻慈永祐"。

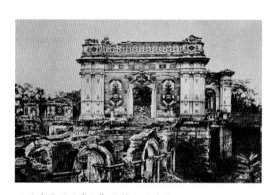

西洋建築"諧奇趣"被焚後的廢墟。

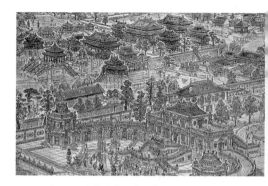

圓明園中的西洋建築"諧奇趣"和中國傳統建築"方壺勝境"。

幽堡深宮

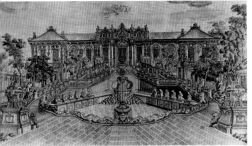

西洋樓中的"海晏堂",前面是大水法(噴泉)。

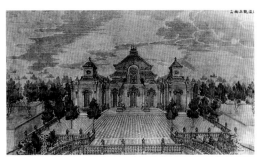

西洋樓中的"遠瀛觀"。

明園。圓明三園的景觀以水為主,水面佔到面積的一半以上,山重水複,到了這裡彷彿置身於煙水迷離的江南水鄉。

三園中最大的圓明園是個環環相套的水景園。園中的景觀被河道環繞着,140多組建築散落在園區中。建築風格採用總體分散、局部集中的集錦形式,各景點又自成一體,環環相接。建築表面多不用斗拱和濃艷裝飾,力求靈活簡約;堆土而成的小山縱橫交錯,分割園區景色;水灣湖泊迂迴,貫通全園景觀。乾隆曾六下江南,他傾心於"山水樂不能忘於懷",每次沿途看到園林美景就讓人畫下來,"移天縮地",在圓明園裡仿建。圓明園景觀以"九洲清晏"組群和福海為重心。九洲清晏組群是後湖的九個小島,每個小島上都有獨立的景致,或是體現一種畫意,或是江南某個名園勝景的再現。這組景觀還象徵着代表全國疆域的九州。在這個景區有數以百計的殿宇樓閣,從雍正開始的幾代皇帝每到夏秋都要來這裡避暑聽政。全園有一塊最大的水域,浩蕩如海,稱為"福海"。"福海"的水面四周散佈着二三十處建築,其中有個景點名為"蓬島瑤台",以此象徵東海的三山仙境。這種"一池三山"的格局是中國傳統的象徵帝王求仙的造園手法。這裡的湖山不像江南園林中的假山小池,是真山真湖,山可以登臨,湖可以蕩舟。長春園的景點安排比較空曠,幾個大小湖池錯落點綴在園中,不作刻意安排,山林依湖穿插其間。綺春園

(後改為萬春園)由一些小園林合併而成,供年老的太后太妃們居住。

就在圓明園三園工程快要完成時,乾隆皇帝突然宣佈要在園中建造西洋的水法(噴泉)和建築。因為從歐洲來的傳教士多次向他呈獻圖樣,介紹西洋建築樣式,他很想把這些圖樣變為現實。乾隆親自在長春園中選址,又派人遠赴歐洲去採辦洋貨。他身邊幾個得寵的傳教士如畫家意大利人郎世寧和法國人蔣友仁都參與了設計,花費了十幾年時間在長春園一個狹長地帶裡建成了西洋樓景區。這個景區由諧奇趣、蓄水樓、養雀籠、方外觀、海晏堂和遠瀛觀六幢建築組成,建築材料用的多是大理石。這些建築設計的是當時在歐洲流行的巴洛克建築樣式,還配上羅馬式的精美雕刻,但屋頂用的卻是中國特有的琉璃瓦。西洋樓造好後,乾隆很喜歡海晏堂前的大水法。水法的噴口是銅製的,鑄成十二生肖的獸形模樣。一天有12時辰,每隔一個時辰就從一個銅獸的嘴裡噴出水束。這一景區還有個叫"萬花陣"的景點,模仿歐洲的迷宮而建,由陣牆、圓亭和碧花樓組成。乾隆午間,每到中秋之夜,皇帝坐在陣中圓亭,宮女們手拿黃色彩綢紮的蓮花燈,在陣中找路走出迷陣,先出去的人可以得到皇帝的賞賜。

圓明園融匯了中西園林、建築之長,吸取了中國南北方造園藝術的精華,還在園內收藏了無數文物、珍寶和圖籍,被公認為是世界上罕見

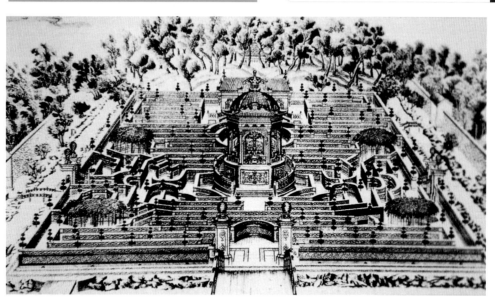

"萬花陣"迷宮。

的建築奇觀。有親自領略過圓明園之美的歐洲傳教士曾讚嘆道:"圓明園中佈置着幽雅的山洞和丘壑,岩石重疊,無不取法自然。"法國大文豪雨果曾這樣評價圓明園:"在世界的一隅,存在着人類的一大奇跡,這個奇跡就是圓明園。人們一向把希臘的帕提儂神廟、埃及的金字塔、羅馬鬥獸場、巴黎聖母院和東方的圓明園相提並論。"

可惜這個壯麗的園林後來竟接二連三地遭遇劫難,其中1860年的一次損失最大。這一年正是第二次鴉片戰爭期間,來自萬里之外的英法聯軍攻下了天津的大沽炮台,直逼北京城。侵略軍於10月6日佔領了圓明園,大肆劫掠三天,園內的金銀寶物被搶掠一空。10月18日,英軍的3,500名騎兵奉統帥額爾金之命來園內縱火,大火燒了三天三夜,以致園中的大部分建築遭到破壞。這被稱為圓明園遭受的"火劫"。雨果在寫給朋友的信中曾對侵略者的強盜行徑大加抨擊:"有一天,兩個強盜闖進了圓明園。一個大肆掠奪,另一個縱火焚燒。兩個勝

利者一個裝滿了他的口袋,另一個看見了,就塞滿了他的箱子。然後,他們手挽着手,笑嘻嘻地回到了歐洲。這兩個強盜一個叫法蘭西,另一個叫英吉利。"

1900年八國聯軍侵略中國,慈禧太后和光緒皇帝逃往西安,清廷無法對圓明園區進行管理。在幾個月時間裡,有不少人趁火打劫,把園中還留存的建築拆毀,將木料鋸斷運走,園

幽堡深宮

圓明園四十景之一"鏤月開雲"。

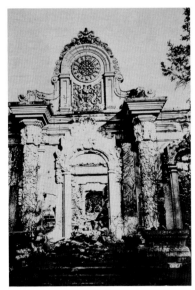

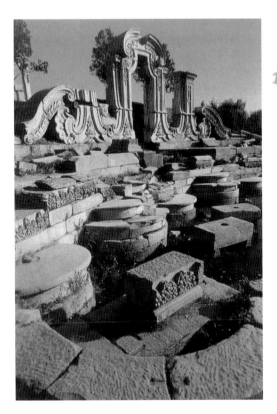

1860年英軍攻打天津大沽炮台。

萬園之圖

(上圖)西洋樓
"遠瀛觀"被焚
後的廢墟。

(左圖)圓明園遺
址。

(右圖)西洋樓花
園門殘剩的石
料。

裡的樹木也被全部砍光。這次被稱為"木劫"。
民國年間,一些軍閥又把圓明園廢墟當作建築
材料倉庫。這裡凡是能作建築材料用的東西,
比如方磚、屋瓦、牆磚、石條,全都被搜羅運
走。每天幾百車往園外拉,斷斷續續拉了20多
年。這是一次"石劫"。到最後在偌大的圓明
園中就只剩下西洋樓的一點殘石斷柱,彷彿在
向人們述說着它盛世的壯麗和衰微的凋零。

歐洲中古城市

在羅馬帝國衰亡後的一段時期，歐洲許多人口稠密的城市迅速衰落，變得一片荒涼。比如羅馬帝國邊境城市特里爾原先有6萬居民，但在帝國滅亡後很快就只剩下了幾千人。後來隨着生產的恢復，原有的城市逐步復蘇，而且還依託傳統集市或防禦城堡發展出了一些新的城市。不過這些城市人口都不多，15世紀的倫敦人口是4萬

（右上圖）英國中古名城約克的城牆。
（下圖）英國皇家證券交易所的壁畫，表現阿爾弗雷德國王監督修建倫敦城牆。

人。而在17世紀以前，歐洲人口超過10萬人的城市只有四座，分別是法國的巴黎和意大利的威尼斯、米蘭和佛羅倫薩。

中古的歐洲城市起初與城堡有相似之處，彷彿是城堡的擴大，大多修有城牆，上面有塔樓，四周圍有壕溝，靠吊橋與外界相通。城牆明確地劃定了城市的邊界，除防禦外它還有個用處：供居民在城頭漫步，俯視兩邊城鄉涇渭分明的景色。城門是商人、香客和普通旅行者出入必經的地方，久而久之這裡也就成了稅吏徵稅的關

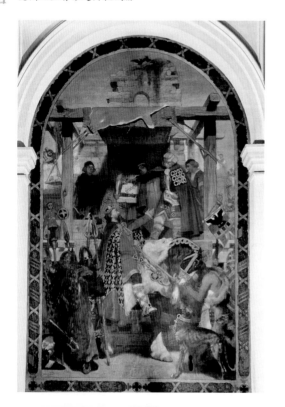

13世紀佛羅倫薩的街道。

幽堡深宮

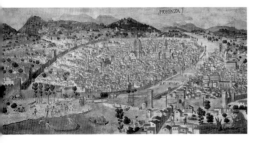

（上圖）15世紀的佛羅倫薩城。

（右圖）15世紀波希米亞（今捷克）的玻璃生產作坊。

卡。為方便起見，存放貨物的倉庫也就經常設在城門附近，這裡還設有為行旅服務的客店和酒館。當然城牆對城市的擴展也有制約作用，有時為對外擴展就需要推倒重修，佛羅倫薩在歷史上曾兩次重修了城牆，並把舊城牆的牆基改建成環狀道路。

到13世紀，中古歐洲城市的主要樣式開始成型，呈現出一種放射同心圓的佈局，各主要街道都集中到市中心交匯，城市的平面輪廓呈圓形。法國巴黎和奧地利的維也納就是這種樣式。

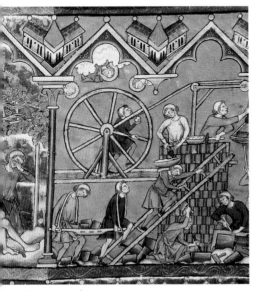

中古時期的城市建設。

與羅馬城市用石塊鋪砌不同，中古歐洲城市的街道一般是用碎石鋪成。巴黎在12世紀開始用碎石子鋪路，到1339年時佛羅倫薩城內所有的道路都鋪上了石子路面。當時的街道又暗又髒，垃圾隨便傾倒，鋪路既便利出行，也對改善衛生狀況有作用。城裡的街道都比較窄，而且曲曲彎彎。狹窄街道兩旁的房屋上有時會有寬寬的挑檐，使得行人可以不受日曬雨淋。沿街的房屋高低參差不齊，外形也有差異，形成了歐洲中古街道不拘一格的特點。而當時人似乎還很喜歡這種街道。15世紀意大利著名建築師阿爾伯蒂曾這樣評價道："街道還是不要筆直的好，而要像河流那樣彎彎曲曲，有時向前折，有時向後彎，這樣較為美觀。彎彎曲曲的街道可以使過路的行人每走一步都能看到一處外貌不同的建築物。街道東轉西彎，既使人心情愉快又有益於健康。"

市民的住房往往既是住家，又是作坊或店舖，市民經常就在後院搭起棚子作生產作坊。城裡的民居早期多用石頭做建築材料，後來改為土木建築。用石頭建房佔地面積大，造價也高，而木頭房屋則便於造高層。在英國都鐸王朝時就流行一種用橡木造的房子。因為一度徵收一種按窗戶尺寸大小收的稅，住戶的窗子起初都開得很小，先用油布後用玻璃遮擋。後來廢除了這種不合理的稅收，窗戶才越開越大，還出現了一種上下三格的窗子，最上面一格裝着透明玻璃，下面兩格是百葉窗。天氣不好時，百葉窗就關起來，

中世紀巴黎街頭店舖。

佛蘭德斯（今比利時）一城市的行會組織獲得自治特

而光線仍可以從上面的玻璃窗裡照進來。16世
紀玻璃價格跌落，在低地國家(今荷蘭、比利時
等國)一般市民的住宅窗戶都普遍裝上了玻璃。

　　歐洲中古城市最顯著的標誌性建築是城裡
的大教堂，教堂的塔樓聳立在城市上空，老遠
就能看見。大教堂既是城市的中心，也是市民
活動的重要場所。逢盛大節日時在這裡舉行宴
會，上演宗教劇。所以城市無論大小都要盡力
建造宏偉的教堂。在教堂附近往往有定期聚集
的商業集市，先是露天集市，後來有了規模很

大的室內市場。以後在許多城市沿主要大街開
辦了不少商店，一般店面是兩三層高的樓房，
底層有連拱廊，商人就在門外展示自己待售的
商品。城裡的商人和工匠還會組織自己的行
會，管理他們行業內的事務，並要求實行一定
程度的行會自治，逐漸成為一股勢力不小的政
治力量。

　　在中古歐洲有一個地方堪稱是典範城市，
這就是地中海邊的城市共和國威尼斯。威尼斯
是在公元5世紀時由一批從帕多瓦逃難來的難

幽堡深宮

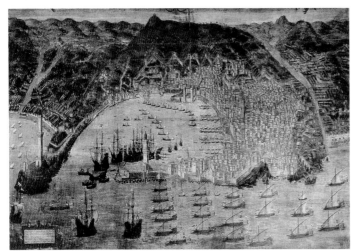

15世紀意大利的港城熱那亞。

威尼斯市內的"貢多拉"小船。

昰建立的。這裡原本是一片淺海，因淤積形成了許多島嶼。建城者在島上開挖運河，先後共開挖了177條運河，用一種叫"貢多拉"的平底小船連接城裡的交通，逐漸形成一個水上城市。威尼斯的城市建設是獨樹一幟的，不建城牆。城市中心有一個聖馬可廣場，附近有一連串宏偉的建築物：1176年建的聖馬可教堂，1180年建的鐘樓，還有總督府和市政大樓，16世紀時又建了公共圖書館，它們寬敞而對稱地圍繞在廣場邊上。在舉行重要的節慶時，全城人會傾城而出，聚集在聖馬可廣場和附近的碼頭上，親眼目睹本城總督從造型優美的大樓裡走出來主持節慶。而在威尼斯由單個島嶼形成的各主要住區也有與聖馬可廣場類似的公共活動空間，只是規模較小。這些廣場往往是不等邊的四邊形，附近也建造了教堂、大樓和噴泉等建築。威尼斯的城建還比較早地體現了城市功能分區的特點：有的島主要作公墓用，有的作兵工廠，有的島以造船為主，有的則以發展玻璃工業為特色。這樣的分區佈局緊湊而又寬敞，克服了中心城市人口過於密集擁擠的毛病。在城市規劃上威尼斯是超前的。

到中古末期，人們開始對原有的比較閉塞的城市模式感到不滿意，在大炮的轟鳴聲中城牆成了無用之物，那種彎曲狹窄的街道也開始不為人喜愛。城市規劃師和建築師就致力於推倒破舊的城牆，拆掉擁擠的房屋，從彎彎曲曲的街巷中開出筆直的大街。大街兩旁的房屋要建得整整齊齊，有着連綿不斷的屋頂平線，這樣就產生出了一座座巴洛克風格的近代城市。

（左圖一）荷蘭16世紀的露天市場。

（左圖二）1635年塞納河畔的巴黎城。

幽堡深宮

唐都長安

唐代皇城圖。

唐代的都城長安是在前朝隋代大興城的基礎上建成的。隋代初年在現在的西安建造了一座規模龐大的新城──大興城，大建築家宇文愷是營建這座新城的設計師。他規劃的主要舉措是將城內宮城、皇城、外城三部分明確分開。這在中國古代城市建設史上是個創舉，改變了過去都城內中央官署和居民住宅混雜的佈局。大興城街道佈局整齊劃一，東西南北相互交錯，大街小巷分明。但因為隋朝只存在了十幾年，也就沒有多少時間來完善都城建設，直到後來的唐朝它才真正

唐太宗李世民。

(上圖)唐皇宮御花園

(左圖) 受到唐玄宗寵愛的楊貴妃。

(右圖) 唐永泰公主墓中的壁畫。

幽堡深宮

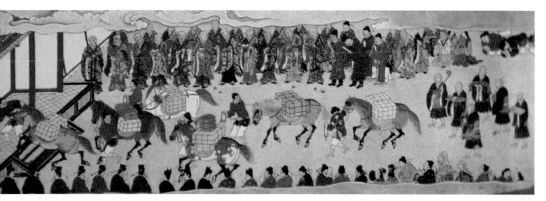

去印度取經的玄奘回到了長安城。

繁榮起來。

　　唐代初年對大興城進行了擴建、整修，新建了不少宮闕樓台，還恢復使用了長安的城名。在唐長安城，宮城是宮殿區，皇城是官衙區，而外城則是民居、商舖的集中地。

　　在宮城中最早使用的宮殿是太極宮，這裡是唐初的政治中心。李世民發動"玄武門之變"除掉了太子派勢力登上了帝位的玄武門，就是這座宮殿的北門。後來唐高宗患風痹病，嫌太極宮地勢低洼潮濕，把皇宮遷到了東北面的大明宮。大明宮原是夏宮，遷移後成為除玄宗外唐歷代帝王處理朝政的宮殿。大明宮的含元殿建在一塊高地上，是長安城最雄偉的建築，主要用於舉行大規模的禮儀活動。宮裡的麟德殿是皇帝與群臣賓

客飲宴娛樂的場所，他們常在這裡欣賞歌舞，觀看賽球。唐玄宗時在城東靠裡牆處修建了興慶宮。這座宮殿建築規制比較自由，大門不向南開而是向西開，主要建築也不在中軸線上。宮中多園林，還有一個橢圓形的"龍池"。池邊有個沉香亭，是為唐玄宗和楊貴妃觀賞牡丹而建的。因是用沉香木建成，故而得名。有一次玄宗和貴妃在賞花時召李白來填詞，喝得酩酊大醉的李白當場執筆寫出了"雲想衣裳花想容"的絕妙好詞。唐玄宗晚年沉湎酒色，在興慶宮中嬉遊無度，終於導致了悲慘的結局。在部將安祿山發動叛亂後他丟掉了皇位，由兒子即位。兒子肅宗不讓他回興慶宮居住，這座宮殿也就成了清閑之地。

　　長安城的街道都是東西、南北走向，排列整齊，寬闊暢達，很像一個棋盤，詩人白居易對此曾有"千百家似圍棋局"的詩句。城內有南北向大街11條，東西向大街14條，其中六條主幹道號稱"六街"。有一條位於正中，連接皇城與南門明德門的南北大街叫"朱雀大街"，寬150米，是最寬的街道。長安街道雖寬，但全是土路，大雨後容易積水，使得道路泥濘不堪，只有從宰相府到宮城前的一段路鋪沙子，稱為"沙堤"。為防止路面積水，主要大街兩旁都有排水溝。另外大街兩旁還由官府統一種樹，種的是清一色的槐樹，有專人管理，樹死時要及時補種。

唐都長安

幽堡深宮

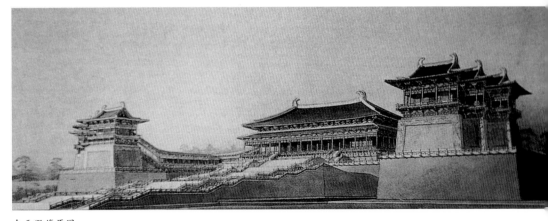

含元殿復原圖。

唐都長安

在唐長安城中經
商的波斯人。

為保持城內整齊清潔，玄宗開元年間規定，不許在城內空地上挖坑燒磚，不許開荒種地，也不許侵街打牆、建造房屋，違反者要受到處罰。

長安城中縱橫交錯的25條大街將全城分為東西兩市（市場）和108坊。"坊"實際是封閉的居民區，每個一里見方，築有高牆圈圍，開兩扇門。每個坊設有"坊正"，負責本坊的管理，掌管坊門鑰匙，嚴防犯罪活動。在通往城門的大街上設有街鼓，天亮時擊鼓，坊門和市門開啟；天黑時再擂鼓，各門關閉。夜晚街鼓敲響後，所有行人必須回到坊內。唯有元宵節前後的三天夜晚可以大開坊門、市門，讓百姓在街上點燈遊行。所以在元宵佳節，長安城內到外張燈結彩，歡聲笑語，人們可以通宵達旦地歡度節日。

唐代長安的商業貿易活動主要集中在東市和西市兩個市場中。兩市的形制基本是正方形，四面也修有圍牆。每個市有東西、南北向的街道各兩條，通向八座市門，將市場分成"井"字形方塊。商人就在每個方塊的四面臨街處開設店舖。市內除店舖外還有商人居住的里巷。市正中有管理市場的官衙。按規定，市場內應當買賣公平，但這只限於普通百姓，對王公貴族和有背景的人就不起作用了。一些太監到市場為皇宮採購，就是名為買實是搶。白居易的詩《賣炭翁》揭露的就是這種強搶的"買賣"。西市裡有許多來自外國的"胡商"，主要是波斯商人。胡商的酒店裡出售甜美的葡萄酒，店裡的胡姬跳起胡旋舞，有着濃烈的異域情調。這樣大的都市，市場只集中在兩處，對居民來說很不方便，所以百姓居住的坊中仍散佈着不少商店。而且到唐代後期還出現了夜

幽堡深宮

市，官府屢次禁止也難以見效。

　　唐長安城裡最有名的風景區是曲江池，位於城東南角，與大雁塔相鄰。這一景區初建於秦代，唐玄宗對它進行了大規模疏浚，還擴建了原有的芙蓉園。曲江池四周廣建亭台樓閣，岸邊花木茂盛，風光明媚，池內備有畫舫遊船。在唐代這裡最壯觀的活動是"曲江飲宴"。當時全國各地來的讀書人到會考之日都聚集京師，參加科舉考試，以求取功名。考試揭榜後，新考中的進士都要先來曲江池邊飲宴慶賀，再到大雁塔題名留念。每到新科進士飲宴

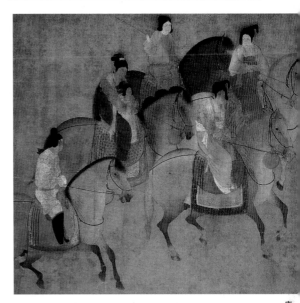

唐代畫家張萱的名作《虢國夫人遊春圖》。

日本繪畫中是模仿唐長安城格局的日本京城。

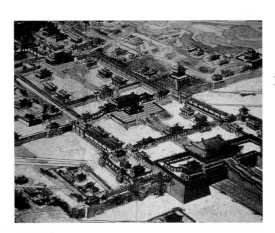

唐大明宮。

唐都長安

的日子，曲江池邊人聲鼎沸，商人搭起棚市，擺出琳琅滿目的貨物，一些人家把自家的名貴花木放在道旁展示，百官公卿帶着侍從來遊玩，就是普通百姓也可以來看熱鬧。芙蓉園是皇帝的御花園，普通人不能入內。為了方便皇帝來園遊玩，在興慶宮和芙蓉園之間修了有圍牆的御道——"夾城"，供皇帝專用。

　　唐代長安城的佈局嚴整，在都市規劃中很有特點。後來日本在興建都城平城京時就仿照了它的規劃。兩座城都是方形城郭，宮城位置也都在城中軸線的北端，都有東市和西市，甚至宮城正門前的幹道都叫朱雀大街。由此可見中國唐代文化對東鄰日本的影響之深。

麗園長街

大約以 1500 年為起點，以新航路開闢為標誌，世界歷史進入了近代時期。在這一階段，資本主義萌芽滋生，成長發展，使各國逐漸過渡到工業化時代。近代的開端在文化上則表現為文藝復興運動。按照恩格斯的説法，文藝復興"是一個需要巨人而又產生了巨人的時代"。以建築為例，僅在意大利一地就有不少建築大師問世，其中既有兼顧繪畫、雕刻的藝術家米開朗琪羅、拉斐爾，也有專門從事設計的建築師布魯內萊斯基、布拉曼特。他們設計的建築既帶有希臘、羅馬古韻，又帶有掙脱封建束縛後煥發出的人文精神。

在經歷了文藝復興這一過渡期後，資本主義文化在總體上趨向成熟，既崇尚理性，又追求浪漫。而這兩種看起來對立的傾向，在建築上則表現為古典風格與巴洛克風格並存。古典風格強調平穩規整，在色彩上多用柔和色調；巴洛克風格強調動感新奇，在色彩上多用濃烈色調。而法國國王路易十四建的凡爾賽宮是對這兩種建築風格的兼容並蓄，將兩者融為一體。宮殿本身多用古典風格，而殿堂佈置與園林規劃則體現巴洛克風格。在法國建築的內室裝飾上，一度還流行一種被稱為羅可可的時尚。這種時尚刻意追求文雅細膩，在裝飾上多用細巧纖弱圖案，在色彩上則愛用艷麗柔媚色調。不過這種柔弱的羅可可時尚影響有限，19 世紀西方建築的主流是古典主義的復興。這一新古典主義浪潮主要體現在三個方面：復興希臘建築，復興羅馬建築，復興哥特建

。當時也有不少建築屬於新古典主義的折中建築，也就是在一幢建築上融合兩到三種式樣，折中而成。

西方近代的園林本來多注重規整，栽種幾何形草坪，建造對稱整齊的園林建築，點綴噴泉、雕塑，與中國師法自然的園林意趣大相徑庭。但自 18 世紀起，英國等國的造園師也開始注意在自然中發現美，轉而建造風景園林，使園林藝術有東西方趨同的傾向。

到 19 世紀中葉，由於工業技術的進步，有了用鋼鐵構件搭建建築物的可能。在這類建築中以為世界博覽會建的"水晶宮"和埃菲爾鐵塔最有名。雖然當時曾有人將這些鋼鐵巨構當作怪物，但它們終被大眾接受，今天埃菲爾鐵塔已成為巴黎城的象徵和標誌。

近代建築需要有近代的城市容納。在 19 世紀西方城市變遷中有兩件大事值得記入史冊：19 世紀初美國首都華盛頓的建成和 19 世紀中期法國首都巴黎的改造。以巴洛克風格規劃的華盛頓被公認是城市建設的成功範例，而大刀闊斧改造巴黎則是毀譽皆有，至今都難以定論。在鴉片戰爭爆發後，中國的上海被迫開放為口岸，大片土地被列強強佔為租界，形成了一個外國人反客為主、華洋雜處的畸形城市。

近代城市需要有良好的管理，市政當局要保持城市潔淨的環境，還要解決城市面臨的諸多問題，諸如交通、照明、消防、治安等，以使得市民能夠方便、安心、舒適地生活。

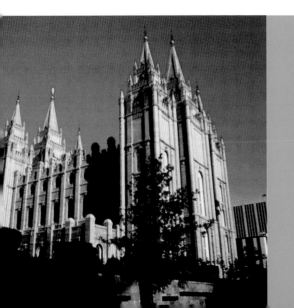

麗園長街

哥特尖頂

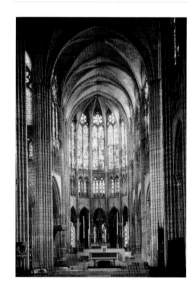

(左圖)聖丹尼…
教堂拱頂，正…
是唱詩班座席…

(右圖一)法國…
特爾教堂。

(右圖二)法國…
斯 大 教 堂 …
景。

　　在歐洲中世紀，教堂作為宗教活動的中心實際起到了把全城市民凝聚到一起的作用。對於大多數信仰基督教的市民來說，一個城市擁有一座宏偉的教堂是值得他們驕傲的事，尤其是法國人對大教堂的感情更深。法國大雕刻家羅丹曾說過："大教堂就是法蘭西，當我在欣賞它們時感到祖先就在我心中。""只要大教堂還在，國家就不會滅亡……它是我們的母親。"

　　歐洲的哥特式教堂起源於法國，是在12世紀重建法國的聖丹尼斯修道院時由院長休傑創造出來的。他原來的修道院教堂太小，做禮拜時擁

擠不堪。重建時，他想出了擴大空間的辦法，把那些佔地方的厚牆去掉，用纖細的石柱來代替以騰出空間。那麼如何來承受屋頂的重量呢？他就用無數的肋拱支撐連續的穹頂。牆面被取消後，用大面積的窗子來代替原來的牆，安裝上大片帶有宗教題材圖案的彩色玻璃窗。哥特式建築

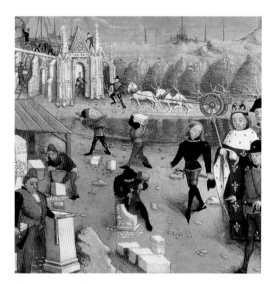

建造哥特式教堂。

哥特式教堂的彩色玻璃窗。

麗園長街

還有個明顯的特徵，它有高聳的尖頂，使得教堂高度大大增加。有人曾指出歐洲幾種主要教堂建築式樣的不同：羅馬式建築是平行排列的，哥特式建築是垂直高聳的，而拜占庭建築則是穹宇圓頂的。這一説法雖有點簡單，但也確是抓住了它們最主要的特徵。

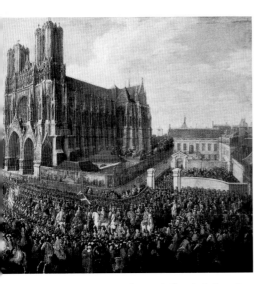

1722年法國國王路易十四在蘭斯大教堂加冕。

説起來，哥特式建築的"哥特"一詞還是一種貶稱，是不喜歡這種建築的意大利人提出來的。在意大利人眼裡，法國教堂高聳的尖頂、複雜的裝飾和華麗的彩窗都是病態野蠻的，只有那些曾摧毀了古羅馬文明的哥特人才做得出來。當然哥特式建築與哥特人實際毫無關係。

哥特式建築形態剛直俊秀，充滿了神奇的想象力，逐漸形成其獨特的風格。與羅馬式教堂建築相比，兩者的區別是明顯的：前者以水平線和圓拱為主，寬闊平穩，但不免沉悶笨重，後者則以尖頂拱券和垂直線為主，高聳、輕盈；前者牆壁佔面積大，後者幾乎沒有牆壁，多彩窗；前者的裝飾趨於程式化，而後者的裝飾則注重生活的真實感。

哥特式教堂內部空間一般分為三部分：長方形大廳，被兩排柱子縱向劃分成一個中殿和左右兩個側殿。中殿頂頭是聖壇，在聖壇和大廳之間有個橫向空間，左右伸出大廳兩側，叫袖廳。中殿瘦長，成一條長道，把信徒引向前面的聖壇。大廳、聖壇和袖廳形成一個十字架形狀，叫作"拉丁十字"。這種十字形被比附成耶穌基督受刑的十字架，具有了宗教象徵意義。在教堂內

麗園長街

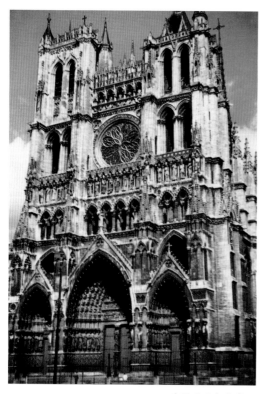

法國亞眠大教堂。

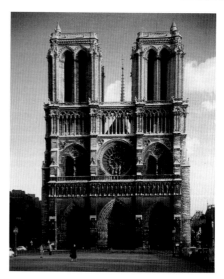

巴黎聖母院。

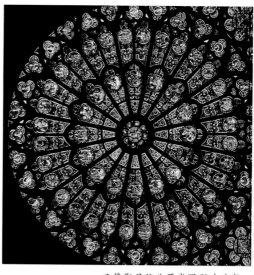

巴黎聖母院北耳堂圓形玻璃窗。

哥特尖頂

部人們向上看,可以見到從柱墩上散射出的一根根肋拱,交合於高高的拱券尖頂,人們的心也隨之產生向上升騰的感覺;當人們低下頭,一層層柱墩和肋拱又把人們的目光帶向正前方的聖像。哥特式教堂建築還有個與眾不同之處,就是在教堂外面有飛扶壁,扶壁是在建築中用來抵抗風和重力的一種支撐結構。而在哥特式建築的外牆有這種突起的扶壁,把上層建築的壓力轉移到地面,既有結構功能,又有裝飾作用。

由於沒有了大塊的牆面,取而代之的是彩色玻璃鑲嵌的大窗戶,彩窗上描繪的多是有關耶穌和聖經故事的內容。教會把這些彩繪當作是"傻子的聖經",目的是想讓目不識丁的人也能直觀地瞭解教義。如果有誰不知道犯戒的後果,就讓他看看圖畫中的罪人已被魔鬼抓住,正在送往地獄的情景。而這些彩色玻璃是在普通玻璃中加進一些氧化金屬燒製而成的,把小塊的彩色玻璃用鉛條固定在一起,就能拼成所需要的畫面。

歐洲的哥特式教堂以法國的最多、最有名,沙特爾、蘭斯、亞眠等城市都競相建造壯麗

麗園長街

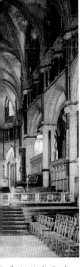

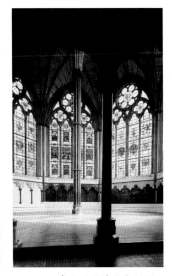

□雷大教堂聖壇。　　　　　威斯敏斯特教堂側殿。

米蘭大教堂。

<div style="writing-mode: vertical">哥特尖頂</div>

□哥特式大教堂，以作為城市的標誌性建築，其
中沙特爾大教堂被當成是哥特式教堂的代表作。
沙特爾教堂原是公元9世紀時建的羅馬式教堂，
在毀於大火後於13世紀重建。從外部看它有兩
個風格迥異的塔樓，明顯地不對稱。這是因為建
造教堂的時間很長，雙塔出自不同設計師之手，
造成了前後風格的不統一。沙特爾大教堂的側面
有兩個圓形的大玫瑰窗，因其形如玫瑰花而得
名。玫瑰花芬芳、高潔，是聖母的象徵，故而在
哥特式教堂中常有這種玫瑰窗。教堂窗戶上裝有
160塊彩色玻璃，五彩繽紛，美不勝收。在法國
大教堂中更有名的是巴黎聖母院。這座教堂建於
塞納河中的一個島上，全部用石頭建造，可容納
萬人參加禮拜儀式，法國作家雨果稱它是"一部
規模宏大的石頭交響詩"。雨果寫的同名小說使
它名聞世界。這座教堂的塔樓沒有尖頂，但仍相
當高。它的正立面下部是三個深凹的大門。這些
門帶有連續環繞的拱券，拱券上刻着聖母、聖
嬰、聖徒像。門上方有一排刻有法國歷代國王雕
像的長帶，雕像帶上方是直徑13米的玫瑰窗。
　英國的哥特式教堂中比較有名的有坎特伯

雷大教堂、索爾茲伯里大教堂和威斯敏斯特教堂
等。索爾茲伯里大教堂建於13世紀，它與法國
的哥特式教堂不同。從外觀看這個教堂有拉長、
向水平方向伸展的趨勢，是個長而矮、中央有座
高塔樓的建築。威斯敏斯特教堂位於倫敦議會廣
場的西南側，現有建築是13世紀以後陸續建造
的。這座教堂採用扇形拱頂，細柱頂着無數的扇
拱，平面為通常的拉丁十字形。
　另外著名的哥特式建築還有德國的科隆大
教堂和意大利的米蘭大教堂等。科隆大教堂是歐
洲歷史上建造時間最長的教堂，從12世紀開始
建造，時建時停，直到19世紀末才竣工。這座
教堂的雙塔高達157米，使得人們在城市的每個
角落都能看到。意大利人雖然不喜愛哥特式建
築，但也建造了少量哥特式教堂，其中米蘭大教
堂竟有135個尖塔，像一片尖塔的森林，外觀頗
為獨特。

巨人時代

是文藝復興建築的經典作品。它突破了教堂設計
拉丁十字的基本佈局，把教堂東面部分設計成八
邊形大穹頂，頂尖上有 12 米高的鼓座，上面還
有個採光亭。這個穹頂建在高 55 米的牆上，施
工難度很大。據說當布魯內萊斯基提出他的設計
方案時，有人竟認為他是瘋子，把他趕了出去。
但另一個建築師阿爾伯蒂發現了這一設計的不凡
之處。他說："布魯內萊斯基在天頂之上創造了
自己的傑作。"佛羅倫薩大教堂建成後雄踞整個

佛羅倫薩統治者洛倫佐‧美第奇在欣賞米開朗琪羅的石
雕作品，畫中有拉斐爾等著名藝術家。

文藝復興是"人類很少經歷過的最偉大、
最進步的變革"，這是一個需要巨人而且也產生
了巨人的時代。達‧芬奇、米開朗琪羅、拉斐爾
以及更早的喬托、但丁等人，這些意大利文化巨
匠的名字都與這個偉大的時代相連。意大利之所
以在文藝復興中能如此獨領風騷，與它的經濟發
展有關。意大利的佛羅倫薩、威尼斯、米蘭、熱
那亞這些城市共和國的工商業都很發達，新興的
市民階層作為一種新的政治力量登上了歷史舞
台。

早在 11 世紀，佛羅倫薩就以生產呢絨、綢
緞著名。不久，這個城市共和國還興辦了早期的
金融業，為商人、香客兌換錢幣。佛羅倫薩的手
工工場主和銀行家在擁有了雄厚的經濟實力後，
就開始要求政治上的權利。正是在這樣的背景
下，佛羅倫薩的美第奇家族崛起，成為左右政局
的名門望族。這個家族熱心支持文化事業，靠其
上百年的經營，佛羅倫薩成了當時歐洲最出色的
文化中心。

意大利文藝復興早期的標誌性建築是佛羅
倫薩大教堂。這一建築的設計師是佛羅倫薩人布
魯內萊斯基。他早年曾去羅馬學習建築，潛心研
究過古羅馬的拱券技術。回佛羅倫薩後，他從事
的多是為政府或公眾的建築項目設計，基本不為
私人做事。他先是設計了聖洛倫佐教堂、聖靈教
堂等幾個宗教建築。1420 年他設計的佛羅倫薩
大教堂方案被選中。這個有着巨大穹頂的大教堂

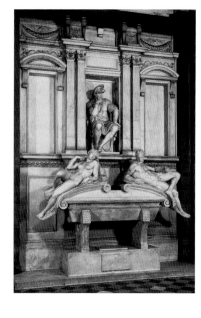

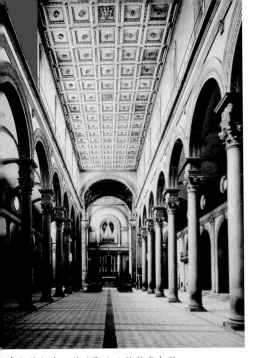

布魯內萊斯基設計的聖洛倫佐教堂中殿。

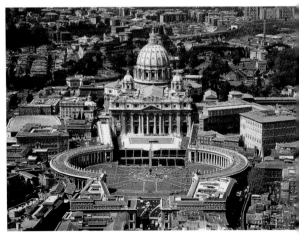

聖彼得大教堂。

城市之上，顯得雄偉、輕盈，被認為是當時最優秀的建築。

　　意大利文藝復興時期還有一座備受稱讚的偉大建築，這就是羅馬的聖彼得大教堂，許多建築大師參與了它的設計和施工。聖彼得大教堂最早的設計師是布拉曼特。他曾說過："我要把羅馬的萬神廟舉起來，擱到和平廟的拱頂上去。"這說明他要造一座與萬神廟樣式相似

的教堂。在大教堂動工八年後布拉曼特去世，由大畫家拉斐爾接替他的工作。在教皇列奧十世的堅持下，拉斐爾修改了原設計方案，制訂了拉丁十字佈局的新方案。後來歐洲爆發了宗教改革運動，這一運動的導火線就是為了反對教會為修建聖彼得大教堂而推銷所謂的"贖罪券"，一度時間工程處於停頓狀態。直到1547年，教皇委託著名藝術家米開朗琪羅主持這一

巨人時代

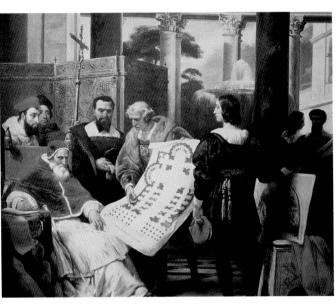

（左圖一）洛倫佐・美第奇墓室中的雕刻，為米開朗琪羅所作。

（左圖二）但丁手拿他的詩作《神曲》，背景是佛羅倫薩大教堂。

（右圖）教皇接見設計聖彼得大教堂的前後幾位設計師：布拉曼特、拉斐爾和米開朗琪羅，布拉曼特在展開教堂的設計圖。

工程。這位文藝復興的巨人抱着"要使古希臘、羅馬建築黯然失色"的雄心上任。他拋棄了拉丁十字形制,基本採用布拉曼特的原設計,加大支撐穹頂的四個墩子,在正立面設計了九開間的柱廊,使得建築更帶有紀念意義。1564年,90歲高齡的米開朗琪羅去世。後來的建築師基本按照他的設計完成了穹頂工程,但正立面的設計被修改,加修了一個大廳,使得它的平面比較接近拉丁十字,卻擋住了部分穹頂。儘管後來伯尼尼在教堂前設計了一個橢圓形大廣場,但其巍峨、壯觀的視覺效果還是大受影響。1626年11月18日,教皇烏爾班八世為聖彼得大教堂的竣工揭幕,這同時也標誌着意大利文藝復興的結束。

意大利文藝復興時期的建築除注重單體設計外,還開始注意到建築群體間的配合和完整性。這一趨勢首先表現在對城市廣場建築群的規劃和設計上,其中最著名的是威尼斯的聖馬可廣場。這是一個由三個梯形平面空間組成的複合廣場。廣場中心是聖馬可教堂,教堂前是一個大的梯形廣場,北側是舊市政大廈,南側是新市政大廈。在聖馬可教堂北面的是小廣場,小廣場與大廣場相交的拐角上有一座高上百米的鐘樓,在佈局上起到了統攝全局的作用。與聖馬可教堂緊挨着的是威尼斯總督府,它25米高的牆壁立面設計獨具匠心,上下分為三層,最下面的券廊圓柱粗壯有力;第二層的券廊是個過渡,柱子更密;第三層高度佔了整個立面的一半,在實牆上開了間距較大的窗子,牆面用小塊的白色和玫瑰色大理石片貼成斜方格的席紋圖案。有建築史家這樣評價這個立面:它看起來"好像是盛裝濃抹,卻又天真淳樸,好像是端莊凝重,卻又輕俏快活"。由於威尼斯城是座建在海邊118個島上的"水城",市民對

(左圖)為籌集建造聖彼得大教堂的資金,教士們在各地出售贖罪券,畫中教皇在一旁觀看。

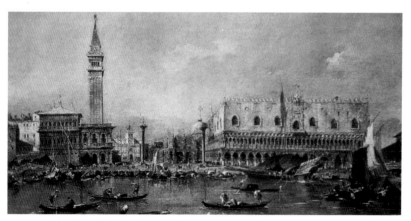

威尼斯的聖馬可廣場,左側有高聳的鐘樓,右側有敦實的總督府。

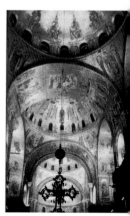

威尼斯聖馬可教堂內景。

麗園長街

威尼斯總督主持城市與海洋結盟儀式。

西耶納城街道。

巨
人
時
代

大海有特殊的感情。在中世紀，每年城裡都要舉行一次盛大的儀式，以表示城市與海洋的結盟。在這一天，總督穿上金絲袍子，登上大船，駛向海上，向水裡丟一枚戒指，以表示威尼斯城娶大海為妻。

在意大利，離佛羅倫薩不遠有座叫西耶納的山城。這座城市雖然不大，但以出色的城市規劃而聞名。西耶納的城牆曲曲折折，大約有7,000米，每個城門都連着一條狹窄而彎曲的街道，通向城市中心的廣場。廣場東南的市政廳並不高大，但離它不遠的教堂有一座高百米的鐘樓，把市政廳襯托起來。廣場其他三面的房屋構成張口的馬蹄形，這些房子底層不少都是商店、咖啡館，供人購物、休閑。在廣場高處正中有個小水池，叫"快活池"，從遠處通過水管把水送進池中。在水池周圍的大理石板上有精美的雕像，或是宗教題材，或是古典內容，以豐富廣場的文化氛圍。這座小城因經營商業和金融業而富足，成為城市共和國，在14世紀的幾十年裡建造了大量公共建築。

文藝復興時期意大利的城市規劃圖，呈幾何對稱佈局。

巴洛克風格

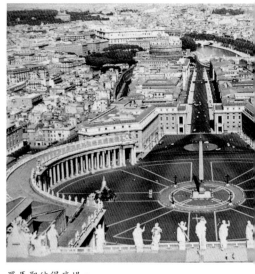

羅馬聖彼得廣場。

　　"巴洛克"（Baroque）一詞源於葡萄牙語，原意為"不圓的珍珠"或"畸形的珍珠"，帶有貶意，後被用來指一種建築藝術風格。在建築風格上，巴洛克與古典主義是相對的，它追求新奇，注重形式，其典型的建築輪廓凹凸不平，牆面曲線波浪起伏。巴洛克風格強調動感，追求個性，但不免做作，而古典主義風格則強調平穩，追求客觀，但不免刻板；巴洛克風格重視色彩，喜歡用濃烈的色調，而古典主義風格則重視形體，喜歡用柔和的色調。

　　巴洛克風格的建築最初都是教堂，而且顯然帶有天主教反對宗教改革的背景。巴洛克建築的第一個代表作是羅馬的耶穌會教堂，建於16世紀末。這座教堂是耶穌會的總部，而由西班牙人羅耀拉創建的耶穌會是天主教中反對新教最積極、組織性最強的一個團體。這座教堂設計簡

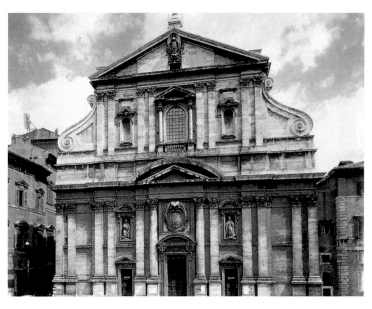

麗園長街

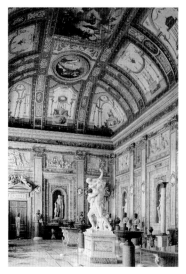

伯尼尼設計的教堂內廳裝飾。

來擴大視覺空間，另外畫面色彩也很濃艷。這座教堂的建成開創了建築中靈活多變、富麗堂皇的巴洛克風格。

巴洛克式教堂中一般都大量使用壁畫和雕刻，並在壁畫中運用透視法來擴大視覺空間。如在牆上繪出遼闊的自然景物，再配上邊框，使人產生從窗戶中向外觀景的錯覺；或在天頂畫上白雲藍天，天使在畫面中飛翔；或畫奔馬從遠而近，像要闖進大廳。畫面色彩鮮艷明亮，動態感強，讓人產生飄忽的幻覺。在建築中還大量使用人像柱、半身像等，並盡可能與建築融合，讓建築與壁畫、雕刻共同構成教堂內難以捉摸的變幻空間。

到 17 世紀中葉，意大利的巴洛克建築進入了全盛期。這一時期出了兩位巴洛克建築大師，他們是伯尼尼和波洛米尼。伯尼尼才華橫溢，他除了是建築師外還是雕塑家、劇作家。他也是個成功的佈景設計師，製作的舞台佈景非常逼真，以致坐在前排的觀眾會為害怕洪水淹來，或是烈火熏燎嚇得逃走。伯尼尼設計的羅馬聖安德烈教堂很小，只有一個橢圓形廳堂。他在廳堂正面設

里、新穎，它的正立面體現了反理性、反傳統的特點，在柱式上使用雙柱，並在大門上方把兩個山花套疊在一起，還在山牆上用了反曲的渦捲，以此使其節奏變化不規則。耶穌會教堂的天頂畫也是典型巴洛克式的，畫面不受畫框限制，以此

巴洛克風格

(左圖一)羅馬耶穌會教堂。

(左圖二)耶穌會教堂天頂畫描繪的是羅耀拉治療疫病病人。

(右圖一)聖卡羅教堂正門立面。

(右圖二)聖卡羅教堂的穹頂外形像一顆畸形的珍珠。

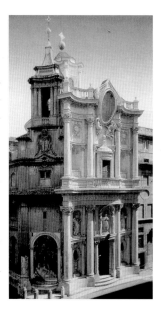

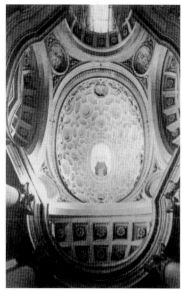

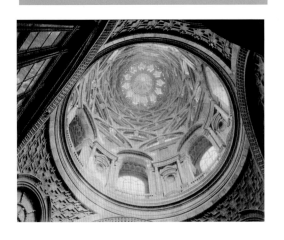

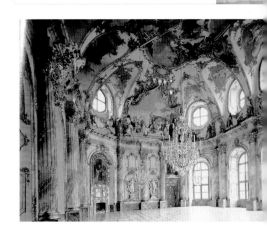

<div style="writing-mode: vertical">巴洛克風格</div>

計了一個由鍍金青銅和彩色大理石構成的天篷，扭曲的圓柱翻騰直上，朝向高聳的穹頂，頂上裝飾小天使雕像。這座教堂的設計對人有着強烈的視覺衝擊力。伯尼尼才華出眾，很受當時人尊敬。羅馬教皇曾感嘆道："伯尼尼生活在我們這一時代，是我們的幸運。"

波洛米尼與性情隨和的伯尼尼不同，他的性格憂鬱、壓抑，最後因精神錯亂而自殺。他原本是個石匠，後來成為伯尼尼的助手，然後獨立設計。波洛米尼設計的代表作是羅馬的聖卡羅教

堂。這座教堂也不大，但其外觀很獨特，凹凸不平，整座教堂像被當作一件泥塑作品受到任意按壓。教堂內的格子天花板設計成蜂窩狀，兩側有深深的壁龕和波浪曲面，讓人看上去覺得像處在運動之中。除羅馬外，意大利的都靈也是巴洛克建築的重鎮。那裡的聖洛倫佐教堂穹頂由相交的拱肋構成，如同一個倒過來的鳥巢，在空間表現上很有新意。

巴洛克風格不但表現在單個建築設計中，它還體現在單體建築與周圍環境的關係之中，

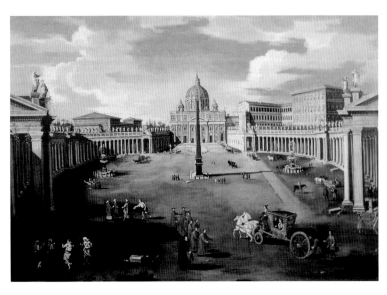

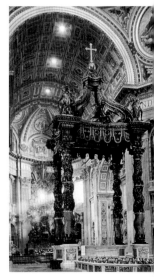

麗園長街

(左圖一)都靈巴
洛克風格的教
堂穹頂。

(左圖二)德國維
爾茨堡宮殿。

(右圖)德國巴伐
利亞的林德霍
夫城堡。

伯尼尼在設計羅馬聖彼得大教堂的柱廊時就注
意到了這一整體關係。17世紀後期，教皇委託
伯尼尼設計大教堂前的廣場。與波洛米尼相
比，伯尼尼的設計風格沒有那麼隨意，他還是
力圖在創新與實用之間保持某種平衡，這在大
教堂廣場的設計中反映得很清楚。伯尼尼以大
教堂前的埃及方尖碑（1586年移來）為中心建

(左圖一)荷蘭畫家維
特爾描繪的聖彼得大
教堂，畫面正中是伯
尼尼設計的廣場。

(左圖二)聖彼得大教
堂內景，也是由伯尼
尼設計的。

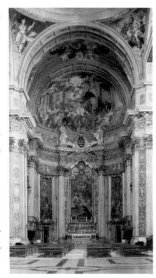

(右圖)羅馬聖伊斯格
內教堂的巴洛克風格
裝飾。

造了一個橢圓形廣場，在廣場兩端各造一個弧
形大柱廊，總共有284根立柱。在柱廊與大教
堂之間有走廊相連，形成梯形廣場。廣場有明
顯的坡度，這樣教皇每逢重大節日時站在教堂
前，廣場上的信徒都能看到他。伯尼尼在談到
他的這一設計時稱，柱廊就像大教堂伸出的雙
臂，要擁抱面前的善男信女。

　　巴洛克建築起源於羅馬，在耶穌會的大力
提倡下迅速傳播。它大膽的曲線形式被歐洲的
天主教國家接受，尤其是在德意志南部地區得
到發揚光大。紐曼是德意志最著名的巴洛克風
格建築師，他在1735年設計了維爾茨堡親王府
邸。在這座府邸中，紐曼用建築、繪畫和雕塑
營造出了一種生機勃勃的效果。豐富的裝飾、
華麗的色彩把觀眾拖入了一個五彩斑斕的迷幻
世界。將建築與繪畫、雕塑有機地組合在一
起，創造出一種讓人迷失的感覺，是巴洛克風
格要想達到的效果。德國巴伐利亞的林德霍夫
城堡在1878年落成，它坐落在阿爾卑斯山林木
茂密的山谷中，四周環繞着園林水池。這座城
堡吸收了巴洛克風格的各種建築元素，是巴洛
克建築的最後一件精品。巴洛克風格還對法
國、英國的建築有明顯影響，法國的凡爾賽宮
和英國的聖保羅大教堂都是其傑作。不過這兩
個國家的巴洛克建築同時也受到古典主義風格
影響，在各方面都有所節制，不像意大利的巴
洛克建築那樣華麗、複雜。

　　巴洛克建築富有想象力，採用了許多出奇
入幻的新形式、新手法。它利用"一切可能的
發明來捕捉人的虔信心和摧毀他們的理解
力"。文藝復興以後，歐洲的教會擁有豐厚的
財富，故而能把教堂裝飾得豪華無比，同時科
學上的新發現、技術上的新創造也開闊了建築
師的眼界。伯尼尼就説過："一個不偶爾破壞
規則的人，就永遠不會超越它。"因而巴洛克
建築十分注重創新，但它過於注重形式的傾向
也有缺陷，所以受到後來興起的新古典主義思
潮的批判和抵制。

巴洛克風格

羅可可時尚

17 世紀末，法國專制政體出現危機，宮廷的鼎盛時代一去不復返。隨着國王路易十四去世，法國進入了 18 世紀初的攝政時代（即位的路易十五年幼，由奧爾良公爵攝政）。這時在藝術上產生出了一種追求雅致精細的時尚，這就是所謂"羅可可"之風。"羅可可"（Rococo）是一雙關語，在法語中有"石子"和"貝殼"兩重意思，可能是因石子和貝殼常在羅可可裝飾圖案中用到而得名。羅可可藝術風格與巴洛克風格有一定聯繫，有人就認為它是巴洛克風格發展到末期的產物，但兩者間又有明顯區別，巴洛克藝術中濃烈的宗教氣氛和誇張表現在羅可可藝術中就很少出現。

到 18 世紀前期路易十五統治時，國王終日不理朝政，在放蕩的享受中度日。這時以歌頌君主為主要任務的古典主義宮廷文化已經衰落，貴族們紛紛從凡爾賽宮回到巴黎城內自己的府邸，一些府邸的沙龍成了聚會的中心，羅可可藝術就是在這種沙龍文化的基礎上發展而來的。而當時主持這些沙龍的幾乎都是舉止嫻雅的貴族夫人，過去以趨奉君主為榮的貴族，這時趨來趨奉夫人們，以致沙龍文化帶有一股脂粉味。當時在巴黎影響最大的是路易十五的情人蓬巴杜夫人主持的

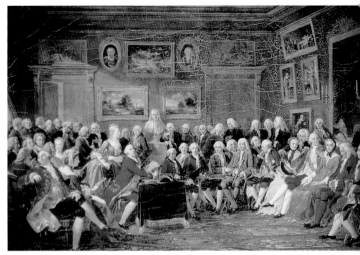

麗園長街

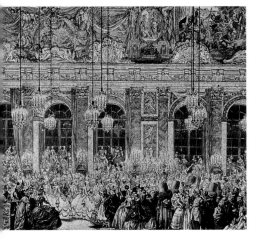

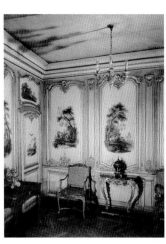

（左圖一）布歇畫
的蓬巴杜夫人
像。

（左圖二）路易十
五時代的化裝舞
會。

（右圖）巴黎羅可
可風格的小沙
龍。

少龍，她本人也因而被看作是羅可可風格的"藝術保護人"。她極為欣賞宮廷畫師布歇，鼓勵他畫了很多代表羅可可風格的作品，並稱布歇是"巴黎的光榮"。蓬巴杜夫人和布歇被後人認為是推動羅可可這駕藝術之車向前行駛的兩個車輪。

貴族們在生活中注重享受的情趣，在藝術上則表現為追求歡愉而擯棄崇高，講究精緻纖巧。有人說羅可可風格"提供了一個煽語傳情和小步舞曲的背景"，完全適合於表現當時法國貴族的精神面貌。

羅可可風格在建築上很少表現在外觀上，而主要體現在室內裝飾上。用於羅可可風格裝飾的房間一般都不複雜，以長方形、圓形居多，四角通常切成圓弧形。羅可可風格厭棄古典主義的嚴肅和理性，也排斥巴洛克的放誕和強悍。它追求文雅細膩，欣賞線條的流轉變幻。它不用壁柱，而用纖弱柔和的線腳、壁板和畫框來分割牆面。它不用質感較強的圓雕、高浮雕、壁龕等，而用細巧的纓絡、捲草和淺浮雕。它不用嚴肅題材的大幅壁畫裝飾房間，而用小幅的情愛題材的繪畫，或是用繪有山林鄉野風景的壁紙。它不用冰冷的大理石鋪地，改用溫和的木板，在牆面用花紙和紡織品，窗前掛綢帘，壁爐用青花瓷磚貼面。色彩調配上常用玫瑰紅、蘋果綠、象牙白、絳紫這些嫵媚柔和的顏色，再點綴一些金色。在牆上則鑲上大塊玻璃鏡子，鏡台上點上蠟燭，燭光反照在鏡子裡，營造出搖曳和幻象的氛圍。燭光也閃爍在大吊燈上，如流星一般，通過明滅變幻的光影造成輕柔妖嬈的氣氛。

羅可可藝術風格在建築裝飾中表現出了一種清新的活力。其裝飾母題主要是纖秀繁複的捲草，它們纏繞環曲，千姿百態，生動而蓬勃，往往覆滿了牆面和天花板。除捲草外還有海洋裝

（左圖一）法國國王路易十五。

（左圖二）巴黎的一次沙龍聚會。

（右圖）凡爾賽宮中羅可可風格的路易十五臥室。

麗園長街

羅可可時尚

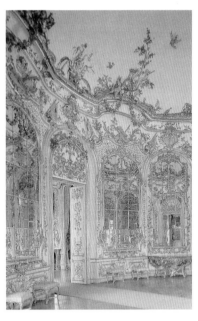
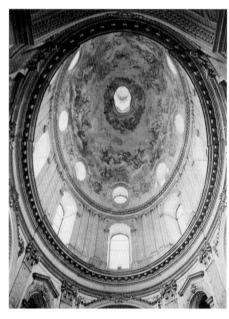
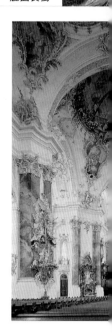

飾，式樣有貝殼、珊瑚、海藻、浪花和泡沫等。它們沒有直線，盡量不用幾何圖案，甚至連鏡框的邊角都不對稱。這樣的室內裝飾，配上精緻的羅可可風格家具、燈具和各種陳設，表現出當時的貴族既沒落衰頹又精於鑒賞的精神風貌。

羅可可建築的主要代表性建築師有法國的梅尼索和波夫朗。梅尼索將文藝復興以來左右

均衡的裝飾原則打破。他在布列托別墅的室內裝飾上，利用面的彎曲，把壁面和天花板連接起來，將壁面裝飾自然地轉為天花板裝飾，創造出了流動、輕盈、可親的空間。1730年，波夫朗為巴黎的蘇比茲公爵府進行了裝修，將建築、雕刻、繪畫融為一個整體裝飾，裝修出許多富有魅力的房間。其中以公爵夫人使用的橢

巴伐利亞王國羅可可風格的亞瑪連堡閣鏡廳。

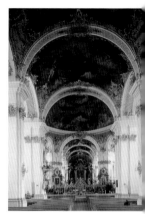

羅可可風格教堂裝飾。

麗園長街

（左圖一）亞瑪連堡閣鏡廳細部。

（左圖二）18世紀前期維也納一座教堂的羅可可裝飾穹頂。

（左圖三）羅可可教堂裝飾以白色為基調。

（右圖）布歇所繪《中國花園》，畫作有着明顯的羅可可風格。

羅可可時尚

圓形沙龍最有代表性，被人譽為是"法國羅可可藝術的傑作"。

羅可可時尚在法國路易十五時形成後，很快就流行開來，傳播到德意志、奧地利等國。在德意志的巴伐利亞王國，18世紀前期的國王曼紐爾下令裝修了不少羅可可風格的館閣。曼紐爾發現宮廷矮人邱維里很有建築方面的天分，就送他去巴黎學習，學成回國後讓他主持修建宮廷園林中的亞瑪連堡閣。這是一幢典型的羅可可建築，外觀簡單，內部卻有着迷人的細部裝飾。室內中心位置有個圓形大廳，裡面佈滿了橢圓形的鏡子，鏡子和門窗交錯排列並略微傾斜。牆壁上裝飾着用銀灰泥塑的青綠薄紗窗、樂器、羊角和貝殼。在牆上的繁複圖案中，蝴蝶從灑滿陽光的花草樹葉中飛起，青草在屋頂檐口搖曳，鳥兒展翅躍上天空。巴伐利亞人還大膽地把羅可可風格用於教堂裝飾，在色調上以白色為主，讓人感受到廳堂內一片亮麗溫馨。而奧地利都城維也納也曾是羅可可藝術的重鎮，哈布斯堡皇室夏宮美泉宮中的客廳

"百萬廳"就是其代表作。它的命名來自於裝飾費用數額。"百萬廳"室內壁板上鑲嵌了260塊帶有東方風格的罕見淺浮雕，並以純金的金葉做浮雕的框架。

羅可可藝術的產生與中國裝飾風格的傳入有着密切的關係，當時從中國進口的瓷器和絲綢上絢爛悅目的裝飾圖案給了羅可可藝術以啟發。有歐洲學者承認，"羅可可風格實際是在仿效中國的裝飾。"法國學者利奇溫則認為，這一藝術新風格的出現是內在和外來因素交互影響的結果，他提出："羅可可藝術風格和古代中國文化的契合，其秘密就在於這種纖細入微的情調。"

不過羅可可風格在西方建築史上流行的時間並不長，大約只有半個多世紀。1764年，蓬巴杜夫人去世，代表着藝術上羅可可時代的結束。

麗園長街

尚古之風

(上圖一) 柏林勃蘭登堡門。
(上圖二) 倫敦大英博物館。

　　18世紀後期和19世紀，在歐洲和北美是尚古之風盛行，古典復興建築佔統治地位的時期。在建築領域，古典復興（又稱新古典主義）主要包括希臘復興、羅馬復興和哥特復興三個方面，而這三者的界限也不很明確，不少古典復興建築並不是純粹某種風格的，往往以一種風格為主，兼具其他風格。

　　古典復興首先表現為古希臘建築的復興。希臘復興的動力首先來自於對古希臘的研究。1764年，德國學者溫克爾曼完成了他的著作《論古代藝術》，在書中他盛讚古希臘文化，宣稱"世界上越來越廣泛流行的高雅趣味，最初是在希臘的天空中形成的"。其次是考古發現的影響，對希臘遺址的發掘向世人展示了希臘藝術的美，尤其是希臘建築獨特的柱式。

　　在歐洲，英國是對古希臘建築最推崇的國家，19世紀前期興建了不少這類建築，其中比較著名的有倫敦的大英博物館。這座建築的設計師斯默克醉心希臘藝術，他認為希臘建築"最高貴，具有純淨的簡潔"。出自他手的大英博物館是典型的希臘復興建築。它的南立面佈滿柱廊，

古希臘建築三種柱式：(A) 多立克式　(B) 愛奧尼亞式　(C) 科林斯式。

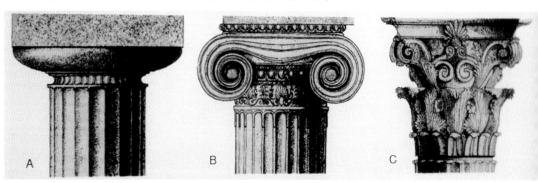

麗園長街

兩側有伸出的雙翼,在中部柱廊前設計了愛奧尼亞柱式,三角形的門楣雕有表現神話故事的山花。德國的古典復興建築也以希臘復興建築為主,最有代表性的是柏林的勃蘭登堡門。這座建於18世紀末的建築按雅典衛城山門設計,有六根希臘多立克式柱子,但上部卻用羅馬式的女兒牆來代替希臘式的山花,目的是要在門頂上安置四駕馬車群雕。

與希臘復興建築一樣,羅馬復興建築同樣

也得益於對古典文化的研究。18世紀中葉,考古學家開始系統挖掘羅馬的龐貝古城,歐洲人為羅馬藝術的純樸剛勁所震撼。年輕人也喜愛去意大利尋古探幽,如德國名作家歌德就在意大利逗留長達兩年之久,古羅馬的廢墟遺痕給他提供了創作的靈感。對羅馬文化崇尚的熱潮,自然會對建築風格產生影響,尤其是對法國影響更大。

法國巴黎的先賢祠屬於羅馬復興建築,但又有"希臘風"的滲透。這座建築原先是教堂,

歌德在羅馬。

在巴黎凱旋門前舉行閱兵式。

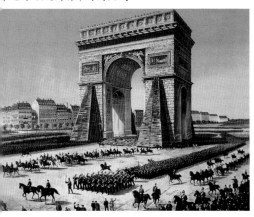

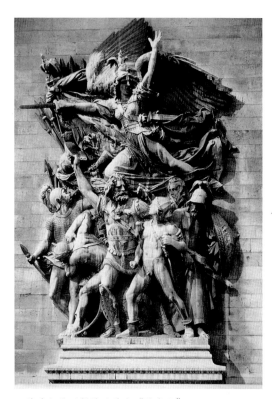

尚古之風

里德為凱旋門創作的雕塑"馬賽曲"。

1791年被用來安葬名人。先賢祠中央的大穹頂有三層,內層中間是個圓洞。由於技術的進步,它的石砌穹頂很薄,結構輕巧,故而下面只用細柱就能支撐。先賢祠的平面是希臘十字形的,與十字架形的拉丁十字不同,它的十字每條線都等

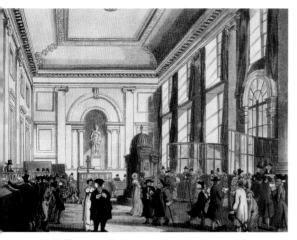

英格蘭銀行大廳。

尚古之風

長。西面柱廊有六根科林斯式柱子，頂上為三角形山花。這是羅馬風格與希臘風格混合建築的典型。

拿破侖統治時法國的羅馬復興建築盛極一時，而且是嚴格依照古羅馬形制仿建。這種以雄偉莊嚴為主要特徵的風格被稱為"帝國風格"。巴黎的凱旋門就是一座"帝國風格"建築。在古羅馬建築中，凱旋門是為紀念羅馬軍團將士出征勝利而建的。它的外形方方正正，而門洞則是拱

券結構的，上面佈置一些歌頌勝利的浮雕。1806年，為紀念法軍在奧斯特里茨戰役打敗了俄奧聯軍，拿破侖決定仿照羅馬人的做法建造凱旋門。因為拿破侖戰敗，工程一度停工，直到1836年巴黎凱旋門才最後落成。這一高大的紀念性建築也採用方形構圖，由檐部、牆身和基座構成，但只有一個門洞，並省略了古典柱式。它的外形看起來穩重有力，在外牆上有名為"馬賽曲"的組雕，表現法國人民為保衛祖國出征的場面，是雕刻家里德的傑作。

在英國，羅馬復興的代表性建築是英格蘭銀行。它的內外都採用羅馬復興式樣，但在局部也融進一些希臘建築要素。比如在休息大廳的天窗下有16個少女雕像，這顯然是在模仿雅典衛城山的女像柱。美國1793年動工的國會大廈也是羅馬復興建築，1828年建成，19世紀中葉重建，形成了現在的規模。重建工程增加了兩翼建築和中央大廳的穹頂。中央穹頂和鼓座都仿照羅馬萬神廟造型，只是穹頂由石構件改為鋼結構。在美國還有一位羅馬復興建築的熱心支持者，這就是美國總統傑斐遜。他早年曾在法國學習建築，傾心於羅馬建築，設計了不少羅馬復興建築，最有代表性的是美國弗吉尼亞州議會大廈，

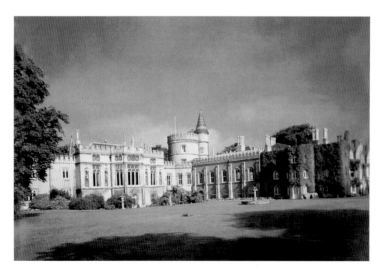

沃爾波爾的哥特式住宅
"草莓山莊"。

麗園長街

形制仿照古羅馬的圍廊式神廟。

　　哥特復興建築是在18世紀中葉出現的，其外形特徵很明顯，建有高聳入雲的尖頂塔樓。英國名作家霍拉斯‧沃爾波爾迷戀中世紀生活，推崇哥特式建築，認為這些建築"迷人、富有生氣"。1753年，他請人在家鄉的草莓山建了一座哥特風格的住宅。這座住宅建成後很轟動，引得許多人來參觀，並爭相仿效。哥特復興建築中最有名的是19世紀中葉建的英國議會大廈。原有的議會大廈被一場大火燒毀，重建工程交給建築師巴里負責。巴里原本設計的是文藝復興風格建築，被要求修改。於是他就請哥特建築專家帕金幫忙，帕金為新議會大廈的外表增加了不少尖塔和塔樓，以使其合乎要求。新議會大廈東北角的塔樓上裝有一個重21噸的特大時鐘，號稱"大本鐘"，與新議會大廈一樣也成了倫敦城的標誌物。19世紀後期建於美國內陸鹽湖城的摩門教堂也屬於哥特復興建築。整座教堂全部用花崗岩建造，共建有六座高聳的尖塔，其中最高的塔尖上站立着一尊天使像。另外，匈牙利布達佩斯的議會大廈也是幢有特點的哥特復興建築。這座大廈聳立在多瑙河畔，四周林立哥特式尖塔，中央是高96

匈牙利議會大廈。

米的穹頂，暗含着在公元896年匈牙利人來這裡建邦立國的寓意。

　　古典復興建築是對古代偉大經典建築的模仿，其宏大的氣勢、優美的輪廓讓人心生崇敬之情，但如深陷其中食古不化則會顯得單調而缺乏新意。等到後來鋼鐵、水泥等新型材料被大量使用，必然將引發建築設計上的一場巨大變革。

尚古之風

位於倫敦泰晤士河畔的英國議會大廈。

美國摩門教堂。

麗園長街

太陽王的夢幻宮苑

　　法國國王路易十四號稱"太陽王"。這個稱號來源於他年輕時跳芭蕾舞喜歡扮演"太陽王"的角色。他在位時間長達 72 年，在他漫長的統治時期，法國終於取代意大利，成為歐洲的文化中心。這一時期法國宮廷中盛行着一種風氣，貴族們表現出既典雅又奢華的氣度，裝束矯飾：紳士們都頭戴撲了粉的假髮，身穿有花邊的長袍，腳蹬紅色高跟的靴子；而貴婦們則喜歡梳高聳的髮髻，身穿框架支撐的綢裙。這就是巴洛克風格的服飾。而在宮苑建築中最能體現這一風格的則

是路易十四下令建造的凡爾賽宮。

　　據說修建凡爾賽宮還有一個來由：當時的法國財政大臣福開為自己建造了一座豪華的私人府邸，他得意忘形，請路易十四去參觀。國王看到府邸和附屬的花園極其壯觀華麗，豪華程度遠遠超過他的宮廷，很不高興。後來他就找借口把

（左圖）法國宮廷 17 世紀流行的高聳髮髻。

（上圖）路易十四（畫中騎馬者）與隨從在凡爾賽宮。

麗園長街

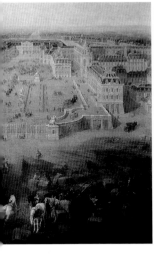

（左圖一）在舞會上扮作"太陽王"的路易十四。

（左圖二）凡爾賽宮的U字形宮殿。

福開投入了監獄，決定要造一座勝過福開府邸的宮殿，並請為福開設計府邸的建築師勒·伏、造園專家勒·諾特爾和藝術家勒·勃亨來為他效勞。

1660年，路易十四下令擴建他父親在巴黎城西南郊的凡爾賽獵莊，使它成為歐洲最大、最豪華的宮殿。他動員了大量人力、物力，每天有2萬多工人、6,000匹馬在工地上幹活。為滿足工程所需的石料，路易十四竟下令法國其他地方六年內不許使用石料。宮殿和園林建築邊建邊改，有的地方還幾次重修，精益求精，歷時26年才大致完工。

凡爾賽宮集建築、園林、雕塑、繪畫各種藝術成就之大成，由一個南北長580米，有375扇窗子的U形建築和一個面積達670公頃的園林組成。在建築面向巴黎的開口處，由鐵柵欄圍成前院，再往前是一個巨大的扇形廣場。廣場外三條筆直的林蔭大道呈放射狀前伸，中間一條直通巴黎，其他兩條通向另外兩座離宮。園林則佈置在宮殿附近，主要在西面，近有花園，遠有林園。

宮殿建築二樓正中是國王的起居室，在這裡可以眺望花園和林蔭道。從表面看凡爾賽宮不高，只有三層，它不靠高大來顯示君王的權威，而是以碩大展開的平面來體現王室尊嚴，尤其注重室內裝飾的豪華。這在宮裡有70多米

太陽王的夢幻宮苑

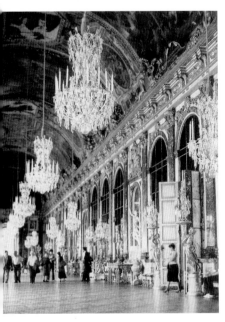

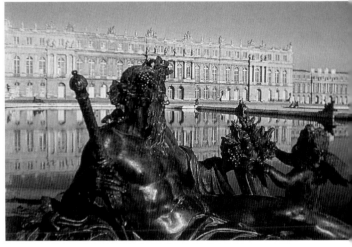

（上圖）凡爾賽宮南面的瑞士兵湖。
（左圖）富麗堂皇的鏡廳。

麗園長街

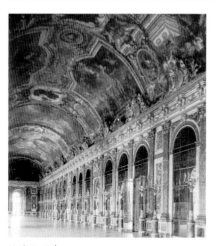

鏡廳天頂畫。

1871年德意志帝國皇帝在鏡廳加冕。

太陽王的夢幻宮苑

長的鏡廳中表現得最明顯。鏡廳的牆壁是用白色和淡紫色大理石貼面，古希臘風格的科林斯式壁柱用綠色大理石雕成，柱頭和柱礎則用銅鑄成後鍍金，屋頂和牆壁交接處的花環和天使也都是金色的。天頂上畫着六幅有關路易十四豐功偉績的歷史畫。整個大廳顯得金碧輝煌、美輪美奐。鏡廳裡還有與17扇落地大窗相映襯的17面巨大的鏡子，反射從外面照射進來的陽光，在白天把大廳裡的氣氛渲染得如同仙境。

當時威尼斯駐法國大使在寫回本國的報告裡還描繪了鏡廳的夜景：“鏡廳裡燃燒着幾千枝蠟燭。它們照耀在貴婦和騎士佩掛的鑽石上，照得比白天還亮。簡直像在夢中，像在魔法的王國裡。”這裡是路易十四舉行重大典禮活動的場所。1871年德皇威廉一世選擇在鏡廳加冕，舉行了德意志帝國的開國大典。1919年在這裡簽訂了《凡爾賽和約》，正式宣佈第一次世界大戰結束。

1789年法國三級議會在凡爾賽宮召開。

凡爾賽宮的水池和運河。

麗園長街

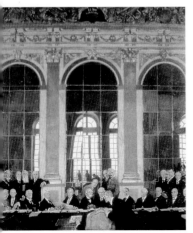

1919年各國參加巴黎和會的代表在鏡廳簽
丁《凡爾賽和約》。

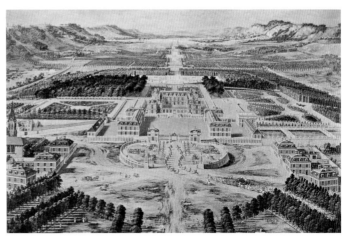

凡爾賽宮全景。

　　凡爾賽宮的園林原本是一片荒地，為了使這裡草木茂盛，便從幾十里外把水引來，建成了全法國最漂亮的園林。這是一座典型歐洲風格的規整園林，筆直寬闊的大道把花園劃分成精確對稱的幾何形。一望無邊的大草坪、大面積樹林和精心修剪的花木間點綴着無數的雕塑和噴泉。各種雕塑的形態誇張，動感強烈，它們與上千座噴泉豐富了凡爾賽宮端莊典雅的形象。宮殿南面瑞士兵湖(為紀念王家近衛瑞士兵團而起名)的一泓碧水，將宮殿建築倒映在湖中，更是熠熠生輝。

　　靠宮殿南北兩翼各有一大片花圃。為避免重複、單調，兩個花圃在構圖上風格不同。南花圃由兩塊花壇組成，中心各有一個噴泉，與遠處的湖水和山岡相配，形成以湖光山色為主的開放空間。而北花圃卻是封閉性很強的內向空間，花壇和噴泉四周圍合着宮殿和林園，顯得深邃幽靜。在宮殿中央正前方有個大理石飾邊的巨大水池，池壁上裝飾着一些女神青銅像。凡爾賽宮最引人注目的部分是沿主軸線建造的十字形運河。它東西長1,650米，寬62米，既延伸了花園的中軸線，也為低濕地解決了排水問題。每到傍晚，落日餘輝灑向水面，金光燦爛。而在運河附近則

有一個阿波羅噴泉。在橢圓形的水池裡，古希臘神話中的太陽神阿波羅駕着巡天戰車，迎着東升的旭日，破水向前奔馳。運河映照着阿波羅從日出到日落巡天的全過程，在寓意上這兩組景物結合在一起歌頌"太陽王"路易十四。法國19世紀作家雨果見此景色，曾觸景生情地作詩："見一雙太陽，相親又相愛；像兩位君主，前後走過來。"而這兩位君主指的就是阿波羅和路易十四，他們都是"太陽王"。除了大草坪、花圃外，凡爾賽宮苑中還有12個小林園，位於林蔭道兩側。路易十四在建園時要求園中能夠舉行容納7,000人的宮廷盛會。園子主體部分平坦開闊，氣勢雄偉，但有點單調，而在密林中的小林園，每一塊都有其特殊的構思，彌補了這一不足。賓客可在這裡獨自靜坐默想，也可與人款款閑聊。

　　凡爾賽宮苑造好後路易十四就把它當作自己長住的宮殿，以後又修了不少配套設施。在這裡住有上千貴族，還有為他們服務的幾萬僕人。其綠色的園林與石造的宮殿相得益彰，交映生輝，構成了一個碩大的夢幻世界，一直備受好評。法國的文學巨匠們曾稱讚道："這座美麗的花園和美麗的宮殿是整個國家的光榮。"

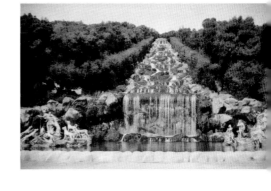

麗園長街

崇尚自然

　　在近代歐洲園林經歷了一個從親近自然轉而講究規整最後又崇尚自然的過程。在造園時先是效法自然，後又注重在園內安排筆直的軸線、對稱的佈局和精美的花壇。後來在18世紀整個歐洲 "重新發現自然" 風氣的影響下，園林設計師開始巧妙地利用自然風貌，最終形成了一種獨特的風景園林。

　　歐洲的近代園林最早出現在意大利。意大利人熱愛戶外生活，他們上承古羅馬建造別墅的藝術傳統，在文藝復興時期有不少有錢人出資建造了帶有花園的私家別墅。意大利文學家薄伽丘在他的小說《十日談》中就描繪了這樣的一座別墅園林："這座別墅坐落在一座小山的平地上。在它的陽台上可以俯視庭院景色。道路兩旁是兩列樹叢，長滿了紅玫瑰、白玫瑰和素馨花。花園中央是一片草坪，遠遠望去一片墨綠，點綴着成千上萬朵艷麗的鮮花。草坪四周圍繞着叢林，都是蔥鬱茂盛的香櫞樹，或是橘樹，綠蔭沉沉，清香撲鼻，叫人心曠神怡。草坪中央還有以大理石水盤和雕塑裝飾的噴泉，水從中溢出，通過條條小溪流遍全園。"意大利人建造園林別墅很講究選址，地點要選在有草地、叢林、小溪或河流的處所。這時的意大利園林別墅可以羅馬的朗特別墅為代表。朗特別墅不大，但設計非常精緻。進

《玫瑰傳奇》插圖，圖中畫的是歐洲中世紀的城堡花園。

意大利佛羅倫薩的別墅園林。

麗園長街

（左圖）法國巴洛克風格園林
的瀑布。

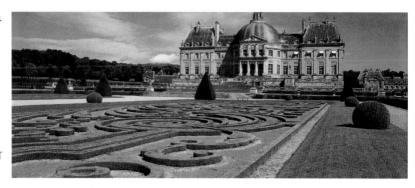

（右圖）沃・勒・維貢的幾何
形綠地。

園者以水為中軸線，把溪流引入園中，貫穿整個園子。主要景物都圍繞這條溪流設計：一股清泉從高處林地的岩洞中流出，漫過苔蘚、蕨薇落入水池，再出現在海豚噴泉中，接着流經兩個瀑布，其中一個是通過台地形成的三級瀑布，最後落入半圓形的水池。

17 世紀初，建築藝術中的巴洛克風格影響到了造園，歐洲的園林形制有了較大變化。具體表現為在園林中經常採用對稱的幾何圖案，花壇被塑造成模紋形態。這種風格先在意大利盛行，後來影響到法國。法國國王查理八世曾從意大利聘請造園工匠來為他服務。因為法國地勢平坦，

所以在造園時很少採用意大利的台地格局，而是在園內佈置河渠式水景。法國最有名的造園大師是勒・諾特爾，他的代表作是沃・勒・維貢和凡爾賽宮的園林。沃・勒・維貢是法國國王路易十四的財政大臣福開的府邸。這座府邸的園林規制對稱勻整，佈局嚴謹，以筆直的道路和幾何形綠地來串聯景物。中軸線兩側有長條形的植物花壇，而外側茂盛的樹林襯托着平坦開闊的中心花園。中心花園分為三個主題景觀：第一景觀緊鄰府邸，以艷麗的花壇為主；第二景觀以水景為主，突出噴泉和水渠的倒影；第三景觀以樹木草坪為主，以增加自然的情趣。這座園林建成後得

崇尚自然

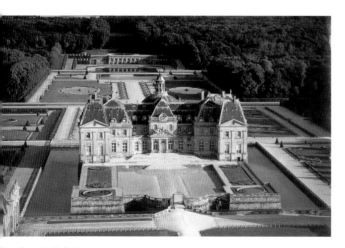

沃・勒・維貢府邸。

英國貴族漢普頓的莊園，其園林屬於折中主
義風格，半為巴洛克式，半為風景園林。

麗園長街

崇尚自然

到路易十四的欣賞，勒‧諾特爾被邀請到凡爾賽設計那裡的宮苑，而福開則被投進了監獄。

18世紀，歐洲的造園藝術又有新的發展，出現了英國的風景園林。英國的毛紡織業發達，到處都開闢了不少牧場。草地、樹林和丘陵地貌結合，構成了英國鄉間的獨特景觀。在這樣的環境中，英國人開始厭倦規則嚴謹的園林，希望能師法自然，按照自己的審美情趣佈置園林。在他們設想的園林中，有綿軟如茵的草地，山坡上生長着奇樹古木，造園材料也盡量利用當地的植物和岩石。人們可以在樹蔭下休

憩、消閑，也可以在草地上打板球、曬太陽。

這一時期英國出了不少著名的風景園林設計師，威廉‧肯特則開風氣之先。他原本是個畫家，喜歡從作畫的角度來造園。肯特認為在造園時"自然厭惡直線"，因而他設計的園林一般不用直線大道、噴泉、綠籬等景物，而是保留有自然池岸的水池和彎曲的河流，讓池邊的草坡融入水中，還要利用枯樹、斷牆、殘碑這些帶有歷史滄桑感的殘跡，以營造一種帶有淡淡愁緒的氛圍。肯特的弟子布朗是風景園林的造園大師，設計、改造了大批英國園林。在

麗園長街

（左圖一、二）英國風景園林注重保持自然的本色，圖為改建前後的情況。

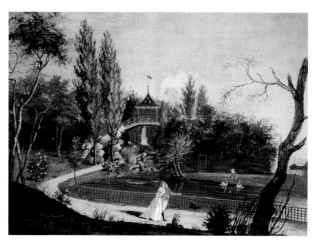

（右圖）法國園林，造園手法明顯受到中國的影響。

月造園的基本要素都是他隨手能找到的東西：起伏的山坡、池水、牛羊，甚至天空的霧氣和雲層。他設計時善於利用自然地形，往往是稍作整修，讓自然美顯露出來，以取得一種高雅悠遠的審美效果。這一特點完美地體現在布朗對切茲沃斯莊園的改建工程中。這是個中世紀建的莊園，17世紀後期按照勒‧諾特爾的風格改建，增加了花壇、草坪和樹籬，人工痕跡交重。1750年後，布朗主持了新的改建工程。他將大片起伏的草地一直伸展到牆邊，不留任何幾何形跡。他還重點改造了園中的沼澤地，

將各種形態的湖泊作為景物的中心。經他改建後，莊園中地勢起伏，河流彎曲，湖面開闊，樹叢與草地相互映襯，形成一種純淨、簡練的風格。

　　布朗去世後，英國的風景園林又有變化。有人嫌布朗的風格過於樸素，而創造出一種畫意式園林。其設計思路是強調園林的美感，以增強景物的觀賞性，這就需要多佈置亭、橋一類建築小品，多種植花木。畫意式園林還有一個特點是緬懷中世紀的田園風光，在園林中使用茅屋、村舍、山洞等景物，保留甚至製作廢墟、殘壘等古跡。就在這時中國的園林藝術也被介紹到英國，用於造園，形成了所謂英中式園林。英國園林專家錢伯斯年輕時到過中國，他對中國的建築、園林很感興趣。回國後他擔任了英王喬治三世的宮廷總建築師。在主持丘園設計時他就在園中建造了一座中國寶塔。

　　英國的風景園林問世後對整個歐洲的園林藝術有很大影響，逐漸取代了原來的幾何規則式園林，並影響到大洋彼岸的美國。美國園林工程師將其造園原則用於公共建築，建成了對公眾開放的園林，這就產生了公園。1857年，美國人奧姆斯特德依照風景園林設計，建成了美國的第一個公園——紐約中央公園。

（上圖）丘園中的中國寶塔。

（左圖一）18世紀的一座英國貴族莊園。

（左圖二）俄羅斯皇宮彼得宮的水景是仿照法國凡爾賽宮水景而建的。

神奇水晶宮

提出舉辦倫敦世界博覽會設想的艾爾伯特親王。

　　所謂"水晶宮"是指19世紀中期在英國倫敦落成的一座龐大的鐵架玻璃建築。因其特殊的建築形式，在陽光照射下通體晶瑩透亮，讓人在裡面有一種置身於夢幻宮殿的感覺，故而得名。"水晶宮"本是英國為在倫敦舉辦1851年世界博覽會建的臨時展館，但這座臨時建築卻青史留名，成為有代表性的偉大建築。

　　舉辦這次博覽會的想法，最早是英國維多利亞女王的丈夫艾爾伯特親王提出來的。這位來自德意志小公國的王爺是個關注藝術、科學和工業發展的熱心人，在英國聲望很高。他設想，這次大型博覽會的展品應該包括世界各國出產的原料、機器和新發明，還要展出各種能反映當地民族特色的工藝品。這個想法對推動英國工業發展有利，英國議會很快給予批准，並在倫敦市中心的海德公園劃了一塊地作為博覽會會址。英國各

大廠家、公司積極響應，不少國家也願意送展品來。一切看來都很順利，但不久就在博覽會的展館問題上遇到了麻煩。

　　博覽會預定在1851年5月1日開幕，時間已經很緊，要趕快定出展館的設計方案。為了得到

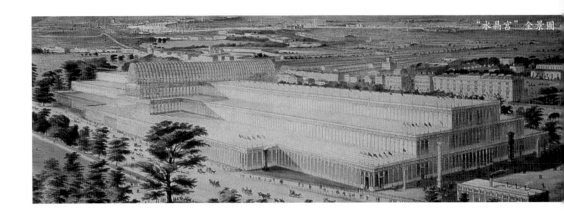

"水晶宮"全景圖

麗園長街

展出的工業設備。

展出的農業機械。

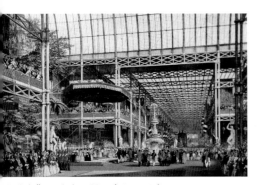

水晶宮"的展廳顯得既寬敞又明亮。

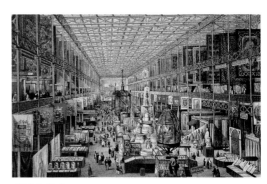

博覽會展廳。

神奇水晶宮

最佳方案，1850年博覽會的籌備委員會宣佈舉
行全歐洲範圍的設計競賽。歐洲各國的建築師踴
躍參加，總共收到了245個建築方案，然而評審
下來卻沒有一個合用的。主要原因是這時距展館
建成開幕只有一年多時間，除去佈展的時間，工
期很短。而且博覽會結束後展館還要拆除，只有
省工省料才能快速建成，快速拆除。展館內部還
需要有充足的光線。而當時各國的建築師只會用
傳統的材料建造傳統樣式的建築，滿足不了這些
要求。於是籌備委員會只得自己邀請一些建築師
來設計，拿出來的仍是個複雜的磚砌建築，中央
有一個高大的圓穹頂，還是不能讓人滿意。

就在這時，有個叫帕克斯頓的人找到委員
會，說他能夠提出讓他們滿意的建築方案。委員
會同意讓他試一試。帕克斯頓忙了八天，拿出了
一個新的方案。1850年7月26日，帕克斯頓的
方案被接受。這一方案稱得上是革命性的，與以
前磚石建造的廳堂樓館大不相同。他設計的展館
長564米，寬124米，總面積達到7萬多平方米。
上下共有三層，短邊一面中高邊低，從三層降為
一層，長邊中央凸起呈現半圓的拱頂。整個建築
是一個鐵框架，屋面和牆面全是玻璃。帕克斯頓
能出人意料地提出這個新穎的設計，與他的身份
有關。他父親是個園丁，他長大後子承父業也當
了園藝工人。在幹活時他在花園裡曾造過兩個養
花的溫室花房。花房是用鐵件和玻璃搭建成的，
因而他也就在設計展館時想到了建造這個與花房
類似的"水晶宮"。

但這一設計方案卻招來了非議。不少人反
對在海德公園造這樣一座龐大的鐵和玻璃的怪
物，提出要把它遷到郊外去建，這一主張沒被議
會採納。隨着玻璃建築一天天造起來，在倫敦流

神奇水晶宮

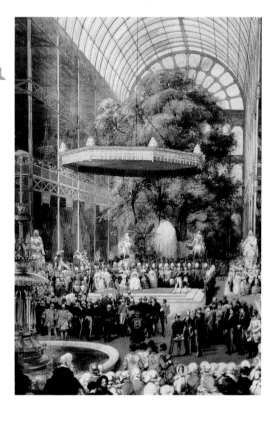

傳着五花八門的反對意見：有人不喜歡公園裡的大樹被包在建築裡面，有人斷言玻璃屋頂一定會漏水，還有人說從通氣孔裡進去的成千上萬隻麻雀的糞便會污損展品，甚至有人預言，博覽會將成為暴徒的集合地，開幕那天會發生暴動……

建築工期總共只用了六個月時間，建築面積卻是施工幾十年的羅馬聖彼得大教堂的四倍。這是前所未有的高速度，原因在於它的建築材料只用鐵和玻璃。整幢建築用3,300根鑄鐵柱子和2,224根鍛鐵桁樑搭建。這些構件都是標準化的，型號基本統一，連玻璃板的規格都一樣。標準化的結果是不但工廠生產快，工地安裝也快。80名玻璃工在一星期內就安裝好了近20萬塊大玻璃。

1851年5月1日，博覽會開幕，在人們從沒見過的高大、明亮的大廳裡，共展出了14,000多件展品。英國展品以機器和工業品為主，外國展品則多是當地的特產。展館裡飄揚着來參展的各國國旗，噴泉裡吐射出晶瑩的水花。屋頂是透明的，牆也是透明的。小説《簡·愛》的

麗園長街

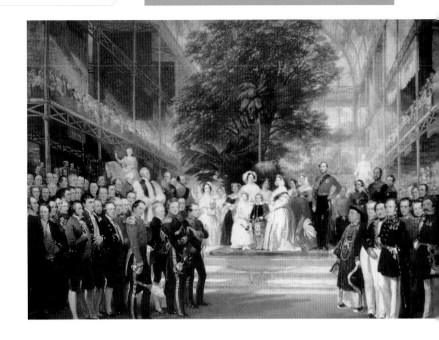

作者勃朗特參觀了展廳，她讚嘆道："這裡簡直像魔宮，但這樣的魔宮彷彿只有《天方夜譚》中的魔鬼才能創造出來。"維多利亞女王和艾爾伯特親王夫婦主持了開幕式。女王在當天的日記中用不連貫的句子激動地寫道："高高飄揚的萬國旗；會場廣闊無邊，人頭攢動，陽光透過屋頂照射進來；棕櫚樹和機器；首相熱淚盈眶。"在開幕式上，由600人組成的合唱隊放聲高唱。這時發生了一件引人注目的事：有個身穿全套清朝官服的中國人走進場地中央，慢慢走向女王夫婦，向女王行禮。女王還禮後讓他站在大廳一側觀禮。當時中國還沒有向歐洲國家派出過外交使節，顯然他不是官方代表。這個中國人的身份至今仍是個謎。

這次博覽會會期半年，有 600 多萬人來參觀，盛況空前。在經濟上也獲得了成功，閉幕時博覽會有了一大筆盈餘，這與它的造價低有很大關係。博覽會的成功改變了輿論對它的評價。當時的《泰晤士報》評論道："'水晶宮'以無與倫比的機械獨創性，產生出來一種嶄新

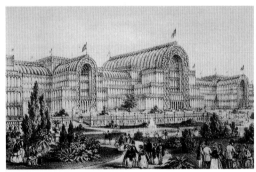

遷到錫登翰的 "水晶宮" 進行了擴建。

的建築秩序，具有最奇異和最美麗的效果。"

博覽會結束後，"水晶宮"於 1852 年 5 月開始拆除。帕克斯頓成立了一家公司買下材料和構件，運到倫敦南郊的錫登翰重建。新水晶宮繼續用於展出，同時也是娛樂場所，後來兩次發生火災，僅有部分建築倖存。第二次世界大戰中，為避免它成為德國飛機轟炸的目標，殘存的部分在 1941 年被最後拆除。

麗園長街

艾菲爾鐵塔

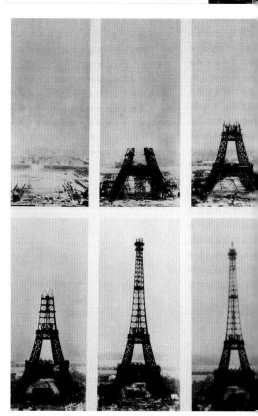

建造過程中的艾菲爾鐵塔。

　　19世紀80年代，為了紀念法國大革命100周年，法國政府準備在巴黎舉辦一次博覽會。為開好這次博覽會需要建造一個標誌性的建築，為此政府進行了公開的設計競賽。對這個標誌建築，博覽會主辦單位有自己的設想：它應該是世界上最高的建築，採用新技術、新材料。在應徵送來的幾百個設計方案中，法國工程師古斯塔夫·艾菲爾的方案被選中。艾菲爾提出的方案很新奇，他要在巴黎市內造一座300米高的鐵塔。整座塔全部使用鋼鐵，沒有任何古典式樣的裝飾。在與政府簽約時艾菲爾許諾："法蘭西將會是世界上第一個能把國旗掛在300米高旗杆上的國家。"

　　艾菲爾原本是個橋樑工程師，設計過好幾座高架鐵路橋。在此之前，他還有一項著名的設計——為紐約的自由女神像設計了鐵框架。人們認為他設計的這座塔酷似高架橋的支撐塔，是在把鐵橋的一部分放大。

　　艾菲爾鐵塔是一個設計非常大膽的鋼鐵結構建築，塔高300米，共用去18,000多個構件，其中許多是預製件，用250萬個螺栓和鉚釘連接。用掉的鋼鐵重達7,000噸。鐵塔塔基佔地約1萬平方米，四座塔墩為水泥澆灌，塔身是鋼架鏤空結構。全塔分為三層，每層都有供人活動的平台。鐵塔鐮刀形的半圓鐵樑撐開四條巨腿，形成每邊長百米的正方形。塔身逐漸向上收縮，在天空劃出頎長的弧線。在造這座塔之前，人類所

麗園長街

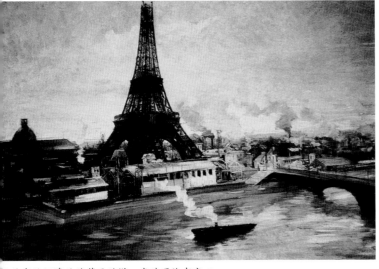

立於塞納河邊的艾菲爾鐵塔，當時還沒有完工。

鐵塔上供人上下的水力升降機。

艾菲爾鐵塔

造的最高建築物是德國中世紀的烏爾姆教堂，高161米，而艾菲爾鐵塔則把人工建築物的高度一下子抬高了近一倍。在1930年美國紐約的克萊斯勒大廈建成前，它一直是世界上最高的建築。1887年1月鐵塔開工，1889年3月31日在博覽會開幕前如期竣工，工期之短也是空前的。不過建造過程並不一帆風順。有一陣子附近居民害怕鋼架會倒下來，紛紛抗議，使得工程一度停工。有個數學家還預言，他計算這座塔在造到229米時一定會坍塌。這時艾菲爾擔保如果鐵塔出問題，由他承擔全部責任，工程才得以繼續進行下去。在鐵塔落成那天，艾菲爾帶了幾十個人把一

（左圖一）鐵塔的設計者艾菲爾。

（左圖二）由艾菲爾設計框架的自由女神像。

（右圖）1889年世界博覽會的機器陳列館。

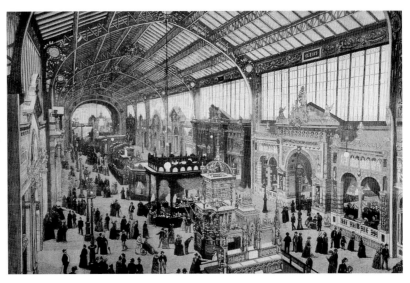

艾菲爾鐵塔

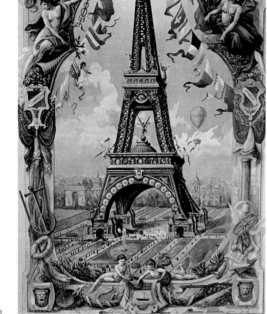

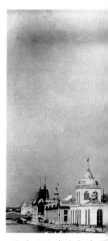

在建設工地上的艾菲爾。　　作為世界博覽會建築
組成部分的鐵塔。

面法國國旗插在這根大"旗杆"的頂端，兌現了他許下的諾言。

博覽會期間有200萬人來這裡參觀，人數之多使得只用一年多時間就收回了全部投資。參觀者可乘電梯到達各層平台，當時的電梯是四部水力升降機，也可以步行走過1,700級台階登頂。頂端是一個旋轉的燈標。

鐵塔本是個臨時建築，預計到1909年拆除。但在20世紀初電報業大發展，它派上了新用場，被電報公司當作天線架而保留了下來。因為架上了天線，塔高增加到320米。艾菲爾本人也認為這不只是個裝飾紀念物，鐵塔一造好他就讓人在頂部安裝了氣象儀器，以探測空中的天氣數據。他還利用鐵塔進行空氣動力學實驗，在鐵塔底部造了個風洞實驗室。最初的無線電發射播送工作也是在塔上完成的，法國最早的廣播電台和電視台都曾用鐵塔作發射架。

艾菲爾鐵塔在剛開始修建時遭到抵制。

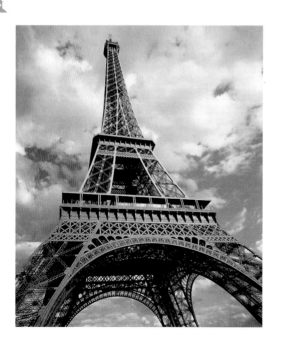

（左上圖）介紹艾菲爾鐵塔的海報。
（左圖）艾菲爾鐵塔近影。

麗園長街

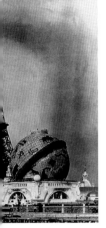

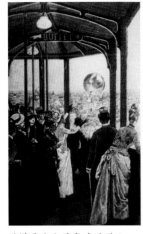

鐵塔平台上放氣球的遊人。

1944 年 8 月，解放巴黎的美軍士兵與當地姑娘在艾菲爾鐵塔前留影。

887 年 2 月，就在鐵塔開工一個月後，一份抗議書送到法國國際博覽會主席手中。抗議書上寫道：“我們作家、畫家、雕刻家以法國的名譽對將在我們首都中心建造的怪物表示極大的憤慨。這怪物是對法國優美風尚和歷史的威脅。”在抗議書上簽名的有著名作家莫泊桑等人。當時的博覽會主席是個有主見的人，他頂住來自各方的巨大壓力，保證了這項工程的完工。鐵塔建成後，在不少文化界名人眼中它是個怪物，在乘車經過時會命令車夫繞道而行。設計巴黎歌劇院的建築大師加尼埃看到鐵塔怒不可遏，向政府請願，要求把它拆掉。英國維多利亞時代的文豪拉斯金表示，如果他有機會去巴黎，就只願意呆在鐵塔底下，因為在巴黎的任何地方都不能躲開它的魔影。據說莫泊桑後來就經常光顧鐵塔平台上的一家餐館，因為這裡是巴黎唯一看不見鐵塔的地方。

儘管起初惡評如潮，鐵塔依然屹立在塞納河畔。有人曾這樣評價它：“‘它壓塌了歐洲！’艾菲爾鐵塔牢牢地固定在它的四根拱形的腿上。它堅固、宏大、怪異、粗獷，誹謗似乎對它毫無影響。它對腳下發生的一切不置一詞，直接向天國發出探詢和挑戰。”艾菲爾曾

為他心愛的設計作品據理力爭，他說：“難道只因為我是一個工程師，就不關心美觀了嗎？我設計的四個弧形支腳，看起來就剛勁有力，美觀大方，會給人留下深刻的印象。”平心而論，從造型上看它還是很有美感的。時間一長，人們也就逐漸接受了這個龐然大物，“鋼鐵怪物”變成了“鋼鐵夫人”，後來藝術家以各種形式讚美它還成了一種時尚。除艾菲爾鐵塔外，巴黎世界博覽會還造過一座劃時代的建築，這就是用玻璃和鋼鐵建造的跨度為 105 米的機器陳列館，可惜沒有保留下來。

1889年世界博覽會閉幕後，這座鐵塔的本名“巴黎塔”就沒人再叫，而代之以“艾菲爾鐵塔”。現在大家都公認它是巴黎的標誌和象徵。1964年艾菲爾鐵塔又被法國政府定為“歷史紀念碑”，1980年對鐵塔進行了大規模改建，增設了介紹艾菲爾生平的陳列館。

倫敦“水晶宮”和巴黎艾菲爾鐵塔都是舉辦世界博覽會的產物，也都是鋼鐵構件的產物。博覽會是一種以“展示”為中心的活動，建築也就相應地以“展示”為目的。從這一點來看，建築開始借助技術力量，從人們膜拜的對象轉變成了展示的載體。

麗園長街

規劃華盛頓

1789年華盛頓在紐約，那時還沒有華盛頓城。

　　美國首都華盛頓(以首任總統華盛頓的名字命名)是世界上少數幾個專門為政府駐地而規劃建設的城市。它的主要輪廓採用的是放射狀幹道加方格形街道網絡。這一在1791年確定的規劃思想直到今天仍在貫徹和完善，使華盛頓成為世界上最美的城市之一。

　　美國在1776年獨立後首都起初設在費城，這在當時是一座與紐約並列的大城市。 1790年美國政府決定另建一座新城作為首都，但北方和南方的代表對新都的選址意見不一。北方代表提出的方案是把首都選在特拉華河下游，因為這是個紀念地，獨立戰爭中大陸軍司令華盛頓曾在這裡率軍過河，大敗英軍。而南方代表則主張把首都定在波托馬克河地區，也就是後來華盛頓城定下來的位置。經過多次協商，最終選定了這塊位於三個州交界處的平地作為新都的地點。這個地

(上圖) 白宮。

(左圖) 現在的國會大廈。

(右圖一) 法國人在1821年畫的白宮。

(右圖二) 1824年時的美國國會大廈。

麗園長街

1963年馬丁・路德・金在林肯紀念堂前
發表演說，遠處是華盛頓紀念碑。

規劃新首都時，他以充沛的熱情投入了勘察設計，只用了幾個月時間就完成了初步的規劃設計。朗方的規劃是以國會大廈和總統府(後因被刷成白色而被稱為白宮)為中心，把兩幢建築安排在一條軸線上。國會大廈位於華盛頓的最高處，高30米。再以國會和總統府為中心向四面八方放射出若干條道路，通往一連串的紀念碑、紀念館、重要建築和廣場。這一方案顯然受到法國凡爾賽宮設計的影響，帶有濃厚的巴洛克風格。

在此之前，華盛頓就已與著名政治家傑斐遜一起為新都的建設忙碌。對城市規劃很有興趣的傑斐遜也畫了張規劃草圖，並提供給朗方參考。朗方不喜歡傑斐遜設計的方格狀道路系統，否定了這一方案。華盛頓還另派工程師埃利科特去實地測繪。後來建造新都的規劃圖紙不是朗方繪製的，而是由埃利科特完成的。原因是朗方在一些具體問題上與華盛頓和傑斐遜意見不合，竟拒絕交出圖紙，拂袖而去，華盛頓和傑斐遜就只好讓埃利科特根據朗方的設計思想重新繪製了規劃圖，仍稱之為"朗方規劃"。朗方的規劃有很好的前瞻性，他估計以後華盛頓的人口將達到80萬，而當時美國全國只有400萬人。在規劃手法上，他採用的是巴洛克風格，注重公共建築的佈點，道路寬闊，佈置軸線，並充分利用了地形地物。他在城市中心區兩條主軸線之間預留了大片草地和水池。

方選得不錯，它處在群山環抱之中，緊靠兩條□，離海也不遠。另外它又正好處在北方和南方□臨界處，與各地區聯繫比較方便。

1791年，法籍工程師朗方被美國總統華盛頓邀請來為未來的美國首都制訂城市規劃方案，當時朗方37歲。朗方的父親曾在法國王室當過宮廷畫師，因而朗方幼年受過良好的藝術教育，年輕時又在巴黎皇家藝術學院學習過。1777年，朗方與一批法國志願者來到北美，幫助北美人民抗擊英軍，並結識了華盛頓。當華盛頓請他

規劃華盛頓

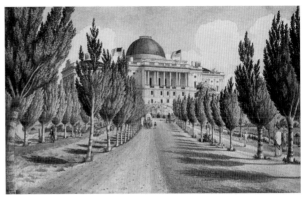

麗園長街

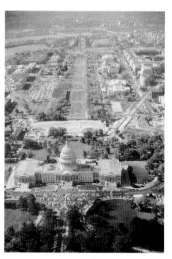

與國會大廈成一條直線的"林蔭道"。

老兵們在越戰紀念碑前會面，碑牆上刻滿了陣亡美國軍人的名字。

在朗方規劃之後，美國政府對華盛頓還做過一些具體規劃。美國國會參議院邀請一些專家組建了"公園委員會"，負責進一步規劃首都。1902年，"公園委員會"提出了首都建設方案，這一方案將城市中心東西向的"林蔭道"規劃為中間是草坪、兩旁為橡樹的廣場。在"林蔭道"兩邊安排博物館、紀念館這類文化建築。由國會大廈引出的東西向軸線經"林蔭道"、華盛頓紀念碑(1884年建成，仿照古埃及方尖碑樣式)向西延伸至波托馬克河邊，在河邊興建林肯紀念堂(1922年落成，外形仿照古希臘的帕提儂神廟)，軸線直到河對岸的阿靈頓國家公墓結束。從白宮向南經華盛頓紀念碑，在與馬里蘭大街交匯的地方建一個紀念性建築(1933年建成傑斐遜紀念堂，為羅馬建築樣式)。

20世紀初，火車站、國家博物館和農業部大樓等建築開始侵佔國會大廈和華盛頓紀念碑之間的"林蔭道"用地。為了保護華盛頓的紀念性格局，控制"林蔭道"，"公園委員會"做了大量的工作。"公園委員會"先是遷走了火車站，使得"林蔭道"和國會大廈之間沒有視覺上的阻隔。而拆除農業部舊樓費了不少周折，後來靠總統干預才成功。博物館因涉及到老建築保護所以沒有拆，還在這裡陸續新建了其他博物館、美術館，如國家美術館、現代藝術博物館、自然歷史博物館、航天和航空博物館等。這樣安排後圍合"林蔭道"地塊的建築

麗園長街

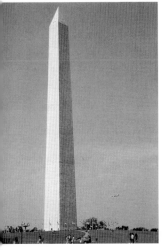

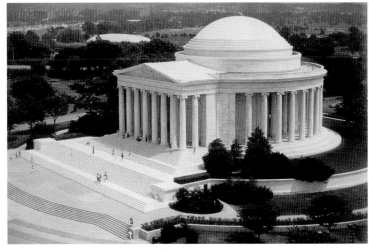

華盛頓紀念碑。

傑斐遜紀念堂。

就比較整齊，雖然建築式樣不一，但高度大體一致，並且都保持了文化建築的優雅性和紀念性，總體效果不錯。而且這些建築的高度被控制在國會大廈以下，也就能很好地襯托出國會大廈在城市空間中的主導地位。以後要想添加新建築都不能破壞這一總體佈局。比如1978年

落成的國家美術館東館就建在一塊三角形的地塊上，華人建築師貝聿銘因地制宜將東館設計成兩個相互拼接的三角形，分別作展廳和辦公用房，整幢建築與周圍環境和諧統一。

在林肯紀念堂和華盛頓紀念碑之間有個紀念性廣場，中間是一大片水池，美國黑人民權運動領袖馬丁·路德·金曾在這裡發表著名演說"我有一個夢"。廣場兩側各有一座紀念碑，其中由亞裔女建築師林櫻設計的越戰紀念碑就是一個將建築元素和城市景觀很好結合的建築。林櫻在設計競賽中獲頭獎時還是耶魯大學的學生。她設計的不是實體建築，而是兩堵60多米長的黑色花崗岩牆，上面刻着5萬多在越南戰爭中陣亡的美國軍人的名字。兩堵牆匯合成一個鈍角，直指華盛頓紀念碑。附近有大片綠地和林木，與都市的喧囂隔開。儘管這一設計曾遭到越戰老兵的反對，認為它過於冷酷、抽象，後來還是被採用，建成後成為一個引發參觀者冷靜思考過去的場所。

（上圖） 林肯紀念堂。

（左圖） 美國國家美術館東館內景。

麗園長街

建設新巴黎

19世紀中期，法國首都巴黎經歷了一次大規模的改建。經過改建，中世紀留下的巴黎城徹底改觀，成為一座街道寬敞筆直、建築高大整齊的新城。巴黎的改建是在法國皇帝拿破侖三世（拿破侖・波拿巴的侄子）統治時實施的，這樣做與他的個人經歷有關。他在以前流亡國外時曾住在倫敦，對倫敦城市的規劃和交通情況比較熟悉。他很喜愛英國式的花園，同時也關注英國改造貧民窟的具體做法。那時他就想有朝一日有機會改建巴黎，甚至還在地圖上用蠟筆標出了新街道的走向。

到拿破侖三世在法國稱帝時，巴黎的實際情況也迫使他必須立即着手巴黎的改建。當時巴黎城市人口激增，正由一個消費城市轉變為一個工業城市。這位皇帝曾用美妙的言辭談到了巴黎改建的意義："巴黎是法國的心臟，讓我們盡一切努力讓這個偉大的城市美麗。讓我們修築新的道路，讓擁擠的缺少光明和空氣的鄰居更健康，讓仁慈的光芒穿透我們的每一堵牆。"具體而言，他改建巴黎的目的首先是要建設一個壯麗的

英國海德公園大門，當年倫敦街頭的壯觀標誌性建築給路易・波拿巴（後來的拿破侖三世）留下了深刻的印象。

LE CASTOR (Activité-Lucre)

麗園長街

為國首都，其次是促進商業、工業發展和便利交通。同時他還有個政治目的，要借此阻止巴黎爆發平民起義，因為曲曲折折的貧民窟以前為起義者構築街壘提供了最好的屏障，而新建的大街可以使鎮壓起義的士兵及時趕到全城的每個角落。

改建工程要找個人負責，內務大臣向他推薦了歐仁‧歐斯曼。1853年6月兩人第一次見面，歐斯曼就被任命為法國賽納省省長，全權主持巴黎改建工程。拿破侖三世把他在英國畫的巴黎改建圖交給歐斯曼，讓他把圖上的構想變為現實。歐斯曼崇尚古典主義，有自己的城市規劃思想。他的改建原則有三條：筆直、整齊和景觀。城市幹道要筆直整齊，城市佈局要均衡，講究節奏，每條大街要有不同風格的古典式建築或是文物古跡構建景觀。

從1853年開始直到1870年離職，歐斯曼一直負責巴黎改建。在改建期間，巴黎市區共拆除了27,000幢舊房屋，新建了75,000幢新建築。新建築多數是用石塊建的，高大、雄偉、美觀。在塞納河上新修了九座橋，把兩岸街區連成一體。改建後的巴黎還新闢了不少花園，增加了城市綠地，並大建廣場和噴泉，擴大市民的公共活動空間，還新開闢了95千米長的街道，街道被重新佈局，從凱旋門向四周輻射出去12條大街。改建時對街道寬度和兩旁建築高度都有規定，街邊一律建四層帶閣樓的住宅，檐口連成一條直線。另外愛麗舍田園大道被作為東西向的街道主軸徹底改建，這條街上集中了巴黎的上等商店、咖啡館和飯店，成為主要的商業區。同時還整修了盧浮宮、巴黎聖母院等古建築，其中對巴黎聖母院

巴黎街壘戰，狹窄的街道很容易被起義者用於構築街壘。

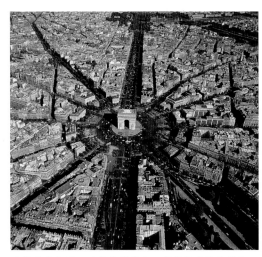

（上圖）巴黎改建時的拆遷現場。
（左圖一）諷刺歐斯曼大拆巴黎城的漫畫。
（左圖二）拿破侖三世與皇后為巴黎歌劇院奠基，圖中為歐斯曼。

巴黎城市鳥瞰，以凱旋門為中心數條街道呈發射狀向外延伸。

街道已成為一個大工地。

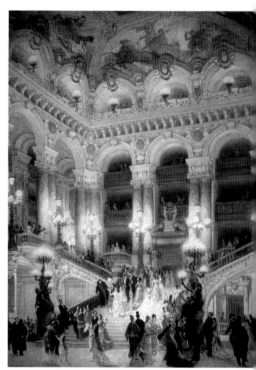

巴黎歌劇院富麗堂皇的門廳大樓梯。

在巴黎改建時市民離開自己住的老房子。

巴黎塞納河,遠處可見巴黎聖母院。

的整治相當成功。巴黎聖母院在塞納河中的斯德島上,在改建時把島上居民全部遷走,修一條林蔭大道縱貫全島,擴大聖母院前的廣場,在島的東段造幾幢新建築,建一個鮮花廣場,環境大為改觀。

巴黎改建期間新造了不少建築,在這些建築中有一幢可以稱得上是不朽之作,這就是巴黎歌劇院。巴黎歌劇院是建築師加尼埃設計的,1862 年開工, 1874 年完工,完工時拿破崙三世已經倒台,加尼埃為他專門設計的皇帝專用入口已不再需要。在風格上巴黎歌劇院屬於折中主義建築,是法國古典風格和意大利巴洛克風格的完美結合。歌劇院立面有一排雙柱,左右各有一個亭閣,其間點綴了大量花飾和雕像。歌劇院內的

麗園長街

（上圖）雨天的巴黎街頭。

（左圖）改建後的巴黎街景。

觀眾大廳富麗堂皇，裝飾了各種顏色的大理石。門廳和休息廳佈滿了巴洛克式的雕刻、吊燈和繪畫，牆壁上四處可見金色的鑲嵌圖案，目的就是要創造一種金碧輝煌的氛圍。

巴黎改建還促進了城市的近代化。為給居民引來合格的飲用水，歐斯曼決定修一條131千米長的高架水渠引來泉水，給大多數住宅裝上自來水。以前巴黎缺少排放污水的設施，不少街道經常污水橫流，改建時建造了新的排污系統，把下水道修到城裡每條街道下面。1855年還開辦了出租馬車的城市公共交通業務，有公共馬車和馬拉有軌車。改建後城市人口也由原來的120萬增至200萬。

毫無疑問，巴黎被改建後更能適應近代城市的發展要求，但也付出了代價。不少人認為"歐斯曼的城市是單調乏味的"。情況確實也是如此，在改建中有的整個街區被毀，老巴黎那種景觀多變、充滿人情味的街巷不見了。歐斯曼自己也承認："一條寬闊的中心大道從一頭到另一頭，橫穿過這無法通行的迷宮，把舊巴黎動亂的街壘區從腹部剖開。"有不少古建築就在這樣的大拆大建中化為烏有。當時就有人對歐斯曼嚴加

指責，作家龔古爾就認為："這些新的不斷出現的大街使人感到格格不入，它們是清一色的直線，沒有一道道轉彎，沒有曲徑通幽的去處，再也感受不到巴爾扎克筆下的世界，想到的都是美國的高樓大廈。"

另外，巴黎改建也沒能解決住房問題，實際上只是起到把窮人和富人住區分開的作用。以前巴黎人並不按貧富分區居住，往往一幢房屋一、二兩層住着經濟條件較好的市民，而頂層和閣樓裡住着窮人。而在城市改建時市中心的地皮價格暴漲，蓋的都是房價高昂的高檔住房，成為有錢人住區，普通百姓住不起，只能往郊區搬。窮人的貧民窟沒有消失，只是移了位。有人形容這種情況是，"在巴黎建造起了兩座截然不同的對立的城市，苦難的城市封鎖住了豪華的城市"。

儘管有這些不足，巴黎改建還是成功的，改建後新城所體現出的豪華的皇都氣派和優越的交通功能，當時在世界上沒有哪個國家的都城能夠相比，其做法後來被許多國家所仿效。

麗園長街

上海開埠

在1840～1842年的鴉片戰爭中，中國的大門被英國戰艦轟開，清政府被迫與侵略者簽訂了喪權辱國的《南京條約》。根據條約文本，上海被列為首批對外通商的口岸。1843年，英國駐上海領事宣佈上海港開埠通商。上海作為中國的東大門成了一個重要的對外交往口岸。

上海原本只是江南一個後起的古鎮，明代末年為抵禦倭寇襲擾，開始修築城牆，才有了城的概念。在鴉片戰爭中，戰火曾燒到上海城外，老將陳化成在吳淞炮台指揮守軍力戰英艦，不幸陣亡，上海縣城也落入英軍手中。1843年，原參加侵華的英軍軍官巴富爾作為首任駐滬領事來到上海。他只用了十天時間就安置了領館，宣佈開埠，並確定了外國人的居留地界。按照條約規定，外國人不能購買中國土地，巴富爾就變通向上海的地方官租地，這就在上海出現了所謂的"英租界"。到1846年英租界面積達到1,080畝，有僑民120人。巴富爾承認，這塊租界"的確相當寬敞，足以供用作住宅、花園、娛樂場所以及最重要的存貨倉庫"。隨後在1848年又建立了美租界(後與英租界合為公共租界)，1849年建立了法租界。這時已有中國人在租界居住，出現了"華洋雜處"的局面。1856年，英、法、美三國駐滬領事決定在上海組建租界的管理機構——工部局。

開埠二三十年後，上海的租界裡已建造了不少西式房屋，一個近代城市在黃浦江畔成形。

蘇州桃花塢年畫"上海火車站"，畫面上有西洋式馬車。

清代乾隆年間的上海城。

（左圖）鴉片戰爭中的一場海戰，中國水師戰敗。

（右圖）清末上海的公堂會審。

外灘外洋涇浜橋段。

在租界的街區中景色最為壯觀的是沿着江邊伸展的外灘。這條路比較寬敞，道路分為人行道和車行道，先用水泥鋪設，後改為瀝青路面。當時的工部局主張把外灘建設成景觀綠地區，在路邊設置草坪、座椅、林蔭道、煤氣路燈，還在路邊點綴一些雕塑和紀念碑。此外各國租界還修築了不少馬路，比上海縣城原有的路寬，並互相連貫，給居民出行帶來了便利。開埠前老上海人講究沿河而居，但租界裡的人卻喜歡沿馬路建屋落戶。19世紀末，坐馬車逛馬路一度成為上海人喜愛的遊樂活動。造馬路的材料先是碎石，後用瀝青，比較特殊的材料是在南京路鋪設的鐵藜木，目的是為了減少電車行駛發出的噪聲。

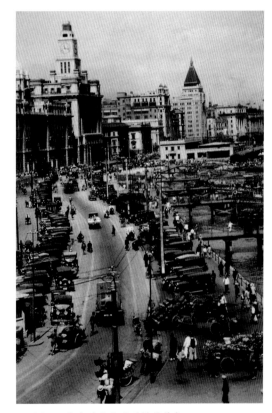

20世紀30年代外灘市面的繁榮景象。

上海開埠

麗園長街

（上圖）遠眺南京路，照片上有成片的石庫門住房。
（右圖）上海市民住的弄堂。

隨着馬路的修築，路邊出現了眾多西式建築。先是在外灘上建造了不少新古典式建築。1901年動工的華俄道勝銀行大樓外牆以大理石貼面，內有彩色玻璃頂棚，立面是古典柱式和人像雕塑，地板用硬木拼花，裝飾富麗堂皇。1927年重建的海關大樓也是新古典主義的，"門樓是多立克風格，靈感來自雅典的帕提儂神廟"。大廈塔樓的大鐘是仿照倫敦議會大廈的大本鐘而鑄。到20世紀20年代後期，上海開始建造高層建築，主要是銀行大樓、飯店、公寓和百貨公司，其中國際飯店高24層，是當時東亞最高的建築。在租界裡還有一批中國人投資建的商業大樓，比如南京路上有名的"四大公司"：先施、永安、新新、大新，聚集在一起競爭，各出奇招促銷，競相吸引顧客。

隨着清朝末年民國初年人口增加，在上海租界的街巷裡出現了一種名為石庫門的民居。為了充分利用地皮，這種住宅採用歐洲聯排住房的形式，高兩到三層，佈局緊湊。住宅內部又脫胎於中國的四合院住宅，前院有天井，後面是客堂和廂房，在建築裝修上則採用西方的裝飾手法。後來又出現了一種簡易的石庫門住宅，單開間門

麗園長街

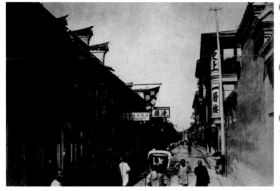

（左圖一）南京路上中國人開的大新公司。

（左圖二）上海原有的老街。

（左圖三）19世紀末的上海街道，有的商店已用了英文店招。

（下圖）上海租界的電車。

瓦，取消天井，上下兩層，給經濟條件不富裕的職員、商販住。而來上海打工的下層勞動者連簡易的石庫門也住不上，只能在棚戶區棲身。上海的棚戶區多分佈在租界的周邊地區。據當時人描述，這種棚戶建築"其門高不及肩，察其外觀，苫草為蓋，糞土為牆，支木為床，築土為灶。空氣污濁，黑暗無光。鬥室之內，聚居者七八口"。這種被稱為"滾地龍"的房屋蓋成不久就東倒西歪，"一遇火災，頃刻延燃"。

上海開埠後，在市政建設方面有很多新東西傳了進來。1870年以後，在租界街頭豎起了造型別致的煤氣燈，上海人稱之為"地火"，曾有人以"火樹銀花不夜天，行人如比夢遊仙"的詩句來形容"租界中地火如林"的夜景。到民國初年電力進入上海照明市場，煤氣才逐漸轉為燃料。1883年，上海租界開始供應自來水。"自來水"這個名稱就是上海人叫起的，他們覺得水經地下水管源源不斷地流來，"奇哉水蛇地中行"，頗為神奇。清末從國外傳來了西洋式馬車，用材上乘，做工考究，一時在滬上風行。1908年，電車在上海的馬路上行駛，成了主要的公共交通工具。

上海的開埠對當地人的生活影響很大，在租界居住的中國人既會對"洋場"的繁華給以讚嘆，也會對露骨的歧視感到憤慨。比如租界的公園起初不對中國人開放，有的甚至在門口掛上

"華人與狗不得入內"的牌子。直到20世紀20年代，租界中外國人管理的大樓仍有寫着"中國人請走後門"的指示牌。1904年在上海還發生了一件洋人對華人行兇的嚴重事件。這年12月25日，俄國兩名水兵在上海外灘用斧頭砍死華人周生有。上海道台要求俄國領事交出兇犯，由中國官府審斷。俄國駐華公使只同意由俄方按軍法處置。幾經商談才由俄方判處兇犯八年監禁了事。這件事的處理不公引起了上海全社會的關注，風潮持續了三個月才平息。

1943年1月，中國與英、美兩國分別簽訂了《中英新約》和《中美新約》，新約中規定英國和美國將上海公共租界的行政管理權交還中國，這才消除了自上海開埠以來西方國家割據租界形成的"國中之國"。

上海開埠

麗園長街

追求潔淨

城市與鄉村一個重要的差別就是城市人口密集,相當多的人居住在一個相對狹小的範圍內。人多自然就會帶來環境問題,處理糞便、垃圾,追求潔淨成了城市管理的重要內容。此處就從廁所、沐浴和排污三方面來探討這一問題。

說到廁所,公元前 2000 年被認為是人類的"清潔時代",在西亞、印度、中國、希臘等文明發源地都出現了廁所。據考古發現推斷,在亞述王宮中就有廁所,其中備有陶罐,內盛清水供洗手用。古希臘克里特島克諾索斯王宮廁所中有陶土水管,用於便後的沖刷。後來的古羅馬人建造的廁所水準更高,當時已有公廁。羅馬人把公廁當會客場所,幾個朋友在裡面談天說地,下面流水及時沖走污物。羅馬人還有一項發明,在公廁裡備有插在小棍上的海綿,浸水用於擦拭,作用相當於手紙。

讓人意想不到的是,後來歐洲的情況卻大為倒退。據 16 世紀法國學者蒙田記述,當時巴黎城內滿街污穢,來自外省的蒙田想找個聞不到臭味的地方,竟不能如願。巴黎人隨意從家裡窗口向外倒尿壺,如果反應慢就會被淋一身。至 17 世紀,衛生條件改善不少,但歐洲的王公大臣還有坐在便桶上會客的陋習。直到 19 世紀中期,英國才有了條件較好的公廁。1851 年倫敦舉辦大博覽會,市政府修建了收費公廁。對如廁條件有重大改善的是抽水馬桶的使用。據說最早想到抽水馬桶的是英國女王伊麗莎白一世。她對異味很在意,因而寵臣哈林頓為迎合她,在宮中設計了一個帶閥門的抽水馬桶。儘管這種馬桶效果不錯,但沒有推廣開來,大約也是到 19 世紀中期才被普遍使用。1868 年中國人志剛去美國時發現,那裡用一種"遺屙之具","糞落於盆,即提勾斯,聞水聲淅瀝而下"。這肯定就是抽水馬桶。

說起來中國古代的廁所條件要比同時期的西方好得多。在晉朝以生活奢華聞名的石崇家裡,廁所裡放着絳紗帳大床,近側有兩婢女手持錦香囊。有些有錢人家廁所的坑中還備有風乾的蝴蝶,一旦污物落下激起五彩蝶翅飛揚恰好能將其蓋住。這些是私人廁所,至於公廁最遲到漢代也

古希臘科林斯的廁所。

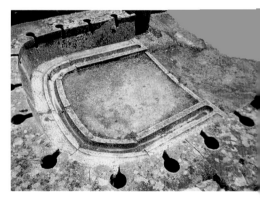

羅馬公廁。

麗園長街

15世紀法國的廁所。

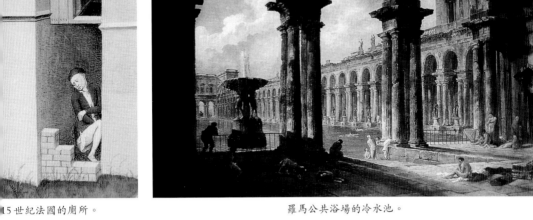

羅馬公共浴場的冷水池。

追求潔淨

出現了。傳說西漢淮南王劉安升天，他在天上對神仙態度不恭，被罰守"都廁"（即公廁）三年。清代人筆記中記載，在城市中"大街無地可遺，於是有開設毛房者，預面立一方牌，標曰'潔淨毛房'，其舖內一室則環列小坑，以板界隔，人各一坑，與錢一文，給紙二片，誠方便經營也"。這已是收費公廁。

　　世界上最早的公共浴室是4,000年前古代印度摩亨佐‧達羅城中心的大浴池，由磚塊砌成，出水口與排水溝相連。後來羅馬人把沐浴當作生活的重要內容，除有家庭浴室外，城裡還有公共浴場。在羅馬城裡最有名的是卡拉卡拉浴場和戴克里先浴場，都以皇帝名字命名。這兩座浴場規模很大，其中戴克里先浴場能容納3,000人同時使用。浴場裡有像露天游泳池一般的冷水池，還有溫水大廳和熱水大廳，有按

摩亨佐‧達羅居民沐浴。

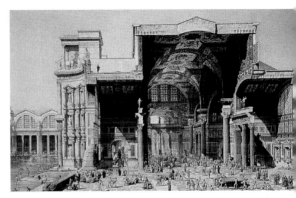

戴克里先浴場。

麗園長街

加爾水道橋。

摩室、健身房、圖書室等附屬設施。從建築角度看，這些浴場的主體建築採用的都是拱券結構。卡拉卡拉浴場熱水大廳穹頂直徑有35米，由火山灰混凝土澆注成整體。浴場裡裝飾華麗，牆上貼着大理石板，地上滿鋪鑲嵌畫。給公共浴場送水的輸水道也是羅馬建築的傑作。為穿越山谷、河流，有11條輸水道高架在空中，向羅馬城送水。在羅馬帝國其他地區也有不少輸水的水道橋，其中以位於今法國尼姆的加爾橋最有名。橋高三層，每層由若干個拱門構成，水從橋上的水槽中流過。

16世紀以後，歐洲人有100多年不喜愛沐浴，甚至有人還極端地把羅馬滅亡的原因歸之於洗澡太勤。一般人每年只洗兩次澡，分別是在復活節前和聖誕節前。法國國王路易十四洗手也只是灑點香水在手上就算完事。因為不勤洗澡，據說法王亨利四世身上發出陣陣臭氣，如同腐屍。盧浮宮中舉辦舞會，王公貴婦們紛至沓來，服裝艷麗，熏香撲鼻，但細看他們皮膚好像蒙了一層灰。貴婦人的頭髮則成了虱虱的安樂窩。這種情況直到18世紀後期才有明顯改變。在英國1846年議會通過"浴室法令"，

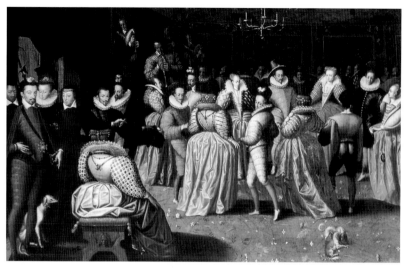

麗園長街

（上圖）宋代畫作《妃子浴兒
圖》。

（右圖）英國 1894 年的抽水
馬桶廣告。

要求各地建造公共浴室。

　　而中國人很早就注意個人清潔衛生。官員有五日一休沐的習慣，官府五天放一天假，讓官員回家洗頭沐浴。周公禮賢下士，忙得連洗頭時間都沒有，因而留下了握髮見客的佳話。古代沐浴中最出名的首推唐玄宗和楊貴妃在華清池的沐浴，"溫泉水滑洗凝脂"，在御湯溫泉的水氣繚繞中飄散着濃郁的香氣。

　　至於在城市中最早建造排水系統，有據可查的是在摩亨佐‧達羅修的下水道。克諾索斯王宮中有石砌的污水管，每逢下雨就把雨水排入海中。而且這些水管在設計上是逐漸變細，以加大水壓，避免堵塞。後來羅馬城在整座城市裡都修了下水道，流入台伯河的是主下水道。本來這是條明溝，屋大維皇帝下令將其封閉，不讓它發出熏人的臭味。但以後直到 17 世紀，歐洲城市的排水系統卻只有明溝和污水池，不免又髒又臭。

　　工業革命以後城市人口劇增，居住密集，常因糞便污染水源，引起霍亂等傳染病流行，因此城市管理機構開始關注城裡的排水系統。1847 年，由倫敦市政府任命的官員約翰‧羅開始研究城裡的下水道。當時街頭只有一些排雨水的簡易陰溝，約翰‧羅提出用能自我沖刷的狹孔陰溝代替原來的淤積陰溝。19 世紀 60 年代，由巴扎爾吉特設計的倫敦下水道系統投入使用。後來污水管、供水管、煤氣管等許多管線埋入地下，每座大城市裡逐漸建成了一個市民平時看不見的地下世界。

追求潔淨

（左圖一）法國中世紀的宮廷舞會。參加舞會的王公貴婦不勤於洗澡。

（左圖二）唐朝皇室御湯溫泉遺址。

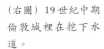

（右圖）19 世紀中期倫敦城裡在挖下水道。

麗園長街

燈火通明

人們在白天活動有太陽光可以利用，但到了夜間或是在暗室中就需要人工照明來幫忙了。人類最早是靠燃燒的火光來照明，點亮柴火或是火炬。遠古時代人們住房的中心位置會安放一個"火塘"，那裡終年燃燒着一堆篝火，既用來取暖、做飯，又用來照明。如果是到室外活動就需要火把，把質地細密的枝條綁在一起，塗上油脂，就做成了方便人們夜間在野外活動的火把。

人工照明用具再發展下去，就出現了燃燒動物油或植物油的燈盞。最早的燈具是挖有凹坑的石頭，在凹坑裡放些動物油脂燃燒。比如新石器時代在法國幽深的拉斯科洞穴裡，藝人們在洞壁上作畫。那裡光線昏暗，他們肯定需要用簡易

的油燈照明。為便於燃燒，油燈要有燈芯。油燈是日用品，同時也是工藝品。以中國為例，在歷代油燈中就以北宋的白瓷燈為上品。油燈最初是用陶土做的，後來也用銅、鐵等金屬來鑄造。在古希臘羅馬，有的油燈有多個燈盞，還有加油的孔和把手，比較注意造型的美觀。猶太人在古代使用一種特有的七枝燈盞燈台，中間一枝略高。按照《聖經》記載，這種七枝燈台代表着一周七天，而中間一枝則代表着猶太人信守的安息日。

中國古籍中有不少有關油燈照明的內容。有一處提到在戰國時的燕國，有漁民給燕昭王送來幾斗油膏，燕昭王就坐在通雲台上觀看用這些油膏點燃的燈火。據說"光耀百里，煙色丹紫。國人望之，咸言瑞光，世人遙拜之"。油燈點燃時容易冒黑煙，為解決這一問題，漢代工匠把燈座製成空心的人或動物形象，再在燈盞上加圓蓋狀的燈罩。在燈罩中央開個洞，上接向下弧曲直通燈座的導管，這樣燃燒時產生的煙灰就會經導管被吸入燈座。燈座裡有水，既去掉了煙灰，又可免除異味。這是王公貴族用的高檔油燈，至於小戶人家的油燈，可舉張中行先生對兒時生活的回憶為證。他小時候，"家裡有土名為'油壺'的燈，高半尺多，上為小孩拳頭大小的壺，口上

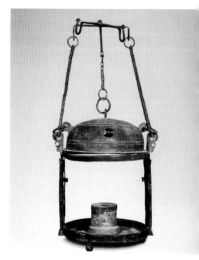

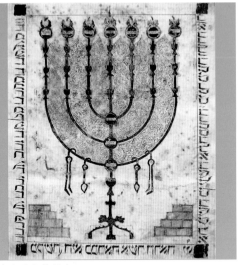

猶太人的七枝燈台。

西漢長信宮燈。

有蓋，蓋中間有小孔，可穿過燈捻，上部為圓
□，是把手，燈的質料是缸一類，燒棉花籽
□"。

　　蠟燭也是古人常用的照明用具。早在 5,000
年前，在西亞的兩河流域就已開始用牛油製造蠟
燭。古羅馬工匠還曾生產過一種可調節高低的燭
台，以便於把光線投向需要照明的地方。在近代
早期，歐洲王室建造的宮殿富麗堂皇，而照明用

(左圖一) 奧地
利古代礦工使
用過的火把和
背兜。

(左圖二) 古羅
馬青銅油燈。

(左圖三) 戰國時
的銀首銅俑燈。

(右圖) 法國楓
丹白露宮長
廊，天花上吊
着大燭台。

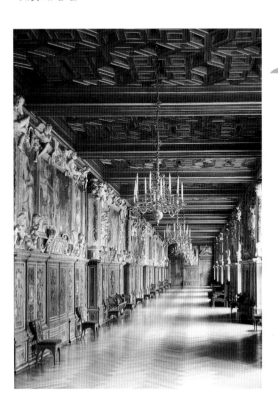

麗園長街

的仍是蠟燭。每逢宮廷晚上有宴會、舞會一類活動，就要在大廳裡點上成百上千枝蠟燭，懸在空中的大燭台上，使無數明滅的燭光匯成一片亮堂。

在中國用的蠟燭最初是蜂蠟蠟燭，據說價格昂貴。宋代時官員辦公，官府要發給一定數量的蠟燭，稱為"官燭"。當時廉潔的官員在辦公事時用"官燭"，回家後就仍點油燈。宋代以後用蟲蠟代替了蜂蠟，後來又出現了石蠟，蠟燭的使用範圍就廣了。在中國古代還有一種與蠟燭有關的燈具——燈籠。它是以紗葛或紙為籠，籠中點燃蠟燭。每年元宵節（正月十五）家家都要張燈結彩，這"燈"指的就是燈籠。

18世紀末，歐洲人開始用煤氣燈照明。煤氣是將煤燃燒過後獲得的一種可燃氣體。1792年，英國人默多克發明了煤氣燈。1798年，他在一家工廠安裝了煤氣燈。1814年，倫敦街頭安裝了煤氣路燈，很快歐洲其他大城市就競相仿效。中國人張德彝1870年去法國遊歷，他在巴黎街頭看到，"兩樹間立一路燈，高約八尺，鐵柱內空，暗通城外煤氣廠。其上玻璃罩四方，上大下小，狀如僧帽"。外國的煤氣燈傳入中國後也是用於街頭照明。大約在1865年

前後，上海和香港這兩個通商口岸最早安裝了煤氣路燈，每天早晚工人都要拿着帶鉤的長竿去鉤動煤氣開關。

繼煤氣燈之後又有碳弧燈問世。碳弧燈是英國人戴維在1807年發明的，它是一種靠燈內兩根碳棒放電的電光源，產生的光線極強。因為它的生產成本高，光線又太強，所以剛開始只用於燈塔照明，後在技術有所改進後用於劇場等公共場所照明。1876年，碳弧燈被歐美國家用做街道的照明。等到美國發明家愛迪生研製出白熾燈，這種碳弧燈就被取而代之。在白熾燈出現前，許多家庭還曾用煤油燈照明。煤油是19世紀後期石油被大量開採後的產品，玻璃煤油燈的照明效果顯然要勝過蠟燭。

1879年，愛迪生研製出了白熾燈，他在真空的玻璃泡內裝上碳化的棉線作白熾燈絲。他研製的第一盞白熾燈連續亮了48個小時。儘管實際上他不是第一個發明白熾燈的人，但他研製的白熾燈有實用價值，能很快推廣開來。愛

<div style="writing-mode: vertical-rl">燈火通明</div>

英國人看到街邊的煤氣路燈感到驚奇。

倫敦克雷莫納公園用碳弧燈照明。

麗園長街

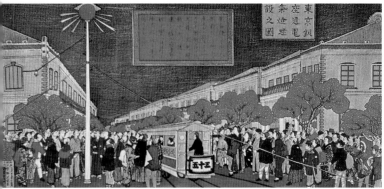

9世紀後期東京銀座街頭的路燈。

前蘇聯農民家裡裝上了電燈。

迪生在門羅公園舉行了一個他新發明的電燈演示。他在樹上掛上 700 盞燈，讓大家看它們發出的奇異亮光。很快他家鄉的一條大街就改用白熾燈照明。1881年，在巴黎舉行了國際電氣設備博覽會，大廳裡充分展示了照明技術的進步。"愛迪生的電燈像星星一樣從天花板向下照射，使大廳和樓梯一片燈火通明"。1882

年，紐約成了世界上第一個用白熾燈照明的大城市。1904年鎢絲被用做白熾燈絲，燈泡的壽命大大延長。

1902年，美國人休伊特研製出了水銀燈。他在真空玻璃管中加少量水銀蒸氣，靠氣體發光。水銀燈光線強，但它的光線中含有紫外線，對人的視力有傷害。後來科學家在水銀燈的玻璃管內壁塗上一層熒光粉，使它不再發射紫外線，燈的光色接近日光，這就是人們常說的"日光燈"。這種燈耗電少，亮度大，可以製成五顏六色的霓虹燈，因而被廣泛地用於城市照明。

燈火通明

美國白熾燈商業海報。

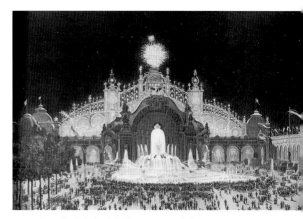

1900 年巴黎博覽會着意表現電燈的神奇。

鳳凰涅槃

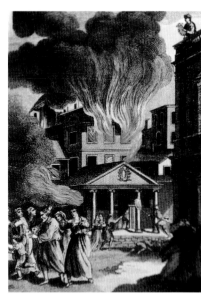

　　據古代傳說，鳳凰是一種神鳥，當它壽終時就會在柴堆上自焚，然後從灰燼中復活。因而鳳凰在火中涅槃也就象徵着歷經毀滅而再生。此處借用這一說法來表達建築經歷火焚後重新修建，猶如鳳凰不斷新生。

　　我們知道，烈火對建築，尤其是木結構建築，具有巨大的消解作用，輝煌樓台在大火中轉瞬就會化為灰燼。當年項羽對秦朝宮殿阿房宮放了把火，大火燒了三個月，可見秦宮規模之大。在大火之後秦宮室蕩然無存，後人只能到《阿房宮賦》中去揣想憑弔。由此可見火災是建築的天敵，建造房屋自然要注意防火，選用耐火材料，預留隔火區域，準備滅火設施，尤其是在不幸遇火災後，重修建築、城市時更要吸取教訓，未雨綢繆，防火患於未然。

　　在古代歐洲最有名的大火是尼祿當皇帝時的羅馬大火。當時羅馬城裡多為木結構房屋，而且相當擁擠，很容易發生火災。公元 64 年，羅馬城內燃起了一場大火。傳聞火是尼祿下令放

麗園長街

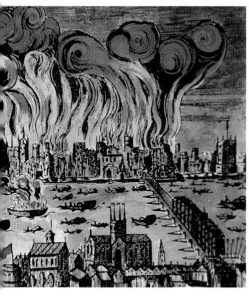

（左圖一）羅馬大火，尼祿在登高觀火。

（左圖二）倫敦大火，圖中可見倫敦橋。

（右圖）倫敦的消防隊用水泵抽水。

鳳凰涅槃

匀，因為他不喜歡難看的舊建築和曲折狹窄的街
季。據說大火燃起時他坐視不救，怡然自得地登
高觀火，一面彈琴，一面高聲吟誦荷馬史詩中特
洛伊城被火焚時的詩句。火災過後尼祿規定：重
建時沿街建築要達到一定高度，建築之間不能合
用一堵牆，要用耐火的石料建房，房頂改為平
頂，以便於上房救火，還要預留防火帶。對沿街

（左圖一）1660 年土耳其伊斯坦布爾火災，圖中有人在拉倒房屋以形成隔離帶。

（左圖二）羅馬公寓樓房。

（左圖）倫敦居民紛紛逃離燃燒的街區。

建築規定高度實際是要求建造樓房，後來在羅馬
就建起了不少高好幾層的公寓樓房。

在近代歐洲最有名的火災是倫敦大火。
1666 年，倫敦發生火災，起火原因是一家麵包
房失火。因為街道狹窄，救火很困難，大火燒了
整整四天，城裡的木板房幾乎全被燒光。著名建
築師雷恩被國王查理二世任命為重建城市的首席
建築師。雷恩於是主持制訂了倫敦重建的總體規
劃，確定主要大街呈輻射狀匯聚在市政大樓廣
場，建築要改用磚石建造。他還參與設計了不少
建築物，在這些建築中，最讓他引以自豪的是聖
保羅大教堂。

聖保羅大教堂始建於公元 604 年，原是一
座哥特式教堂，遭遇大火後已殘破不堪，必須
拆掉重建。雷恩提出了他的設計方案，模仿羅
馬聖彼得大教堂，採用十字集中式，巨大穹頂
聳立在中心，但這一方案遭到否定。雷恩知道
國王喜愛哥特式建築，於是就將原來設計的穹
頂變瘦如同紡錘，在上面立個哥特式尖塔。這
一修改方案得到查理二世讚賞，國王還給雷恩封
了爵位。聖保羅大教堂從 1675 年開始建造，建
了 35 年，終於在雷恩去世前完工。雷恩在修建

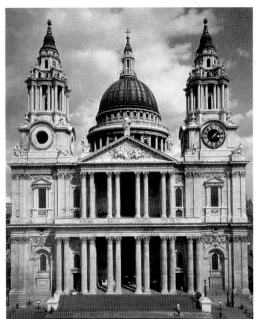

(左圖) 聖保羅大教堂。
(上圖) 火災後重建的倫敦，街道寬闊。

雷恩。

建築元素糅合在一起，建成了這樣一座和諧別致的建築。説起來雷恩在建築史上的地位與這場大火還真是息息相關。

1871 年，美國城市芝加哥遭遇大火，整個城市幾乎被夷為平地。這是 19 世紀最大的一場火災。火災過後市政當局規定在市中心不許建造木結構房屋。後來在大火造成的城市廢墟上建起了上百座摩天樓，並使用耐火材料，將金屬骨架構築在磚石構造裡面。

18 世紀的美國政治家富蘭克林是個有心人，年輕時就很關心預防火災。當時還沒有職業消防隊，他就在費城組織一些志同道合者，成立了一個叫"聯合救火會"的團體，由會員們集體出資購買消防器材。一有火警，大家一起出動，立即撲滅，結果他所在的城市幾十年裡發生的火災都沒有造成大的危害。富蘭克林還做了一件對減少火災有益的事。他曾在雷電交加的下雨天放風箏，用手試風箏連線上的鑰匙以感覺電流。通過這個實驗，他後來發明了避雷針，也因此減少了因雷擊引起的火災。

説到雷擊，北京故宮在建成一年後 (1421 年)就曾因雷擊引起火災，燒掉了三座主要的大殿。明清時期古人對雷擊引起火災已有所認識，但沒有找到預防的科學方法。個別古塔會自塔頂的銅器上引一條鐵鏈埋於地下，但這種避雷方法

時又將穹頂改得接近於圓頂。聖保羅大教堂位於泰晤士河北岸，它高大的圓頂雄偉飽滿，頂上有一個鍍金十字架。教堂正面有一對鐘塔，如同哥特式教堂，但鐘塔凹進的柱楣和蔥頭形尖頂又是巴洛克式的。中間門廊是古希臘神廟的造型，三角門楣上的浮雕描繪的是聖保羅的故事，兩層門廊上各有四對科林斯式雙柱。雷恩將各種風格的

麗園長街

（上圖）芝加哥大火。

（下圖）中國古人放煙火，房頂屋脊上可見鴟尾。

富蘭克林在做雷電實驗。

鳳凰涅槃

並不普遍。在故宮中，有的建築屋頂正中部位的脊瓦下會埋個寶盆，盆中有小元寶和金幣，幣上刻有“天下太平”字樣，這就是當時的防雷措施。卻不知這種鐵製寶盆，裡面放着元寶，不但不能保太平，反而會引來雷擊導致火災。

故宮裡其他的消防措施是在宮裡放一些大水缸，缸內放滿水。為了防止冬季結冰，還在水缸下燒火。但如果真的失火，幾隻水缸裡的水是救不了蔓延成大片的大火的。所以外表塗金的水缸在故宮裡只是一種具有象徵意義的擺設。另外古代傳說“海中有魚蚪，尾似鴟，激浪即降雨”，降雨自然就能撲滅火災。於是古人就在屋頂裝飾鴟尾的形象，鴟尾頭在下尾朝上，嘴含屋脊作吐水激浪的樣子。後來這種與滅火有關的象徵物就留在了古代房屋屋頂的正脊兩端。

而在民間，普通百姓家的防火措施卻要有用、實在得多。在中國南方的民居中，兩個院落之間通常把山牆造得要高出屋頂，目的是防止一院着火，殃及鄰院。這種高高的山牆被稱作“封火牆”。此外在皖南徽州有個叫宏村的古村落，村子裡有佈局周密的牛形塘渠水系。村裡碧波蕩漾的塘湖是“牛胃”和“牛肚”，穿堂繞屋、九曲十彎的水渠是“牛腸”，水道通往家家戶戶。修建這一水系的目的是為了滅火方便。宏村歷史上曾兩次遭遇大火，後人為消除火患，就設計了這樣安排精巧的人工水系。

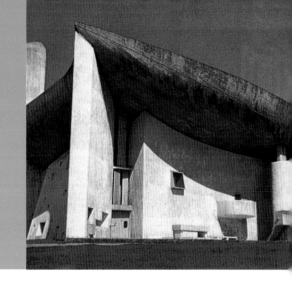

華廈新城

大約從 19 世紀末起，世界範圍建築業的發展進入了現代階段。美國芝加哥的建築在一場大火中被毀，在城市復建過程中修建了摩天樓。這一工業新技術的產物有着費用儉省、功能完善的優點。繼芝加哥之後，美國最大城市紐約建造了更多的摩天樓，使得紐約曼哈頓島華爾街的成排高樓成了大工業興起的標誌。德國的包豪斯建築學校也是建築業這一轉變的產物。包豪斯學校校長格羅皮烏斯倡導建築思想的創新，主張擺脫傳統設計觀念的束縛。他還將自己的理論付諸實踐，設計了一批用鋼鐵做框架、玻璃做幕牆的實用建築。後來包豪斯學校被納粹德國關閉，而流散到國外的師生就把包豪斯的建築新思想傳播到世界各地，影響了世界建築業幾十年。

包豪斯學派的主旨是為大眾服務，而美國建築師賴特的設計主旨則是為小眾服務。他設計的大批草原式住宅以及堪稱經典的流水別墅都是為私人設計的住宅，突出的是建築個性。此外，賴特設計的古根海姆美術館也是重在體現他本人的藝術匠心，而不是以考慮建築的功能需要為前提。法國建築師柯布西耶是位奇才，他的建築思想豐富而有新意，設計的作品也風格多樣。他既設計過像薩伏依別墅這樣的豪華住宅，也設計過像馬賽公寓這樣的規整大樓，還設計過像朗香教堂這樣的象徵性建築，簡直讓人難以相信這些都是出於一人之手。柯布西耶還關心城市規劃，提出了"光明城市"的設想，並親自規劃了印度城市昌迪加爾。

到20世紀中期,現代建築樣式明顯受到技術進步的影響,比如出現了越來越多的大跨度建築,上層是巨頂懸空。近幾十年又出現了後現代建築。與設計有點程式化的現代建築相比,後現代建築要複雜得多,使用了隱喻、拼奏、怪誕等多種設計手法,建造了悉尼歌劇完、蓬皮杜藝術中心等造型奇特的建築,使當今的建築既多姿多彩,又有點光怪陸離。建成於20世紀70年代的紐約世界貿易大廈是兩座對峙的塔樓,其挺拔的外形被當作是城市的地標,但讓人意想不到的是它沒有毀於地震、火災這些自然災害,而是被遭到劫持的兩架飛機撞中而坍毀,真是人禍甚於天災。當然,地震在歷史上也曾給建築和城市造成過巨大損害,因而人們在重建家園時不斷探索有效的防震手段,試圖建造出經得起地動之危的房屋。

北京城是東方都市的明珠。這是一座完全按中國傳統禮制格局建造的城市,皇宮位於城市中心,兩旁對稱排列寢宮廳館,左祖(祖廟)右社(社稷壇),極講究等級秩序。圍繞城市的有外城、內城兩道城牆,可惜的是這些城牆已被拆除,現在能找到的只是一點殘跡。今天人們已經意識到過去城市建設的失誤,認識到城市發展的目的是為了建設美好的人居樂園。城市建設不單純是修路建房,保護城市的歷史遺跡,改善居民的生活環境,和諧人與自然的關係,這些才是城市建設者要優先考慮的問題。

華廈新城

摩天高樓

難，不斷增加房屋樓層。

提高建築層數在技術上要解決兩個問題，一是房屋結構，二是升降設備。用傳統的磚石承重牆可以建造十多層的樓房。1890 年在芝加哥就建造過一座 16 層的磚牆承重大樓。但這種結構有明顯的缺點：一是下部牆壁太厚，減少了有效使用面積；二是磚牆上不能開大窗戶，光線不足。更重要的是磚牆承重房屋畢竟不能蓋得太高。這時將樓房從承重牆限制下解放出來的條件

很早就有人設想過建造高聳入雲的大樓，但在 19 世紀前，由於材料和技術條件的限制，也由於社會生活還沒有這樣的需要，所以建造的房屋很少超出五六層。進入 19 世紀，情況發生了變化，工業的發展、大城市的生活條件都需要建築高度增加。

19 世紀後期，西方工業國家的城市人口急劇增加，大城市人煙稠密，房屋擁擠。另外大銀行、保險公司、大商店為了商業競爭，總是爭取在城市中心的繁華地區建造房屋，從而使得地價飛漲。建房者希望在昂貴的地皮上得到盡可能多的建築面積，這就推動建築師去克服技術上的困

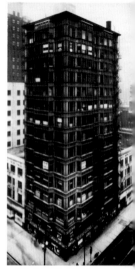

已經具備，在樓房內部可以用鋼鐵樑柱取代內牆，形成框架結構，由它來承重，這樣外牆就失去了承重功能，變成了單純的圍護構件。房屋高度與牆體強度沒有直接關係，外牆就可以使用各種材料，厚度大減，開窗也比較自由。

早期的高樓主要出現在美國的芝加哥。1885年，在芝加哥第一次用框架結構建成了家庭保險公司大樓。這是一幢由建築師詹尼設計的11層大樓，他改變傳統樓房結構的起因很偶然。在大樓施工時砌磚工人舉行罷工，工程一度停頓。為了早日完工，詹尼就在內外牆上使用鋼鐵框架結構，就這樣，一種新型的建築問世。1894年，由伯納姆和魯特設計的瑞萊斯大樓也使用了金屬框架結構，他們還在立面安裝了玻璃幕牆。

以前的樓房沒有安裝升降設備，房間的價值正好與樓層的高度成反比，過高就用不上，所以許多人開始積極尋找代替人步行上下的升降工具。有人研製過用水箱帶動的升降機，還有人試驗用水壓和蒸汽帶動的升降機。1853年，一個紐約商人在升降機上裝上了保險裝置，吊索一旦斷裂，升降台就能立即自動卡住。對升降機產生

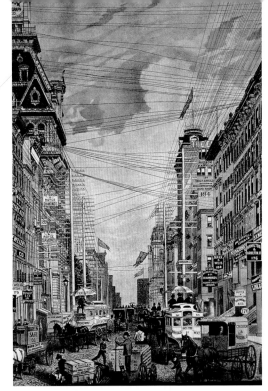

19世紀末的紐約。

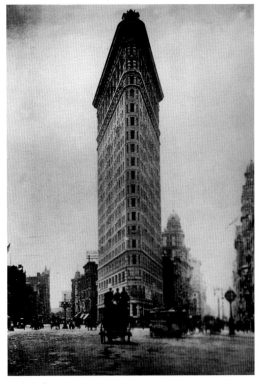

三角大廈。

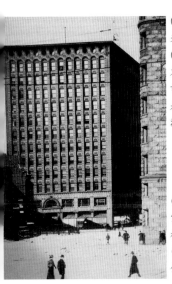

（左上圖）建造摩天樓。

（左圖一）19世紀末的美國工業城市芝加哥，這裡是摩天高樓的發源地。

（左圖二）芝加哥家庭保險公司大樓。

（左圖三）布法羅保險大廈。

摩天高樓

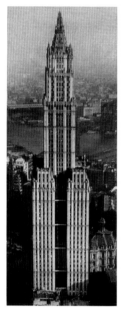

革命性影響的是電力的出現，升降機速度大為提高，高層樓房很快普遍安裝了電梯。這有利於樓房層數增加。這時在芝加哥建的馬癸特大廈，中間部分是電梯廳，所有電梯都集中在這裡。

19世紀末在芝加哥開業的建築師沙利文提出了一些有關高層建築的設計原則。他主張"形式服從功能"，建造商業高層樓房要注意功能的需要：地下室安裝動力、採暖、照明等各種設備；底層和二層用作商店、銀行、保險等業務活動；二層以上是辦公室；最頂上一層仍是設備層，安裝水箱、水管等設備。樓房外部的處理採用橫向長窗，下面窗戶最大，中間次之，頂層窗戶最小，樓頂有小挑檐。1895年，沙利文設計的布法羅保險大廈落成。這座大廈是他建築思想的具體體現。

進入20世紀，在美國大城市中出現了爭取樓房高度的競賽浪潮。1902年，由伯納姆和魯特設計的三角大廈在紐約建成，這是當時世界最高的樓房。它位於百老匯大街與第五大道三角形的交叉口，高21層，採用鋼框架結構，但外觀設計保守，用石塊和瓷磚貼面。1908年，美國製造縫紉機的勝家公司在它紐約公司總部原有的11層樓房上面加蓋了33層的塔樓，使之成為最高的樓房。過了一年，都會保險公司建起的一座213米高的50層大樓，成為新的世界最高建築。不久渥爾華斯公司又出來競爭，在1911年造了一座高度為234米的57層樓房。

20世紀20年代，經濟實力雄厚的美國大城市中又興起了建造高樓的熱潮，樓房層數進一步提高。1931年，紐約30層以上的樓房已有89座。按照通常的分類，30層以上的樓房稱為超高層。人們仰視這些樓房的頂端，覺得它們已聳入雲霄，因而把這些異常高的樓房稱為"摩天樓"。而這時紐約市政當局出於日照和通風的考慮，規定摩天樓隨着高度上升面積要逐漸收縮，這對紐約摩天樓的造型有很大影響。在外觀上，這時的紐約摩天樓出現了仿古傾向，仿照歐洲中古哥特式教堂外形，呈尖塔狀，故而有"商業大教堂"的稱呼。1930年竣工的克萊斯勒大廈是克萊斯勒汽車公司的辦公大樓，

華廈新城

(左圖一) 渥爾
華斯公司大樓。

(左圖二) 建築
公司老板史密
斯欣喜地站在
帝國大廈模型
旁邊。

(左圖三) 建造
帝國大廈。

(右圖) 帝國
大廈。

它疊縮的高層以鋁合金為材料,這種能讓人聯想到汽車行業的裝飾實際是在給公司做廣告。

第二次世界大戰以前,世界上最高的建築是紐約85層的帝國大廈。帝國大廈坐落在紐約繁華的第五大道上,地段面積長130米,寬60米。五層以下部分佔滿整個地段面積,從第六層開始收縮,30層以上再次收縮,在85層上面還有個圓塔,塔本身相當於17層,所以帝國大廈也常被認為有102層。從地面到樓頂的塔尖距離為380米,這一建築高度首次超過了艾菲爾鐵塔。帝國大廈造得很快,從1929年10月拆除舊房開始,到1931年5月竣工,前後只用了19個月。完工後人們曾擔心它的巨大重量會引起地層變動,但事實證明沒有發生這種情況。

摩天高樓

克萊斯勒大廈。

在紐約樓群中的帝國大廈。

包豪斯學校

1907年畢業後在著名建築師貝倫斯的事務所工作，1910年起他自己開業。在開業期間他與格耶爾合作設計了他的成名作法古斯工廠。這是一家生產木頭鞋楦的小工廠，但卻是工業建築設計的經典之作。其廠房佈局充分考慮到工藝和生產流程的需要，不講究對稱，在單層廠房前部安排了一座三層的辦公樓。辦公樓採用鋼筋混凝土框架結構，單面走廊，外面裝上大塊的玻璃幕牆。整齊簡潔的外牆，沒有挑檐的平屋頂，非對稱構

第一次世界大戰後，在戰敗的德國曾產生過一個很有影響的建築流派，它是在當時的一所建築學校的基礎上建立的，這所學校名為"包豪斯"(Bauhause)，這一流派也就以此為名。"包豪斯"在德語裡是"建築"的意思。而這所學校和這一流派的問世都與學校的首任校長格羅皮烏斯有很大關係。

格羅皮烏斯出生於德國的一個建築世家，年輕時在柏林和慕尼黑系統地學習過建築，

法古斯工廠。

（左下圖）創辦於1860年的德國魏瑪實用美術學校。
（右下圖）格羅皮烏斯，第一次世界大戰中他曾當過騎兵軍官。

華廈新城

施萊默的畫作《包豪斯的樓梯》。

格羅皮烏斯設計的包豪斯校長住宅。

1923年參加包豪斯展覽開幕式的康定斯基（左）、格羅皮烏斯（中）和荷蘭人奧德。

包豪斯學校

圖，甚至取消角柱，讓玻璃幕牆無阻攔地轉過去，這些都是與傳統建築不同的處理方法。他有自己的建築設計思想，認為"在各種住宅中重複使用相同的部件，就能進行大規模生產，降低造價"。而要想迅速而便宜地提供大量的住宅，唯一可行的辦法就是使用標準化的房屋組合件。格羅皮烏斯是建築師中最早主張走建築工業化道路的人之一，反映了工業化以後社會對建築提出的現實要求。

1915年，格羅皮烏斯在德國魏瑪實用美術學校任教。1919年，他把魏瑪實用美術學校和魏瑪美術學院合併為一所學校，起名為"國立包豪斯"，以培養設計人才。格羅皮烏斯認為："必須形成一個新的設計學派來影響本國的工業界，否則一個建築師就不能實現他的理想。"

格羅皮烏斯的辦學理念中有兩個指導思想：一是要綜合全部造型活動，使之凝集於建築之下，創造繪畫、雕塑、建築為一體的統一藝術；二是造型活動的基礎是手工藝，美術家都必須回到手工藝中去。為了將這些思想付諸實踐，他在學校裡創立了一個全新的教育體制。

早期包豪斯的教育制度可稱為"工廠學徒制"，教學時間為三年半。它捨棄了傳統美術院校單純的理論和技法教育，而着重於傳授工藝技術，為此取消了"老師"、"學生"這類正式稱呼，而改稱"師傅"、"技工"、"學徒"。校方按半年預科學習階段學生表現出的專長，把他們分別送到適合於他們的實習車間，進行三年"學徒制"教育，三年後合格者發給"技工畢業證書"。畢業後，學生必須仍在包豪斯內從事職

華廈新城

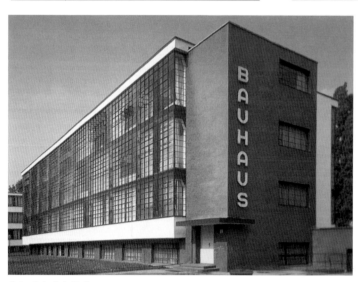

德紹的包豪斯校舍。

包豪斯校舍大片的玻璃幕牆。

業工作，如建築專業的畢業生必須在建築工地實習，經過考核通過者才能得到正式的包豪斯文憑。

　　包豪斯的課程分為：（1）觀察課——自然和材料的研究；（2）繪圖課——幾何研究、結構練習、製圖、模型製作；（3）構成課——體積、色彩和設計的研究。為了進行實習，包豪斯

設立了陶瓷、印刷、紡織、石雕、玻璃畫、壁畫、家具、裝訂、舞台和金屬共十個車間。每個設計課由一位造型"師傅"和一位技術"師傅"共同教授。在格羅皮烏斯的主持下，一些激進的青年藝術家應邀前來任教，其中有康定斯基等名畫家，他們把新奇的抽象藝術帶到包豪斯，學校

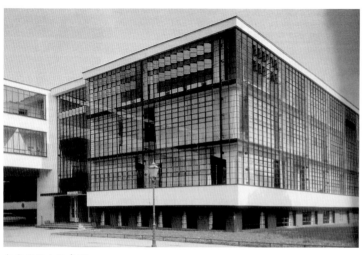

包豪斯校舍的車間。

校舍建築中的走廊。

華廈新城

當時成了歐洲前衛藝術的據點。在抽象藝術的影響下，包豪斯的師生在設計建築和實用美術作品時，有意擯棄附加的裝飾，注重表現結構自身的形式美，發展出靈活多變的構圖手法，對現代建築貢獻很大。

1925 年 4 月，包豪斯從魏瑪遷往德國小城德紹。格羅皮烏斯為包豪斯在德紹設計了一座新校舍。新校舍包括教室、車間、辦公室、禮堂、飯廳以及高年級宿舍，建築面積接近 1 萬平方米。

格羅皮烏斯為新校舍所做的設計充分體現了他的建築思想。他把建築的實用功能放在第一位，把車間設計成一個大通間，並使用大片的玻璃幕牆，使之有良好的空間和充足的光線。學生宿舍則採用多層居住建築的結構形式，飯廳和禮堂放在教室和宿舍之間。它們既分割又聯通，需要時可成為一個大空間。過去的設計方法通常是先決定建築的總體外觀體型，然後把各部分安排到這個體型中去，是由外而內的設計。而格羅皮烏斯則倒過來，通過對功能的分析決定建築的佈局和構成，體現了由內而外的設計思想。整座建築是個沒有任何裝飾的立方體，但由於體量組合

得當，大小長短前後高低錯落有致，實體牆面和玻璃幕牆虛實相襯，深色窗框和白色外牆黑白分明，給人以全新的審美感受。包豪斯校舍的實踐證明，把功能、材料、結構和設計緊密結合在一起，可以產生多快好省的最佳效果。但也有不少建築師不喜歡這種結構，稱它是個"養魚缸"。

1928 年，格羅皮烏斯離開了包豪斯。1932 年 9 月，包豪斯被德紹的納粹地方政權查封，學校遷到了柏林。1933 年 4 月，納粹警察又關閉了柏林的包豪斯。包豪斯的老師紛紛流亡美國，把他們主張簡約的新建築思想也帶到了那裡，並於 1937 年在芝加哥建立了新包豪斯。1934 年，格羅皮烏斯去了英國，1937 年他接受了美國哈佛大學聘任，擔任該校建築系主任，此後便長期留居美國。他在哈佛不主張教授建築史，擔心這類知識會阻礙學生的創造力。格羅皮烏斯認為，在建築設計時要"拋棄各種裝飾面和小花哨，也就一切沒有阻礙了"。當然他的激進建築美學思想也有不足之處，在設計別墅住宅時會讓主人感到缺少私密的空間，看起來也不夠恢弘壯觀；另外過多使用玻璃幕牆既不利於隔熱，還容易造成光污染。

包豪斯學校

包豪斯展覽海報。

格羅皮烏斯為哈佛大學設計的研究生中心。

流水別墅

流水別墅坐落在美國賓夕法尼亞州一個小城郊外的幽靜峽谷中。這裡有一道清澈的溪流曲折蜿蜒，因山石落差形成了一道清澈的瀑布。透過濃郁而蒼翠的樹木，一幢建築物凌駕於奔瀉而下的瀑布之上，這就是"流水別墅"。它造型多變，縱橫交錯，粗糙的灰褐色毛石牆面同光滑的杏黃色混凝土陽台對比鮮明，山石、流水、樹木同建築物有機地結合在一起，渾然一體。從遠處望去，整座建築像是從山石中生長出來，躍然於瀑布之上，以致人們不知這座別墅是為瀑布而建，還是瀑布為別墅而生。

流水別墅是美國建築大師賴特設計的傑作。賴特1869年出生在美國的威斯康辛，他在大學裡學的是土木工程，後來轉而從事建築設計。19世紀末他在芝加哥從事建築活動。在設計風格上賴特對當時美國大城市裡風行的摩天樓不感興趣。他對現代大城市持批判態度，喜歡設計別墅一類小住宅。他後來曾反對把聯合國總部設在紐約，主張把它建在人煙稀少的草原上。賴特的一生充滿了悲劇的色彩，他的住宅兩次失火，自己又兩次離婚，孩子被人謀殺，但他沒有被這些不幸擊倒，而是鍥而不捨，勤奮工作，留下了大批建築實例和豐富著述，並提出了"有機建築"的理論，為建築藝術奮鬥了近70年。

賴特的流水別墅是受匹茲堡百貨公司老板考夫曼委託設計的。考夫曼夫婦本來希望房子建在面對瀑布的地方，但賴特則堅持要把房子直接蓋在瀑布上面。他根據這塊幽靜峽谷中水聲美妙、山林秀麗的特點，構思了幾個星期。到成竹在胸落筆設計時，他只花了20分鐘就畫出了草圖：讓主人生活在水上，可時時聽到流水聲；挑出的層層露台與周圍的岩石相呼應；大量使用就地取材的薄石片。他成功地利用瀑布傾瀉而下的特性，與整座建築的水平穿插形成對比，且同陷

FRANK LLOYD WRIGHT
WYSTAWA ARCHITEKTURY

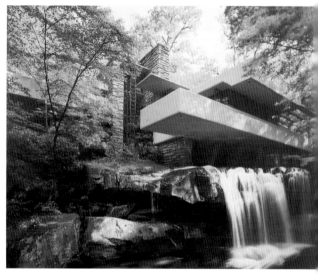

華廈新城

賴特 1909 年設計的住宅，周圍是橡樹圍。

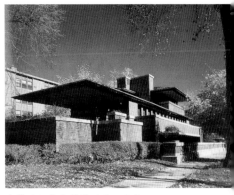

在草原住宅中最美的羅比住宅。

丘水平走向的巨大山石取得和諧。他把起居室的三分之一連同左右的平台挑出在溪流之上，平台以一種扁平的形態左出右進、前後掩映、高低錯落，形成了建築的主體部分。建築結構中最主要的支承構件用縱橫交錯的薄石片砌牆構成。這幢別墅與環境巧妙結合，體形疏鬆開放，與地形、林木、山石、流水關係密切，與大自然形成了有幾交融、相互滲透的格局，以其變幻多姿的形體和充滿意趣的空間顯示了賴特的藝術創造力。現在流水別墅和周圍的林地已被考夫曼的兒子捐給了當地的保護委員會，作為供公眾觀賞的文化遺產。

賴特的眾多建築設計中還有一個可與流水別墅並列的作品，這就是古根海姆美術館。他多年來就有一個設想，要探求用一個在三個向度上都是曲線形的富有流動感的螺旋形結構，來包容一個連續的空間，使人真正體驗到空間的運動。他的想法是：當人們沿着螺旋形結構行動時，周圍的空間會產生無窮的變化。賴特到晚年時才實現了自己的理想，說服了美國富豪古根海姆，同

<div style="writing-mode: vertical-rl">流水別墅</div>

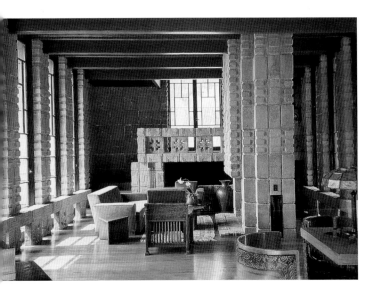

（上圖）古根海姆美術館。

（左圖一）賴特建築展海報，主體構圖是古根海姆美術館。

（左圖二）賴特的流水別墅。

（左圖二）斯托里住宅內景。

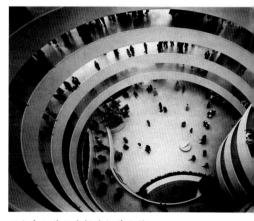

意由他來設計一座體現他思想的美術館，用來展
出古根海姆的藝術收藏品。

　　古根海姆美術館建在紐約第五大街一塊不
大的地段上，分為兩個部分：六層的展覽廳和行
政辦公樓。展覽廳是這幢建築最有創意的部分，
它是一個上大下小的圓筒，高 30 米，頂層直徑
38.5 米，底層直徑 30 米。中央有開闊的空間，
上部是玻璃和鋼結構組成的穹頂。大廳坡道的寬
度下部為5米，到頂部則變為10米，這樣便形成
一個上大下小的螺旋形，簡捷而集中。參觀時觀
眾先到最上面一層，然後順着430米長的螺旋形
坡道緩緩往下走，空間在走動時不斷變化，人們
在圓形的空間中能體會到一種從未有過的特殊感
受。賴特對他設計的這一得意之作評價很高：
"在這裡建築第一次表現出可塑性，一層流入另
一層，代替了通常那種獃板的樓層重疊。"不過
作為美術館它也有缺陷，坡道和牆面是斜的，掛
畫和觀賞都不方便，顯然在建築上對創意的考慮
超越了展覽的功能需要。

　　賴特一生共設計了800多幢建築，有380幢
付諸建造，留存至今的有 280 幢，"流水別墅"
和"古根海姆美術館"是其中最有名的。他早年

從上向下俯視古根海姆美術館。

曾熱衷於設計一種叫"草原式住宅"的別墅建
築。在1900～1910年的十年間，他設計了50多
座草原式住宅，形成了自己的設計風格。這種住
宅大多建在地域空曠的芝加哥郊外或密歇根湖
邊。住宅的平面常作十字形，以壁爐為中心，在
壁爐四周安排起居室、書房和餐廳，臥室放在樓
上。室內空間盡量做到既分隔又連成一片，並根
據不同需要有不同的淨高，外面有出檐前伸的坡
屋頂。這些住宅使用磚、木和石頭建造，外觀多

華廈新城

賴特為自己設計的西塔里耶森住宅。

賴特為佛羅里達南方學院設計的禮拜堂。

表現磚石的本色，以盡可能與周圍環境協調一致。而且草原式住宅用簡潔的牆面、寬敞的起居室取代了普通住宅複雜的分間和細節，具有經濟合理、舒適方便的優點。

　　賴特還在亞利桑那州的菲尼克斯草原上設計了一幢稱為"西塔里耶森"(他家鄉祖居地的名稱)的自用住宅。這幢建築以當地巨大的圓石做骨料，用混凝土澆地基，將木屋架和帆布篷組合成房間。它的形象十分獨特，粗礪的亂石牆、

不用油飾的木料和白色的帆布篷錯雜地組合在一起，充滿了野趣，與周圍荒原的景觀很相配。他在那裡收了一大批弟子，讓他們與他一起邊工作邊學習。他在這所私人建築學校裡培養出了不少著名建築師，包括一些中國學生。1959 年，在 92 歲高齡時賴特離開了人世，結束了他富有創造力的一生。而由他設計的建築現在已有十多座改成了紀念館，供來自世界各地的賴特迷參觀、瞻仰。

(左圖一)唐納住宅中的藝術玻璃也是賴特設計的。

(左圖二)賴特設計的草原風格的馬汀住宅。

(右圖)賴特在西塔里耶森住宅裡指導學生。

柯布西耶

柯布西耶是 20 世紀最重要的建築師之一。從 20 年代起直到 1965 年去世，他不斷以新奇的建築觀點和建築作品使世人感到驚奇，富有創造性，也頗有爭議，有人稱他是現代建築師中一位"狂飆式"的人物。

柯布西耶 1887 年出生於瑞士一個鐘表製造匠家庭，少年時先在故鄉學習製造鐘表，後改學建築，但沒有受過正規的學院派建築教育。與格羅皮烏斯一樣，年輕時他也在德國人貝倫斯的建築事務所中工作過，受到當時建築新思潮的影響。 1917 年，柯布西耶移居巴黎。在巴黎他寫了一些探討新建築的文章，1923 年合編為書出版，書名為《走向新建築》。

薩伏依別墅。

在這本書中，他提出的建築新觀念很激進，有些地方用詞激烈，其中心思想是否定過去因循守舊的建築觀點，主張創造表現新時代的新建築。書中用許多篇幅歌頌現代工業的成就，認為這些成就預示着建築業必須來一次革命。他寫道："在近 50 年來，鋼鐵和混凝土已佔統治地

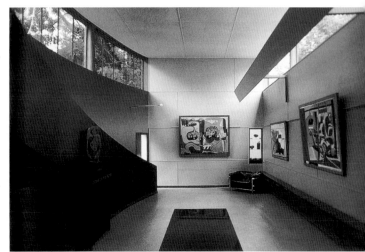

華廈新城

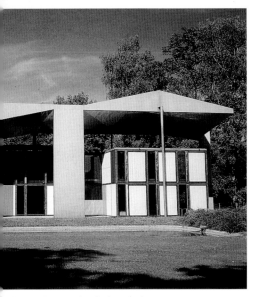

柯布西耶本人設計的柯布西耶中心。

立，這是結構有更大能力的標誌。對建築藝術來說，其中老的經典已被推翻，如果要向過去挑戰，我們應該認識到歷史上的樣式已不復存在，一個屬於我們自己時代的樣式已經興起，這就是革命。"他的書中有句名言"住宅是居住的機器"，這就是要用工業化方法大規模建造房屋。

"規模宏大的工業必須從事建築活動，在大規模生產的基礎上製造房屋的構件"，"當今的建築應專注於住宅，為普通而平常的人使用的普通而平常的住宅"。將建築從為權勢者服務轉變為為一般人服務，是柯布西耶在書中表述的主要建築觀點。

除了提出建築新理論外，柯布西耶還設計了不少富有新意的建築作品。在具體設計時，他注意利用鋼筋混凝土的特性。1914年他畫過一張草圖，圖上有六根鋼筋混凝土的柱子，豎立在基座上，支撐着樓板，組成框架。因為牆壁不再承重，在這個框架中可以靈活地佈置牆壁和門窗。20年代他設計的薩伏依別墅就是這樣的一個新型建築。這是位於巴黎附近的一幢三層豪華別墅，用鋼筋混凝土結構。別墅外形採用幾何形體，平面為正方形，柱子是細長的圓柱體，窗戶也是簡單的長方形，但它的內部空間卻相當複雜，樓層間採用室內很少用的斜坡道，既通向居室，也通向花園。柯布西耶稱之為"散步建築"，即可以供人信步穿越的建築。

1932年，柯布西耶設計了巴黎的瑞士留學生宿舍。在這座建築中，他採用了種種對比手法：玻璃幕牆和實體牆面的對比，上部大塊體和

柯布西耶

《上圖》柯布西耶設計的雅奧爾大廈。
《左圖一》柯布西耶在看建築設計圖。
《左圖二》柯布西耶設計的私人住宅內景。

柯布西耶設計的新型住宅。

（右圖一）昌迪加爾辦公樓。
（右圖二）昌迪加爾法院。

朗香教堂。

柯布西耶

下面小柱墩的對比，多層建築和鄰近低層建築的對比，平直牆面和彎曲牆面的對比。這些對比手法使建築本身輪廓富有變化，增加了形體的生動性。第二次世界大戰後法國的住房緊缺，為此柯布西耶設計了馬賽公寓。這幢公寓大樓高17層，可供1,700人居住。樓內有商店和各種公共設施，屋頂有兒童遊戲場和小游泳池。這是他為平民設計普通而平常住宅觀念的實踐典範。馬賽公寓的牆面比較特別，不做任何處理，看起來粗糙不平，彷彿在追求一種粗獷原始的雕塑效果。馬賽公寓建成後，法國風景保護協會曾指責他的設計破壞了法國的風景。

以後柯布西耶的設計思想有了明顯變化，他開始由注重建築的功能轉向注重建築的形式，這一轉變在朗香教堂的設計中體現得很明顯。朗香是一個小山村，教堂就建在村子的一座小山上。柯布西耶設計的教堂很小，連坐帶站只能容納200人。小教堂的外形奇特，牆體幾乎全部彎曲，有一面還是傾斜的，上面有一些大小不一、形狀各異的窗洞。朗香教堂有個大屋頂，用兩層鋼筋混凝土薄板構成，在邊沿處兩層回合後向上翻起，模樣像一艘輪船。教

堂內光線幽暗，陽光透過一道牆縫射進來。它外形的曲折歪扭程度超乎人們的想象之外。柯布西耶解釋説，他是把這座教堂當作一個聽覺器官來設計，以便上帝聽到信徒的祈禱。這説明朗香教堂是一個象徵性建築，也透露出柯布西耶這時在建築設計時已帶有明顯的浪漫主義和神秘主義成分。1953年教堂落成，從山下遠

朗香教堂內景。

華廈新城

望它，形如迎風的滿帆，似乎在引導信徒們來
到一個精神的避風港。

作為一位建築大師，柯布西耶不滿足設計
單體建築，他還對城市規劃很有興趣。早在
1930年，他就提出了"光明城市"的設想，主
張用全新的規劃思想改造城市，設想在城市裡
建高層建築、現代交通網和大片綠地，為人類

創造充滿陽光的現代生活環境。為此他在
1930年為阿爾及爾制訂了城市規劃，1932年
為巴黎設計方案，但都沒有被採用。

1956年，柯布西耶終於有機會為印度旁
遮普邦首府昌迪加爾進行規劃設計，實施他
關於總體城市規劃的理想。他用棋盤式道路
將全市分為20多個整齊的矩形街區和完整的
綠化系統，市中心為商業區，南側為工業
區，北側為大學區。除制訂城市規劃外，他
還設計了幾座政府建築，建築大樓前有大片
水池，建築方位考慮到通風，讓大部分房間
能獲得穿堂風。但他的設計也有缺陷，建築
物的間距太大，他的設計是以汽車作為人們
的交通工具，而城裡居民卻大多要靠步行。
在這些政府建築中最先建成的是高等法院，
它的頂蓋長100多米，前後挑出並向上翻起，
有遮陽和排雨的功能。法院入口處沒有通常
的門，只有三根直通到頂的巨大柱墩，分別
塗以綠、黃、紅三色。正立面滿佈遮陽板。
整個法院建築外表是裸露的混凝土，上面還
保留着模板的印痕和水跡，造型怪異，被人
認為屬於"野性主義"建築風格。

柯布西耶

昌迪加爾圖書館。

馬賽公寓。

巨頂懸空

19世紀倫敦大跨度的火車站。

　　人們建造房屋的目的是為了得到內部的空間，要想以最少的建築材料獲得最大的內部空間，其中的關鍵是加大房屋結構的跨度，建造大屋頂建築。單個的石樑或木樑受材料性質限制，

1902年建成的紐約中央火車站。

跨度不能太大，如果用磚石砌成拱券，能夠得到比較大的跨度，這是古代建造大跨度建築的主要方式。古羅馬萬神廟的圓形拱頂直徑為43米，形成一個巨大的圓形空間，是古代大跨度建築的極限。

　　到近代，人口密集的大城市需要有能容納成千上萬人集中活動的公共建築，這就要建造大跨度的巨頂房屋。而工業革命後建築材料和結構技術的進步又為實現這種需要提供了可能。

　　當時首先需要建造的大跨度建築是火車站。它要有個大站棚，把站台和火車全部覆蓋在下面。最早的站棚是用木頭建造的，既容易失火，又不耐水蒸汽侵蝕，很快就改用了鐵結構，後來又用鋼結構。隨着車站軌線和站台數量增加，站棚的跨度也在不斷加大。19世紀後期，車站設計者把注意力集中在加大站棚的跨度上，各種類型的鋼鐵大屋頂應運而生。1849年，英國利物浦一個車站的頂棚跨度達到46米；186？年，倫敦一個車站的跨度增加到74米；189？年，美國費城車站的跨度增加到91米。站棚造得越大越長，造價就越昂貴，另外機車排出的煙氣也不容易排出去。後來人們發現對火車沒有必要遮蓋，只要在每個站台上分散建造小規模的頂棚遮住旅客就行了。到這時，火車站棚的跨度競賽才宣告結束，不過這一競賽對大跨度巨頂建築的發展起了推動作用。

1876年美國費城博覽會會場。

華廈新城

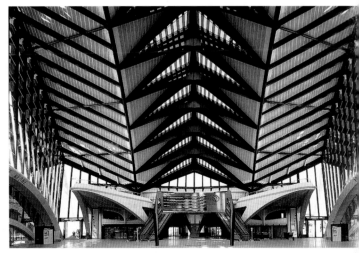

去國里昂 TGV 車站外觀。　　　　　　　TGV 車站內景。

巨頂懸空

　　需要大跨度的另一類建築是為展示工業成就而建的博覽會。1855年，巴黎萬國工業博覽會采用半圓形拱式鐵製橫樑，跨度達到了48米。19世紀跨度最大的建築是1889年巴黎博覽會的機器陳列館。它運用當時最先進的建築結構，造成了長420米、跨度115米的展覽館，內部沒有任何阻隔。

　　到20世紀，社會生活需要更大的室內活動空間。公共集會的規模越來越大，會堂要隨之擴建；體育館要能容得下上萬人，甚至更多；還要建造龐大的候機大廳……這都需要建造更大跨度的建築。由於大跨度建築多為公共建築，人員活動多，佔地面積大，一般多建在城市的邊緣地帶。近幾十年來，隨着新材料、新技術的發展，出現了一些新型的屋頂結構，主要有薄殼結構、懸索結構、空間網架結構等類型。

　　薄殼結構是用鋼筋混凝土製成薄殼來覆蓋建築空間。1922年，德國一家光學工廠為試驗光學設備需要一個精確的半球形屋頂。工程師包爾斐爾德用一些鋼杆拼接出一個半球形網絡，然後在上面鋪一層3厘米厚的混凝土。這個薄薄的混凝土層本來是作為不受力的覆蓋物加上去的，但實踐證明，它本身有着很高的強度。這就產生了建築中最早的鋼筋混凝土殼體結構。第二

香港新機場。

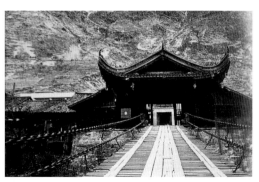

瀘定大渡河鐵索橋。

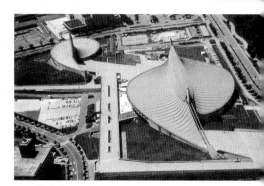

日本東京奧運體育館。

巨頂懸空

次世界大戰以後，殼體結構發展很快，各種各樣
的殼體屋頂紛紛出現。 1958 年建成的巴黎國立
工業技術中心展覽館，屋頂是龐大的三角形殼體
結構。它支撐在三個支點上，每邊長206米，殼
的厚度為6厘米，其跨度超過了以前的所有建築
物。1994年法國里昂TGV火車站竣工，它的巨
頂如同展開的翅膀，因而被人稱為"大鳥"，建
築師稱自己這樣設計是受到了法國抽象畫作的啟
發。 1998 年建成的香港新機場外形像架大飛
機，以其殼體結構屋頂組成圖案。

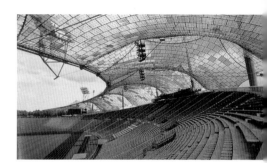

德國慕尼黑奧運會體育館。

　　懸索結構是一種古老的結構形式。最簡單
的懸索是掛在兩根柱子間的一條繩子，繩子在
彎曲狀態下能夠承受重量。17世紀在中國四川
瀘定的大渡河上建造了著名的鐵索橋，跨度達
104 米，是建築中成功的懸索結構。 19 世紀
末，俄國工程師蘇霍夫建造過懸索屋頂的展覽
館。20世紀後期，採用懸索結構的建築物逐漸
增多。1950年建成的美國雷里競技館是個富有
創造性的懸索結構建築。它有兩個互相斜交的
鋼筋混凝土大拱，承重鋼索張掛在兩拱之間，
另有橫向的穩定索把承重索向下拉住，以防止
屋面在風力作用下波動，索網上鋪蓋了輕型的
屋面材料。另一個著名的懸索結構建築是日本
東京1964年舉辦奧運會的體育館，設計者是日
本建築師丹下健三。這個體育館由兩個相鄰建
築組成，建造時都是在兩根巨柱上張掛鋼纜，

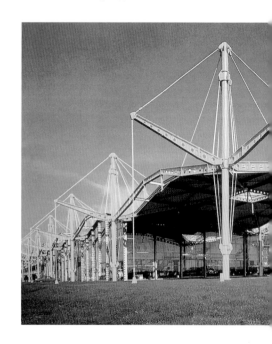

華廈新城

然後以這根鋼纜為脊向兩旁伸出許多懸索，構成龐大的坡形屋面。

最近幾十年，許多大跨度建築還採用鋼製的空間網架做屋頂。空間網架是由複雜的杆件系統組成的空間結構。預製杆件相互連接形成網架，在網架上鋪輕型的屋面材料。空間網架屋頂常是圓形的。1959年，工程師福勒為美國一家鐵路機車修理廠設計的圓頂廠房建成。它的屋頂用預製鍛鋼杆構成，是當時世界上最大的圓頂建築。1965年，美國休斯頓市哈利斯體育館採用圓形網架屋頂，直徑達到200米，可容納6.6萬人觀看比賽。1976年，美國新奧爾良市建造了世界上最大的體育館，可容納9萬多觀眾，屋頂用的也是網架結構。

此外還有充氣結構的大跨度屋頂，一種方法是用塑料等薄膜材料做屋面，使室內氣壓略高於室外，這樣屋面就鼓了起來；另一種方法是向薄膜製成的管形構件中充氣，由多個充氣管連接成屋頂。這種結構多用於臨時建築。1970年，在日本大阪舉辦的世界博覽會成了對

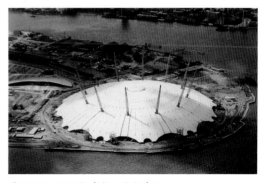

英國倫敦 2000 年建成的千年穹頂。

充氣建築的一次大檢閱。博覽會的美國館用玻璃纖維材料製成充氣屋面，安裝32根鋼索張拉。這樣一個覆蓋面積超過兩個足球場的建築造價只有290萬美元，要算是最儉省的建築了。

(左下圖) 法國雷諾汽車公司配送中心。
(下圖) 福勒為機車修理廠設計的圓頂廠房。

巨頂懸空

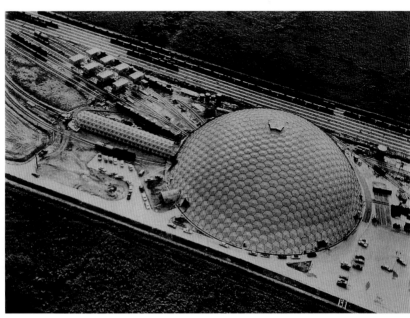

華廈新城

各展風姿

法國盧浮宮金字塔。

　　第二次世界大戰後，建築設計領域出現了各展風姿的多元化趨勢。繼注重實用的現代主義建築潮流風行近半個世紀後，又出現了重在表現自我感受的建築風格。這一風格被看作是一種超現代主義傾向，也叫後現代主義傾向，其建築也就被稱為後現代建築。

　　後現代建築思潮在西方興起於20世紀50年代末，到20世紀七八十年代達到高潮。20世紀前期出現的包豪斯建築風格注重功能，被認為是現代建築的典範，而後現代建築則顯然與包豪斯風格對立。後現代主義哲學家利奧塔認為，20世紀後期的"建築師以後現代主義的名義，擺脫包豪斯事業，把功能主義的洗澡水和實驗之嬰一起倒掉"。現在對後現代建築的具體內涵還難以界定，可以認為它是在否定現代建築思潮一些原則的基礎上產生的，體現出多元繁雜甚至是怪異的特點。比如美國建築師文丘里就挑戰建築大師密斯"少就是多"的原則，提出"少就是厭"。文丘里在著作中概括了他對後現代建築的一些看法："我喜歡基本要素混雜而不要純粹，折中而不要乾淨，扭曲而不要直率，含糊而不要分明，既反常又無個性，既惱人又有趣，寧要平凡的也不要造作的，寧可遷就也不要排斥，寧可過多也不要簡單，既要舊的也要創新，寧可不一致和不肯定也不要直接的和明確的，我主張雜亂而有活力勝過明顯的統一。"在他的心目中，"雜亂而有活力"

是後現代建築最主要的特徵。

　　在現代建築中形式要服從功能，一切都是明確、有序的，而後現代建築則不同，建築風格和類型只是表達某種價值觀念的手段。與簡單劃一的現代建築相比，後現代建築要複雜得多，設計的藝術手法也更加多樣。可以把這些手法粗略地歸納為以下幾種：

　　第一，隱喻手法。後現代建築師像超現實主義畫家一樣，把設計構思體現在建築的隱喻中。丹麥建築師尤特松設計的悉尼歌劇院就是一座著名的後現代建築。這一建築的外觀有著

華廈新城

悉尼歌劇院。

古根海姆博物館。

詹特拉斯帕卡斯大樓。

各音展風姿

多重的隱喻，尤特松設計時的靈感既來源於海上的帆影，又源自他在墨西哥看到過的印第安人的神廟。悉尼歌劇院落成後被認為是第二次世界大戰後世界上最美的建築，從海上看去，它既像片片船帆，又像一隻展翅欲飛的白天鵝。

第二，拼湊手法。後現代建築設計師經常隨意選取世界範圍各類古今建築作為創作素材，將其拼湊在一起，以使作品產生一種超現實主義的夢幻之美。1988年，在聯邦德國威爾河畔建的維特拉博物館就是幢有着夢幻般視覺效果的後現代建築。它有着下撲式的頂棚，外觀因而多變化，形態極為動人。1989年落成的

（左圖一）法國的蓬皮杜藝術中心也是幢後現代建築。
（左圖二）維特拉博物館。

華廈新城

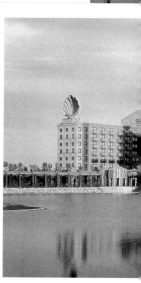

法國盧浮宮金字塔是幢將舊式樣賦予新內涵的後現代建築，由美籍華人建築師貝聿銘設計。這一建築是個玻璃幕牆大金字塔，建造時曾遭到許多巴黎人的抗議，但在建成後還是受到了大眾的歡迎。類似的後現代建築還有西班牙的古根海姆博物館，它的主體建築扭曲彎捲，外牆用鈦合金貼面，如同一尊巨型的雕塑作品。

第三，怪誕手法。有些後現代建築師認為，壓制古怪、荒誕的設計不利於建築創新，要恢復建築的生機就要允許探索怪誕的手法。1980年在奧地利首都維也納建的詹特拉斯帕卡斯大樓是家銀行的辦公樓，它的外觀很古怪，金屬外殼凹凸不平，裡面的樓梯好像管道在蜿蜒曲折的牆壁上爬行。仔細看大樓正面又像一張突額大嘴，彷彿是在警告，如果你入不敷出，銀行會把你一口吞掉。

比較活躍的後現代建築大師中有不少是美國人，除文丘里外有名的還有菲利普·約翰遜、查爾斯·摩爾、米歇爾·格雷夫斯等人。菲利普·約翰遜曾在1957年與密斯合作設計西格拉姆大廈，後來他的設計風格改變，被認為是第一個把後現代主義運用到摩天大樓的建築師。1978年，他設計了紐約的美國電話電報公司大廈。這幢大樓剛建成時曾引起轟動，褒貶不一。褒者認為這是後現代建築的傑作，設計款式新穎；貶者則認為它是一幢醜陋的建築，

新奧爾良市的意大利廣場。

華廈新城

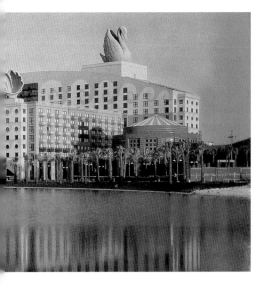

（左圖一）　美國電話電報公司大廈。
（左圖二）　波特蘭市政大廈。
（左圖三）　迪斯尼樂園天鵝飯店。

建在湖邊的飯店被塗成橘紅色，色彩斑斕的倒影映在碧水如鏡的湖中，充滿了迪斯尼樂園的奇幻色彩。

　　後現代建築雖然在審美趣味上注重新奇，以體現設計者的主觀感受，但也不是建築師在象牙之塔內的自我欣賞，還是有着濃烈的商業化傾向，大多數後現代建築都是商業大樓。故而，有人稱後現代建築是"使人發狂的消費者的神廟和教堂"。這也就使得後現代建築不得不帶有迎合商業社會的媚俗傾向。

只是把辦公室簡單地疊在一起。

　　查爾斯·摩爾提倡在建築設計中要注重多元主義和歷史主義，他喜愛從古典建築中尋找設計的靈感。他的代表作是為新奧爾良市設計的意大利廣場。他在這個廣場上用新奇的手法對古典柱式進行了改造，如用不銹鋼包裹愛奧尼亞式柱頭。在這個建築中，多種柱式的組合以及現代材料的使用，創造出了一個五光十色的場景，具有強烈的戲劇效果。

　　米歇爾·格雷夫斯追求在建築中創造一種隱語的效果。他在1980年設計的美國波特蘭市政大廈是後現代建築的里程碑。這座大廈的外觀既嚴肅又有趣，它的立面對稱構圖和三段做法看起來顯得威嚴，而類似面具的壁柱和拱心石形象又讓人產生各種聯想。另外大廈大膽的色彩安排和側牆上繁瑣的裝飾，使它保持着世俗的趣味，樓層基座用綠色象徵波特蘭當地濕潤的氣候，這些都是格雷夫斯設計的用心之處。批評者卻指責它看起來像個餅乾罐，牆上的小方窗給在裡面辦公的人帶來了不便。在建成十年後這幢大樓被拆除。在20世紀90年代格雷夫斯還為迪斯尼樂園設計了天鵝飯店。這家

意大利博尼丹博物館外形如同天文台。

波斯尼亞的白色清真寺設計頗為奇特。

逝去的雙塔

紐約曼哈頓的摩天樓群。　　　　　西格拉姆大

第二次世界大戰後，美國繼續大造摩天樓。德國人密斯·凡·德·羅曾當過包豪斯建築學校校長，納粹黨在德國上台後他就去了美國。密斯有自己的建築思想，他有句名言"少就是多"，主張盡量簡化建築結構。他的這一原則用於建造高樓，就是要把摩天樓建成用規整鋼架和玻璃幕牆搭成的大方盒子。西格拉姆大廈是體現他設計思想的一座著名建築。這座樓高 39 層，位於紐約曼哈頓的花園大道，1958 年建成。密斯把它設計成方方正正的大樓，通體都是玻璃幕牆，而且用的是琥珀色玻璃，顯得明朗而高貴。後來這種建築風格在世界各地被競相模仿，成為商業大樓的標準樣式，被稱為所謂"密斯風格"。

西格拉姆大廈是座鋼結構大廈，能承受巨大的重量，但它也有隱患，最擔心發生火災，因為鋼架被燒軟後整座大廈就有轟然倒塌的危險。不幸的是這一擔憂後來竟在世界貿易中心大樓成為事實。1973 年，紐約曼哈頓島的河岸上聳起了兩座並立的高樓，這就是著名的世貿大樓。它們高達411米，打破了帝國大廈保持多年的世界最高建築記錄。但讓人意想不到的是，在 2001 年它竟成為恐怖襲擊的對象，遭到飛機撞擊後着火，兩座高樓相繼倒塌。

世界貿易中心大樓是由美籍日本裔建築師山崎實設計的。他以兩座並立的110層大樓為建築主體，周圍佈置四座七層樓房，圍成一個小廣

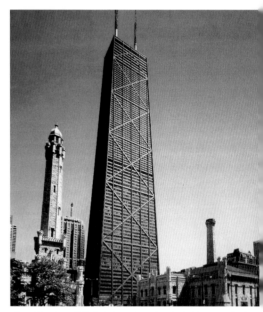

美國芝加哥的漢考克大廈，它的外形像古埃及的方尖碑。

場。地面以下還有七層。另外還有地下商場等附屬建築。全部建築面積為 121 萬平方米。

華廈新城

建造中的世界貿易中心大樓。

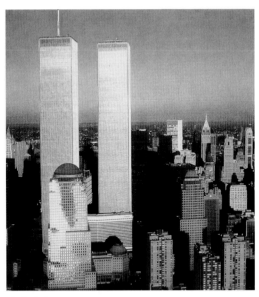

雙塔對峙。

　　這兩座大樓形式完全一樣，都是方柱體，底邊長寬各約 63 米，拔地伸展到高空，直上直下，形體極為簡潔。這兩座高樓並立在一起，像孿生姐妹，這種設計在建築同行中是史無前例的。在大樓內部，中間是由電梯、樓梯、設備管道、廁所等組成的核心部分，周圍是使用面積、安排大小不等的辦公室、餐廳等。第107層作為觀景廳，在裡面極目遠眺，目力可及周圍 70 多千米處，所以有"世界之窗"的美譽。

　　世貿大樓的外形也很有特色，它的外牆上佈置着很密的一圈圈柱子。這些柱子是鋼製的方形管柱，表面噴塗防火材料，外面再包以鋁板。大樓窗子比較窄，縮在柱子之間，很不顯眼。所以從遠處看，大樓的外牆呈現為一片細密的垂直線條，在陽光照耀下閃爍着銀白色光澤。這種修長潔淨的白色列柱結構突破了千篇一律的密斯風格，在建築界很受好評。山崎實採用這種結構是有考慮的。他認為，在超高層建築上採用大片玻璃幕牆，會讓人有不安全的感覺。因為在幾十層的高樓上，從大玻璃牆望下去，就好像站在懸崖

遠眺雙塔。

邊上，讓人害怕。另外還有更重要的考慮，採用這種結構是為了抵抗風力。

　　世界貿易中心工程於 1966 年開工，1973 年竣工，歷時七年。參加建築施工的有200多家公司，在現場幹活的有 3,500 人。施工負責人蒙蒂組織了上百人的技術班子，採用系統工程學方法組織安排，使得施工過程嚴密周到，效率很高。

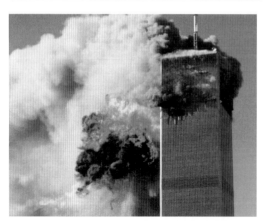

逝去的雙塔

五角大樓。

由於組織完善，在上面樓層還在施工時，下面的部分已交付使用。

世貿大樓建成後有 800 多商家入住，服務設施齊全，成了世界各大財團的理想辦公場所。平常大樓裡可容納 5 萬人工作，加上每天來辦事和遊覽的人共有 8 萬人。為運送這麼多人上下，兩座大樓共安裝了 208 部載人電梯。但把幾萬人集中在兩幢樓裡工作，壓力也確實不小。儘管有這麼多電梯，底下還有地鐵，但交通疏散還是個讓人頭痛的問題。每到上下班時間，整個大樓裡忙碌不堪，需要各部門把時間錯開，情況才會好些。

世貿大樓如此之高，人們很擔心它的安全。首先擔心它的堅固程度，對此山崎實似乎並不擔心，他詼諧地說："如果有架波音飛機

以 180 英里的時速飛向大樓，只有它撞擊到的七層樓面會被破壞，其餘部分仍會豎立在那裡，整個大樓不會倒塌。"可惜的是他的預言並沒有應驗。1986 年山崎實去世，總算沒有親眼目睹雙塔被撞中塌毀的慘狀。

華廈新城

（左圖一）北塔被撞中。
（左圖二）塔頂濃煙滾滾。

（左下圖一、二）雙塔逝去
前後的曼哈頓夜景。

美國總統小布什在聽白宮辦公室主任告訴他"9．11"
恐怖襲擊的消息。

2001年9月11日上午8時45分，一架波音飛機被恐怖分子劫持，撞上了世貿中心北部塔樓接近頂部的位置，樓頂冒起了濃煙。約一個小時後，又一架波音飛機從相反方向撞上了南邊塔樓，這次撞的位置較低，南塔樓很快倒塌，北塔樓在燒了一陣後也隨之倒塌。在這天的恐怖襲擊中，還有一架被劫持的波音客機撞中了位於華盛頓的美國國防部五角大樓，所幸破壞較小。

事後建築專家發現，世貿大樓倒塌的主要原因不是飛機衝撞，而是隨後燃起的大火。超高層建築有它難以克服的安全隱患：這些建築要用鋼材建造，但鋼材有個致命缺陷，遇到高溫就會變軟，失去原有強度。雖然建築鋼材上都有防火塗料，但這些塗料只能對付小火災，遇到衝天大火就不起作用了。在樓層鋼架被燒軟後，幾千噸的重量壓下來，下面的樓層承受不了，整個大樓就一層層地垂直垮塌下來。

美國政府在"9．11"事件發生後，忙於處理善後，對這一事件進行調查，防備恐怖襲擊再次發生。有一項善後舉措是徵集重建世界貿易中心的設計方案。2003年2月26日，美國猶太建築師利貝斯金德的設計被選中。他的設計方案是建一組幾何形狀的高樓簇擁在雙塔原址周圍，核心建築是兩座尖塔，其中一座高542

米，將是世界最高建築。新世貿中心的建築群包括斜頂狀塔樓、英雄公園和建有大型瀑布的"世界花園"，還有連接周邊建築的弧形空中走廊。這一設計保留原址，讓遊人通過空中走廊俯視各個紀念建築，把它建成一座緬懷死難者的巨型紀念碑。

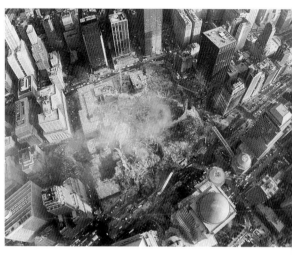

世界貿易大樓廢墟。

逝去的雙塔

地動之危

地震是由構成地球殼體的板塊移動引起的自然災害。在中國古代地震又稱"地動"，這兩個名稱在史書中都出現過。中國有世界上最早有關地震的記錄。史書《竹書紀年》記載："帝發七年陟，泰山震。"說的就是先秦時期發生的一次地震。由於對這一自然現象還不能加以科學的認識，古代統治者曾錯誤地把地震當作是上天對人間政事的一種警示，這顯然帶有迷信色彩。

然而勤勞智慧的中國古代科學家曾認真探討過地震的起因，並積極尋找預報地震的方法。公元132年，東漢的張衡發明了世界上第一台預測地震的儀器——候風地動儀。地動儀"以精銅鑄成，圓徑八尺，合蓋隆起，形似酒尊"。外面設置八條龍，對着八個方位，每條龍嘴裡都含有一個小銅球。儀器周圍對準龍嘴蹲着八隻銅蛤蟆，昂首張口。一旦地動，中心的木柱便傾倒觸動鄰近方位的龍嘴張開，銅球自動落入蛤蟆嘴裡，觀測人員就知道哪個方向發生了地震。這台地動儀安置在當時的京城洛陽，曾測出千里之外的隴西發生了一次地震。

強烈的地震對建築破壞嚴重，往往使得房倒屋塌，人畜被壓死壓傷。而要減少地震危害就要加強房屋的抗震性能，具體方法有使用耐震的建材，加強建築物地基，注重房屋建築的整體性等。中國古代的木結構建築在抗震方面具有世界領先水平。天津薊縣獨樂寺的觀音閣先後經歷了近30次地震都安然無事，原因在於

（上圖）候風地動儀模型。
（右圖一）小雁塔。
（右圖二）多層樓閣斗拱。
（右圖三）具有減震功能的斗拱。

華廈新城

它的樑柱間用斜撐、短柱，增加了框架的整體性和穩定性。1976年，河北唐山遭遇了一次強烈地震，死亡人數達24萬，建築物破壞嚴重。獨樂寺觀音閣離唐山不遠，附近建築大多被震壞，而高達20多米的觀音閣卻不受影響。另外山西應縣的木塔和河北的趙州橋也都是幾經地震考驗而安然無恙。應縣木塔主要依靠塔上的斗拱來減震，斗拱加大構件的承托面，使構件荷重分佈均勻。趙州橋的拱券結構向兩側產生水平推力，加強了橋體的整體性。最奇的是西安小雁塔，1487年地震，塔被從上到下震裂，裂口有一尺多寬，而在1521年的一次地震中，這個裂口又被震合了。

1996年，聯合國教科文組織專家去中國雲南麗江考察當地申報的"世界文化遺產"，巧的是就在這時麗江發生了大地震。等專家們來到麗江，他們驚奇地發現，當地不少新建的樓房倒塌，而老城區卻破壞不嚴重，有些老房子雖被震倒，但構架依然挺立，出現了"牆倒屋不塌"的現象。結果麗江當之無愧地被列入了"世界文化遺產"。

地震除對建築造成直接破壞外，還會引發

趙州橋。

海嘯，引起火災。有時火災造成的損失比地震本身還要嚴重，因為城裡的消防設施往往已被震壞而無法使用。20世紀前期有兩次大地震（舊金山地震和東京地震）的情況就是這樣。

1906年4月18日清晨天還未亮，美國西海岸的舊金山發生了地震。只見地面如波浪般起

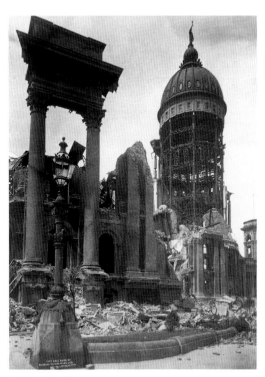

舊金山地震廢墟。

地動之危

華廈新城

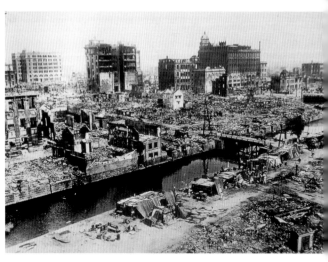

地動之危

伏不定，高樓大廈東搖西晃。由於地殼斷層恰巧穿過城市中心地帶，許多房屋頃刻被毀。舊金山城市建築以木結構為主，地震使得煙囪倒塌，火爐傾翻，引起城裡多處起火。蔓延的大火引爆了一個大油庫，全城頓時陷入濃煙烈火

（上圖）驚魂未定的舊金山地震倖存者。

地震引起舊金山全城大火。

之中。市政當局出動消防隊救火，但因供水系統被震壞，消防車接不上水源，只得聽任大火燃燒了三天三夜。這次大地震使舊金山2萬多幢房屋被毀，6萬多人死亡。

　　十多年後，日本首都東京遭到了更嚴重的一次地震破壞。1923年9月1日正午時分，位於東京以南的海底地殼突然斷裂，引發了一場大地震。東京市民住的多是木屋，地震時正住居民在做午飯，大地震動，爐灶一個個被折翻，轉眼間大火燃起。由地震波擾動的氣流又生成大風，風助火勢，整個城市被烈火濃煙籠罩。自來水管斷裂破壞了供水系統，消防隊員眼看大火肆虐卻無計可施。東京市民爭先恐後地逃出家門，逃向公園、廣場這些可以藏身的地方。在海灣有幾千人跳入大海逃生，但附近有一座油庫爆炸，溢出的石油流入海中，把逃命的人全部燒死。這次地震還引發了海嘯，捲走了港口8,000多艘船。在東京大地震中，共死了近15萬人，給日本經濟造成嚴重破壞。

　　在這場大地震中，只有幾幢樓房倖存，其中一幢就是美國著名建築師賴特設計的帝國飯店。賴特瞭解到日本是個多地震國家，因而設計建築首先要考慮到防震。他經過一番研究後

華廈新城

（左圖二）東京大地震廢墟。

（左圖三）一幢高樓孤零零地矗立在殘破的東京街頭。

（下圖一）經歷地震不倒的東京帝國飯店。

（下圖二）在地震中翻倒的神戶高架橋。

認為，要想經得住震盪，必須使地基和上面的建築具有彈性。而帝國飯店的地基上面是一層乾土，下面是厚厚的濕泥。賴特就採用所謂"浮式基礎"，將混凝土樁穿過乾土層打進濕泥中，讓這座飯店浮在濕泥上，如同船浮在海上。地震發生時建築會震盪搖擺，但不會倒塌。另外賴特將飯店牆壁設計成雙層，外牆用磚石疊砌，以榫卯結構支撐，內層用帶凹槽的空心磚砌，並用鋼筋水泥填實。目的也是一樣，在地震來臨時，這種牆會跟着搖擺，但不容易倒。賴特對他設計建築的抗震性能很有信心。在東京大地震爆發時，有人誤傳帝國飯店倒了，他卻樂觀地告訴對方："假如東京地面上還有一幢建築立着，它就是帝國飯店。"

1995年，日本再次遭到地震破壞，這次受害的城市是神戶。日本人對這次地震的危害感到吃驚，因為神戶在第二次世界大戰的大轟炸中被毀，是戰後重建的城市。在重建時所有建築都考慮到了抗震的要求，據說經得住強震。但事實並非如此，在強烈地震搖撼城市時，大多數建築嚴重受損，城中高速公路的高架橋被折斷扭曲。看來要想造出經得起地震折騰的建築還真不容易。

北京城記

北京位於華北平原北端，"北依天險，南控平原"。戰國時這裡已形成城市，曾是燕國的首都。後遼代在此建陪都，金時建為都城，稱中都。元滅金後，元世祖忽必烈以金中都的離宮大寧宮和瓊華島一帶景區（今北海）為核心，建造了新的宮殿，隨後又建成首都大都城。

鼓樓，皇城偏於城南。全城有宮城、皇城、都城三重城牆，城門11座。元末在皇城外又修瓮城，瓮城門洞砌成磚拱，以防火攻。

明滅元後大都改名北平，到明成祖朱棣時都城從南京遷到北平，改稱北京，南京則成為陪都。明代北京城是在元大都的基礎上建成

《馬可‧波羅遊記》中的插圖：元大都。

元大都是以宮城、皇城為中心佈置的。因為這裡地勢平坦，又是新建，所以城市的道路規整平直，成方格狀。城的輪廓接近方形。全城道路分幹道和胡同（小巷）兩類，幹道寬闊，胡同狹窄。在胡同之間建造住宅，每幢住宅的佔地面積規定為8畝，這就逐漸形成了北京獨具特色的民居四合院。大都城中心建造鐘樓和

華廈新城

（左圖一）清末北京前門大街商業區。
（左圖二）雍正皇帝舉行籍田儀式。

，平面仍為不規則的方形。在城四郊分別建
天壇（南）、地壇（北）、日壇（東）、月壇
西），是帝王按方位祭祀天地日月的地方。明
葉以後，在城市南郊發展出了新的商業區，
是在這裡修城牆，擴大城區，是為外城，而
有的城區就成了內城。這時北京城的整體平

面就像個"凸"字形，原在城外的天壇被圍在
了外城內。

　　整個北京城以故宮所在的皇城為中心，位
於貫穿南北的中軸線上。居民住在城裡的胡同
中，因為人口不斷增加，元代每戶佔地8畝的
規定無法實現，不少新建的四合院佔地就只有
兩三畝。另外，隨着手工業和商業的發展，城
裡的商鋪相對集中，形成了專門經營某類貨物
的街區，如米市大街、豬市大街、菜市口等，
這些名稱一直沿用至今。

　　1644年，清兵入關，攻佔了北京，全盤接
受了明朝的宮室、都城，成為這座城市的新主
人。清朝為皇室子弟在城裡建造王府。這種大

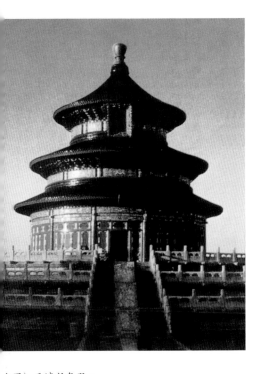

北海白塔。

四合院式的王府都集中在內城，而普通市民則
多住在外城。外城人口稠密，街區不像內城那
樣規整，但這裡逐漸形成了一些新的商業區。

　　北京城是一座完全按傳統禮制規劃建造的
城市。如果從最南端的永定門來看，在永定門
兩邊有先農壇和天壇兩座壇廟。先農壇是皇帝
躬耕籍田的地方。所謂籍田是指皇帝親自耕

（上圖）天壇祈年殿。
（左圖）表現修築城牆的古代版畫。

北京城記

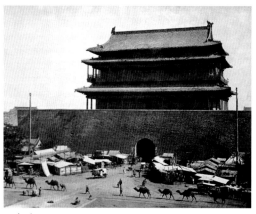

北京前門。

(右圖)梁思成與妻子林徽因，他們都是著名的建築師。

田，作為表率，以敬祀農神，當然這只是個儀式。天壇的主要建築有祈年殿和圜丘。祈年殿顧名思義用於祈禱豐年，它立於三層漢白玉須彌座上，平面為圓形。殿宇上層是三重藍色琉璃瓦檐，檐下彩繪金碧輝煌，頂為攢尖頂。建築整體造型典雅莊重。圜丘是祭天的場所。按照露天而祭的古制，圜丘是座露天三層圓台，用名貴漢白玉鋪砌，製作精細。向北通過外城中央一條筆直的大道，穿過橫跨在路中間的牌樓和石橋，迎面就是高聳雄偉的正陽門，然後進入宮殿區。穿越故宮出宮城就登上了景山，這裡是整個內城的中心點。再走出皇城的北門地安門，就可看見位於城市中軸線北端的鐘樓和鼓樓。

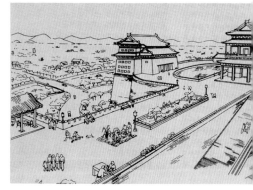

梁思成設計的“城牆公園”。

在故宮東側還有由三海（北海、中海和南海，實際是三個湖）組成的宮苑，以其嫵媚的園林風光調劑了中軸線上皇家建築的單一格調。三海中以北海景色最佳，北海瓊華島上的白塔塔身秀美，位居山頂，是城裡建築的最高點。皇城四周有成片的住宅，城區中還點綴着座座廟宇，使這座京城顯示出規整嚴謹而又和諧活潑的空間佈局。

說到老北京的建築，就不能不提到它的城牆和城樓。護衛北京的內外城牆用方磚砌成，古樸高聳，牆外有護城河。城牆上開有九個城門，實際這些城門都是一座座雄偉的城樓，有些城樓還附有甕城。當歷史進入20世紀50年代時，這些城牆和城樓存廢的問題提上了議事日程。從軍事角度考慮，北京城牆已失去防衛功能。在和平時期要不要保留古城牆，對此有不同看法。著名建築專家梁思成主張保留。梁思成是中國近代名人梁啟超先生的長子，早年去

被包在明城牆中的元義和門。

（左圖）駝隊出北京城遠行。

北京城牆。

美國學習建築。他對中國古代建築有精深的研究，曾帶人踏訪過 15 省，考察過上千座古建築。對老北京城有很深感情的梁思成提出了一個"城牆公園"的方案：建造一個幾十里長的立體環城公園，在城牆上佈置花池，栽種花卉，安設公園椅，並每隔一定距離建涼亭，供人遊息。遊人登上城牆或城樓可俯視近處的護城河和郊外的平原，遠望故宮、北海、西山，但這個完整保護城牆的建議沒有被採納。

後來為了修築環城公路和地鐵，城牆全部被拆掉，城樓也只保留了幾座，同時還有十幾座精美的牌樓被拆。當時拆城牆的理由有這樣一些：拆除城牆可以使城內城外打成一片，消除隔閡，內外建築風格容易保持一致；另外北京需要一條環行大路，而城牆下的地基就是堅固的路床，利用它修路省工省錢；拆掉城牆可以騰出大片土地，蓋更多的房屋。在20世紀50年代外城城牆被全部拆除後，1965年為修地鐵開始拆殘留的內城城牆。1969年拆西直門箭樓時，在城牆裡發現了元大都義和門的瓮城城門。這個門比明城門小，被砌在明城牆裡。可惜的是這個寶貴的元代建築實物也沒能保存下來。後來還是在周恩來總理的堅持下，正陽門、前門、德勝門幾座城樓才得以倖存。近年，有人在崇文門東大街發現了一小段殘破的內城城牆，這是老北京68里城牆保留下來的僅有的一點遺跡。

近半個世紀過去了，現在可以對過去北京城牆的拆留之爭做個結論了，看來還是以不拆為好。今天隨着城市的現代化發展，人們更加關注居住的環境，更加懷念那些飽含文化積澱的建築遺產。

構建人居樂園

城市自出現以後經歷了一個漫長的發展過程。在近代，工業革命大大促進了技術的進步，工農業生產率大幅度提高，加快了城市化進程。但隨着城市的迅速擴展，工業革命在給人類造福的同時也帶來了嚴重的社會問題。

中世紀的城市規模不大，街道都集中到城市中心匯集，城市平面輪廓通常呈圓形，市民生活節奏舒緩。而工業革命打破了這種平衡：規模龐大的工廠進入了城市，工人大量湧入城區，城市結構遭到破壞，居民生活條件變差，同時城市的環境也在惡化。大量人口聚集在城市，為工人建造的住宅空間狹小，光線昏暗，擁擠不堪，出現了大片的貧民窟。黑色的煙塵從工廠煙囪中滾滾噴出，大量爐渣、廢料、垃圾隨意傾倒，產生的污水、有毒物質被排入水體，河流成了污水溝。工業城市上空常年飄散着難聞的氣味，倫敦因經常被煙塵包圍竟有了"霧都"的名聲。讓人意想

法國 19 世紀中葉的鐵工廠。

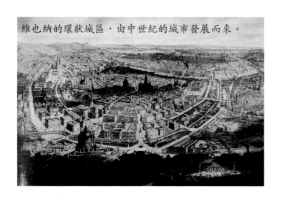

維也納的環狀城區，由中世紀的城市發展而來。

不到的是，工業進步卻造成了城市的無序發展，整體環境下降，社會問題變得嚴重起來。

從 19 世紀末開始，有些建築師從城市發展的角度，試圖尋找解決這一困境的辦法，以建設一個適宜於人居的城市環境。這些建築師中比較有影響的有三位，他們是英國人霍華德、法國人柯布西耶和芬蘭人沙里寧。

霍華德認為，城市環境的惡化是由城市膨脹引起的，因為城市具有吸引人口聚集的"磁

華廈新城

（左圖一）英國工業革命時的工廠區。

（左圖二）巴西利亞。

英國人厄斯金的"千禧年村"方案實際是霍華德"田園城市"的翻版。

性"，所以要控制住這種"磁性"。他提出的解決辦法是，建立一種"城鄉磁體"，把城市的豐富生活與鄉村的田園風光結合起來。霍華德設想了他理想中的"田園城市"：城市由一系列同心圓組成，中心是大花園，圍繞花園佈置公共建築，環繞公共建築又是個公園，公園外側是商業區，再外側是住宅區，然後是工業區，最外圍是農業區。在霍華德的倡議下，1903 年英國在離倫敦 55 千米的萊奇華斯建了一個"田園城市"。但在經濟發達的大都市，在鬧市區建造高樓大廈贏利豐厚，開發商自然不願把資金投向遠離中心區的"田園城市"。

與迴避改造大城市的霍華德不同，柯布西耶主張用現代工程技術改造大城市。1922 年，柯布西耶提出了一個預計有300萬人口的城市規劃：城市中有適合現代交通的道路網，中心區建造摩天樓，外圍是高層樓房。樓房之間有大片綠地，各種交通工具在不同的平面上行駛，道路交叉口建造立交橋，居民住在高樓裡。這樣既可以保持人口的高密度，又能形成安靜衛生的城市環

（左圖）英國萊奇華斯"田園城市"。

巴西利亞市中心的持矛者像。

巴黎拉德方斯廣場。

構建人居樂園

境。1930 年，柯布西耶又提出"光明城市"的設想，將他的理論系統化，要給居民創造充滿陽光的生活環境。

柯布西耶的理論對第二次世界大戰後的城市規劃影響很大，但主要卻不是用於改造老城，而是建造新城。1950 年，印度政府請柯布西耶規劃旁遮普邦的新首府昌迪加爾，為他將其理論付諸實踐提供了一次機會。1956 年，巴西決定建造新首都巴西利亞。第二年，巴西建築師科斯塔提出的新都總體方案被選中。科斯塔的設計理念深受柯布西耶影響。他的規劃方案很簡潔，巴西利亞的總體輪廓像架飛機，兩條主軸線在城市中心交叉，一條軸線串連公共建築，另一條弓形軸線作為居住用地。城市中心廣場四周有三大建築：總統府、國會大廈和最高法院。國會大廈的造型像兩隻碗，前者（眾議院）正放，意為採納民意，後者（參議院）倒置，意為集中。廣場中央有尊雕像，是兩個持矛武士。但巴西利亞的規劃也有缺陷，它過於追求紀念碑式的構圖效果而忽略了城市的功能。

霍華德強調城市的人口分散，柯布西耶傾

巴黎重建海報。

向於人口集中，而沙里寧則介於他們兩者之間。沙里寧主張分散大城市，但這一分散是把大城市分解成統一又分散的城市有機整體，這就是他的"有機疏散"理論。分散的各部分分別有住宅、商店、學校和生產部門，形成半獨立的單元，環繞着老城。與霍華德的"田園城市"相比，沙里寧的"有機疏散"理論更加可行一些。1965 年法國制訂的"大巴黎規劃"就體現了"有機疏散"

華廈新城

英國建築師在討論城市規劃。

日本建築師的未來城市構想，
城市主要部分在地下。

的指導思想。這一規劃拋棄了城市單一大中心的專統觀念，主張建設副中心以緩解人口壓力，計劃在巴黎近郊建設拉德方斯等九個副中心。拉德方斯位於巴黎中心區以西，其中心廣場與凱旋門、盧浮宮成一條直線。廣場上有人工湖、音樂噴泉，還有個標誌性建築拉德方斯門。

　　這三位建築大師的理論對現代城市規劃有着重要的影響。1933 年，"國際現代建築會議"發表了《雅典憲章》，將城市的基本活動定為居住、工作、遊憩和交通四大內容，並主張對城市進行功能分區。這一憲章就明顯帶有柯布西耶"光明城市"理論的印記。在《雅典憲章》規定的基本原則基礎上，各國都根據自身特點，探索本國的城市發展道路。英國在第二次世界大戰後提出了發展衛星城的設想。英國早期建設的衛星城有點像霍華德的"田園城市"，規模比較小，因而也就不能提供足夠的服務。後來英國的城市專家轉而主張建設一些規模較大、有吸引力的衛星城。

　　20 世紀後期，人們對城市功能的認識越來越全面、深入。1964 年的《威尼斯憲章》提出

倫敦衛星城新建的工人居民區。

要保護人類文化遺產；1977 年的《馬丘比丘憲章》提出要追求建成環境的連續性，注重城市形象的完整性；1981 年的《建築師華沙宣言》認為建築師的責任是為人類創造新的環境；1996 年的聯合國人類住區會議提出了"人居環境"的概念。由此可見，今天人們已經開始意識到，為了人類永久的利益，大家應該努力愛護環境，注意人與自然的和諧，以構建一個美滿的人居樂園。

後　記

這本《圖説建築城市史》是"圖説"系列的第三本，體例風格、版式編排與前兩本（《圖説兵器戰爭史》和《圖説交通探險史》）一個模樣。這當然是作者有意為之，為的是讓系列中各本能夠貌似神合，看起來整齊。

這套書從內容上説屬於歷史普及讀物，主要供青少年閱讀。當然，如有年長者願意翻翻，對他們也同樣合適。若要從形式上來看，這套書又可歸入圖文書，追求的是圖文並茂，圖和文在書中的地位是平分秋色。如果是精裝彩印，這樣一本書就會是厚厚一大本，最適宜放置它的地方是家庭客廳的茶几，以供主人全家和客人空閑時信手翻閱。所以這類書在國外也叫"茶几書"（coffee table book），是圖書開發的一個門類。最近幾年，國內圖書市場也出現了一些茶几書，但大多是從國外引進的舶來品，很少見到中國學人的原創。正是有鑒於此，我不揣學識淺陋，決定着手來編幾本中國原創的茶几書。

做這一工作，先決的前提是要有賞心悦目的佳圖入書。故而我首先從建立圖片庫入手，曾去過國內外不少圖書館、博物館、檔案館，過眼的文獻資料、實物圖像可説是不計其數。在其中浸泡了幾年後，我手頭有了不少資料，建立了一個有點規模的圖片庫藏。但若要與歐美國家的同行相比差距還很大，他們坐擁書城，找點材料較為便利，另外他們囊中的經費也充足，可以走遍世界去尋圖捕影。儘管論條件遠不能與他們相比，但我編上好茶几書的決心不變，誓欲編出不遜色於洋裝書的中文原創圖文書。這就是我以一己之力編這個"圖説"系列的初衷。

這套書雖説是普及讀物，但我寫來覺得所用之力並不亞於撰述高頭講章。我也寫過一些論文、專著，但感到好像要易於成文些，而寫這套書卻比較費難，往往在讀了幾十本書後才能寫出短短2,000字一篇。就以本書中"燈火通明"一篇為例。這篇説的是城市生活中的人工照明，要按時間順序寫出油燈、蠟燭、煤氣燈、碳弧燈、白熾燈等燈具的發展脈絡，其間還要穿插火把、燈籠、路燈等相關內容。為寫這篇燈具小史，我前後看過的書不下20本，還動用了閱讀的記憶庫存。記得以前讀書時曾看過張中行先生的散文《燈》，裡面提到他兒時用過的油燈，於是我就把他寫到的張家用的這盞燈當作民間油燈的代表入文。等到這篇剛完稿，我在書店又買到本新書《古燈史話》，裡面有一兩條材料可用，就再增刪改寫，總算寫成現在的樣子。有了文還要配圖，我為這篇文字配了羅馬油燈、中國長信宮燈、猶太人的七枝燈台、英國煤氣燈、美國白熾燈等圖片，以讓圖文相得益彰。

以上這些文字跡近表功，未免有自炫之嫌，但為讓讀者明我心跡也就勇於自報家門了，下面則轉而具體談談《圖説建築城市史》這書本身。這本書以建築為基點，進而擴及到

城市，以述兩者源流，與我編寫"圖說"系列旨在以某類實物發展揭示文明歷程的想法是一致的。人生活中最重要的需求是衣食住行，行是交通，住是建築，恰好對此我都有了專書介紹。兩者相比，交通更接近科學技術，而建築則更接近文化藝術，不少美術史著作中就多少收入一些建築內容。有些藝術家同時也是建築師，如意大利文藝復興時期的藝術大師米開朗琪羅就是。我在編寫時也留意到了這一特點，盡量將建築歷程放在整個時代的文化大背景下來寫，如指出巴洛克建築透着藝術的浪漫氣息，而古典復興建築則受到 19 世紀對古希臘羅馬考古發現的影響。建築是藝術，同時它又屬於工程技術範圍，尤其在近代反映得更明顯。19 世紀中葉英國舉辦世界博覽會的"水晶宮"，就是在鋼鐵工業大發展的基礎上建成的。而到 19 世紀末世界建築的整體面貌大變，越來越講究效益與功能，這一巨變也是技術飛躍發展的產物。而本書就是要揭示建築在藝術和技術兩大因素制約影響下發展變化的過程。

本書不光寫了建築，同時還寫了城市的發展歷程。建築與城市密不可分，城市本身是由眾多建築組成的，但城市產生後本身也形成了一門單獨的學問。本書將這兩者按照時段編排，在內容上時分時合，而就整體而言又有清楚的脈絡可尋，以求構成一部較為完整的建築城市史。對某類內容，在每一時段往往留意編入一兩個有代表性篇目，以顯出其相互間的聯繫。就以影響城市發展的自然災害為例，書中前後有"火山之災"、"鳳凰涅槃"、"地動之危"三篇，一脈相承，寫了火山、火災和地震三大災害，並以羅馬龐貝城覆滅、英國倫敦大火和日本東京大地震為代表性事件，它們分別發生在古代、近代和現代，與篇目編排的時段就正好相合。作者編書的這些細微用心尚望讀者體察。

最後按慣例要感謝有助於我完成本書的各位。像以前一樣，一謝江蘇少兒社的石磊、管旅華和陳澤新。他們各負其責，或改稿，或畫版，在將文稿加工成圖書的過程中居功甚偉。二謝為圖片作技術加工的何漢寧、張玉敏兩位。她們與我合作已有十多年，為我編的書有好圖片可用出了大力。與以前不同的是，這次的感謝新增加一位，就是南京大學中美文化研究中心的任東來教授。任教授是學養淵深的學者，也是我編的這套書的熱心讀者。他讀後不但對我予以口頭表揚，還下筆成文，寫了褒獎的書評在刊物上發表。對他的鼓勵，我唯有繼續努力，爭取再編出幾本同樣好看的圖文書，以能放到任教授客廳的茶几上為幸。

陳仲丹

書於南京北陰陽營寓所

索 引

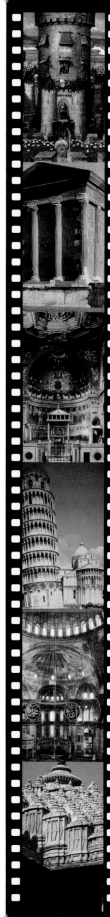

責任編輯　楊　帆
封面設計　彭若東

書　　名　**圖說建築城市史——從金字塔到摩天樓**
編　　著　陳仲丹
出　　版　三聯書店（香港）有限公司
　　　　　香港鰂魚涌英皇道 1065 號 1304 室
　　　　　JOINT PUBLISHING (H.K.) CO., LTD.
　　　　　Rm. 1304, 1065 King's Road, Quarry Bay, Hong Kong
香港發行　香港聯合書刊物流有限公司
　　　　　香港新界大埔汀麗路36號3字樓
台灣發行　聯合出版有限公司
　　　　　台北縣新店市中正路542-3號4樓
印　　刷　深圳市德信美印刷有限公司
　　　　　深圳市福田區八卦三路522棟2樓
版　　次　2007年2月香港第一版第一次印刷
規　　格　16開（168×243mm）260面
國際書號　ISBN 978 . 962 . 04 . 2636 . 0
　　　　　© 2007 Joint Publishing (H.K.) Co., Ltd.
　　　　　Published in Hong Kong

本書原由江蘇少年兒童出版社以書名《圖說建築城市史——從金字塔到摩天樓》
出版，經由原出版者授權本公司在港澳台地區出版發行。